造音工廠系列叢書

新琴點撥

關於 新琴點撥 …

　　匆匆之間，新琴點撥自初版發行至今已十六個年頭，從未就新琴點撥的編寫概念做過說明。藉今年「創作一版」的上市，彙杰在此向琴友分享新琴點撥的編寫理念及架構發想。

一、從「節奏」出發

　　以「『能自彈自唱』做為學習初衷」的學習者，幾乎是大部分吉他入門者的期待。為讓各位初習者能獲得「彈、唱流暢」的自我成就肯定，在歌曲的遴選上,彙杰已著實貫徹了「彈的節奏易合於演唱旋律」的選曲目標。

曲例：寶貝-In A Day(主歌)
4 Beat 的伴奏搭幾乎都是4 Beat 旋律的歌曲

C				G7				Fmaj7				G7						
‖: 2	5	2	5		2 5	2 1	2	5		3	6	6	3		2	5	2	5 6 ‖

寶　貝　寶　貝　　給你　一點　甜　甜　　讓　你　今　夜　　都　好　眠　我的
寶　貝　寶　貝　　給你　一點　甜　甜　　讓　你　今　夜　　很　好　眠　我的

曲例：菊花台
8 Beat 的伴奏搭幾乎都是 8 Beat 旋律的歌曲
這樣的編寫，為的就是要讓初學者能較無障礙的登入自彈自唱的初學門檻。

G7				% C		Am		
‖ 0	0	0	1 2	3	3 5 6	6 3 ‖		

菊花　殘　　滿地傷　妳的

二、進階時再談(彈)樂理

　　前100頁的編寫，除彈奏時需懂的「符號」或彈唱中需知道的「名詞」外，儘量不將樂理帶入而徒增學習者的困擾。但當你自彈自唱中，彈的部份需再上層樓時，Level3的樂理及左、右手技巧解說，當然就成了「讓程度不錯的你，可以更吸引眾人的目光」的秒殺利器。

三、不是不能,只要你願多懂一些學習訣竅…

　　強化封閉和弦能力是突破「只會彈C、G兩調」門檻的必要歷程，但如何強化封閉和弦能力是有其訣竅的。「依5度圈中所提近系調來延伸、擴張學習」是強化封閉和弦能力的跳板。
附表：

調性學習的順序	C	→	G	→	F	→	D	→	A
該調I到VI級和弦中（常用的封閉和弦）	F		Bm		Gm B♭		F#m Bm		Bm C#m F#m
較前調需多學的封閉和弦數	+1		+1		+2		+1		+1
備註	F為新學		Bm為新學		Gm、Bb為新學		F#m為新學 Bm為已學		C#m為新學 Bm、F#m為已學

　　發現沒？依新琴點撥所編排的調性學習，不僅真的能依每增一調性只會多出增練一封閉和弦的漸進式學習，更能循序的完成流行音樂中，常用的調性音階的認識。

四、深入的樂理、炫技的速彈、特殊樂風(藍調)的加入,是促使個人音樂素養、視野提昇的要件

　　要能突破「一直停在彈套譜困境」的方法，不是「著重樂理的深入，編出自己風格的譜或獨奏曲」、就是「換玩不同於彈唱領域的Rock、Blues、Jazz…曲風」。
　　新琴點撥後幾個 Level 就是依此構想編寫而成的。雖說都僅是輕描淡寫，但在篇幅有限的條件中，不諱言地，也藉此提供了琴友提昇音樂視野的一些可能。不是嗎？
　　這次的新琴點撥又有了什麼改變？
重新刪節改寫內容，是彙杰「永不守舊故步」的理念；在成本支出日增，卻敢「改為彩色印刷、不增定價」，是自己以為「施比受有福」的堅持。
　　所以，琴友們，新琴點撥…創新了嗎？
　　最後，仍不能不說幾句話來感謝多年來一直支持彙杰、以新琴點撥做為教學參考的各位老師及琴友們。
「吾友，謝謝你們！有你們的支持真好！也因有各位對吉他教育的竭誠盡心，台灣流行音樂才得以不斷前進。」

<div align="right">彙杰 2010.10.17</div>

初版序

在撕毀無數張稿紙，不知道該怎樣落筆寫序的時候，突然想起那天弘義（師大現任吉他社長）告訴我的一件趣聞。

「簡大哥，請你用"機會"這個辭彙造個句子。」

在我還沒來得及思考他為何會問我這問題時，他接著說：「有個小學四年級的同學用"機會"這個辭彙，造了的句子是：我坐飛"機會"頭痛。」

看了這段話，你也許會在好笑之餘覺得筆者的無聊，那有人這麼寫序的！其實，我想傳達的是「為何你、我之間，少了如這孩子的創造力和想像力？難道聯考這條路已將你我訓練到只知將"機會"兩字當做名詞來造句以獲得分數為目標，卻從未想到你、我、他的大多數人，已是被教化成齊一的思想、齊一的思考模式而渾不知覺？」

音樂是心靈情感的活動，不是單一模式的背譜、記譜；她該是用心去領悟美感而彈奏，瞭解觀念，嘗試創作，明白她被創作的背景、緣由，體會創作者的訊息傳遞，當這些理念溶匯在你的生活中，你自然能和她密不可分，才能真正用心學習。

僵化的思考正是使吉他進步的最大阻力，背再多的譜、練再多的艱澀技巧，所彈奏出來的子還是個模仿他人的工匠。靈活思考樂理，適切運用技藝，才能讓原本平淡的樂曲化為天籟。這也是這本教材的著眼點和編著的理念。

這本書的完成，最要感謝的是我的妻子—小可，因為她的支持和創意的編輯，才能讓這本著作更加完美。再者要謝謝我的學生們犧牲這個暑假，義務為我做製譜、打字工作，讓我這個窮老師能度過製作費短缺的難關。

最後由衷感謝鈕大可老師對一個晚輩不吝鼓勵，為我寫序！

<div align="right">簡彙杰　84.10.17</div>

創新五版序

常心存感激地想，"何其有幸？上天不僅給了我能優游於吉他音樂的快樂、更賜予我對生命的無可救藥的熱血，又再奢侈地將那麼優秀的晴給了我，讓彙杰有能和她一起參悟生命奧秘的機會。

純正的品德

一整年...

對晴的價值觀及責任感的養成抱持開放的態度去相處。所以，她也用相同的的方式回應爸拔。

自己選擇一雙僅只120元的皮鞋上學，穿破了，仍堅持撐到期末再換。

"東西能用就好了..."她總是這麼說。

該對這個家盡的責任，她不會推託。累了先睡的道歉後，隔日起床就把昨天延遲的責任完成，沒有忘記承諾。

常聽人說："孩子啊！到國中這階段最難相處，甚麼都反對、什麼都有意見..."

但，從晴上國中至今，幸運的我從沒遇過。

決定讓晴在開學日請假出國旅行，也是份篤定的使然。

出國的前一晚，晴在旅行包裡塞進開學後要上的課本，然後...

附照是晴在機艙裡截然兩樣的情境對比

一是快樂地享有愉悅的振奮

一是愉悅後用功課業的自發預習

自我承諾過：

在晴國二升國三前，若能讓她學到"自我期許並負責"的真實意義，

那彙杰盡父親的本份就算是及格了！

為晴"知盡己之所能責己份際之所在"的明理而喝采！

因為！爸拔怎能在晴已做到該所當為之際，自己卻做不到的道理呢？

絕俗的態度

晴！妳有沒有喜歡的偶像啊！(小心翼翼地探問....)

有啊！

那怎麼都沒發現妳有瘋狂追星的跡象？(更小心、拐彎抹角地...問她有關她是否有所謂的"帥男"形象。)

幹嘛追星？

為什麼不？

你該是要問我為甚麼沒跟別人一樣喜歡那些帥帥的男生是吧！(糟糕！被識破要心機了！)

我才沒那麼無聊哩！幹嘛對那些帥男尖叫啊？也不過是一群被包裝過常上電視跟媒體的男生，有什麼好追的！？

可是,有些男生不只帥,也很有才能啊!

唉...那就學他的努力和勤奮就好啦!只喜歡帥的那一面有何用?要花癡嗎?

原本所狐疑的:「女兒跟同學的互動不少,但跟女生的人際交集怎如此寥寥,鮮有一起出門的邀約?」問題,這一下終於有了解答。

追星是多數少女情懷總是詩的共業,沒了這項共業的交流,當然就少了彼此嘰嘰喳喳談心的機會.話說不盲目迷戀外在而追星的行為固然理智,但...這樣的花漾少女,會不會少了點浪漫的感覺?

唉...當父親的,真是永遠煩惱不完兒女的事啊!

體愛的能力

和晴在看過宮崎駿卡通 來自紅花坂 及吉米電影 星空後,討論了男女感情

爸拔!你所認為負責的男生該是...

願意將妳納入他的未來,而且真能言行合一,讓妳看到他真依承諾逐一實現.

晴接話說:

就像星空裏的小傑一直記住小美心裡所缺的那一角,並想辦法找到星空拼圖中少了的那一角哥給小美...,來自紅花坂的風間俊即便知道他所呼應的撰語松崎海不一定看見,但他仍每天升起撰語去回應她一樣嗎?

我沒應答晴,只是內斂心中的激動,笑著看她.因為,夠了!以她十四歲的年紀能感受這樣的深刻已誠屬不易,爸拔何需再橫加自己的意念,去紛擾她對愛戀所初萌的純真?

會的!相信有天,會有機會再和晴討論 來自紅花坂 裡以「用執著為你守候做為電影宣傳主調的意義,而星空電影中,小美的拼圖中所缺的最後一片拼片,為何是位於「心口」的「人形」。

人總是生活在矛盾當中,總擺盪不定於該選擇絕望或信賴彼此的拔河而不知所以。因此,我們不能放棄對愛的相信和對愛信仰的勇氣。
對愛…我們得用執著來守候,縱令愛讓我們收受的,總是苦多於甜。

當心存感激的想...

常心存感激地想...

何其有幸!?上天不僅給了我能優游於吉他音樂的快樂、更賜予我對生命無可救藥的熱血;又再奢侈地將那麼優秀的女兒-晴給我,讓秉杰有能和她一起參悟生命奧秘的機會.

晴,爸拔真的沒教妳多少,因為妳已原本優秀.

能有純正的品德是源於妳對所執著的堅持從不放棄;能有絕俗的態度是因妳總是內求的良善不惜絡許;能常反芻體愛的能力是因妳從沒企求付出一定得有回報.

晴,有女如斯,爸拔的人生夫復何求?

簡秉杰 2014.9.13

典絃家族

在典絃重視的是全人發展，所以壓力很大，
工作的精神重視的是團結一致，不達到目標不輕易妥協，所以壓力還是很大，
除了工作，對於自我的提升也是我們在乎的，所以壓力還真的很大很大，
這幾位在典絃的中間份子寫出一點感想，和所有讀者分享……。

詹益成

剛過完中秋，又到了夏秋更迭的時分，也就是說，典絃音樂的大作：”新琴點撥”也到了推陳出新的時候了。

真的很少見到像簡老師這樣，狂愛熱衷於音樂教學的認真老師，即使過了這麼多年，簡老師依然堅持一年更新一版，絕不存蕭守舊的精神。

除了更替新的練習歌曲之外，包括煩人的排版、美編、印刷等等工作，也都一併翻新，絕不因循苟且，或流於舊習，就是希望給每位學習民謠吉他的同學們，都能夠有耳目一新的感覺。

再次恭喜簡老師的”新琴點撥”新版付梓問市了，新的作品必將再受市場關注矚目，優秀的教材也滿足了所有渴知的讀者，嘉惠諸多的吉他愛好者。

紀明程

新琴點撥又改版了！幾乎每年都會改版，增訂許多內容和新歌，這是由於簡老師追求完美的性格。而現在的學生們真是太幸福了！早期我們當學生還沒有網路時，能看到一些國外演奏演唱的錄影帶就很開心了，那時有關吉他的教材不多。還記得最早新琴點撥是正方型版本，那時率先採用電腦製譜，在校園吉他學子間造成風行。直到現在二十多年過去，雖然資訊如此發達，吉他資源多不勝收，但新琴點撥屹立不搖且日新又新，這真是讓人不得不佩服簡老師啊！剛接觸吉他的朋友們，雖然你們是網世代，雖然網路上有很多免費資源，但一本歷經數十年千錘百煉的有系統教材，是簡老師多年的心血結晶，絕對可以幫助您在吉他學習上更有效率持續進步。

方永松

再度恭喜新琴點撥邁向創新第五版！剛接到簡老師的電話說新琴點撥要改版時，想不到時間過得真快又到了一年一次改版的時候，簡老師每年都會重新編排，精心的為音樂學習人量身打造!也很開心還有機會為這本書寫序，新琴點撥從創刊以來為學習音樂的人不斷的做更新，讓初學音樂的人還是喜歡音樂的人都能在這本書裡得到很好的收穫。

鄭國棠

老字號的「新琴點撥」，為何每年都能跟上時代的腳步，長年來讓接觸吉他的人們普遍都能接受？

除了書裡的曲目年年在更新以外，重要的是，簡老師是一位深耕在校園之中的教育家，他用心經營許多學校社團，與各種年齡層的學生打成一片，比誰都清楚從初學到各個階段的需求，年年可以瞭解到新進的初學者們，練琴、閱讀時會產生什麼樣的問題，也感受著學生們的思維、作風，年年逐漸在改變。

所以能採集最足夠的樣本來作修正的依據，也能準確的讓一本系統完善的書，跟隨世代的交替，而更加的容易閱讀。

新琴點撥今年又再一度的返老還童，以新的面目與大家見面，內容依舊是那麼的詳盡、實用，就像簡老師面對學生時，總以年輕的心，來傳達不變的教育理念。

雅筑

又到了新琴點撥改版的時候了，意味著我成為典絃的一份子，已經兩年了。今年，在公司裡學習到許許多多事情，開始慶幸著，幸好我有先出來工作，不然以我這麼傻妹的個性，一定會被騙！謝謝同事的照顧，也謝謝老闆給我機會在這個看似簡單卻重要的職位。希望在未來的日子裡，麻煩大家照顧了~。

芯萍

進入典絃至今才40幾天（你沒看錯），完全是一個懵懂無知的社會新鮮人，有一天同事突然說，新琴點撥改版，妳也要寫序哦！我當然處於一個超級驚嚇狀態（還以為我只要乖乖做好我的翻譯就好了說……），不過，一個小菜鳥可以出現在已經刷了好幾版的經典教材裡，也是蠻榮幸的啦～翻譯這條路是需要經驗累積的，現在正接觸的是爵士鋼琴的教材，我還可以稍微憑一點小時候學鋼琴的記憶來翻譯，希望以後遇到吉他跟鼓的教材，我也可以一一將那些專業知識放入我的小腦袋裡。學海無涯，唯勤是岸！加油再加油！

舒晴

民國一百零三年，終於來到了國二下學期。

在炎炎夏日中我們一如往常地持續著一成不變的生活，早上六點必須起床，晚上八點十分才能放學；唯一改變的，大概是課業壓力逐日不斷的加重吧!

以我自身而言，我是個若不努力便會跟不上進度的學生。除了是先天失調外，還有就是基礎沒有打好。當我在國小六年級下學期時爸爸曾對我說：「晴，你在小學並沒有將基礎打好，那是你在小一到小四時自己不努力所造成的。等妳升上國一，課程只會更加艱難而已，所以從現在開始你必須比別人更加努力十倍、二十倍，也許你會要犧牲你的娛樂時間或睡眠時間，但那也是因為你以前不努力而造成的後果。」

於是現在我上課時從不睡覺，筆記得整理永遠比別人多出一倍，晚上讀書時間也更長。常有同學問我或跟我抱怨，說我在課業如此繁重的情況下，怎還能如此自在優遊？要找我玩時根本就是隨傳隨到。殊不知我的自由也是建立在前述的付出基礎上，這就是我們家，也就是爸爸對我的教育方式。

對於學校的課程我並沒有什麼意見，甚至我覺得來學校很快樂。但我還是比較喜歡休假。在學業上爸爸其實沒那麼在乎成績，甚至連我段考日期他也不知道。直到我拿成績單給他看，他才說：「原來你上週段考啊!」這大概是因為爸爸認為我能自我調理自己的生活和課業而不會走偏，總是選擇對我信任的緣故吧！

現在,我在課間休息時最喜歡做的事便是閱讀小說和寫同人文了! 對於升上國中

的我來說讀書抄筆記、閱讀小說和寫同人文是在我已極其有限的休閒活動中最喜歡做的事。原因是在小學四年級時，表姊借我看一本小說後，我便喜歡上了小說。也自那時起我便開始蒐集小說。直到今日，我全部的書所有種類加起來少說有四百五十本左右。但我讀過的書可不只這些，學校圖書館的書我也全數看完了。包括大英百科全書、牛頓字典等我也有看過。而我為何會從讀小說進入喜歡寫同人文?那是因我上網查詢特殊傳說這本小說的資料偶然發現了別人寫的同人文，覺得非常的有趣，於是我也開始寫寫看，同學也說我寫的非常有趣，漸漸地我也寫出了興趣。但有時，我也會因此而忽略課業。爸爸也會經常對我說：「晴，我知道你很想寫，我也覺得你寫的非常好。但你不能因為這樣而忽略了課業！」爸爸所說的每一句話都有他的道理，這一點我都知道。所以，我會將爸爸所說的話記住。

從以前到現在爸爸不斷的答應我任性的要求，我真的很感謝他。他假日經常

出門，十次理由有十次是回答：「爸爸要去教課」不然就是「爸爸要去學校幫學生練習」再不然就是「今天爸爸的學生有活動」、「學生邀爸爸去……」就只有少數是為了其他的事，聊天十句裡有九句講到學生。但我還是十分謝謝爸爸在陪伴我時總是全心地。而從他每次都會聊到學生，也可見學生對他而言一定是非常的重要。

爸爸和我講的道理我都了解，只在於是否去實踐它。若中間喊停就會如同其他同學一樣，對任何事僅抱持著三分鐘熱度，是成不了事的。古人常說「學如逆水行舟，不進則退」在學習過程中會吃苦是必然的，但只要努力向上，最後終會有所獲得。誠如爸爸曾對我說過他大學求學生活中所發生過的例子。爸爸在上大學會計學分時教授非常嚴格。上學期三分之二的人被刷下來了，下學期這三分之二的同學又有三分之二的人被刷下來了。而這三分之一中的三分之一又僅剩的三位同學，日後真如教授所預言的，當上老闆。這說明一百人之中可能只有三、四人會成功，但只要我們持續努力，便有可能會成為成功的那一位。

這一次是我寫最多字的一次，或許下一次話不會這麼多，但感謝看到這裡的人，希望你們也能夠成功，步步高昇。

<div style="text-align: right">簡舒晴 2014.09.12</div>

註：
1. 原本晴寫的文字是2,000字左右，礙於版面，爸爸只好跟她商量酌予刪減。
2. 我的學生們，晴雖然沒明講，但你們應可以看的到「對我對你們的重視她很有意見」（見文章中第六段文字），所以一定得給她抒發一下心情，原文照登。

目錄　*歌譜內標示底色位置為 MP3 示範的段落

Level 3　　有了程度的你、可以更吸引眾人的目光

Level 5　懂樂理可以將吉他玩得更好

Level 6　速彈… 速彈…

Level 7　除了速彈等酷炫技巧，彈藍調也是件很有Sense的事

Level 8　　執著與癡…

吉他分類

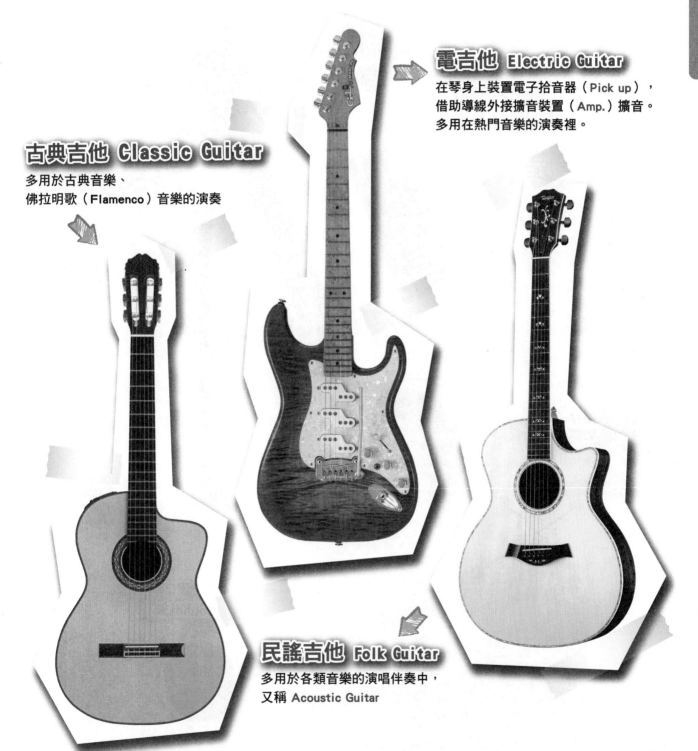

電吉他 Electric Guitar

在琴身上裝置電子拾音器（Pick up），借助導線外接擴音裝置（Amp.）擴音。多用在熱門音樂的演奏裡。

古典吉他 Classic Guitar

多用於古典音樂、佛拉明歌（Flamenco）音樂的演奏

民謠吉他 Folk Guitar

多用於各類音樂的演唱伴奏中，又稱 Acoustic Guitar

圖片提供：宏睿企業股份有限公司

認識你的吉他

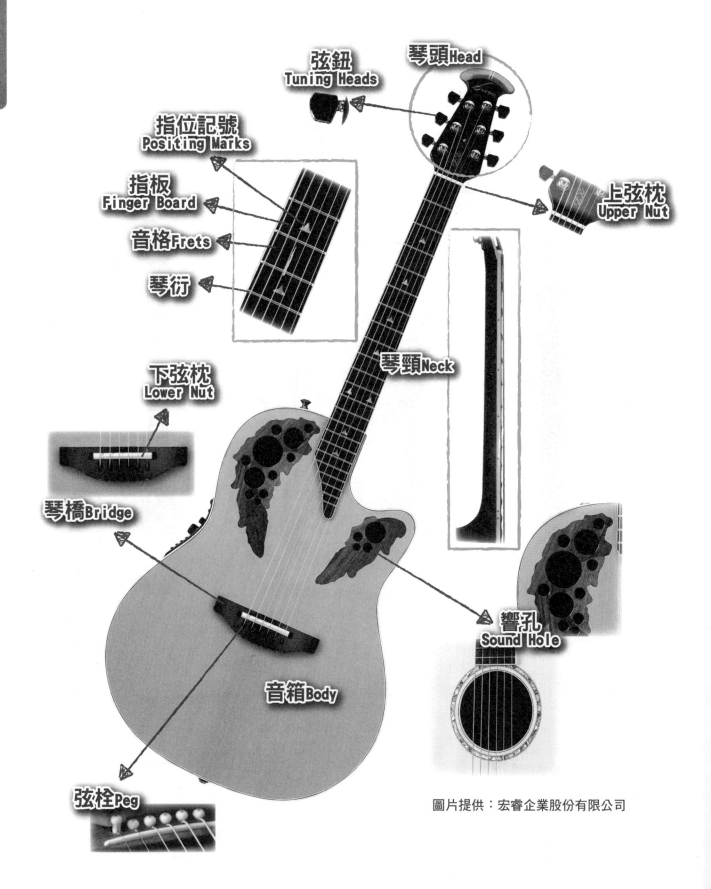

弦鈕
Tuning Heads

琴頭Head

指位記號
Positing Marks

指板
Finger Board

音格Frets

琴衍

上弦枕
Upper Nut

琴頸Neck

下弦枕
Lower Nut

琴橋Bridge

響孔
Sound Hole

音箱Body

弦栓Peg

圖片提供：宏睿企業股份有限公司

吉他調音法

調音多半是調成標準C調，
但對初學吉他的人，筆者建議調成B♭調，再夾移調夾在第二琴格，
不僅仍能擁有標準音高，也能藉由弦的張力較小，減輕初學者手指易疼痛的問題。

1. 相對調音法 利用聽覺來調音

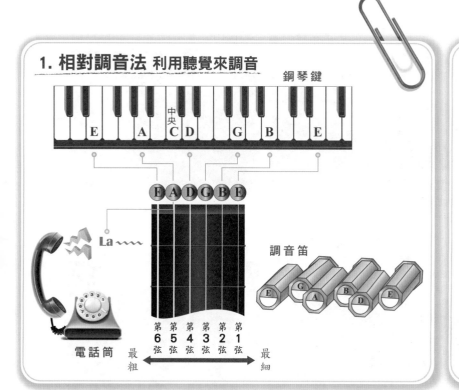

2. 電子調音器調音法

先將音頻設定在440HZ

依第一弦到第六弦音名
E B G D A E 順序調音。

3. 吉他自身調音法

撥弦步驟2
按第2弦第5格音撥弦，
將其音高調整到與第1弦空弦音同

步驟1
先調好第1弦，
作為基準音，
標準音為E（C調），
或初學者可調降
為D（B♭調）

撥弦步驟3
按第3弦第4格音撥弦，
將其音高調整到與第2弦空弦音同音

步驟4.5.6...
剩下的步驟
你就可依據步驟1~3！類推調好剩下的弦了！

最細
第1弦
第2弦
第3弦
第4弦
第5弦
第6弦
最粗

第3格　　第5格

若你第一弦基準音是調降成D為調弦標準者，
別忘了在調好所有的音後夾上移調夾在第二琴格，
才是標準音喔！

如何換吉他弦

Step 1

▲ 四五六弦順時針旋轉，一二三弦逆時針旋轉，將弦放鬆。

Step2

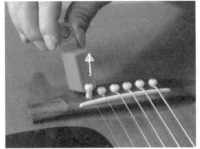

▲ 使用塑膠墊片將弦栓挑起，取出舊弦。

Step3

圓頭

▲ 將新弦的弦頭部分放入弦孔，再塞上弦栓。

Step5

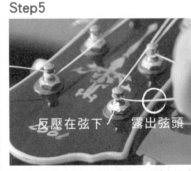

反壓在弦下　　露出弦頭

▲ 將穿入弦鈕孔的弦頭反折並將之壓在已捲的弦上。

Step4

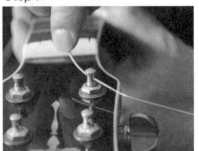

▲ 將新弦穿過弦鈕孔。

Step6

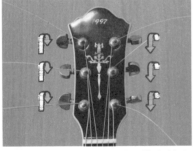

▲ 四、五、六、弦依照逆時針方向，一、二、三弦依順時針方向，扭緊調音。

Step7

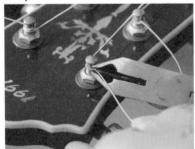

▲ 將弦頭多餘的弦線剪掉。

完成!!

彈奏之前

正確的節奏感，良好的彈琴姿勢和觀念，敏銳的音感（聽音能力），
是玩好音樂的三大條件，掌握好這些方向，你必能成為明日的吉他高手。

1. 一定要將吉他調到標準音：

　　音感的準確度，是成為一個吉他高手的重要技能。所以每次彈奏前一定要將吉他調到標準音，才能培養你正確的音感，若能再加上唱音的習慣，將來抓歌時必是駕輕就熟。

2. 手指壓弦疼痛可藉由將吉他音準降低，減少弦的張力讓左手指輕鬆壓弦來解決：

　　各弦調降一個全音，再夾Capo在第二琴格。既能解除疼痛，又能兼顧吉他音仍是標準音的優點。

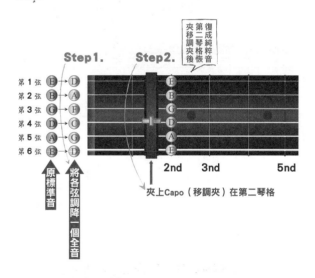

夾上Capo（移調夾）在第二琴格

3. 使用拇指指套：

一、可修正彈指法時右手指撥弦的正確角度
二、可使你的Bass音聽起來更明亮而清晰。

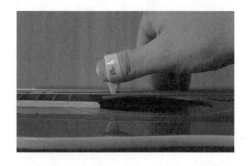

4. 先學好節奏再彈指法：

　　指法通常是由節奏的拍子演變而來，只彈指法會削弱你的節奏感，練習時最好先學會節奏，再學指法，學習進度更能事半功倍。

5. 同伴和錄音機是陪你練習的良伴：

　　有同伴相互配合練習，或將節奏（或指法）錄在錄音機裡，再放出來配上自己的指法（或節奏）會增加練習的趣味。

6. 以節拍器輔助練習：

沒有節拍器，用口語數拍要比用腳數拍為佳。

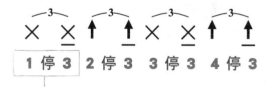

| 1 停 3 | 2 停 3 | 3 停 3 | 4 停 3 |

以第一拍為例，
唸1時，右手依譜例標示彈出1上方標示的X；
唸停時，右手暫停撥弦；
唸3時，右手依譜例標示彈X；
二、三、四拍觀念相同。

　　用腳數拍子是傳統的方式，拍子是八分音符或十六分音符的對稱（偶數）拍點可以用此法，但遇切分拍或拖曳拍法（如上例）用唸與彈奏同時進行的方式，較容易分辨錯誤的所在而改進。

如何看吉他譜

吉他六弦譜(TAB)及和弦圖的看法

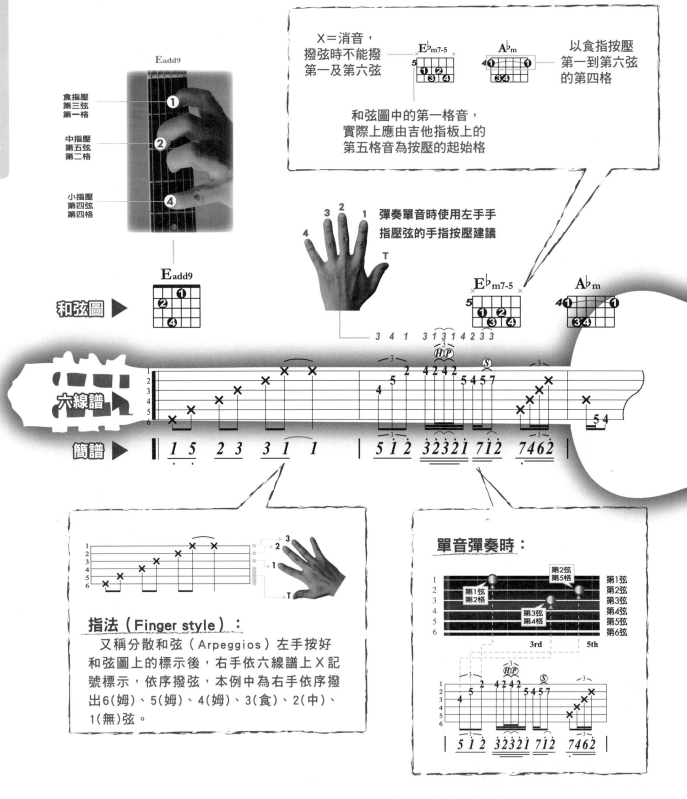

X＝消音，撥弦時不能撥第一及第六弦

以食指按壓第一到第六弦的第四格

和弦圖中的第一格音，實際上應由吉他指板上的第五格音為按壓的起始格

彈奏單音時使用左手手指壓弦的手指按壓建議

Eadd9

食指壓第三弦第一格

中指壓第五弦第二格

小指壓第四弦第四格

和弦圖▶ Eadd9

六線譜

簡譜▶

指法（Finger style）：
又稱分散和弦（Arpeggios）左手按好和弦圖上的標示後，右手依六線譜上X記號標示，依序撥弦，本例中為右手依序撥出6(姆)、5(姆)、4(姆)、3(食)、2(中)、1(無)弦。

單音彈奏時：

第2弦第5格
第1弦第2格
第3弦第4格

第1弦
第2弦
第3弦
第4弦
第5弦
第6弦

3rd 5th

音符與拍子

音符（Notes）：

　譜表上所記錄的符號，用以表示樂音的長短者。

拍子（Beat）：

　計算音符的單位。在現在音樂的實際應用裏常以4/4拍（每小節有4拍，以4分音符為一拍）及3/4拍（每小節有3拍，以4分音符為一拍）為創作樂曲的拍子基準單位。

拍子，音符在各譜例中的標示方式：

基本拍系

拍值\譜例	五線譜		簡譜		六線譜
4拍	○ 全音符	▬ 全休止符	1 - - -	0 - - -	
2拍	♩	▬	1 -	0 -	
1拍	♩ 四分音符	♩ 四分休止符	1	0	
1/2拍	♪ 八分音符	♪ 八分休止符	1	0	
1/4拍	♬ 十六分音符	♪ 十六分休止符	1	0	

附點拍系

三連音系

簡譜記號標示方法：

延長拍記號

每一個『一』
表延長前音符1拍

每一個『‧』
表延長前音符一半的拍值

『⌢』表連結兩音符，
拍值為兩音拍值的總合

減拍記號

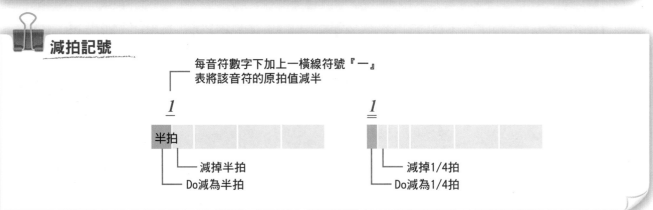

每音符數字下加上一橫線符號『一』
表將該音符的原拍值減半

變化音記號

"♯" 表將原音符升半音音高，"♭" 表將原音符降半音音高。
"♮" 表將升或降半音的符號回復到原音符音高。

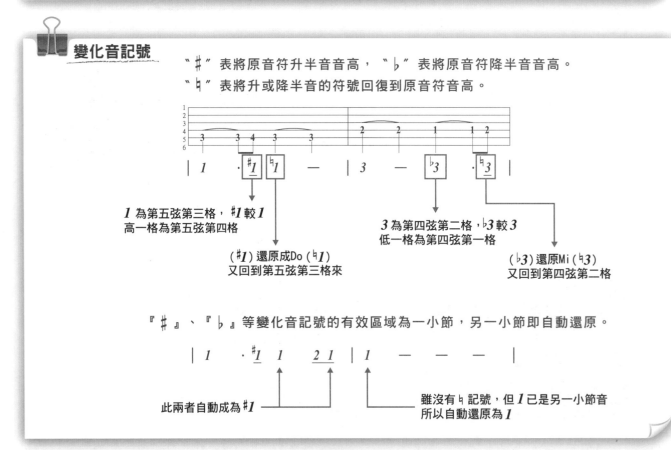

1 為第五弦第三格，♯*1* 較 *1*
高一格為第五弦第四格

(♯*1*) 還原成Do (♮*1*)
又回到第五弦第三格來

3 為第四弦第二格，♭*3* 較 *3*
低一格為第四弦第一格

(♭*3*) 還原Mi (♮*3*)
又回到第四弦第二格

『♯』、『♭』等變化音記號的有效區域為一小節，另一小節即自動還原。

此兩者自動成為♯*1*

雖沒有♮記號，但 *1* 已是另一小節音
所以自動還原為 *1*

怎樣輕鬆的學會自彈自唱

彈奏吉他時的左右手姿勢（一）

彈奏單音旋律

左手姿勢：

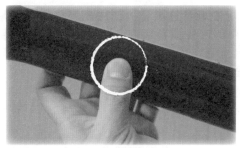

▲ 左手拇指輕觸於琴頸中間。

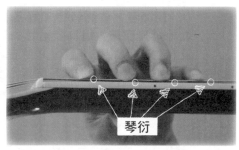

琴衍

▲ 左手，食，中，無名，小指按弦時，儘量靠近琴衍（鐵條）。

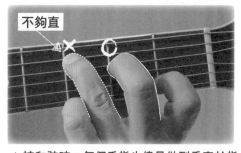

不夠直

▲ 按和弦時，每個手指也儘量做到垂直於指板，靠近琴衍壓弦。

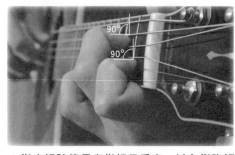

▲ 指尖觸弦儘量與指板呈垂直。以免指腹觸碰到別條弦，會造成和弦彈奏時產生雜音。

右手姿勢：

▲ 姆指、食指輕持Pick，彈節奏時(圖左)Pick尖端可露出多些。彈單音時，(圖右)Pick尖端露得較短些。

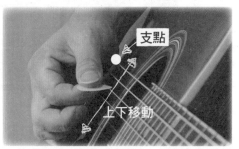

支點

上下移動

▲ 右手手腕可輕靠在琴橋上；除能使右手動作獲得一穩定支撐外，Pick的撥弦也較易撥準所需撥之弦。

音階篇

音階（Scale）：

　　一組樂音，依照音名（唱名），由低音往高音，或由高音往低音，階梯似地排列起來，稱為音階（Scale）。各調音階的各唱音鄰接音中Mi到Fa及Ti到Do間相差半音，其餘皆為全音；而各調各音名的鄰接音中，E到F及B到C間相差半音，其餘皆為全音。

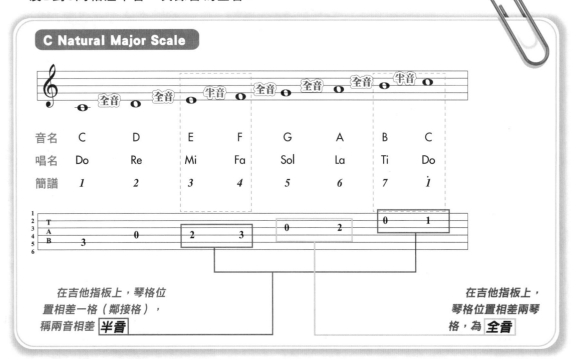

C大調音階在吉他上的位置：

　　以黑點所標示的位置來區分音的高低

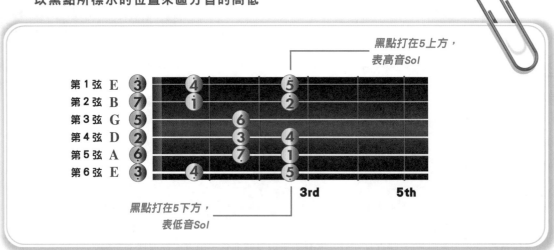

音階練習
C調Mi型

彈奏單音務必養成六線譜、簡譜對照，嘴巴唱音的習慣，不單能使記譜功能迅速提升，且聽音（音感）能力也能進步神速。

練習一：小蜜蜂

⊓ 表Pick向下撥弦，∨ 表Pick回勾撥弦，（ ）表括號中右手的下撥或回勾動作照做但不觸弦

練習二：Rock & Roll Style
老師彈奏和弦伴奏，同學彈單音

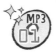

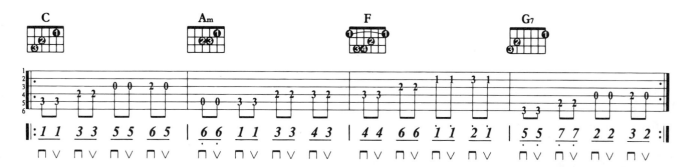

練習三：12 Bar Blues

彈奏吉他時的左右手姿勢（二）

節奏篇

空手撥彈時：

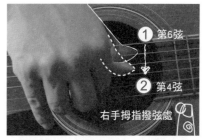

① 第6弦
② 第4弦
右手拇指撥弦處

▲ 輕撥 6→4 弦

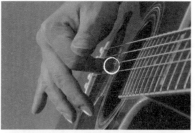

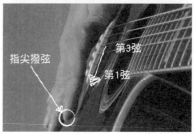

指尖撥弦　　第3弦　第1弦

▲ 以食指指尖輕撥高音弦部份
（三至一弦）。

拿Pick彈時：

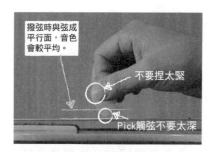

撥弦時與弦成
平行面，音色
會較平均。

不要捏太緊

Pick觸弦不要太深

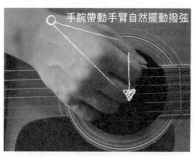

手腕帶動手臂自然擺動撥弦

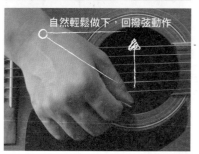

自然輕鬆做下，回撥弦動作

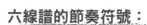
六線譜的節奏符號：

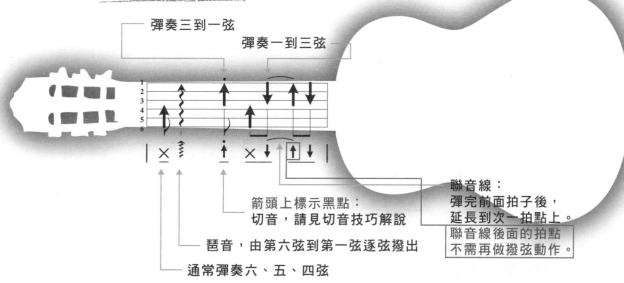

彈奏三到一弦

彈奏一到三弦

箭頭上標示黑點：
切音，請見切音技巧解說

琶音，由第六弦到第一弦逐弦撥出

通常彈奏六、五、四弦

聯音線：
彈完前面拍子後，
延長到次一拍點上。
聯音線後面的拍點
不需再做撥弦動作。

隨時代的演進，只用單一的節奏貫穿全曲的伴奏情形，已不復見。

　　現今，多數的歌曲都會混合多種舞曲的伴奏模式或擷取不同樂風的律動，做為讓作品更富新意與多元的元素。因此，用舊思維來學習吉他伴奏的觀念也應適切地做一改變。

　　自今年起，新琴點撥依隨現代的新觀念，將原名「節奏與指法的系統分類及學習要訣」更迭為「各樂風的節奏與指法系統分類及學習要訣」。以祈為台灣的吉他教學觀念與世界同步略盡心力。

各樂風的節奏與指法系統分類及學習要訣

靈魂樂 Soul

構成音樂的三要素為節奏，旋律與和聲，
在各項樂器的學習步驟上，節奏是入門的首要訓練。
吉他的節奏伴奏方式有節奏和指法兩種，
在此筆者為入門的同好做一學習的系統介紹，俾能使學習事半功倍。

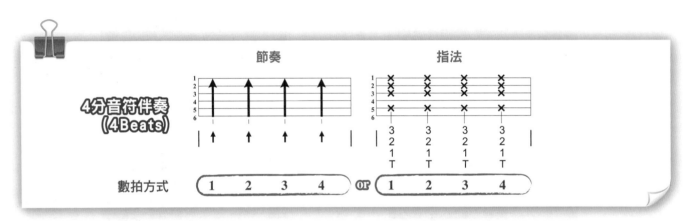

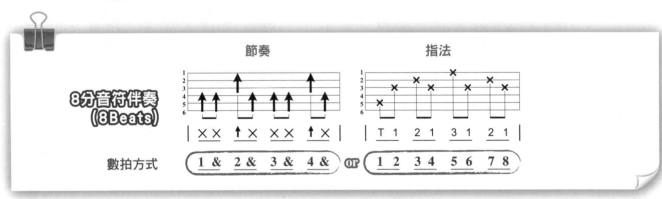

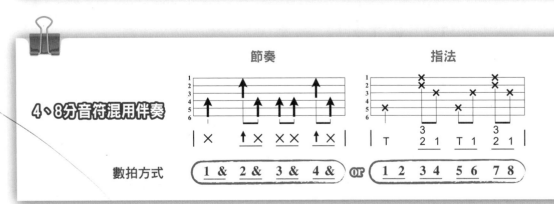

練習一：

練習二：

練習三：

練習四：

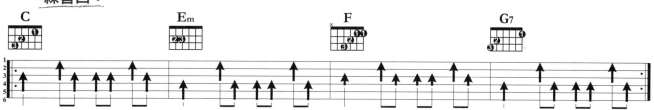

寶貝-In a day（簡易版）

Singer By 張懸　Word By 張懸　&　Music By 張懸

挑戰指數：★★☆☆☆☆☆☆☆☆

Rhythm：Slow Soul ♩= 110
Key：C 4/4　Capo：0　Play：C 4/4

1. 彈唱的第一堂課。學好一拍一刷的4 Beat 伴奏。保持 "穩定" 是最重要的課題。
2. 歌詞中 "知道你最" 這小節有兩個和弦，彙杰在簡譜上方標註了 ♪ ─ ♪ ─ 的節奏彈法註解，是表示Fmaj7刷1拍琶音技巧後再延長1拍，G7也是刷1拍後延長1拍。這是 "過門" 的一種手法。

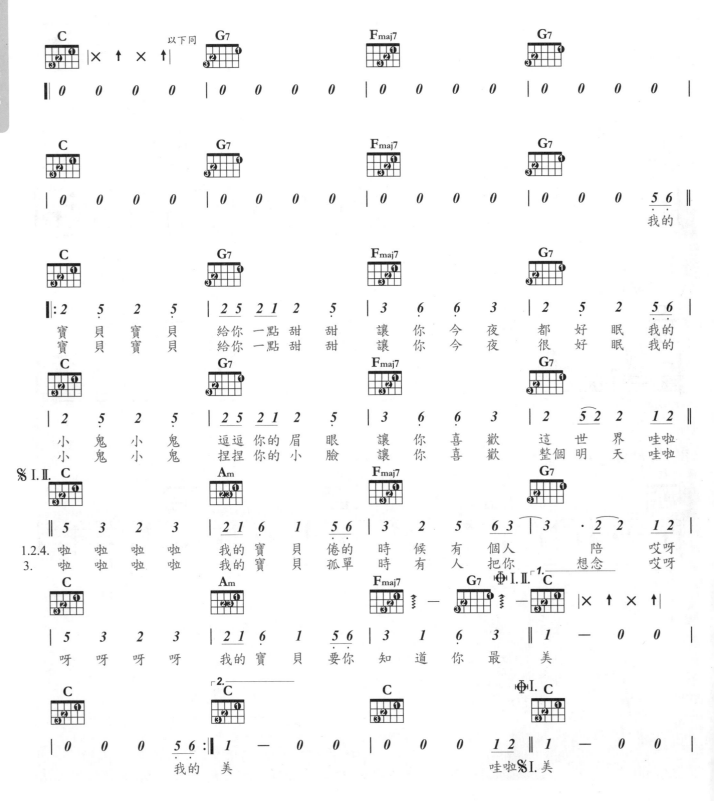

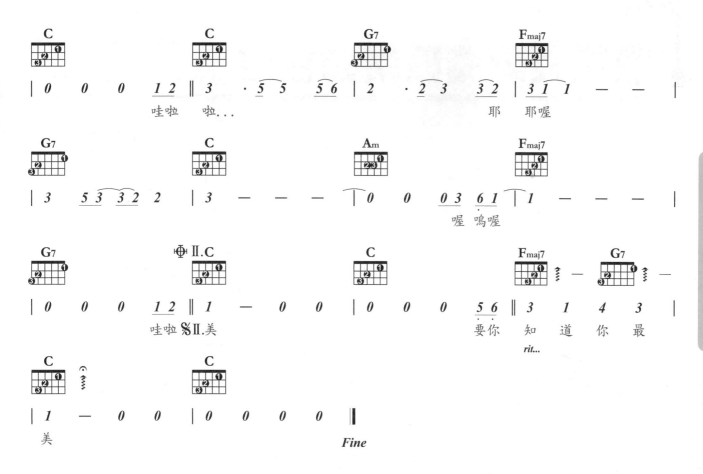

C ‖ 0　0　0　1 2 ‖ C 3 ·5 5　5 6 ｜ G7 2 ·2 3　3 2 ｜ Fmaj7 3 1 1　— — ｜

哇啦　啦...　　　　　　　　　　　耶　耶喔

G7 ｜ 3　5 3 3 2　2 ｜ C 3　— — — ｜ Am 0　0　0 3　6 1 ｜ Fmaj7 1　— — — ｜

喔　嗚喔

G7 ｜ 0　0　0　1 2 ‖ Ⅱ.C 1　— 0　0 ｜ C 0　0　0　5 6 ‖ Fmaj7 3 1 G7 4 3 ｜

哇啦 §Ⅱ.美　　　　　　　　　　　　　　　　　　要你 知 道 你 最

rit...

C ｜ 1　— 0　0 ｜ C 0　0　0　0 ‖

美　　　　　　　　　　Fine

技巧漸進

琶音：

譜例記號 或 ，較一般撥弦方式輕緩，逐弦彈奏的撥弦技巧。

1. 由低音弦撥向高音弦

2. 由高音弦撥向低音弦

過門：

在樂句與樂句間加入不同於原節奏拍法，增加伴奏豐富性的技法。

過門小節：

使用過門技法的小節。

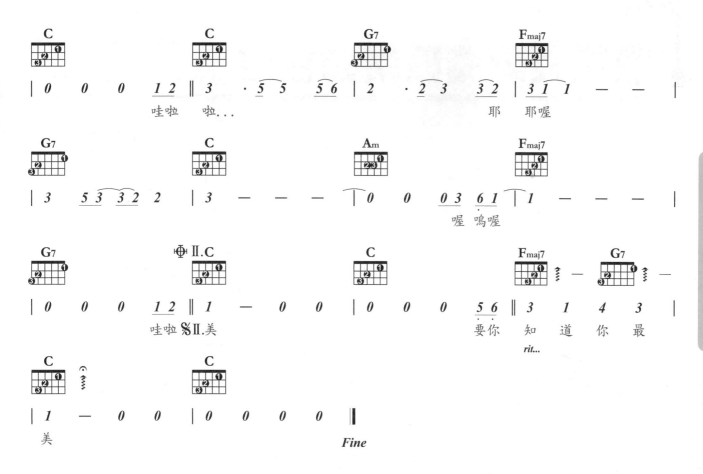

怎樣輕鬆的學會自彈自唱

歌譜與歌曲段落的看法

本曲曲名

本曲的詞曲作者、演唱者

MP3示範軌數
譜中色塊標註的段落即為有聲CD的示範段

本曲的難易程度

擁抱

Singer By 五月天　Word By 五月天阿信　&　Music By 五月天阿信　　　挑戰指數：★★★☆☆☆☆☆☆☆

・節奏名稱
・彈奏速度
・每小節的拍數
・原曲的調號
・移調夾所需夾的格數
・夾移調夾（或沒夾）後，以此調彈奏

Rhythm：Slow Soul ♩= 65
Key：B 4/4　Capo：0
Play：C（各弦降半音）4/4

1. 很獨特的編曲方式。用的是順階和弦順降F→E→D→C的編曲方式 Fmaj7→Em→Dm7→C和弦進行。
2. 全曲的伴奏和前奏相同。
3. 主歌以指法｜T 1　3 2 T 1　3 2｜彈，到副歌用｜×× ↑× ×× ↑×｜的節奏來伴奏。

歌曲備忘錄，提示歌曲之彈奏重點與技巧

本曲以分散和弦（又稱指法）彈奏的型態

本曲以拍擊法（Pick或空手彈奏皆可）彈奏的型態

◑ 反覆記號

標示反覆起點的記號。如果數個小節被反覆記號（‖: :‖）夾起，就重複彈奏兩個反覆記號當中的小節。

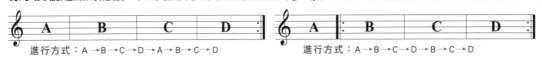

進行方式：A→B→C→D→A→B→C→D　　　　進行方式：A→B→C→D→B→C→D

◑ 1號括號／2號括號

重複彈奏反覆記號時，來到相同的地方，第一次彈奏「1號括弧」（⌐1.———）的部份，第二次時跳過1號括弧，彈奏「2號括弧」（⌐2.———）的部份。

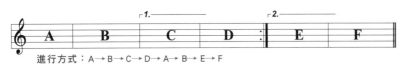

進行方式：A→B→C→D→A→B→E→F

◑ D.S.或 ％

表示回到前面 ％ 記號的意思。

進行方式：A→B→C→D→E→F→D→E→F　　　　　　　　*D.S.* (or ％)

◑ To ⊕(to Coda)

在曲子結束的部份，僅僅在最後結尾的地方稍作改編時所使用的記號。從譜上方的 ⊕ 直接跳到下個在譜下方標示 ⊕ 記號的部份。

進行方式：A→B→C→D→A→B→E→F

◑ D.C.

從D.C.的位置反覆到曲子開頭開始演奏。

進行方式：A→B→C→D→E→F→A→B→C

◑ Fine

表示曲子結束。結束小節複縱線上的 ⌒ 也是結束的意思。

進行方式：A→B→C→D→E→C→D→F→B→G→H

經常這些反覆記號都會相互結合來使用。

使和弦變換流暢的方法

初學和弦的琴友最頭痛的問題是：〝為什麼我的手指老是不聽使喚，和弦總是換不順〞？
和弦換不順，自彈自唱當然就比較不容易上軌道。
和弦要換得流暢，你需注意以下幾件事。

壓弦時：

將手指靠近琴衍壓弦，讓指力夠將弦壓靠在琴衍上而右手撥弦後不發出雜音就好。不需將弦壓到貼住指板。

取指板上所有壓弦手指的中心點中指指根位置，讓拇指和中指約略「對立」，便於所有手指能平均施力。

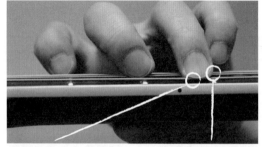

不需讓弦貼到指板　　　手指靠近琴衍壓弦

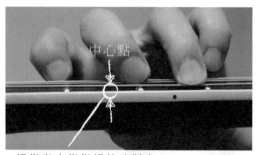

拇指與中指指根約略對立

換和弦瞬間：〝手指和手腕的力量暫時放鬆〞

如果你在變換和弦瞬間，手指手腕仍用力，不僅會使手指的關節僵硬，手指靈活度也降低。變換和弦的瞬間，暫時放鬆按弦手指和左手腕不用力，等移動的手指就定位後再使勁，也可減少手指常用力所造成的疼痛。

兩和弦同位格不動

C

1 2 同位格不需換指

只移動無名指即可

Am

〝指型接近的和弦〞

（a）完全相同型：

Am

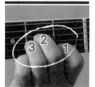

保持原按弦指型，
上移變換到

E

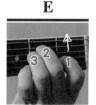

（b）近似和弦型：

Am

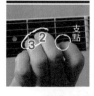

以食指為支點，
保持無名指和中指
的指型，先換為

再移食指成為

Dm

因為不論是指法或節奏彈奏都是先撥低音部（六、五、四弦），先換好低音部讓你較能〝安心〞且有緩衝時間來完成高音部（三、二、一弦）的按弦。

 菊花台

Singer By 周杰倫　Word By 方文山　&　Music By 周杰倫

挑戰指數：★★★☆☆☆☆☆☆☆

Rhythm：Slow Soul ♩= 69
Key：F 4/4　Capo：5　Play：C 4/4

1. 主歌為一小節一和弦的C→Am→Fmaj7→G7進行，副歌則為C→Am→Fmaj7→G7每小節有兩個和弦進行。

2. 使用移調夾時有其極限，最好不夾超過第5琴格以上。

3. 主歌是一拍一個撥弦動作的4分音符伴奏；副歌則為一拍中有兩個撥弦動作的8分音符伴奏。

4. 主歌4Beat轉副歌8Beat的G7和弦處是過門小節。請在這裡多練習幾次，才能將節奏流暢地銜接好。

5. ⅋是琶音記號，請見27頁的講解。

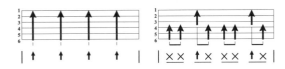

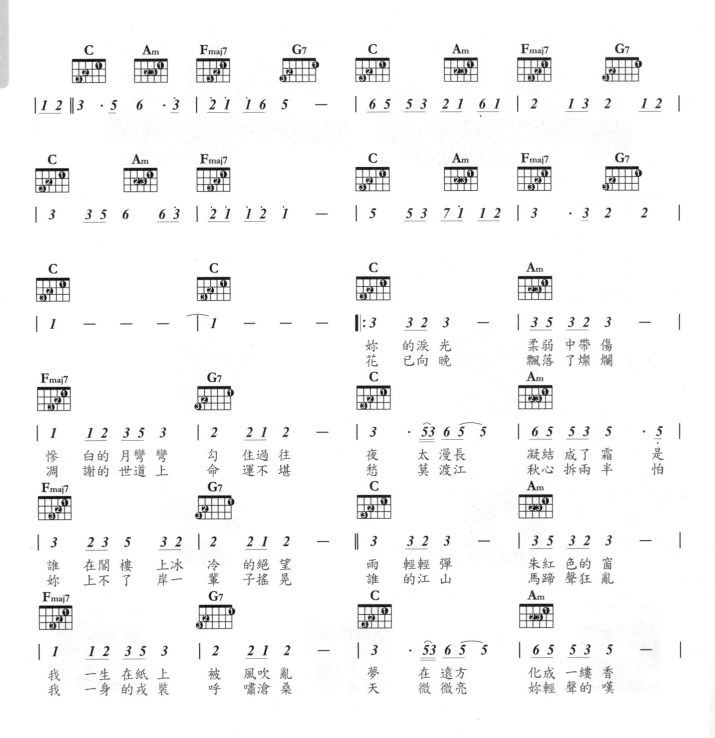

指法篇

 右手姿勢：

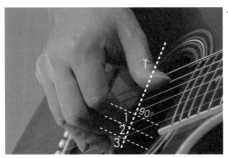

▲ 無名指與弦呈90°
五、六弦，食指，中指，
右拇指負責彈奏低音弦四，

▲ 外側撥弦
拇指撥弦以指甲與指腹的

▲ 後不該收到其他手指後方
錯誤的姆指位置（撥完弦

▲ 餘手指之前。
撥完弦後，拇指仍置於其

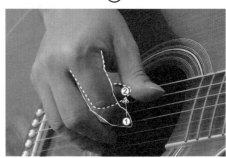

▲ 後，將手指暫停於拇指後
指尖觸弦（①）。撥弦
各指用第一關節輕撥，以
（②）。

指法（Fingerstyle）：

又稱分散和弦伴奏（Arpeggios）：左手按好和弦後，右手譜例標示，依序將和弦內音彈出。

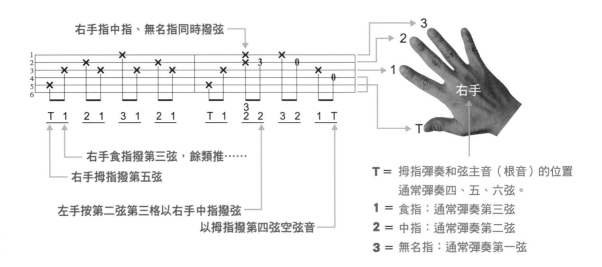

右手指中指、無名指同時撥弦

T 1　2 1　3 1　2 1　T 1　3 2 2　3 2　1 T

右手食指撥第三弦，餘類推……

右手拇指撥第五弦

左手按第二弦第三格以右手中指撥弦

以拇指撥第四弦空弦音

右手

T = 拇指彈奏和弦主音（根音）的位置
通常彈奏四、五、六弦。

1 = 食指：通常彈奏第三弦

2 = 中指：通常彈奏第二弦

3 = 無名指：通常彈奏第一弦

主副歌的伴奏觀念

何謂主歌、副歌？

　一般而言，一首歌在寫時，作者會將想表達曲意的歌詞（或曲）分成兩大段落，前半段我們就稱是主歌，後半段叫副歌。

　通常〝整首歌反覆唱最多次的那段，就叫副歌〞，另一段則叫主歌。

主歌通常用指法撥奏，副歌用節奏刷彈

　沒意外的話主歌應該較抒情，當然就用指法來彈。副歌總是激情狂濤，就用節奏用力來刷。

　若是全曲都採用節奏來彈，則主歌通常是使用刷弦動作較少的4或8Beats節奏，副歌再轉8或16Beats的節奏。

注意主歌轉副歌時的拍感掌握：

　〝用節拍器或數拍方式多練幾次主接副歌的地方〞

　初學者最容易犯的毛病就是整首歌前、後的彈奏速度不一致，彈到副歌節奏時都會比主歌彈指時的速度快，這是大忌。

　尤其是主歌的伴奏拍符和副歌拍符不同的歌，譬如節奏型態是Soul的歌曲，主轉副歌通常是Slow Soul轉Double Soul（八分音符轉十六分音符）能彈得好的人並不多，唯有多練習才能掌握節奏的穩定性。

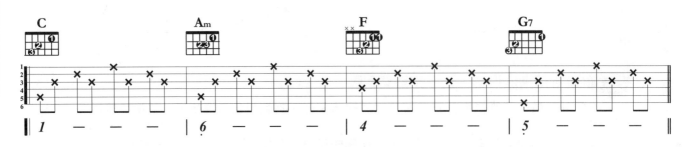

怎樣輕鬆的學會自彈自唱

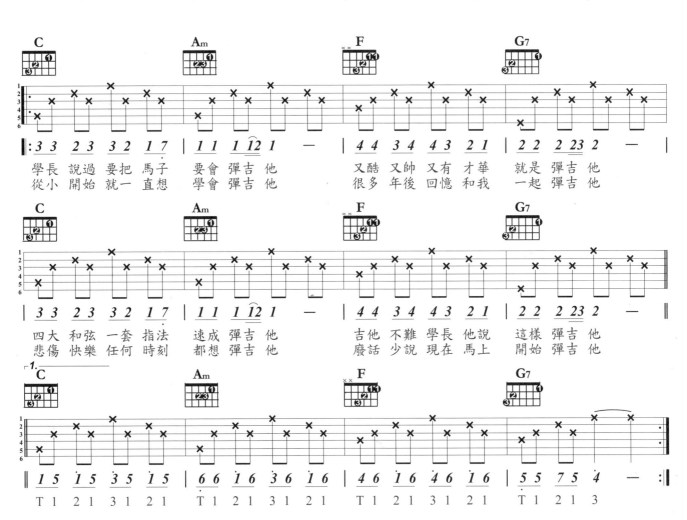

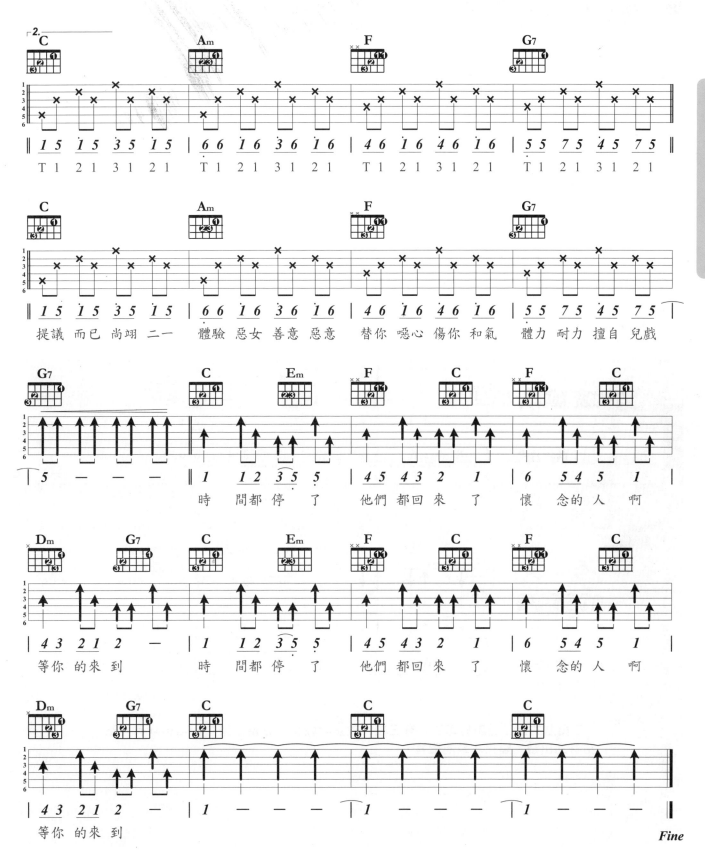

提議 而已 尚翊 二一　體驗 惡女 善意 惡意　替你 噁心 傷你 和氣　體力 耐力 擅自 兒戲

時　間都停　了　他們都回來　了　懷　念的人　啊

等你 的來 到　時　間都停　了　他們都回來　了　懷　念的人　啊

等你 的來 到

Fine

華爾滋 Waltz

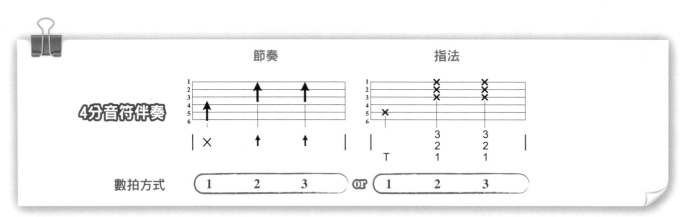

4分音符伴奏

數拍方式: 1 2 3 or 1 2 3

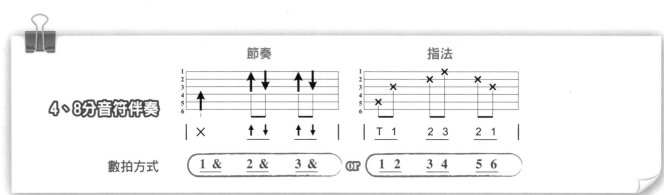

4、8分音符伴奏

數拍方式: 1 & 2 & 3 & or 1 2 3 4 5 6

8分音符伴奏

數拍方式: 1 & 停& 3 & or 1 2 停4 5 6

　　華爾滋的節奏受制於每節只有三拍,故變化較少。在爵士樂中因常伴以有附點拍符的出現,變化才較為豐富。

練習一：

練習二：

練習三：

練習四：

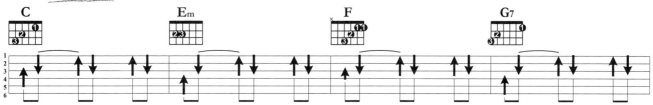

愛的羅曼史

Rhythm：Waltz ♩ = 60
Key：Am 4/4　Capo：0　Play：Am 4/4

| T 1 　 2 3 　 2 1 |

1. 右手指法的第一首練習曲，注意右手撥弦的用力位置是在第一關節，力量不必過大。
2. 用指尖觸弦，輕、柔是3拍子歌曲的特性，請記住了。

音階練習（二）

認識六、五、四弦空弦音與半音階

練習主要的目的有三：

一、記住六、五、四弦空弦音音名：
　　Am和弦的主（根）音為A：第五弦空弦
　　Dm和弦的主（根）音為D：第四弦空弦
　　E和弦的主（根）音為E：第六弦空弦

二、練習〝指型接近型〞的和弦的變換：Am、Dm、E和弦的指型按法是很接近的。

三、認識半音階：
　　兩音相差全音時，兩音位格間有一半音。如本曲升Sol（♯5）即位於第三弦空弦Sol(5)與第三弦第二格La(6)間的第三弦第一格。曲中♯5和6都用小指按法，藉此練習小指指力和靈活度。

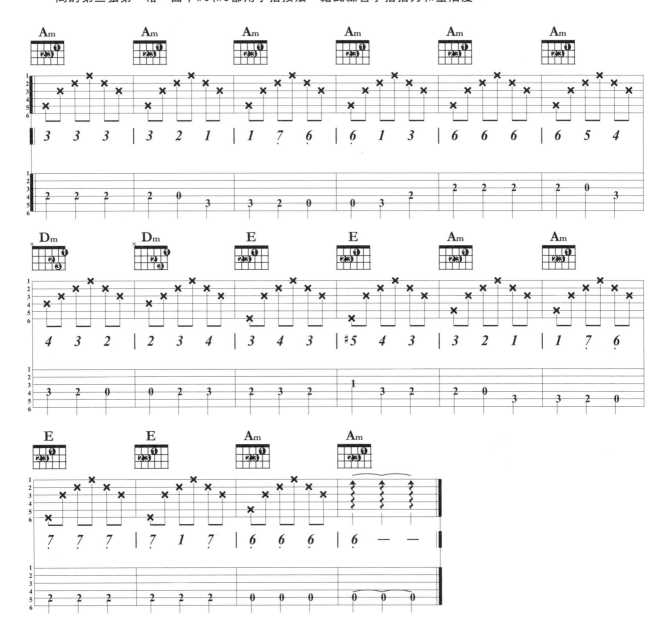

怎樣輕鬆的學會自彈自唱

和弦主音

彈奏指法時拇指該撥彈的和弦Bass弦位置

和弦主音：

　　C和弦的構成是由C這個音發展而成的，我們就稱C和弦的主音為C。

　　彈奏指法時，右手拇指要彈和弦的主音，作為低音的伴奏。

　　例如：彈C和弦時右手拇指需彈左手按壓的第五弦第三格主音C。又如彈Am和弦時右手拇指需彈第五弦空弦的主音A。

吉他指板前五琴格的音名圖

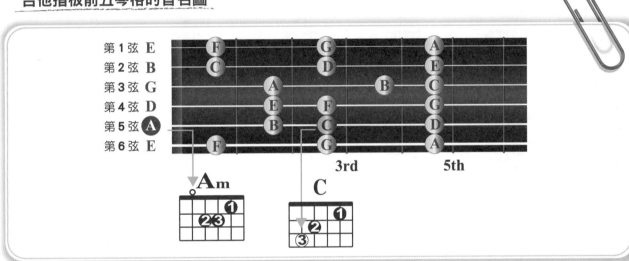

簡老師的和弦主音快速記憶法

　　在開放的C調和弦中，除Bdim和弦外，常用C、Dm、Em、F、G、Am和弦主音弦位置的快速記法為：按好和弦後，左手中指（下列和弦圖反白標示②的位置）的上一條弦，即為各和弦主音位置。看看下面的和弦圖，印證一下這個理論吧！

和弦	C	Dm	Em	F	G7	Am	Bdim7
級數	I	IIm	IIIm	IV	V7	VIm	VIIdim
和弦六弦譜	C	Dm	Em	F	G7	Am	Bdim7
組成音	①35	②46	③57	④61	⑤724	⑥13	⑦724
備註	▲ 所標示的位置表各和弦的主音所在弦　　×表和弦中該弦不可撥弦　　組成音欄○中的簡譜符號表該和弦的主音唱名						

Amazing Grace

Singer By John Newton Word & Music By 蘇格蘭民謠

挑戰指數：★★★☆☆☆☆☆☆☆

Rhythm：Waltz　♩ = 70
Key：C　4/4　Capo：0　Play：C　4/4

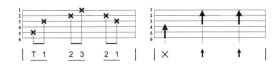

1. 一首很動人的歌，彈奏時拍子的穩定度要好，才能彈出莊嚴的氣勢。
2. 彈指法時，和弦Bass音得〝厚實〞，且讓Bass儘量滿三拍。
3. 日劇「白色巨塔」及電影「奇異恩典」都以此曲為主題曲，而兩部戲也都很好看。

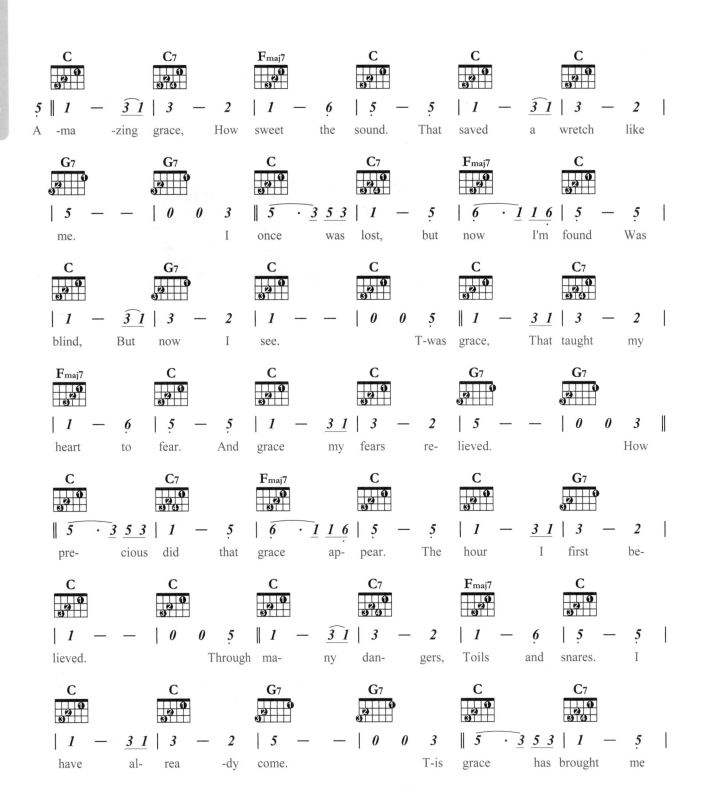

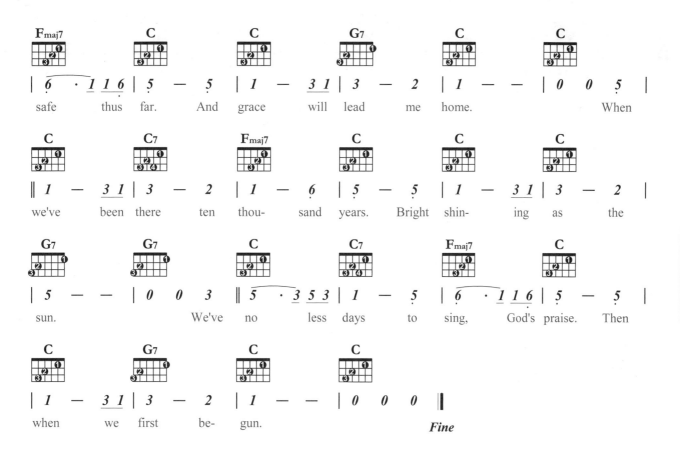

Fmaj7	C	C	G7	C	C

‖ $\widehat{6 \cdot 1 1}$ 6 | 5 — 5 ‖ 1 — $\underline{3 1}$ | 3 — 2 | 1 — — | 0 0 5 ‖

safe thus far. And grace will lead me home. When

C	C7	Fmaj7	C	C	C

‖ 1 — $\underline{3 1}$ | 3 — 2 | 1 — $\underset{.}{6}$ | 5 — 5 | 1 — $\underline{3 1}$ | 3 — 2 |

we've been there ten thou- sand years. Bright shin- ing as the

G7	G7	C	C7	Fmaj7	C

| 5 — — | 0 0 3 ‖ $\widehat{5 \cdot 3}$ $\underline{5 3}$ | 1 — 5 | $\widehat{6 \cdot 1 1}$ 6 | 5 — 5 |

sun. We've no less days to sing, God's praise. Then

C	G7	C	C

| 1 — $\underline{3 1}$ | 3 — 2 | 1 — — | 0 0 0 ‖

when we first be- gun. *Fine*

有用小指壓弦時的和弦按法訣竅：

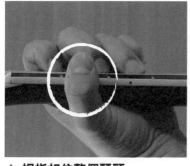

▲ 拇指扣住整個琴頸

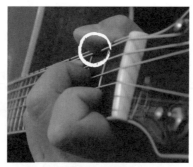

▲ 若有需要做消音動作時，可使用姆指指腹輕觸第六弦，將第六弦消音

▲ 小指就較容易"凹"成直立的90度壓弦，以增加小指的指力

慢搖滾 SlowRock 拖曳 Shuffle

藍調的二大節奏結構：Slow Rock，Shuffle

慢搖滾（Slow Rock）：同一彈法有兩種使用時機

1. 4/4四四拍子：用於流行樂，又稱三連音伴奏，因為每拍都有三個伴奏音。
2. 12/8八十二拍子：用於藍調，這時節奏名稱叫Slow Blues，而非SlowRock。
 彈奏方法同上例，但拍子極慢，以八分音符為一拍，每小節有十二拍。

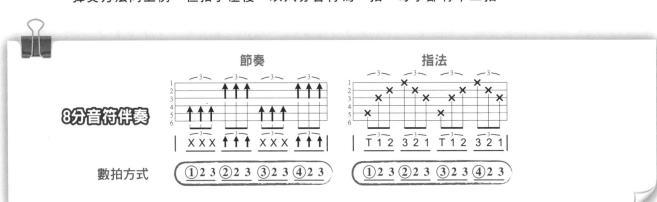

拖曳（Shuffle）：4/4

　　用於藍調，重金屬，或較具Power的流行音樂。有時為了使譜面簡潔，在譜例上標示 ♩=♪ 來表示：全曲拍子雖是標示為8Beats的拍子，但需用Shuffle節奏來伴奏。

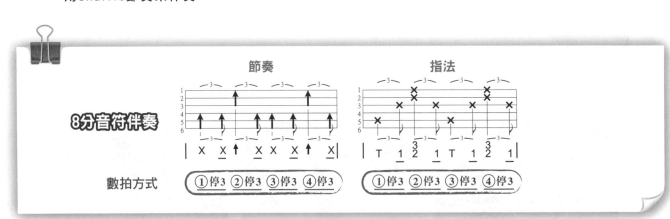

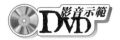

練習一：

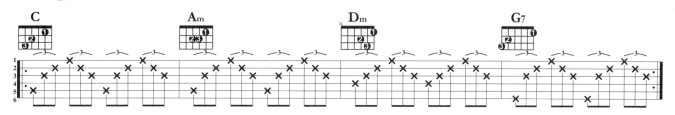

練習二：

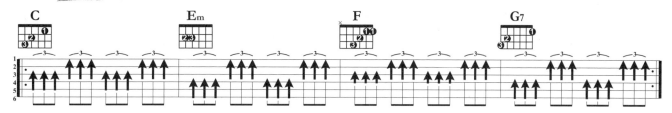

練習三：

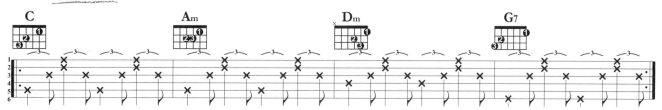

練習四：

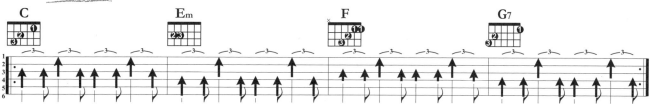

新不了情

Singer By 萬芳　Word By 黃鬱　&　Music By 鮑比達

挑戰指數：★★★☆☆☆☆☆☆☆

Rhythm：Slow Soul　♩= 64
Key：G 4/4　Capo：7　Play：C 4/4

1. 全曲是8 Beats的 Slow Rock 彈法，副歌和弦的變化較複雜，請耐心練習。
2. 原曲間奏為 Sax Solo，有一拍八連音的音符，考量初學者的能力，在此省略。
3. 有聲示範中的Key是用C調彈的。

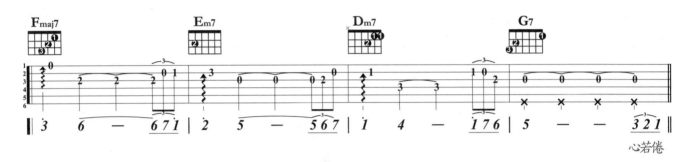

怎樣輕鬆的學會自彈自唱

Fmaj7　　　　　Em7　　　　　Dm7　　　　　G7

| 3 | 6 — 671 | 2 | 5 — 567 | 1 | 4 — 176 | 5 — — 321 |

心若倦

Slow Rock

C　　　　　Em

‖: 3 — — 321 | 7 — — 0 7 | 6 6 666 653 | 5 — — 571 |

了　　　　淚也乾 了　　　　這 份 深情 難捨難 了　　　　曾經擁

Dm　　　G7　　　Em　　　Am　Fmaj7　　　　　G7

| 4 — — 267 | 5 — — 543 | 6 — — 654 | 3 ·2 2 321 ‖

有　　　　天荒地 老　　　　已不見 你　　　　暮暮與 朝　　朝 這一份

C　　　　　Em　　　　　Fmaj7　　　　　Em

‖ 3 — — 321 | 7 — — 071 | 6 6 666 653 | 5 — — 571 |

情　　　　永遠難 了　　　　願來 生　　還能 再度擁 抱　　　　愛一個

Dm　　　G7　　　Em　　　Am　Fmaj7　　　　　G7

| 4 — — 267 | 5 512 1 671 | 1 144 671 | 2 — — 5 ‖

人　　　　如何廝 守 到老 怎樣面 對 一切 我不知 道　　　　回

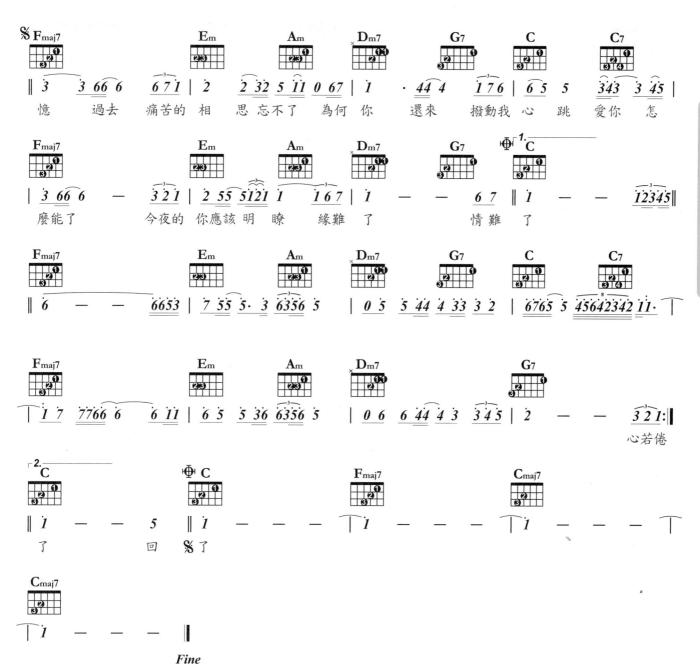

海綿寶寶

Rhythm：Shuffle ♩ = 120
Key：G 4/4　Capo：7　Play：C 4/4

1. Shuffle節奏的進行曲歌曲，速度有點快！注意右手要放鬆腕關節才能彈的順。
2. G7小節有切音技巧，請見切音篇的DVD及解說。

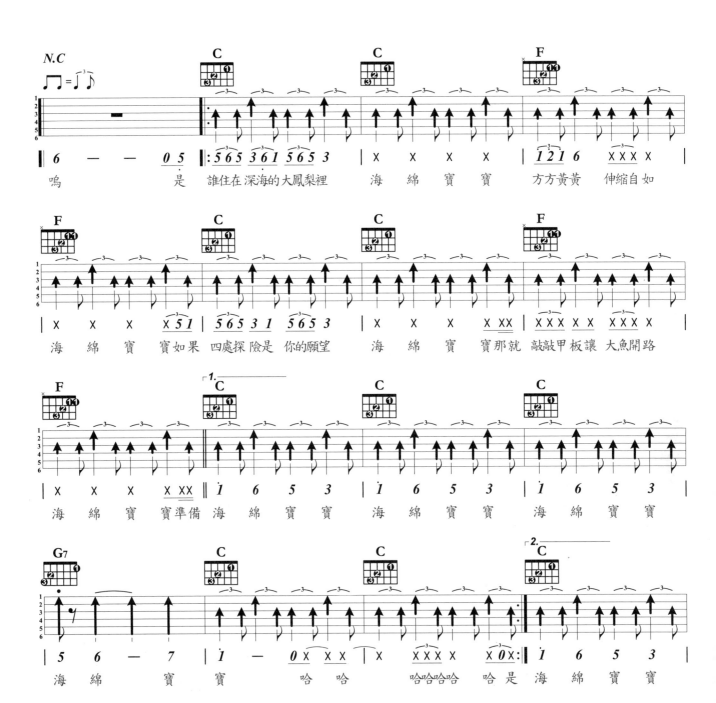

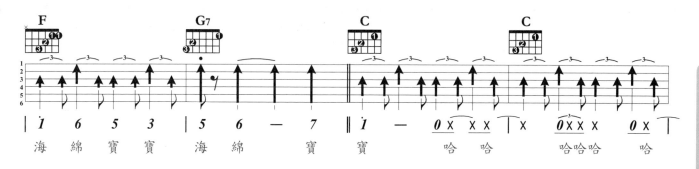

|i 6 5 3|5 6 — 7|i — 0 X X X|X 0 X X X 0 X|

海綿寶寶 海綿寶寶　　哈　哈　　哈哈哈　哈

| X X X X X X 0 | 0 0 0 0 |

哈 哈哈 哈哈

Fine

技巧漸進

Slow Rock與Shuffle是一體兩面的節奏型態，在shuffle的歌曲中，
常用了下面兩種Slow Rock的三連音拍子或Shuffle、Slow Rock合用的拍子做過門。

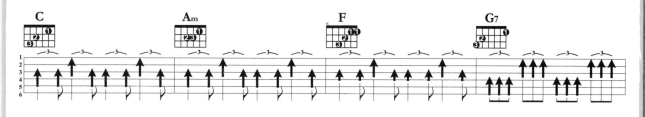

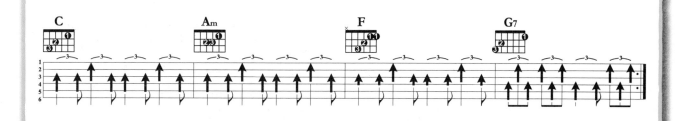

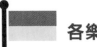

民謠搖滾 FolkRock 進行曲 March

民謠搖滾（Folk Rock）4/4：

　　第二拍後半拍到第三拍前半拍的切分是Folk Rock的招牌，而上列的指法，更是國內外吉他手最常使用的手法，必練！！

　　當然，Folk Rock的精華是Travis Picking（崔式彈法），俗稱三指法，我們將在後面專頁討論。

進行曲（March）4/4：

　　又稱跑馬，僅有節奏型態，沒有指法。

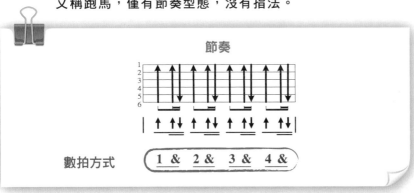

　　March作單一節奏伴奏歌曲的例子，在流行歌曲非常少見，反倒是其基本拍子 ↑ ↑↓ 和其他節奏合併使用的機率較高。

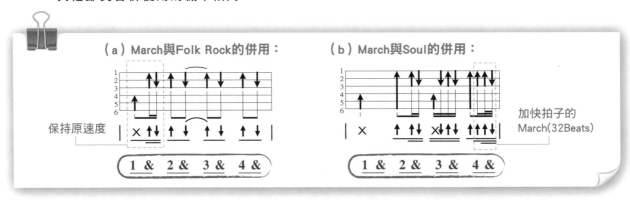

練習一：

練習二：

練習三：

練習四：

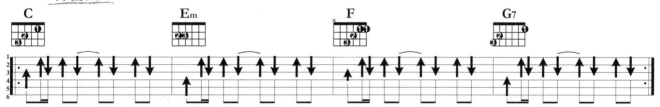

陽光宅男

Singer By 周杰倫　Word By 方文山　&　Music By 周杰倫

挑戰指數：★★★☆☆☆☆☆☆☆

Rhythm：Folk Rock ♩= 134
Key：E 4/4　Capo：4　Play：C 4/4

| × ↑↑ ↓↑ ↓↑ ↓↑ |

1. Folk RocK 的彈奏，可以用｜1 嗯 34 嗯6 78｜的口訣來輔助學習。以口語「嗯」做為「這時不刷出弦音」的提醒。
2. 橋段（歌詞：我決定插手你的人生…）使用琶音做伴奏，記得儘量按好和弦，讓琶音能延長滿4拍。

C　　**C**　　**G7**　　**G7**

｜ 31 31 31 31 ｜ 31 31 31 31 ｜ 41 41 41 41 ｜ 47 47 47 47 ｜

Am　　**Fmaj7**　　**G7**　　**G7**

｜ 31 31 31 31 ｜ 31 31 31 31 ｜ 21 21 21 21 ｜ 7 0 07 55 ‖

鑰匙

C　　**C**　　**G7**　　**G7**

× ↑↓↑ ↓↑ ↓↑

‖: 555 544 ｜ 43 33 05 55 ｜ 555 544 ｜ 43 33 02 23 ｜
掛腰　帶　皮夾　插　後面　口袋　黑框的　眼鏡　有　幾千　度　來海　邊穿　西　裝褲
對女　生　用心　疼　約會　要等　講笑話　不能　悶　別太　冷　像我　一樣　就　剛好

Am　　**Fmaj7**　　**G7**　　**G7**

｜ 3 55 11 1 ｜ 3 55 51 1 ｜ 32 32 32 32 ｜ 32 32 32 1 ‖
他　不在　乎　我　卻想　哭　有點　無助　他的　樣子　像剛　出土　的文　物
對　愛的　人　接　吻要　深　擁抱　要真　來電　顯示　給個　甜蜜　的匿　稱(穿著)

C　　**C**　　**G7**　　**G7**

‖ 555 544 ｜ 43 33 05 55 ｜ 555 544 ｜ 43 33 02 23 ｜
他烤　肉　竟然　會　自帶　水壺　寫信時　用漿　糊　走起　路　一不　注意　就　撞樹
要個　性　這只　是　剛剛　入門　接下來　你還　要會　彈琴　會寫　一歌　會　雙截　棍　啦

Am　　**Fmaj7**　　**G7**　　**G7**

｜ 3 55 11 1 ｜ 3 55 51 1 ｜ 32 32 32 32 ｜ 32 32 32 1 ‖
我　不想　輸　就　算辛　苦　我也　要等　我也　不能　讓你　再走　尋常　路
頭　腦清　楚　不　能迷　糊　我要　將你　徹底　改造　基因　重組　大變　身

Am　　**Em**　　**Fmaj7**　　**C**

‖ 6 ·7 71 1 ｜ 7 ·5 55 3 ｜ 2 31 1 — ｜ 0 05 54 3 ｜
我　決定　插　手　你　的　人生　　　當你　的時

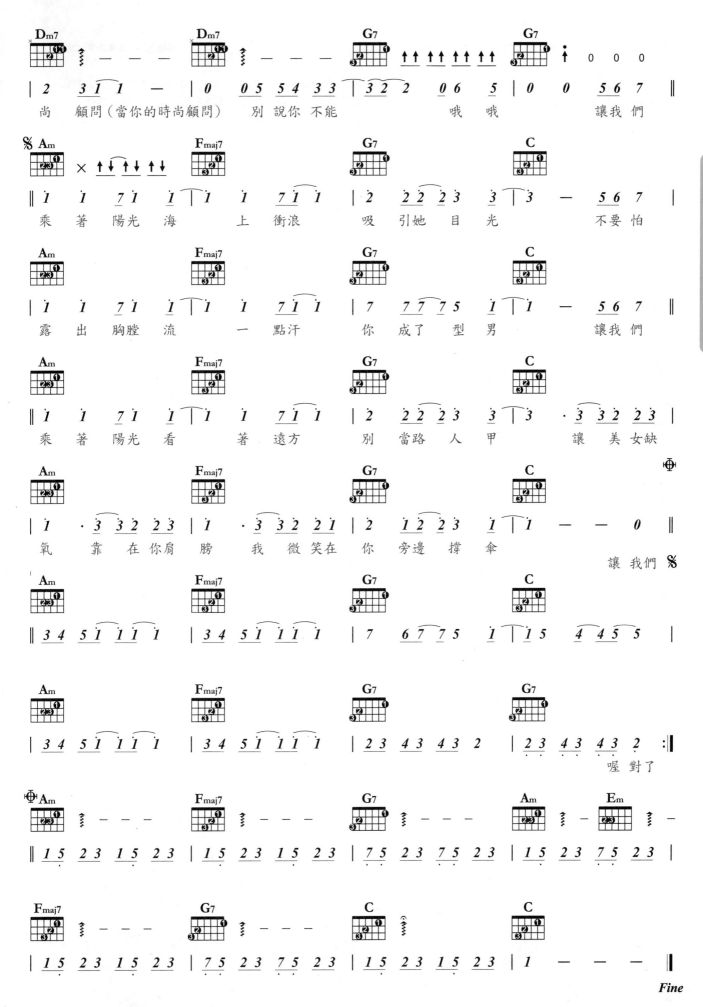

Just The Way You Are

Singer By Bruno Mars Word & Music By Bruno Mars

挑戰指數：★★★☆☆☆☆☆☆☆

Rhythm：March ♩ = 109
Key：F 4/4 Capo：5 Play：C 4/4

1. 原是帶有 Hip-Hop 曲風的歌曲，借用 March 拍法彈的副歌，重音的拍點是否能刷的到位(味)是表現好這首歌的關鍵。

2. 歌曲唱得帶有些許的 Soul 味，所以主歌就借了 Soul 曲風的節奏來彈了。

怎樣輕鬆的學會自彈自唱

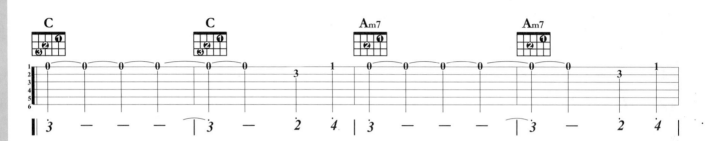

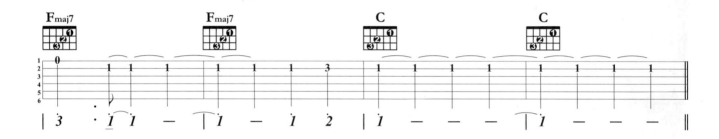

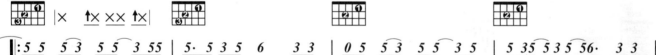

Her eyes　her eyes　make the　stars look like they are shin-ing
Her nails　her nails　I could kiss the mall day if she let me

Her hair her hair　Falls Per-fe-ctly with-outher　　try -ing
Her laugh her laugh she Hates but I think it's so　se- xy

She's so beau-ty-ful　　　And I tell her e- very　　day

Yeah
Oh you

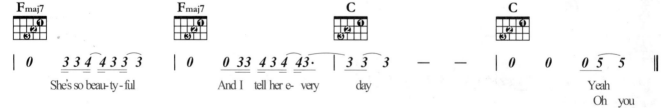

　I　　know　　I know When I com-pli-ment her she won't believe me And it's so　　it's so　sad to be think she don't see what I see
know you know you know I ne-ver ask you to change　　　If　Perfect is what you're sear-ching for Then just stay the same so

But eve-ry time she asks me do
Don't e- ven bo-ther as-king if

I look o-kay　　　I say
I look o-kay you know I say

When I see your　face

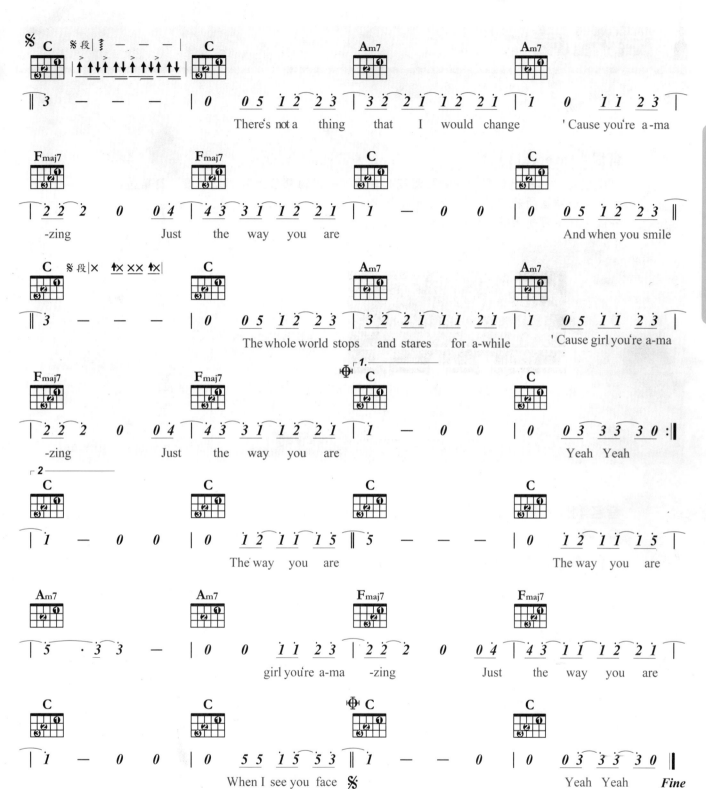

音程篇

音程（Intervals）：

兩個音一起發出聲音的空間距離感叫音程。在計算單位上我們以"度"為單位。

全音：任兩音所差的琴格距離是兩格的。

半音：任兩音所差的琴格距離是一格的。

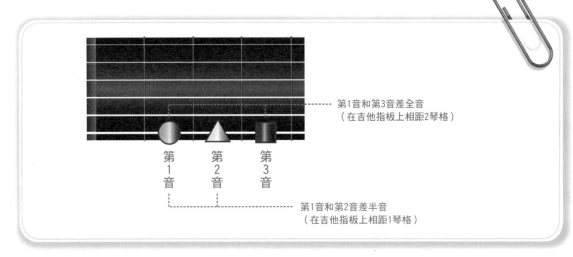

第1音和第3音差全音
（在吉他指板上相距2琴格）

第
1
音

第
2
音

第
3
音

第1音和第2音差半音
（在吉他指板上相距1琴格）

音名（Note Name）與音級（Scale Degrees）：

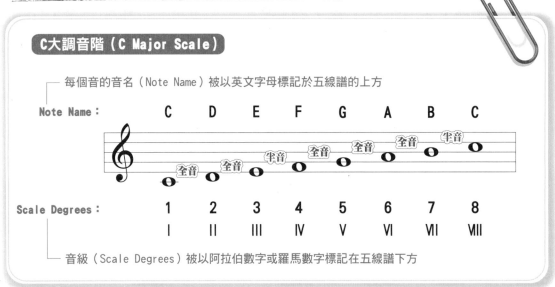

C大調音階（C Major Scale）

—— 每個音的音名（Note Name）被以英文字母標記於五線譜的上方

Note Name：C　D　E　F　G　A　B　C

全音　全音　半音　全音　全音　全音　半音

Scale Degrees：1　2　3　4　5　6　7　8

I　II　III　IV　V　VI　VII　VIII

—— 音級（Scale Degrees）被以阿拉伯數字或羅馬數字標記在五線譜下方

大調音階的音程（音級）公式：

由上列可知，每個自然大調音階的音程構成由主音（第一音）開始由低到高的上行排列順序各音的音程差距公式為：**全全半全全全半**。

音程的推算方式：

由起始音音名的音級為推算基準音1，累計直到目的音為止。

音程名稱		半音數	音程差	範例
完全一度	Unison	等音之2音	0	1 → 1
小二度	Minor Second	兩音相差：1半音	1	1 → ♭2
大二度	Major Second	兩音相差：1全音	2	1 → 2
小三度	Minor Third	兩音相差：1全音+1半音	3	3 → 5
大三度	Major Third	兩音相差：2全音	4	5 → 7
完全四度	Perfect Fourth	兩音相差：2全音+1半音	5	1 → 4
增四度	Augmented Fourth	兩音相差：3全音	6	4 → 7
減五度	Diminished Fifth	兩音相差：3全音	6	7 → 4
完全五度	Perfect Fifth	兩音相差：3全音+1半音	7	1 → 5
小六度	Minor Sixth	兩音相差：4全音	8	1 → ♭6
大六度	Major Sixth	兩音相差：4全音+1半音	9	1 → 6
小七度	Minor Seventh	兩音相差：5全音	10	1 → ♭7
大七度	Major Seventh	兩音相差：5全音+1半音	11	1 → 7
完全八度	Octave	兩音相差：6全音	12	1 → i
小九度	Minor Ninth	兩音相差：6全音+1半音	13	7 → i
大九度	Major Ninth	兩音相差：7全音	14	1 → 2
小十度	Minor Tenth	兩音相差：7全音+1半音	15	6 → i
大十度	Major Tenth	兩音相差：8全音	16	1 → 3

音程的種類

兩音結合，其音和協者，稱為和協音程，反之，則稱不和協音程。

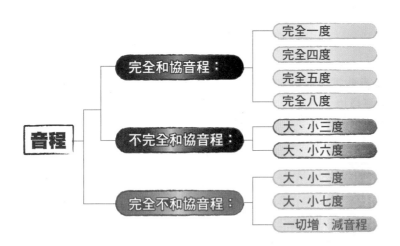

瞭解各音程協和與不協和關係後，在以下探討和弦的單元時，琴友會明白何以各種和弦有其型態（Type）及個性。其實都是結合和弦各個組成音間音程和協與否所造成的。

和弦根音的變化

複根音 Alternative Bass

在和弦的指法伴奏中，拇指為我們做主音（或稱根音）的伴奏，而事實上，凡是和弦的組成音，都可以做為低音的伴奏。

例如，C和弦的組成音為Do（1）、Mi（3）、Sol（5），除主音Do（1）外，而Mi（3）和Sol（5）也可以做為低音伴奏的一部分。

而在一小節一個和弦的伴奏中，低音伴奏超過兩個（含兩個），我們稱「複根音」伴奏，複根音伴奏可使指法趨於節奏化，使指法更活潑生動。

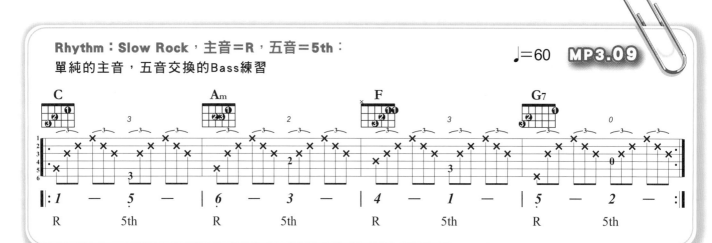

Rhythm：Slow Rock，主音＝R，五音＝5th：
單純的主音，五音交換的Bass練習

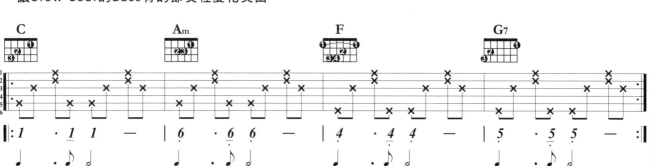

Rhythm：Slow Soul
加入Slow Soul 節奏Bass吉他常用的基本拍子
在Slow Soul的指法Bass彈奏中，
讓Slow Soul的Bass有的節奏性變化突出。

若琴友對複根音的推算不清楚，請再回頭複習「基礎樂理（二）」，音程的推算方法，每思考一次，觀念會更清楚。

Unchained Melody

Singer By 正義兄弟 Word By H.Zared & Music By A.North

Rhythm：Slow Rock ♩= 66
Key：C 4/4 Capo：0 Play：C 4/4

1. 本曲是C調和弦的總複習。
2. Cmaj7、Fmaj7等和弦稱為大七和弦，
 可將其視為大三和弦加上一個
 與和弦主音相差大七度音所構成的和弦。
3. 副歌第二小節的G和弦，在原曲中為E♭和弦，考慮其為封閉和弦對
 初學者而言較難，故改用G和弦做為E♭和弦的代用和弦。
4. 請在主歌指法伴奏，應用前面所解說的"複根音Bass"做伴奏，
 副歌再以節奏彈。

Ex.
Cmaj7 = Cmajor + 7th
 C E G + B
 大七度

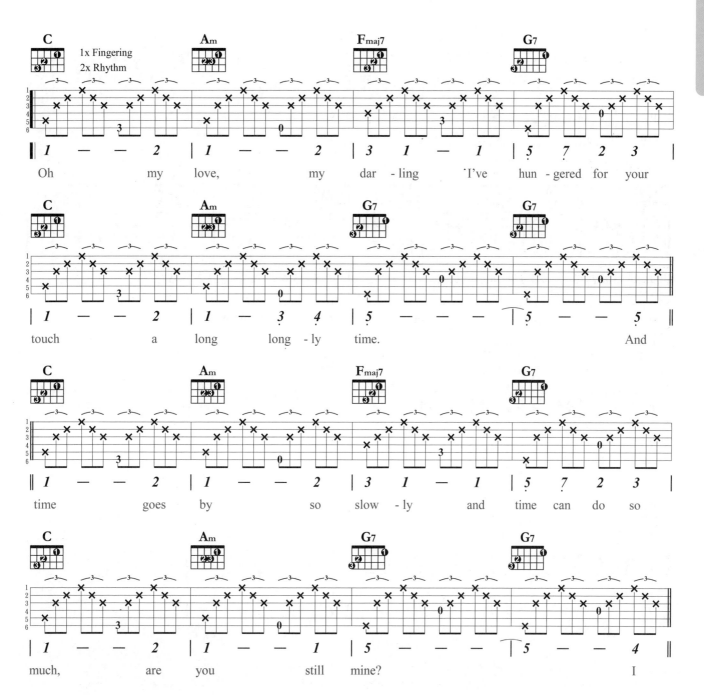

Oh my love, my dar-ling 'I've hun-gered for your
touch a long long-ly time. And
time goes by so slow-ly and time can do so
much, are you still mine? I

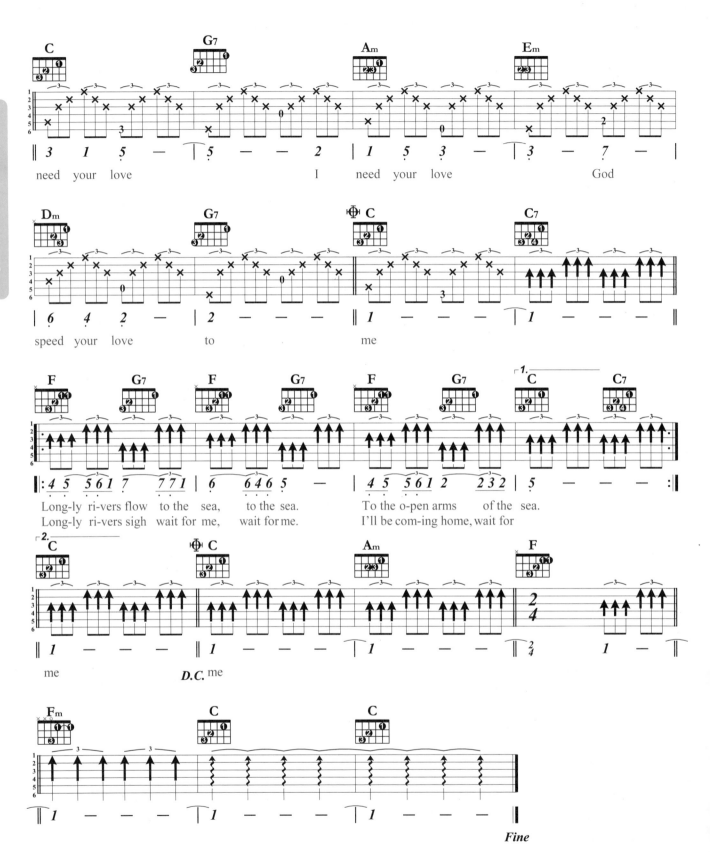

Hey Jude

Singer By Beatles Word By John Lennon & Music By Paul Mccartney

挑戰指數：★★★☆☆☆☆☆☆☆

Rhythm：Slow Soul ♩= 82
Key：F 4/4 Capo：5 Play：C 4/4

1. 這是使用節奏性Bass伴奏法的練習曲，請細心體會Bass的"節奏"。

2. C7到F和弦的進行為多調和弦的應用。C7和弦原為F調的 V 7和弦，被借到C調來使用。像這樣"借別的調的和弦或音階"來用就叫調式。

3. 原曲的和弦使用中，F及B♭為封閉和弦，琴友可用較簡易的開放式F和弦代替封閉的F，B♭和弦則可以用G7暫代。

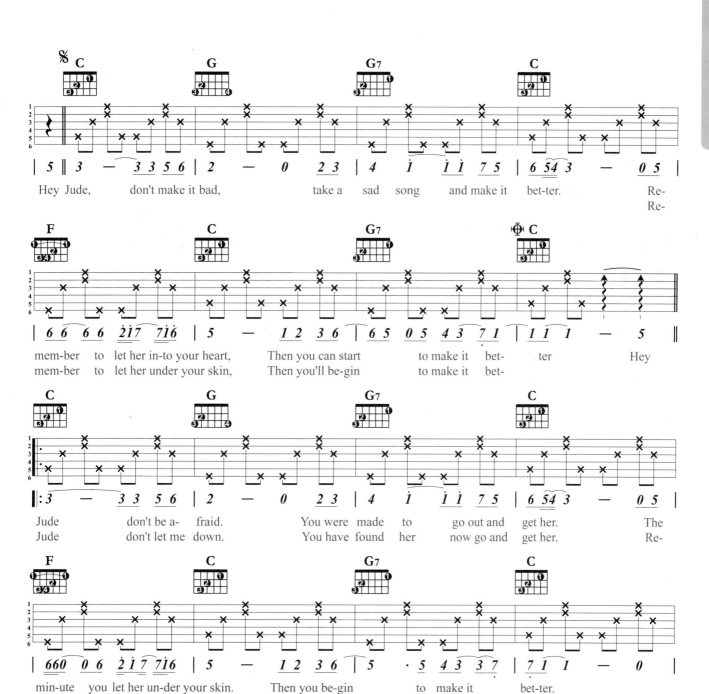

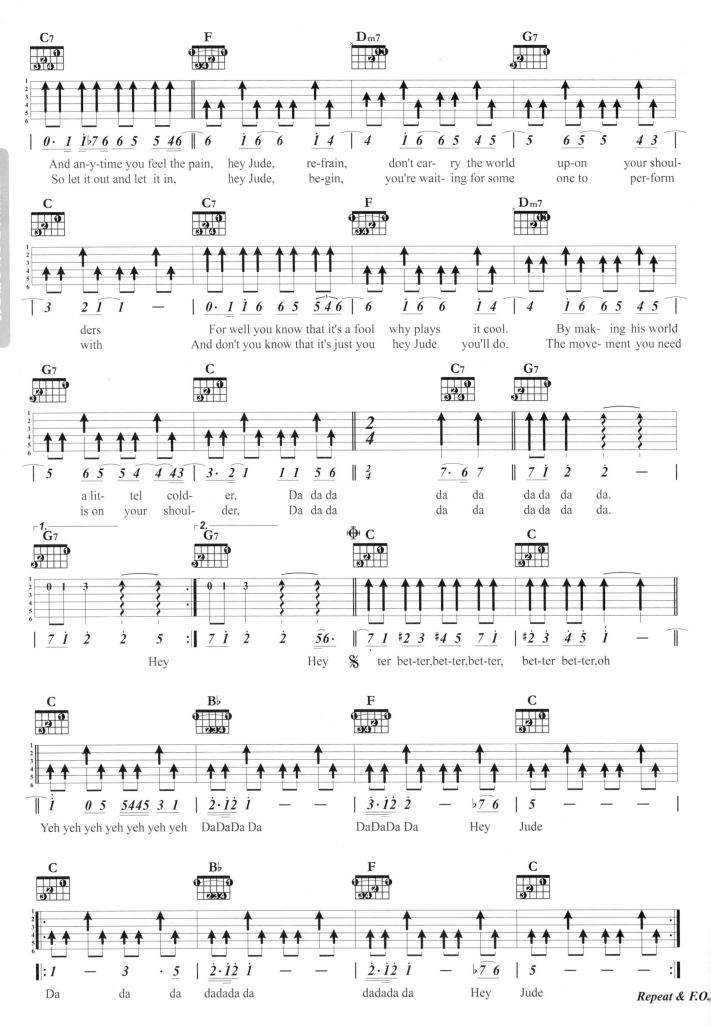

各項曲風的16Beats伴奏方式

　　16Beats節奏是指在四四拍子的每小節中，伴奏彈法有16個拍點（Beat）的密集伴奏法。16Beats常用於Slow Soul及Slow Rock歌曲的副歌伴奏裡，或每分鐘86拍子以下的輕快歌曲中。

Slow Soul的16Beats伴奏：

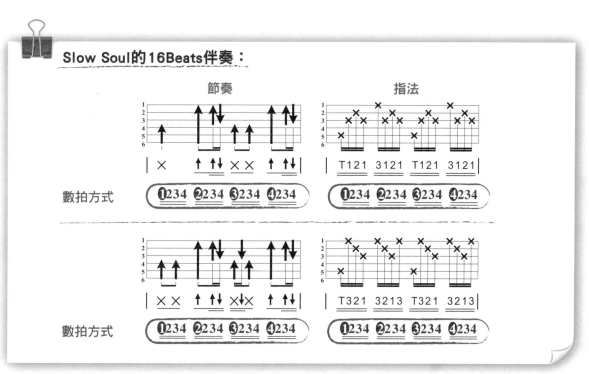

Slow Rock的16Beats伴奏：

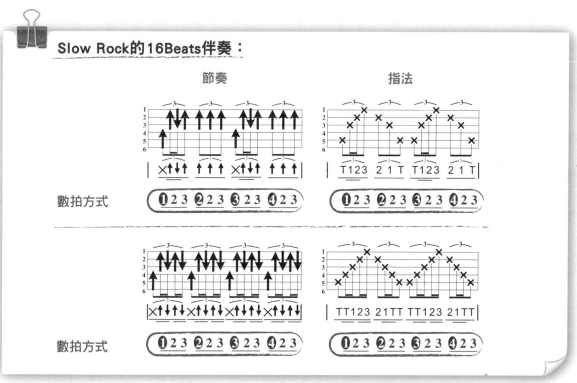

練習一：

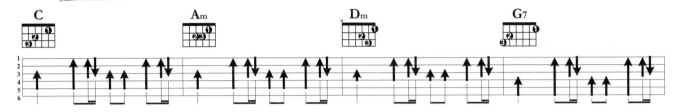

練習二：

練習三：

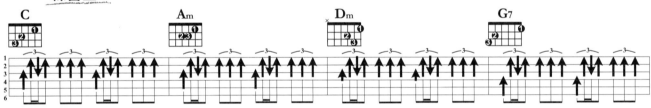

練習四：

主、副歌間的過門小節編曲概念

學過各樂風的節奏與指法分類及學習要訣之後，彙杰在此分享些常用的編曲概念，
讓琴友將其融入在彈唱表演時的樂句轉換或主、副歌的過門小節中，
以更突顯出伴奏的層次性及豐富性。

1.弱到強的段落過門：

將原拍法加倍或使用混合拍法做為過門小節

A: 4Beats伴奏轉 8Beats伴奏時

Fmaj7	G7	C		G7		§· C	Am	

```
| 3  3   2 3  5    3 2 | 2 1⌒1  —   — | 0   0   0   1 2 ‖ 3   3 5 6   6 3 |
  隨  風飄 散  你的  模樣
  一  夜惆 悵  如此  委婉                  菊花  殘  滿地 傷  你的
```

上例為菊花台，在主轉副歌中的G7和弦小節，藉由將原拍法4Beats的伴奏加倍為
8Beats來做為來過門小節的範例。

B: 4或8Beats伴奏轉 16Beats伴奏時

F	Fm	G7			C		Am	

```
| 3·2⌒2 3  4·3⌒3 1 | 2   —   —    0561 ⌒| 1 3   3 21 3213 3211 | 0 16 1233⌒3    0561 |
  青春  在 風中  飄 著            你知道     就算大雨讓整座城市顛倒  我會給你懷抱    受不了
```

上例為小情歌，在主轉副歌中的G7和弦小節，
藉由將原拍法4Beats的伴奏使用 4Beats+16Beats 的混合拍法來做為過門小節的範例。

2.強轉弱的段落過門：

將原拍法減半或使用原拍法+琶音做為過門小節

EX：

1. C	Cadd9	C	Em	F	Cadd9	C

```
‖ 1   —   —   0 ‖ 0   0   0   0 | 0   0   0   0 | 0   0   0   0 |
  堡            同前奏刷法
```

上例為小情歌，在副歌轉間奏中的C和弦小節，藉由將原拍法+琶音做為來過門小節的範例。

【小結】

除了上述的兩種方式外，當然還有利用其他方式來為過門小節做編曲。
例如使用切音、重音…等等技法，在後面的章節中彙杰會再一一介紹給琴友。

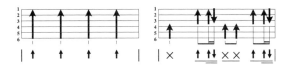

小情歌

Singer By 蘇打綠　Word By 吳青峰　& Music By 吳青峰

Rhythm：Slow Soul ♩= 66
Key：D 4/4　Capo：2　Play：C 4/4

1. 全曲以〝輕〞〝淡〞的味道來彈奏、刷Chord，右手的刷幅都要柔，才能表現這首歌的意境。
2. 這首歌的難度不高，段落的過門要準且穩。曲子的〝層次感〞就會完整。

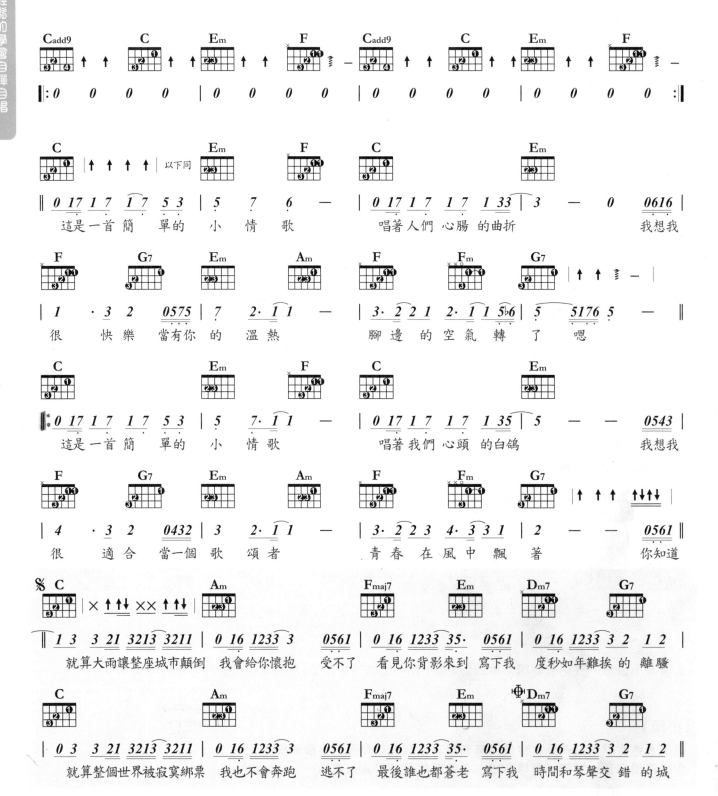

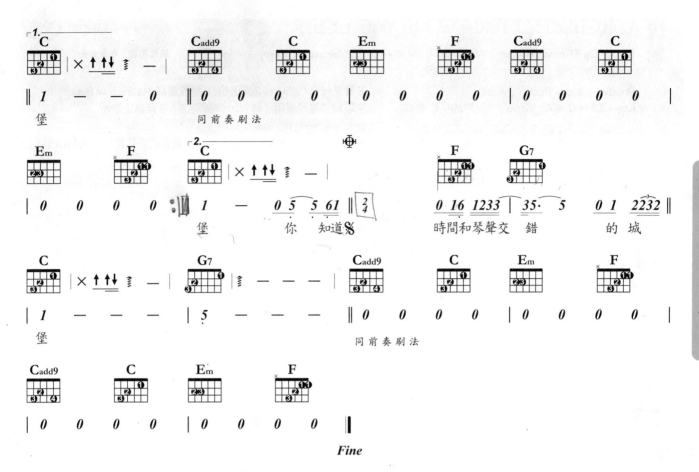

When a Man Lone a Woman

Singer By Michael Bolton　Word By Percy Sledge　&　Music By Percy Sledge

Rhythm：Slow Rock ♩= 54
Key：C#→D 4/4　Capo：1　Play：C 4/4

1. 主歌是8Beat 的Slow Rock刷法，副歌是16Beat的Slow Rock刷法。
2. 主歌和弦進行運用了轉位，分割和弦，在低音部形成
 1→7→6→5→4的 Bass Line。
3. 過門小節不脫3連音伴奏，卻利用高、低音的音色排列，交替出不
 俗的過門聲響。

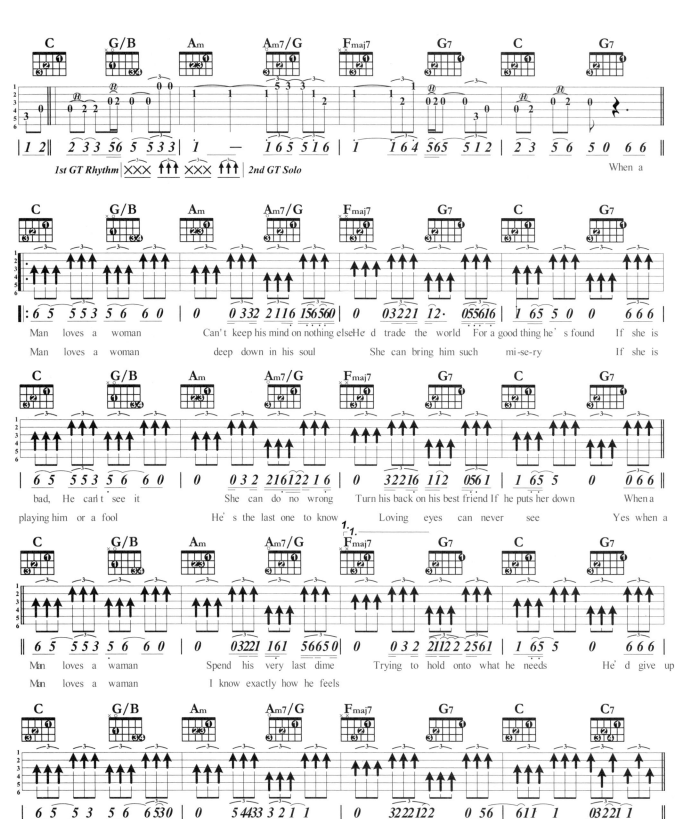

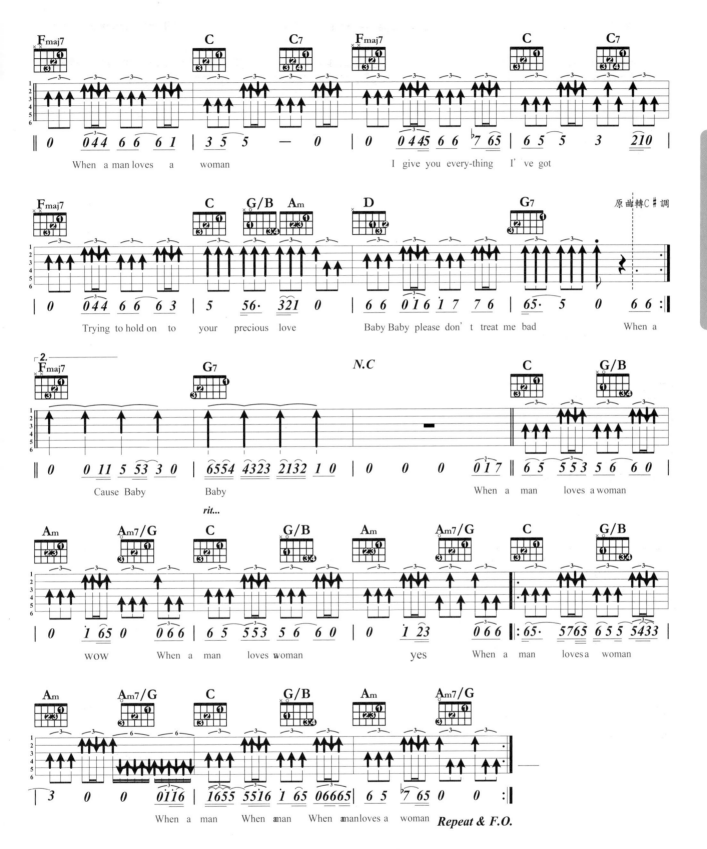

修鍊愛情

Singer By 林俊傑　Word By 易家揚　&　Music By 林俊傑

Rhythm：Slow Soul　♩= 67
Key：E♭→E 4/4　Capo：3　Play：C→C# 4/4

1. 拍法及節奏刷法都不算太難，高低音色的精準度是這首歌彈得好不好的重點。

2. 幾個過門的16 Beats 拍法都很容易，就是由強轉弱的琶音，即由弱轉強的切音等技法的掌握，"出手的輕重"要抓恰如其分，如此曲子要有的情緒才會到位。

3. 前奏的搥、勾弦技巧，請參看P.80頁的解說。

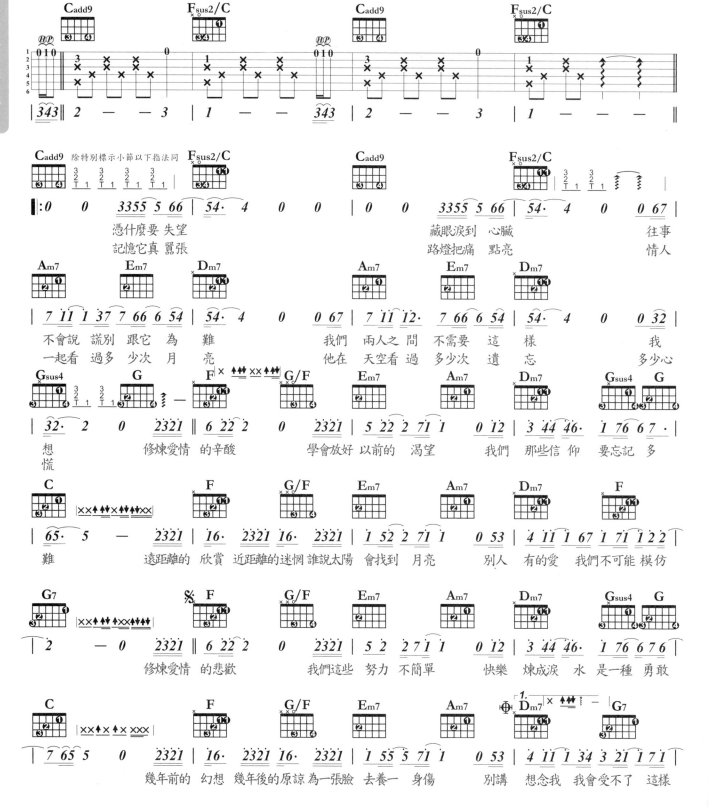

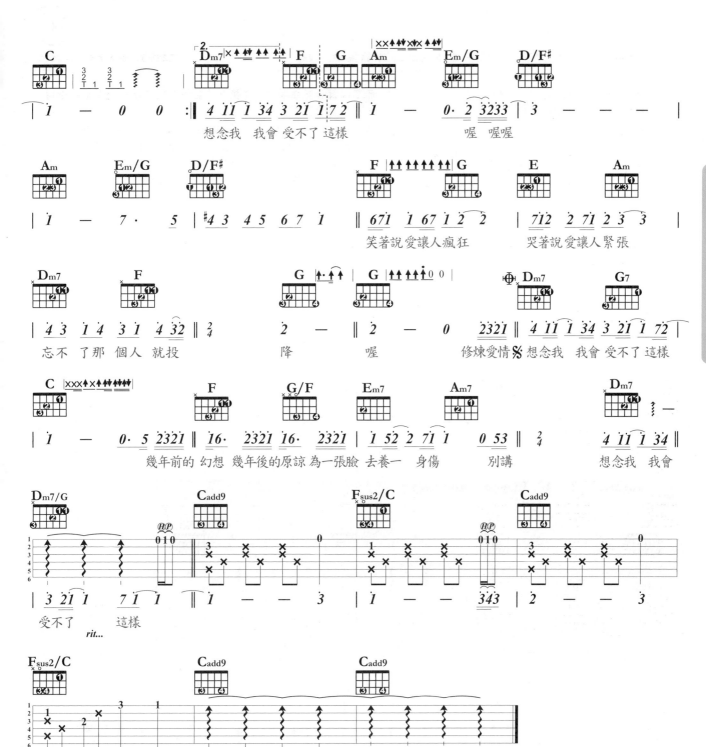

分手後不要做朋友

Singer By 梁文音　Word By 黃婷　&　Music By 木蘭號 aka 陳韋伶

挑戰指數：★★★☆☆☆☆☆

Rhythm：Slow Soul ♩= 64
Key：B 4/4　Capo：0
Play：C（各弦降半音）4/4

1. 漸次加重伴奏強度的絕佳範例。主歌由4 beat→4 beat + 8beat 伴奏，副歌是 8 beat + 16 beat 伴奏。
2. 副歌和弦進行式標準的卡農曲式，K歌必用的編曲模式，已經在本書中出現很多次了，應該不會生疏了。
3. 副歌節奏伴奏中的第三拍是較難的拍法，但只要將它想成是「4 連音刷法第3拍點要做空刷動作」就不難了。

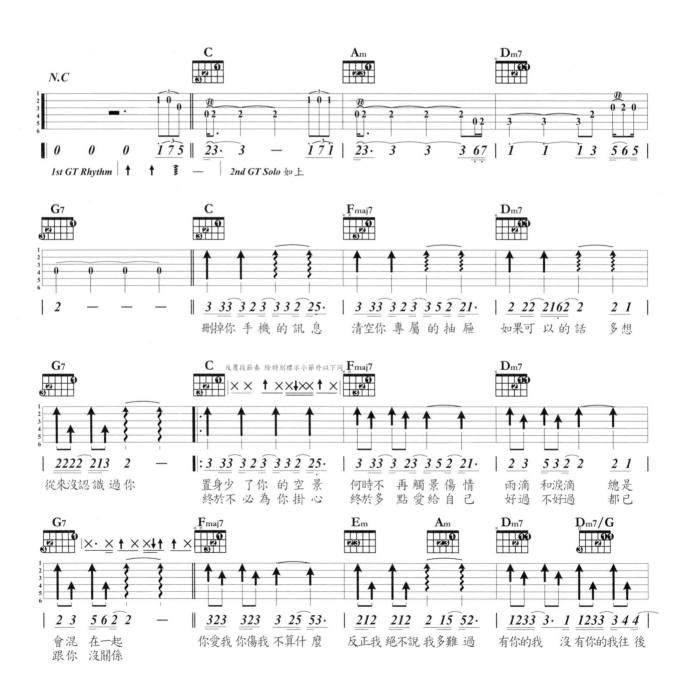

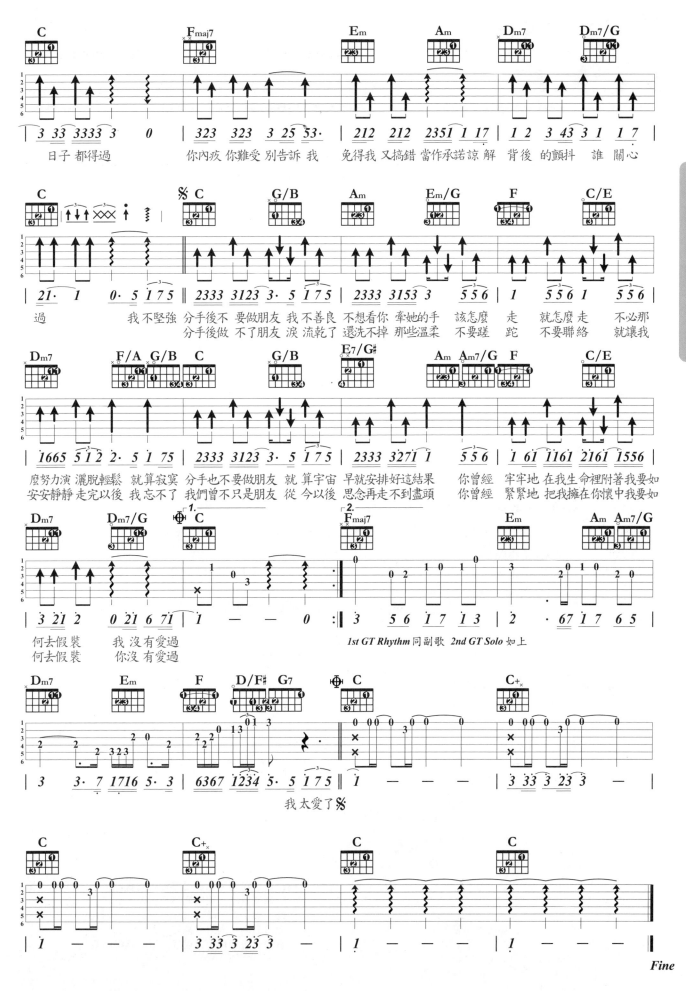

怎樣輕鬆的學會自彈自唱

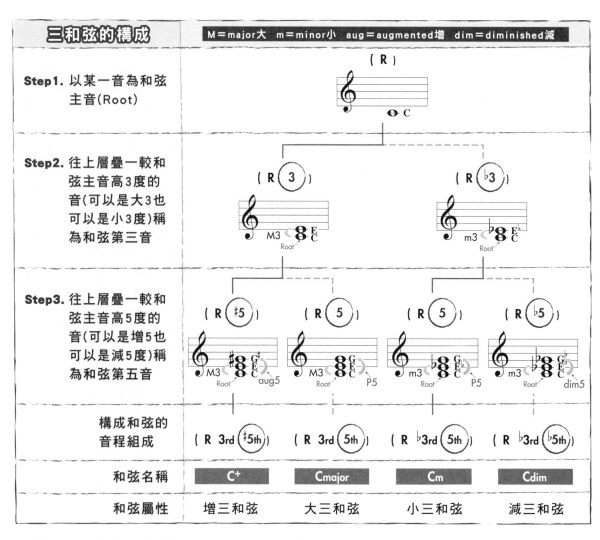

三和弦的構成	M＝major大　m＝minor小　aug＝augmented增　dim＝diminished減			
Step1. 以某一音為和弦主音(Root)	(R)			
Step2. 往上層疊一較和弦主音高3度的音(可以是大3也可以是小3度)稱為和弦第三音				
Step3. 往上層疊一較和弦主音高5度的音(可以是增5也可以是減5度)稱為和弦第五音				
構成和弦的音程組成	(R 3rd #5th)	(R 3rd 5th)	(R ♭3rd 5th)	(R ♭3rd ♭5th)
和弦名稱	C+	Cmajor	Cm	Cdim
和弦屬性	增三和弦	大三和弦	小三和弦	減三和弦

和弦的屬性及命名（讀法）

和弦唸法：依照下圖區域標示的順序唸出，為Cminor7降（或唸減）5和弦。

在括號裡標註了9th、11th、13th的擴張音（Tension Note）。使用兩種以上的擴張音（Tension Note）時，便會寫成（13），數字較小的寫在下面。

提供了和弦第三構成音第5音＜5th＞的變化訊息。第5音向上升高半音的和弦，標示為#5或是＋5；若第5音向下降半音時，則標示為♭5或是－5。

⑤　④

C m ⑤ 7

①表示和弦主音的音名，以英文字母標示。

②提供和弦主音與和弦第二個構成音第三音＜3rd＞的音程結構訊息，表示這個和弦是大三和弦還是小三和弦。大三和弦時並不會特別加以標記，而小三和弦時會加註 "m"。大三和弦的第3rd音，如果向上升高半音成為完全四度時，則標示為 "sus4"。向下降全音成為大二度時，標示為 "sus2"。

③記載了和弦第四個構成音第七音＜7th＞的相關資訊。第四個構成音為大七度音時，標示為 "M7" 或是 "maj7"。為小七度音時，則只會標註 "7"。此外，有時也會使用大六度音，這時就標示為 "6"。

順階和弦與級數和弦

自然大音階的順階和弦

以各調自然大音階，由低到高的音序順序（即Do、Re、Mi、Fa、Sol、La、Ti七音），做為和弦主音的七個和弦。

C調自然大音階的順階和弦推算（註：和弦名稱旁括號中數字，表各和弦組成音）

以羅馬數字表示的和弦級數 → I　II　III　IV　V　VI　VII

級數和弦：

I，II，III，IV，V，VI，VII為羅馬數字，分別代表1，2，3，4，5，6，7。在國際標準的譜記及樂理講解中，都以羅馬數字做為各調順階和弦的順序代表。

譬如C調的Am和弦，因A這個音名在C調音名排序為6，就寫Am和弦為VIm和弦。

若為C調的A和弦，則寫為VI和弦。

若為C調的A7和弦，則寫為VI7和弦，餘請琴友類推。

由上面圖例推算及三和弦屬性的命名可知：由各調自然大音階各音為和弦主音，所推算出的順階和弦。

各調

I IV V 　和弦為大三和弦（和弦組成音中根音與第三音差大三度）

II III VI 　和弦為小三和弦（和弦組成音中根音與第三音差小三度）

VII 　　和弦為減三和弦（和弦組成音中根音與第三音差小三度且根音與第五音差減五度）

註：完全五度音程為三個全音加一個半音。音階Ti到Fa因為有經過兩個半音階（Ti到Do及Mi到Fa），音程只有兩個全音（Do→Re，Re→Mi）加兩個半音（Ti→Do，Mi→Fa），故為減五度。

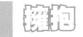

擁抱

Singer By 五月天　Word By 五月天阿信　&　Music By 五月天阿信

挑戰指數：★★★☆☆☆☆☆☆☆

Rhythm：Slow Soul　♩= 65
Key：B 4/4　Capo：0
Play：C（各弦降半音）4/4

1. 很獨特的編曲方式。用的是順階和弦順降F→E→D→C的編曲方式 Fmaj7→Em→Dm7→C和弦進行。
2. 全曲的伴奏和前奏相同。
3. 主歌以指法 | T 1　3 2　T 1　3 2 | 彈，到副歌用 | ×× ↑× ×× ↑× | 的節奏來伴奏。

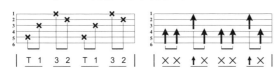

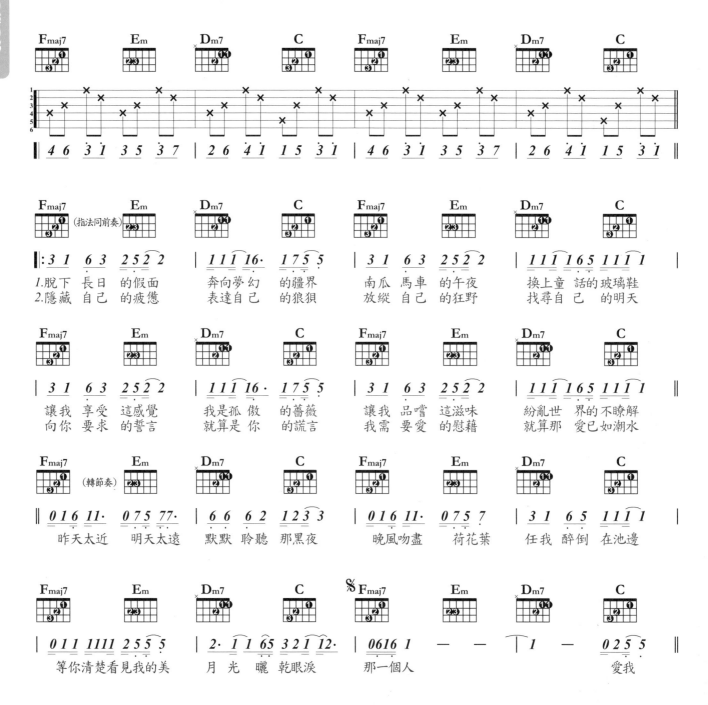

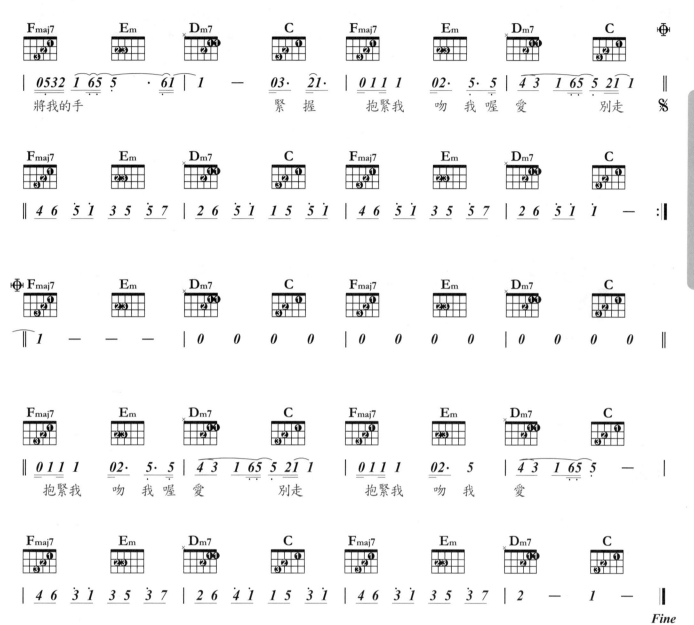

左右手技巧（一）
搥、勾、滑弦

 搥弦（Hammer-On）：譜例記號 Ⓗ

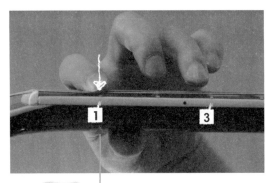

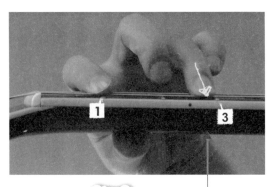

Step1.
左手手指按
較低音位格

Step2.
右手撥弦後，由左手
另一手指做下搥動作
產生較高音位格音

做搥弦動作時原按低音格的手指自始至終都要壓住。搥弦的手指用正向向下方式向指板方向下搥，效果才會好。

 勾弦（Pull-Of）：譜例記號 Ⓟ

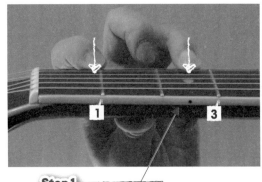

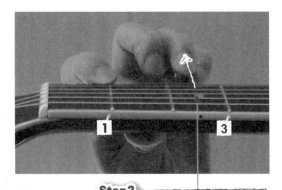

Step1.
左手手指分別按好
一較高音位格及所
欲產生的低音位格

Step2.
在右手撥弦產生較高音位格
音後，左手手指做輕勾的離弦
動作，產生較低音位格的音

勾弦需將手指輕往下方勾動，效果較佳，但需注意，不要觸動到其他弦。

滑弦（Slide，Gliss）：譜例記號Slide Ⓢ

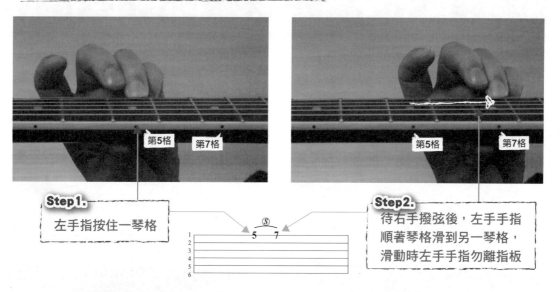

第5格　第7格　　　　　　　　　第5格　第7格

Step1.
左手指按住一琴格

Ⓢ
5　7

Step2.
待右手撥弦後，左手手指
順著琴格滑到另一琴格，
滑動時左手手指勿離指板

Gliss ᵍˡⁱˢˢ ⁄ （低音滑到高音）

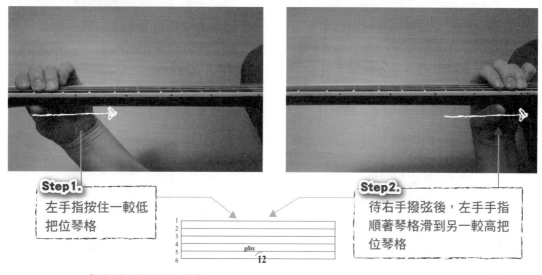

Step1.
左手指按住一較低
把位琴格

gliss
12

Step2.
待右手撥弦後，左手手指
順著琴格滑到另一較高把
位琴格

Gliss ⁀ᵍˡⁱˢˢ （高音滑到低音）

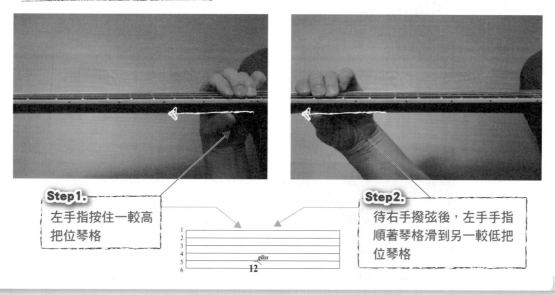

Step1.
左手指按住一較高
把位琴格

gliss
12

Step2.
待右手撥弦後，左手手指
順著琴格滑到另一較低把
位琴格

封閉和弦按緊的訣竅與和弦圖看法

以C和弦換F和弦為例：

▲ 先將左手中指移動到封閉和弦中指該按的琴格，琴背的拇指與中指指根呈對稱，拇指位置在琴背的中央處。注意！千萬別先按食指，因為按了食指後，會令你其餘手指關節變硬而遲鈍。

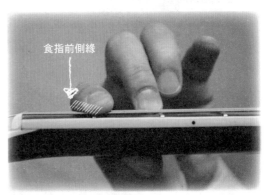

▲ 伸直食指以食指前側緣平均用力壓弦。

▲ 最後再壓無名指和小指。

封閉和弦的和弦圖看法

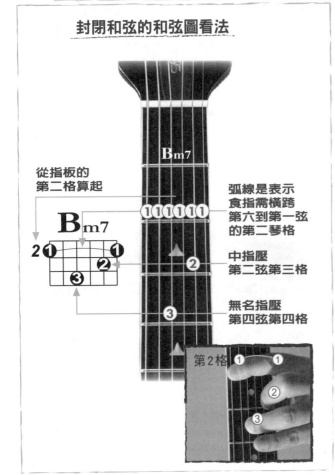

B_{m7}

從指板的第二格算起

B_{m7}

2 ① ①
　②
　③

弧線是表示食指需橫跨第六到第一弦的第二琴格

中指壓第二弦第三格

無名指壓第四弦第四格

第2格

　　其實以上三個動作應該是沒有前後之分，一氣呵成，但對初學封閉和弦的人而言，一氣呵成太強人所難，初學封閉，請依上面三個程序練習，假以時日定能按好封閉和弦。

天使

Singer By 五月天　Word By 阿信　&　Music By 怪獸

Rhythm：Slow Soul ♩= 72
Key：D　Capo：2　Play：C 4/4

1. 搥音的練習曲例。前奏、間奏1.和尾奏都是相同的旋律，注意彈搥弦時前後音音量的平均度。

2. 間奏2的3、4小節旋律音看起來很快！But別緊張，其實這旋律的拍法就是我們之前曾學過的March。掌握March的節奏感，Solo就沒問題啦！

3. 開始進入封閉和弦的領域囉！記住！壓封閉只是〝巧勁〞的運用，可不要一直用蠻力。

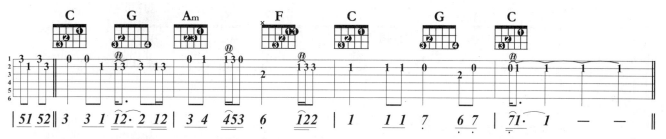

1st GT Rhythm 同副歌　　*2nd GT Solo* 如上

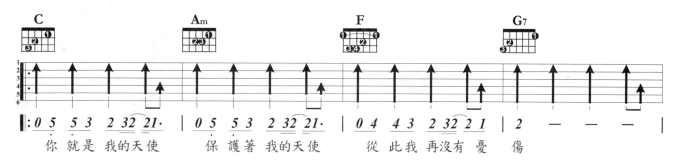

你 就是 我的天使　　保 護著 我的天使　　從 此我 再沒有 憂 傷

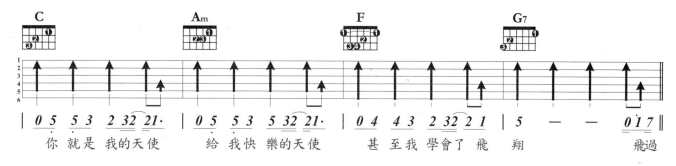

你 就是 我的天使　　給 我 快 樂的天使　　甚 至我 學會了 飛 翔　　　　　飛過

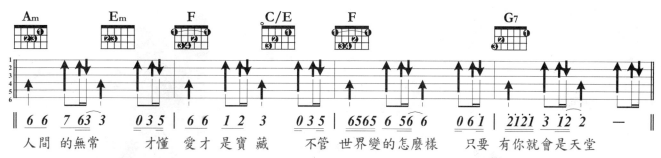

人間 的無常　　才懂 愛才是寶藏　　不管 世界變的怎麼樣　只要 有你就會是天堂

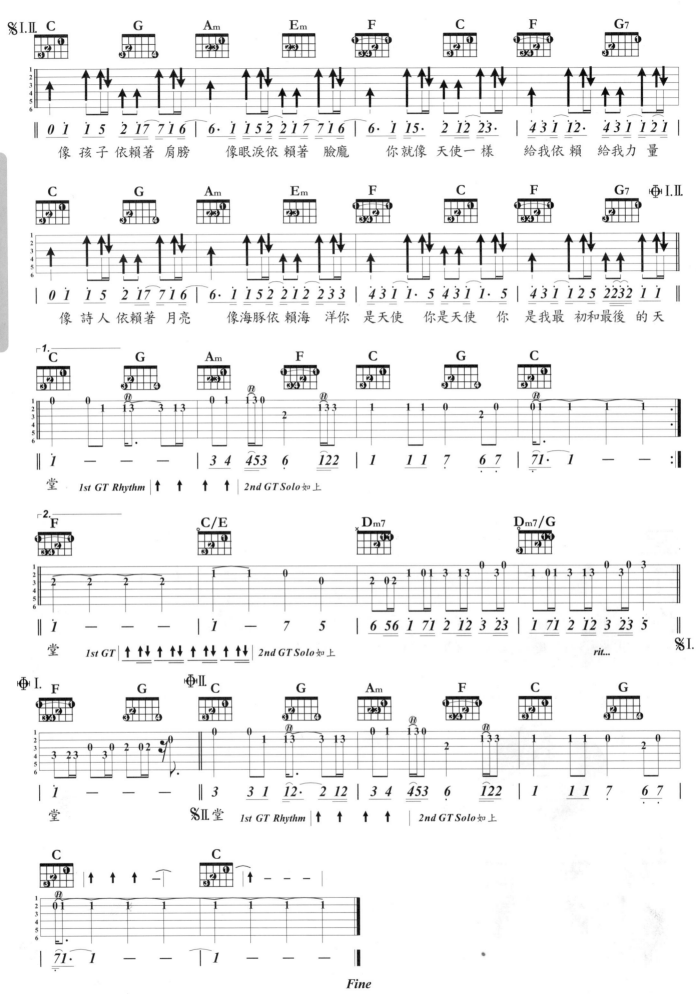

倒帶

Singer By 蔡依林　Word By 方文山　& Music By 周杰倫

Rhythm：Slow Soul ♩= 65
Key：C 4/4　Capo：0　Play：C 4/4

1. 封閉和弦分為「大」封閉（食指需按住1～6弦）和「小」封閉（食指按住某幾弦）兩種狀況。在彈節奏封閉和弦大多是使用「大」封閉，彈指法則是使用「小」封閉的情況較多。

2. F及Fm和弦都是第一把位的封閉和弦，按法只差左小指需不需要壓弦。

3. Gm7/B♭、Fmaj7/A是轉位和弦，樂理後述。

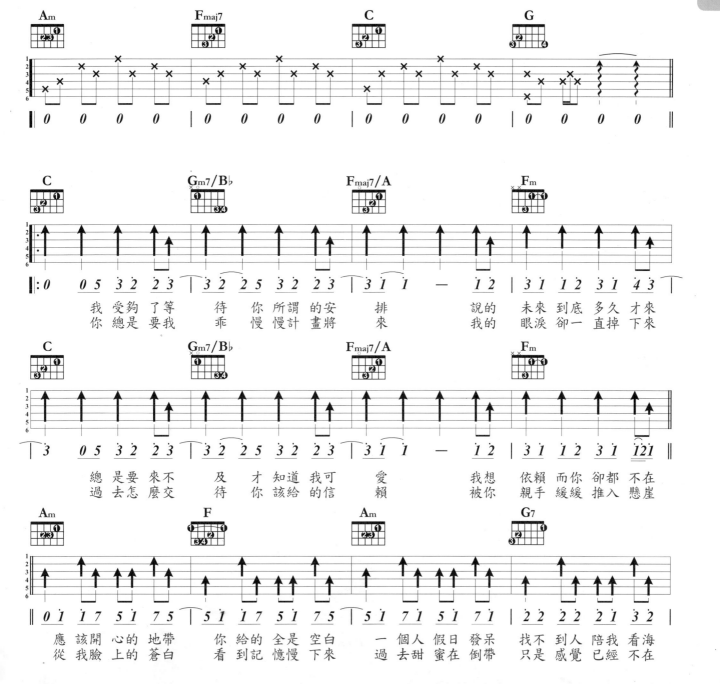

我 受夠 了等 待　你 所謂 的安 排　　說的 未來 到底 多久 才來
你 總是 要我　乖 慢 慢計 畫將 來　　我的 眼淚 卻一 直掉 下來

總 是要 來不 及 才 知道 我可 愛　　我想 依賴 而你 卻都 不在
過 去怎 麼交 待 你 該給 的信 賴　　被你 親手 緩緩 推入 懸崖

應 該開 心的 地帶　　你 給的 全是 空白　　一 個人 假日 發呆　找 不 到人 陪我 看海
從 我臉 上的 蒼白　　看 到記 憶慢 下來　　過 去甜 蜜在 倒帶　只 是 感覺 已經 不在

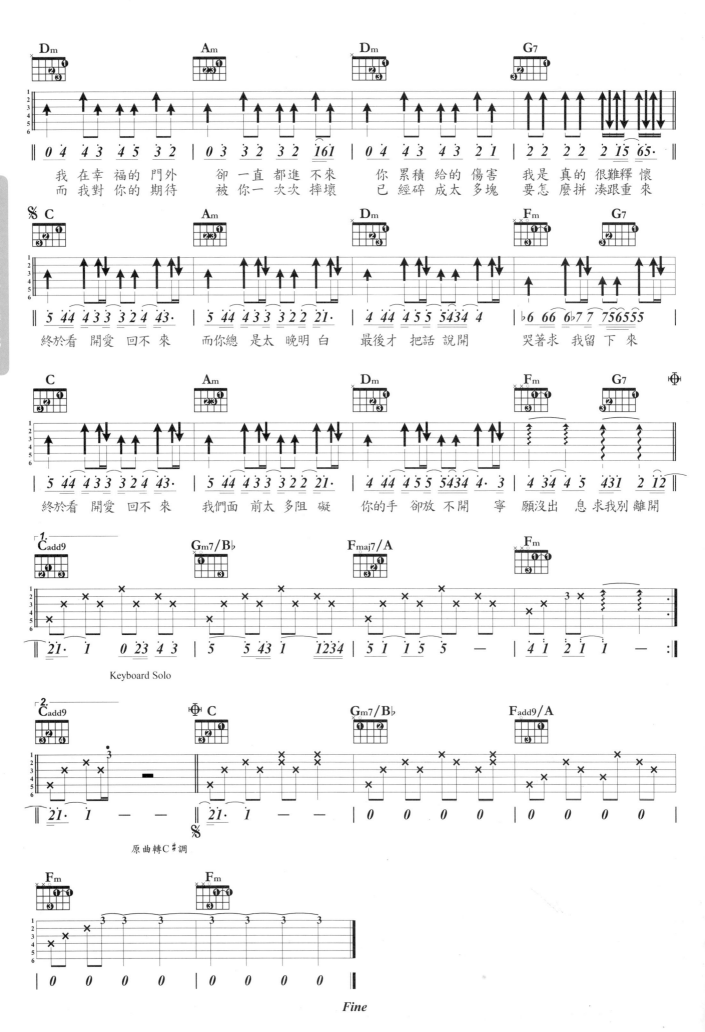

和弦間的低音連結
經過音

由高音往低音排列，我們稱為下行順階音階

下行順階音階　　　　　　$\dot{1}$　7　6　5　4　3　2　1

由低音往高音排列，我們稱為上行順階音階

上行順階音階　　　　　　1　2　3　4　5　6　7　$\dot{1}$

在和弦進行的低音連結線上，藉由某些音的加入，使原本不是順階連結的低音線
成為順階上行或下行連結，我們稱這些加入音為「經過音」。

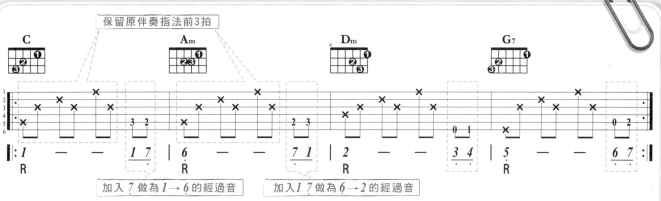

由於經過音的加入，原曲伴奏指法的第四拍便捨去不彈，而牽就低音的連結。

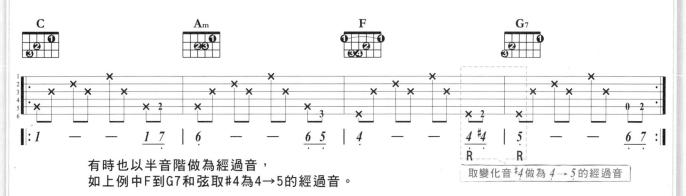

有時也以半音階做為經過音，
如上例中F到G7和弦取#4為4→5的經過音。

如果想在經過音的使用上，讓原本抒情的感受，加上些激情的誘因，
可將經過音的的拍子由一拍縮減為半拍進行。

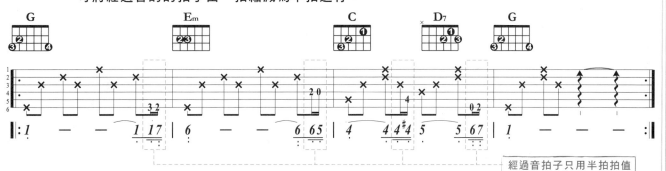

上例是民歌手和吉他玩家的必殺技巧，有機會就到民歌餐廳觀摩一下吧！

Singer By 五月天　Word By 五月天阿信　&　Music By 五月天阿信

Rhythm：Slow Soul ♩= 67
Key：G 4/4　Capo：7　Play：C 4/4

1. 本曲應用到C調常用的六個和弦，並做經過音練習。

2. Em→Am→Dm這段和弦進行沒做Bass音經過的連接是因為，『完四和弦進行』通常是不做Bass Fill in的，這是種基本準則。當然，你也可以彈Bass經過音，在譜上彙杰則是採再彈一次和弦主音的方式來編曲。

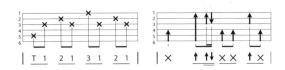

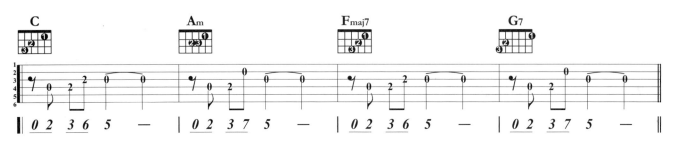

1st GT Fingering 同主歌前四小節 *2nd GT Solo* 如上

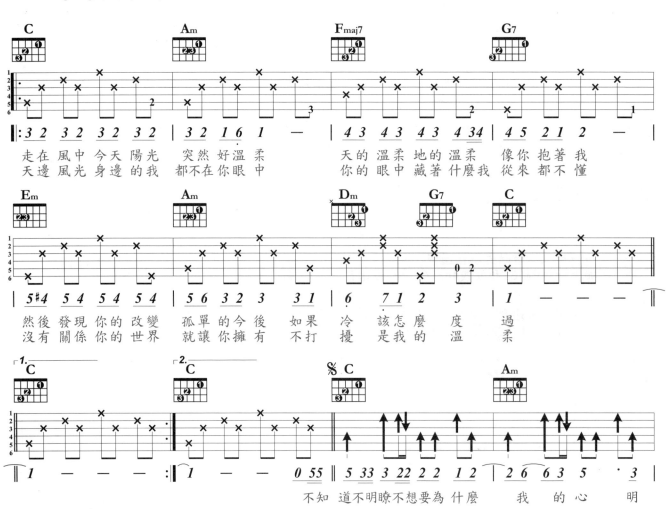

走在 風中 今天 陽光　突然 好溫 柔　　天的 溫柔 地的 溫柔　像你 抱著 我
天邊 風光 身邊 的我　都不 在你 眼中　　你的 眼中 藏著 什麼我　從來 都不 懂

然後 發現 你的 改變　孤單 的今 後　如果 冷 該怎 麼 度　過
沒有 關係 你的 世界　就讓 你擁 有　不打 擾 是我 的溫 柔

不知 道不 明瞭不 想要 為 什麼　　我 的 心 明

88　—— 新琴點撥 ★ 創新五版 ——

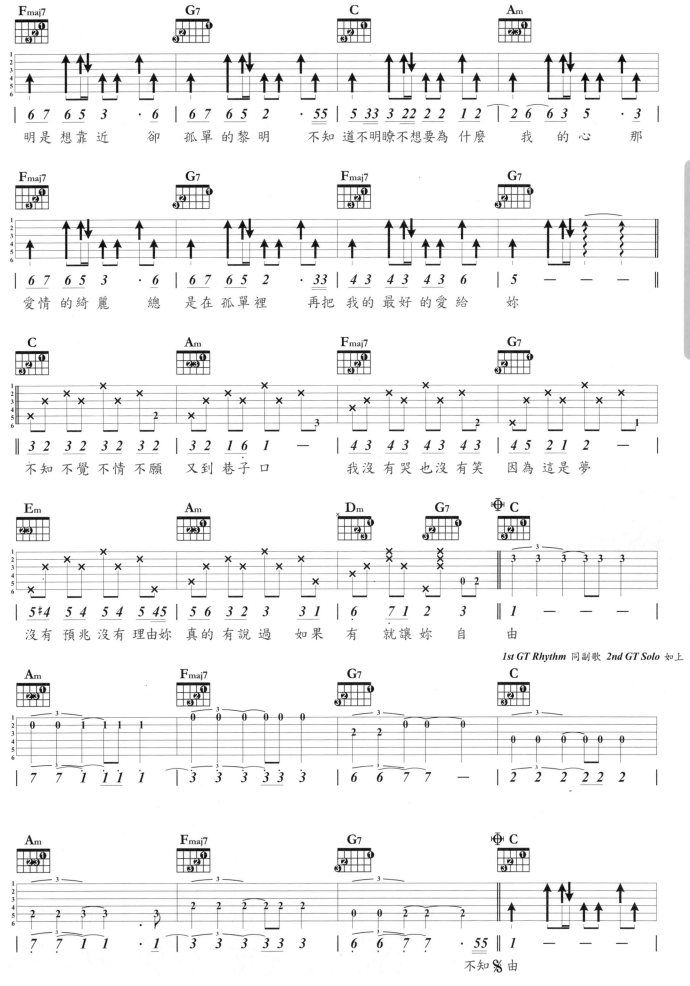

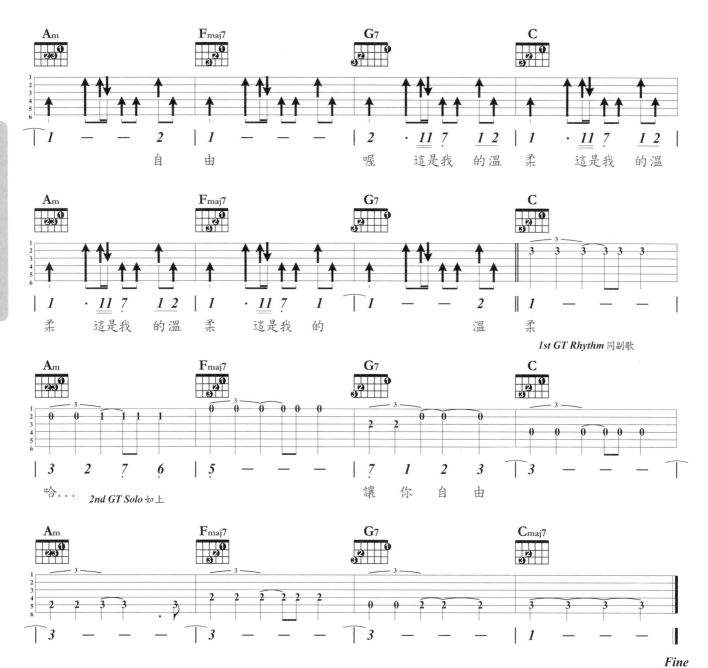

我願意

Singer By 王菲　Word By 姚謙　&　Music By 黃國倫

Rhythm：Slow Soul　♩= 83
Key：D 4/4　Capo：2　Play：C 4/4

1. 經過音的使用大多用在每小節的最後半拍，這首歌曲也是標準的常用方法。
2. 前奏簡化為只有單音部份，可以練習看看。

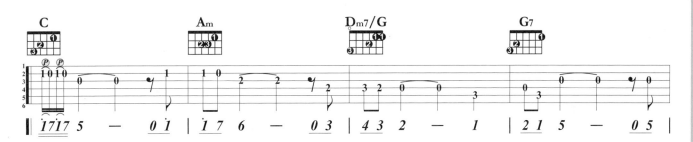

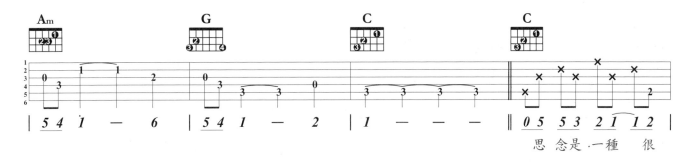

思念是·一種　很

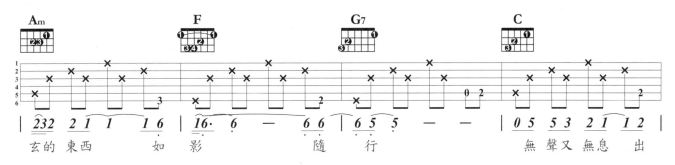

玄的東西　如影　隨行　　　無聲又無息出

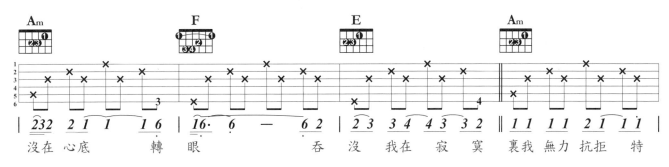

沒在心底　轉眼　吞沒我在寂寞裏我無力抗拒特

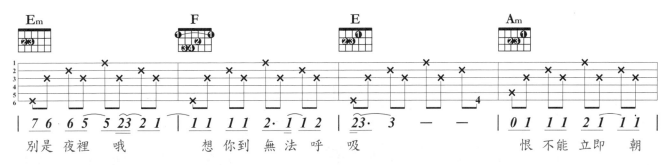

別是夜裡　哦　想你到無法呼吸　　恨不能立即朝

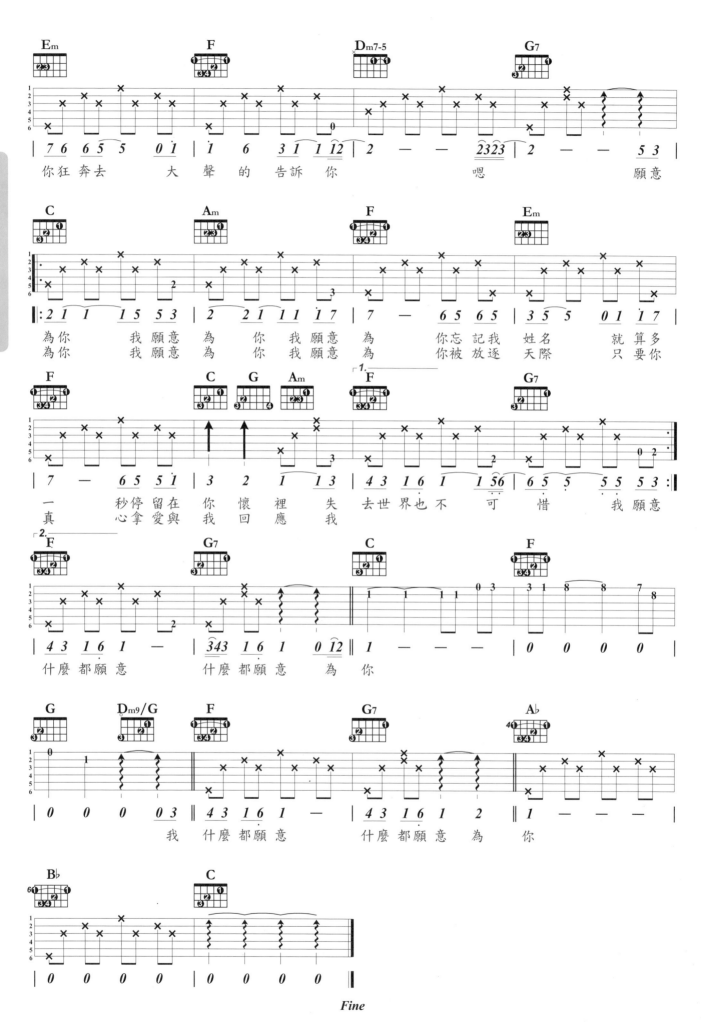

La 型音階

G調(Em調)的順階和弦與音階

（1）以新調（G調）調名的音名（G）做為主音Do(以G為Do)依自然大調音階的音程構成由主音（第一音）開始由低到高的上行排列公式：全全半全全全半。重新排列新調（G調）的音名排列。	音程　　全全半全全全半 音名　　G A B C D E F#G
（2）將音階依序填入音名下，3、4；7、1間以一連接表示兩音相差半音音程，其餘為全音程。	音程　　全全半全全全半 音名　　G A B C D E F#G 音階　　1 2 3 4 5 6 7 1
（3）列出新調音名排序，並確定各音名在琴格上位置，在音名旁標註新調的唱名，如G=1，A=2，B=3……etc 由於此型音階第一弦空弦及第六弦空弦音都是E，而E在G調的唱名為La，所以此型音階又叫G調La型音階	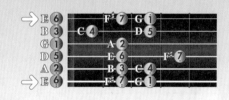

G調順階和弦：

　　由上例依全全半全全全半的音程公式推得的G調音名排列，依序為 G A B C D E F#G
由各調自然大音階的順階和弦篇中解說，我們得知各調：

<div align="center">

Ⅰ、Ⅳ、Ⅴ級為大三和弦，

Ⅱ、Ⅲ、Ⅵ級為小三和弦，

Ⅶ級為減和弦。

</div>

　　所以我們推得G調順階和弦為
G（Ⅰ）、Am（Ⅱm）、Bm（Ⅲm）、C（Ⅳ）、D（Ⅴ）、Em（Ⅵm）、F#dim（Ⅶdim）
和弦按法如下：

音階練習（三）
G調La型

G調的音階練習，以Jazz常用的伴奏模式—Walking Bass編寫。

特別注意本練習所發生的♭7及♭3 兩音所在的位格。這兩音稱為藍調音，詳細解說請見後篇的藍調章節。

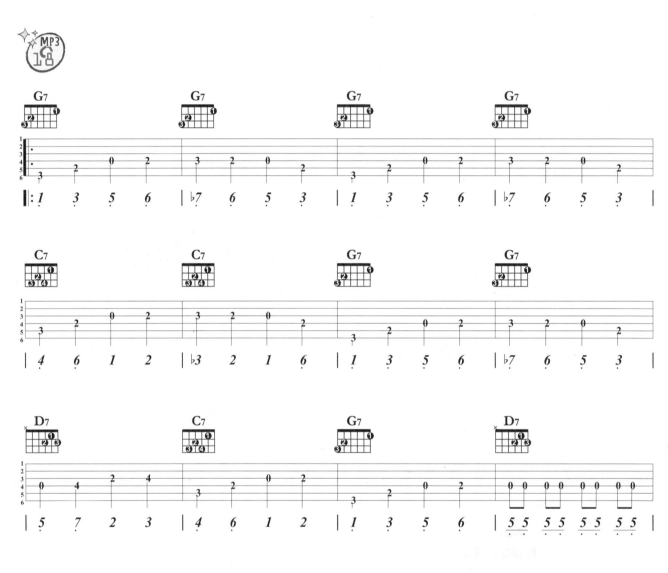

五天幾年

Singer By 林凡　Word By 吳向飛　& Music By 曲世聰

Rhythm：Mod Rock ♩= 115
Key：Fm 4/4　Capo：1　Play：Em 4/4

1. 節奏的難度在「跨小節」的切分拍子。
2. Solo也有切分拍子，請注意MP3中的示範。
3. Solo使用的音階都是G調La型。

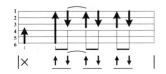

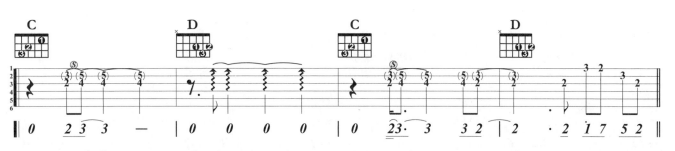

1st GT Rhythm | *2nd GT Solo* 如上（G調La型）

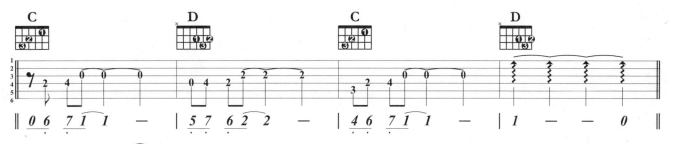

1st GT Rhythm | *2nd GT Solo* 如上（G調La型）

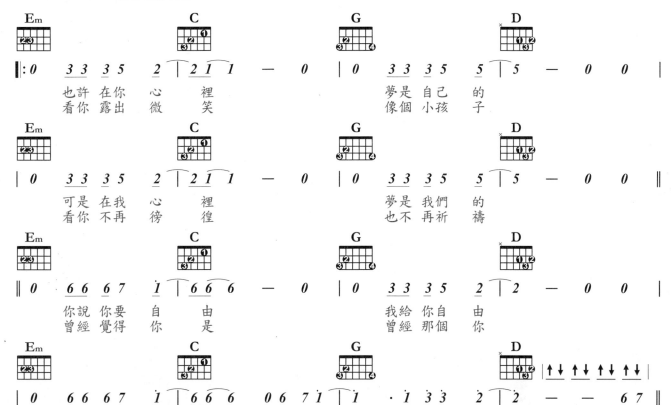

也許　在你　心　裡　　　　　　夢是　自己　的
看你　露出　微　笑　　　　　　像個　小孩　子

可是　在我　心　裡　　　　　　夢是　我們　的
看你　不再　徬　徨　　　　　　也不　再祈　禱

你說　你要　自　由　　　　　　我給　你自　由
曾經　覺得　你　是　　　　　　曾經　那個　你

你說　你要　安　靜　　　我安靜　　的　像宇　宙　　　如果
曾經　覺得　自　己　　　比　誰都　　瞭解　愛

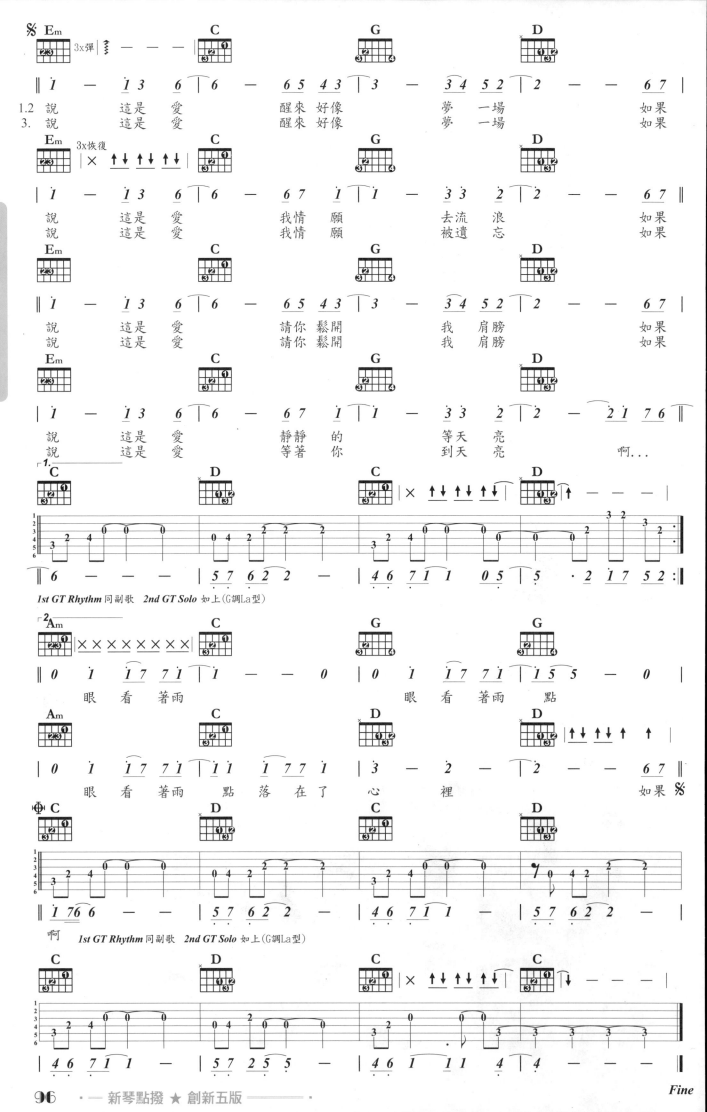

音型的命名與彈奏音型時的按弦運指方法

在這一音階練習中，我們開始脫離了前三格音階，向高把位延伸。

音階的音型命名由來：

以各音階的第一弦和第六弦最低起始音做為各音型的名稱

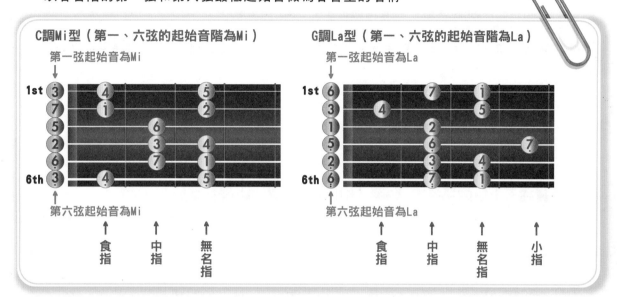

C調Mi型（第一、六弦的起始音階為Mi）　　　G調La型（第一、六弦的起始音階為La）

音型在彈奏時的運指方法：

a. 開放弦型音階

見上例，由於C調Mi型及G調La型的一、六弦起始音都是不需按弦的空弦音，所以又稱為開放弦型音階。

開放弦型音階就依：

第一到第六弦第一琴格所有的音由食指負責按弦；

第一到第六弦第二琴格所有的音由中指負責按弦

第一到第六弦第三琴格所有的音由無名指負責按弦；

第一到第六弦第四琴格所有的音由小指負責按弦

b. 高把位型音階

以第一弦與第六弦最低起始音為基準音，食指按音型命名基準音，其他手指依序排列

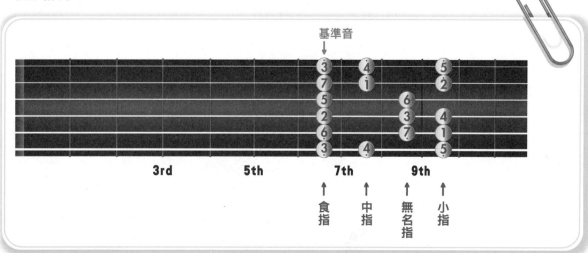

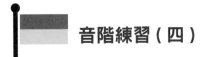

音階練習（四）
G調La型與Mi型

有別於音階練習（三），這次指法伴奏是以三連音的方式，可訓練琴友右手的指法靈活性。

注意Em和弦換Am和弦為"指型接近的和弦"莫忘了"保留已按好的指型"換和弦的訣竅，Am和弦換B7和弦為"無名指同位格"，B7和弦換Em和弦為"中指同位格"。和弦變換時不需移動同位格手指，只要移動需變換的手指。

"當然，和弦變換時需放鬆手指、手腕力量，以增加手指的靈活度與減輕手指疼痛。"

A段：G調La型　　B段：G調Mi型
Mi型音階第一弦第十一格為（#5）音，第十二格為（6）音，練練小指的擴張度吧！

【練習五】愛的羅曼史《G調（E小調）La型、Mi型音階》

A G調La型音階

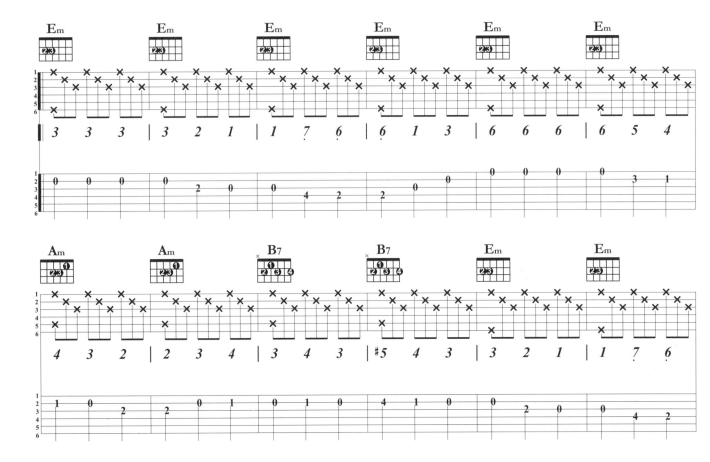

怎樣輕鬆的學會自彈自唱

晴天

Singer By 周杰倫　Word By 周杰倫　&　Music By 周杰倫

Rhythm：Slow Soul ♩= 69
Key：G　Capo：0　Play：G

1. 簡單的Acoustic前奏當前導，注意書中為琴友所做的指型安排，可以讓你彈得較流暢。

2. 主歌轉副歌為關係大小調的互轉，是近系轉調的例子。
B7和弦是較特殊的和弦指型。從G變換時別忘了"中指"為同位格，只要換其他手指即可。

以下演唱伴奏節奏同上

故事的小 黃花　從 出世那年就飄著　童年的盪 鞦韆 隨 記憶一直晃到現在

Re Sol Sol Ti Do Ti La Sol La Ti Ti Ti Ti La Ti La Sol　吹著 前奏 望著 天空我 想起 花瓣試著掉落 為

你翹課的那一天花落的那一天教室的那一間我怎麼看不見消失的下雨天我好想再淋一遍　　沒想到失

怎樣輕鬆的學會自彈自唱

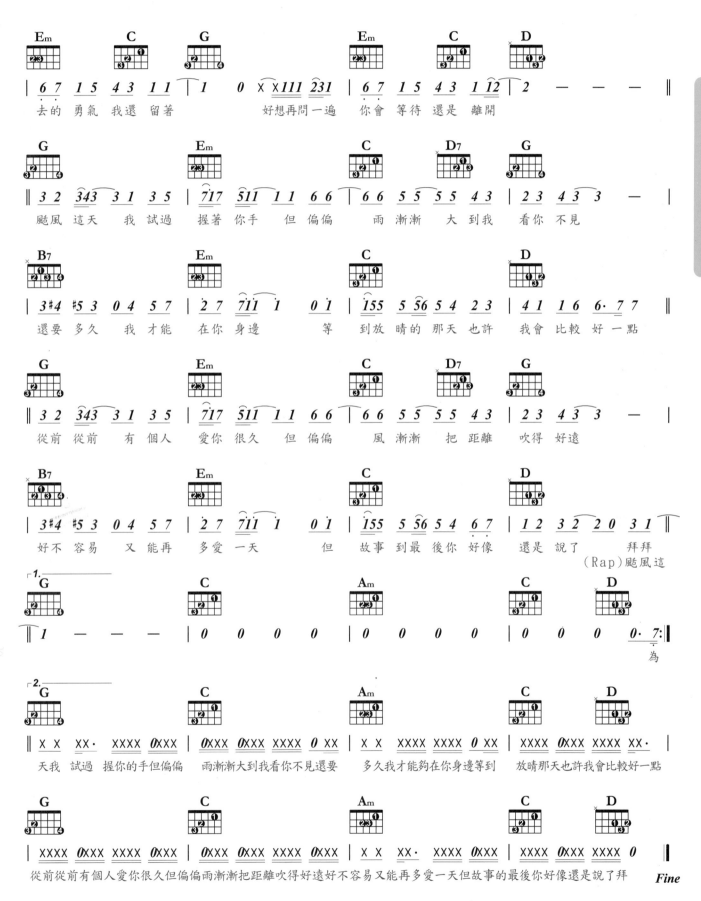

轉位和弦Inversion Chord
分割和弦Slash Chord

和弦的Bass音伴奏，通常都是彈和弦的主音。

若將和弦主音外的組成音拿來做根音伴奏，這樣的和弦伴奏方式，我們稱為〝轉位和弦〞（Inversion Chord）。

以和弦主音為根音，稱為原位和弦，以和弦組成第三音為根音，稱為第一轉位和弦，以和弦組成第五音為根音，稱為第二轉位和弦。

 轉位和弦（Inversion Chord）：

和弦圖中的〝○〞，是標出和弦Bass音弦的所在弦
C和弦組成音：C（主音），E（第三音），G（第五音）（由低音到高音排列）

C	C/E(C with E)	C/G(C with G)
原位： 以主音C為Bass音	第一轉位： 以和弦組成第三音E為Bass音 Bass改彈E，不彈C	第二轉位： 以和弦組成第五音G為Bass音 Bass改彈G，不彈C

若是用和弦組成音以外的音做為和弦的根音伴奏，我們稱為〝分割和弦〞（Slash Chord）

 分割和弦（Slash Chord）：

Am和弦組成（ACE），Dm7和弦組成（DFAC）

Am/G(Am with G)	Dm7/G(Dm7 with G)
Bass音G不是Am和弦的組成音	Bass音G不是Dm7和弦的組成音，

轉位，分割和弦的使用多半是為了使低音的連結形成上行或下行的順階進行，這樣的技法，我們稱為貝士級進（Bass Line）。

 轉位和弦加入造成貝士（Bass）級進的例子

原和弦進行

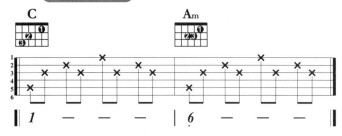

原Bass進行為 1 → 6

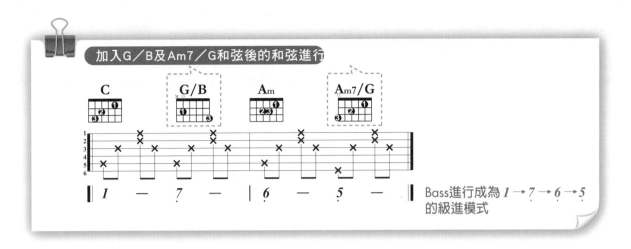

加入G／B及Am7／G和弦後的和弦進行

Bass進行成為 *1 → 7 → 6 → 5*
的級進模式

C調Bass Line和弦進行練習

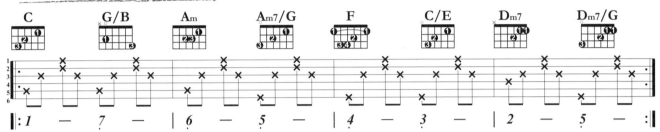

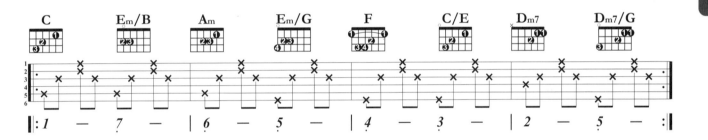

G調Bass Line和弦進行練習

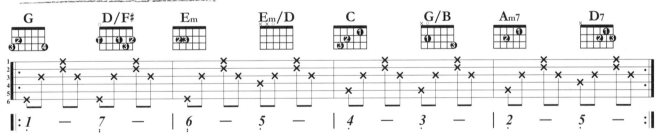

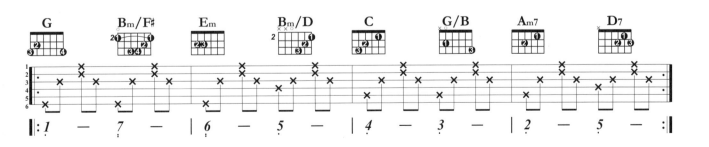

好久不見

Singer By 陳奕迅　Word By 施立　& Music By 陳小霞

Rhythm：Slow Soul ♩=75
Key：C 4/4　Capo：0　Play：C 4/4

1. 全曲8 Beat的編曲，藉由指法漸次的層疊來豐富伴奏。
2. 主歌是Bass經過練習，副歌是轉位，分割和弦的演練。

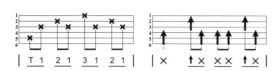

怎樣輕鬆的學會自彈自唱

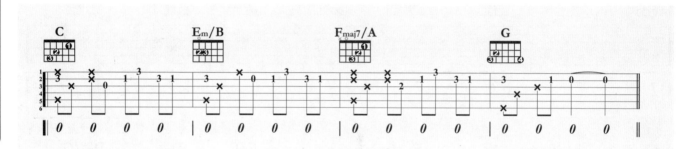

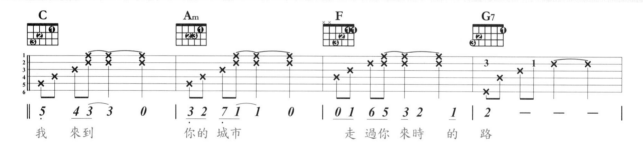

我　來到　　你的城市　　走過你　來時　的　路

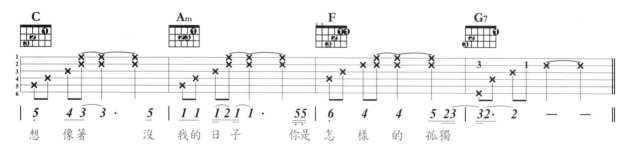

想　像著　　沒 我的日子　你是 怎　樣　的　孤獨

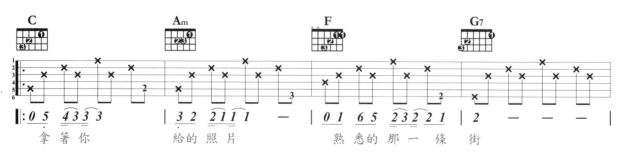

拿著你　　給的照片　　熟悉的那一　條　街

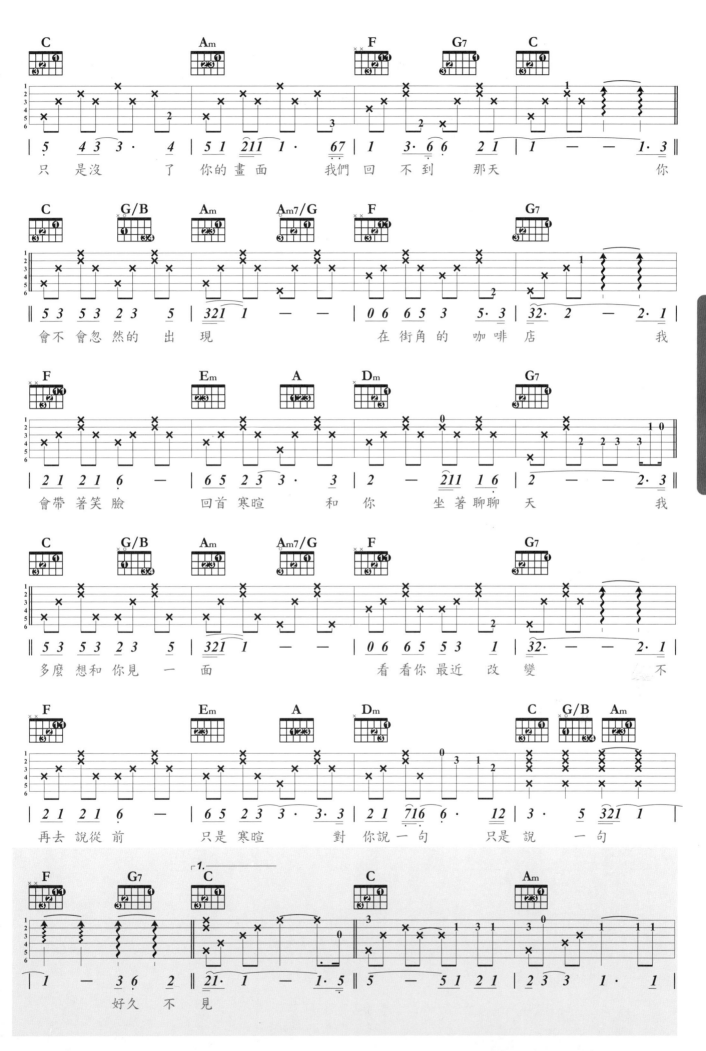

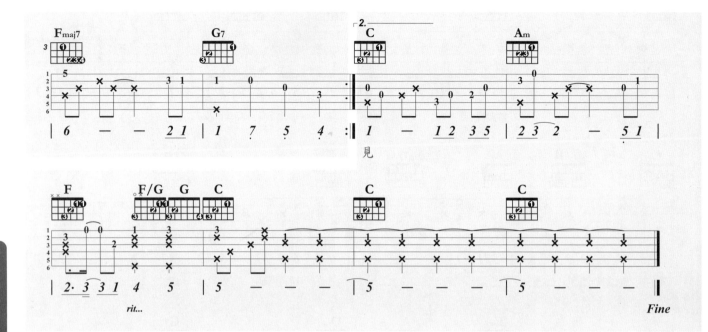

怎樣輕鬆的學會自彈自唱

天后

Singer By 陳勢安 Word By 彭學彬 & Music By 彭學彬

挑戰指數：★★★★☆☆☆☆☆☆

Rhythm：Slow Soul ♩= 80
Key：A 4/4 Capo：2 Play：G 4/4

1. G→D/F#→Em→D→C→G/B→Am7 為利用轉位和弦形成
 G→F#→E→D→C→B→A 的Bass Line進行。
2. 主歌轉副歌的過門為混合拍法的模式。

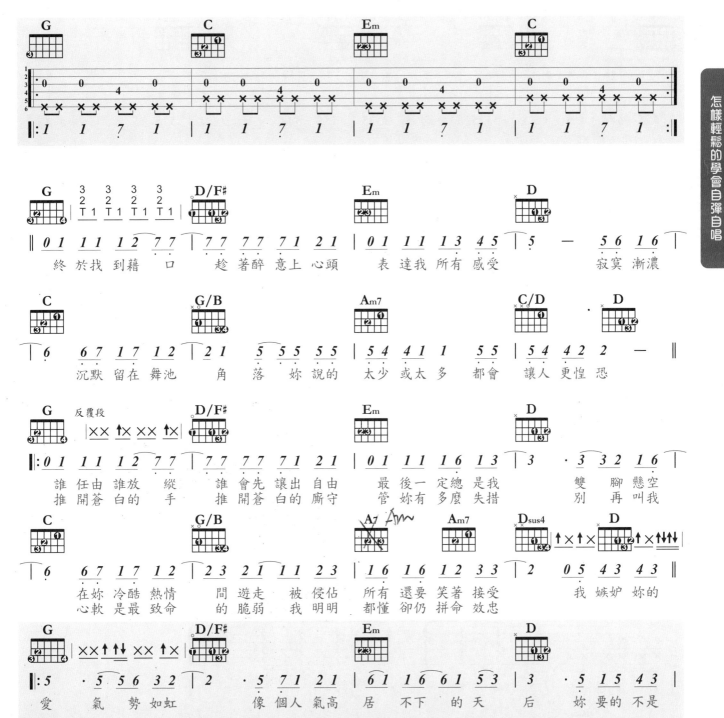

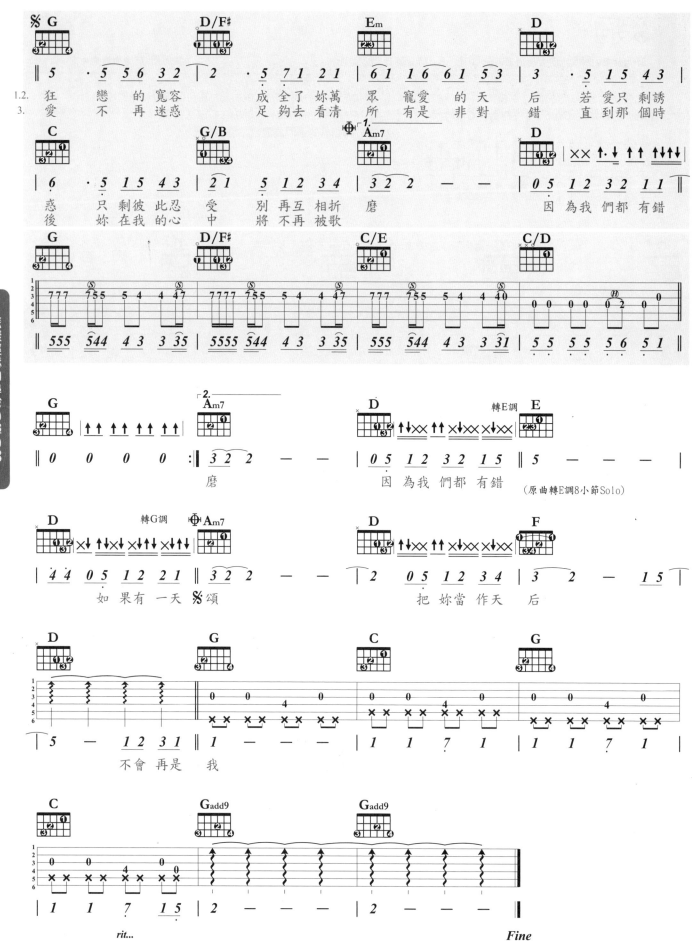

切分拍-後半拍加上聯結線

在這一課程前，我們所使用的節奏拍子多半是由
四分、八分、十六分音符所組合的拍子，
節奏性是較平和的。為了使彈奏的節奏更富變化性，
我們在此介紹切分拍與先行拍

　　將某些拍子的後半拍加上連結線，後半拍上的音樂與其後的正拍的音符相連，好像
這後半拍音的長度延長到下一個拍子一樣，這就叫切分拍。

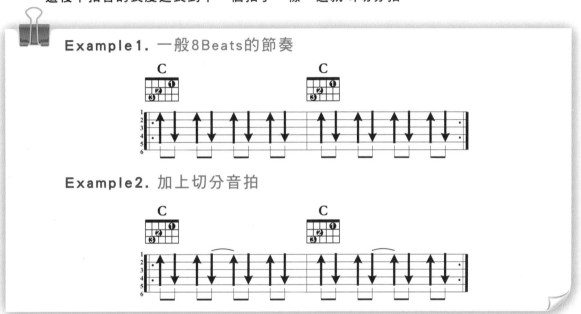

先行拍

　　這是切分拍的一個小應用。就是將切分的觀念，用在每一小節〝之前〞，先搶半拍進來用。

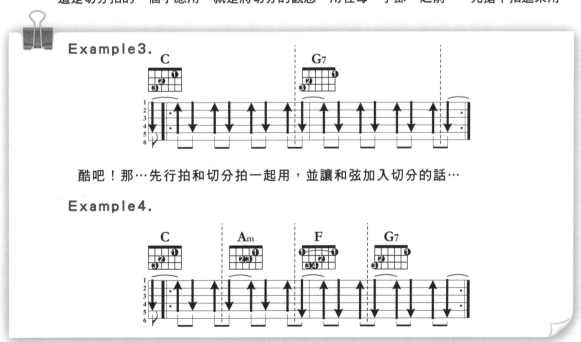

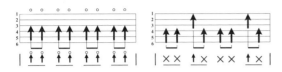

勢在必行

Singer By 陳勢安&Bii　Word By 戴佩妮　&　Music By 戴佩妮

挑戰指數：★★★★☆☆☆☆☆☆

Rhythm：Mod Rock ♩= 104
Key：B 4/4　Capo：0
Play：B（各弦調降半音）4/4

1. 由指法 → 8分音符節奏 → 16分音符過門及跨小節切分的間奏，層次豐富，漸次增強的編曲方式。
2. 主歌第9～15小節是以右手手刀掌緣，輕靠在下弦枕彈出的悶音奏法。

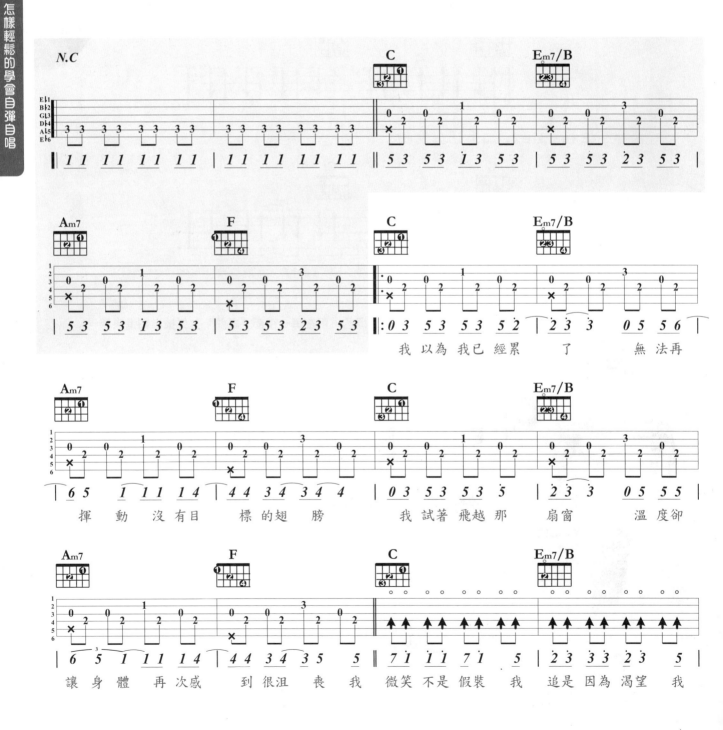

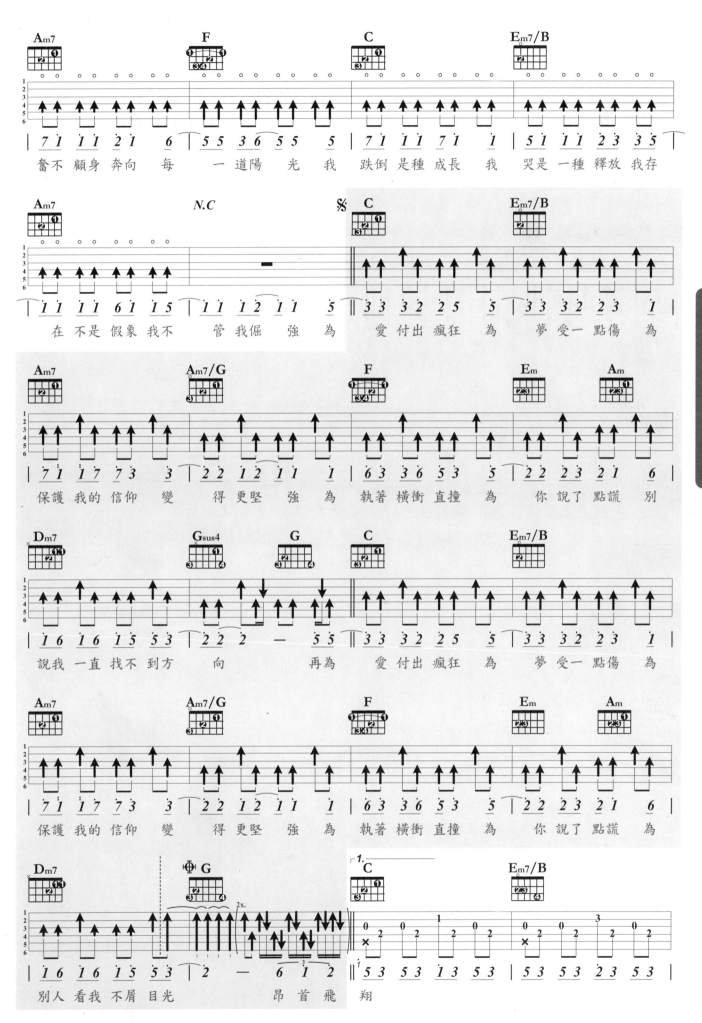

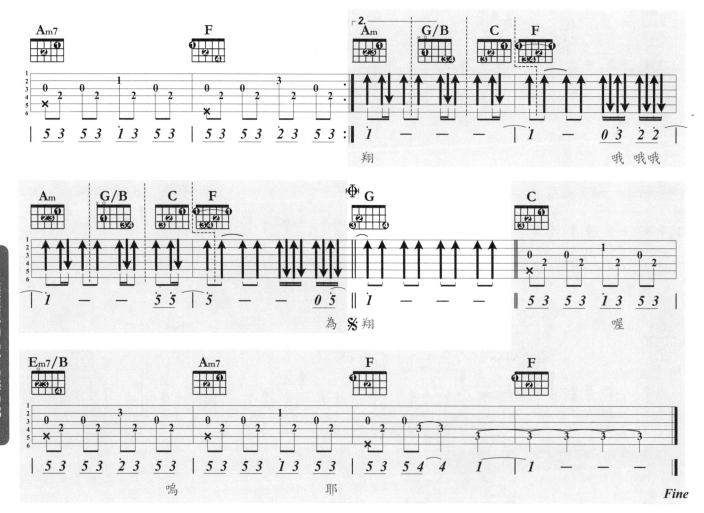

翔

哦 哦哦

為 翔

喔

嗚

耶

Fine

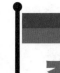

奇數拍法的神奇切割

在節奏的編寫中，常會適切運用奇數拍點所構成的音組，
切割4拍中原本對稱的8個8分音符或16個16分音符拍子，
使節奏產生強烈的不穩定感。

EX：用3來將8切割成3＋3＋2的3份不平均音組

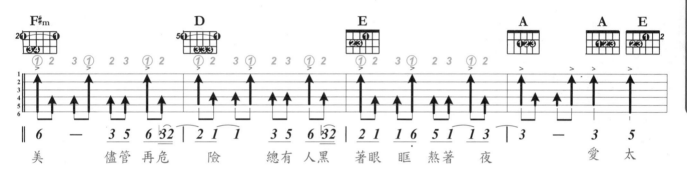

上例是將節奏力度較弱的一般8Beats節奏轉為較強節奏感的音組切割手法。
常用於Rock的曲風。"王妃"乙曲的副歌即是以此拍法編寫的例子。

單音Solo和節奏相同，也會運用音組觀念，藉此來切割原本對稱於4拍中單音旋律，
使旋律也帶有強烈的節奏感。

接著我們再來看看"勢在必行"乙曲，第二段間奏的節奏譜例。

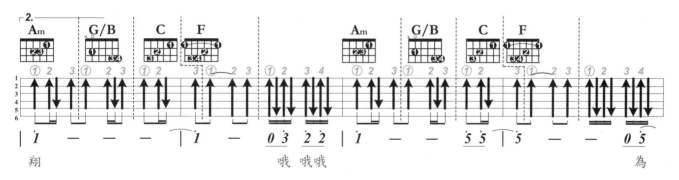

上例把運用奇數拍點所構成的音組的最小拍值"升級"成16分音符，
藉以切割原本對稱於4拍中的8分音符拍子，並以跨小節的方式，使之成為3＋3＋3＋3＋4的5組音組，
讓節奏產生更強烈的不均感，也是一種超酷的節奏組合運用。

小手拉大手

Singer By 梁靜茹　Word By Little Dose　&　Music By TSUJIAYSNO

Rhythm：Folk Rock ♩ = 130
Key：C　Capo：0　Play：C 4/4

1. 很明顯的先行拍起唱的範例。起唱拍為各小節的第2拍後半拍。
2. 演唱句的最後一字多半落在第4拍的後半拍並延長至下一小節，是切分拍的技巧。藉由搶下一小節第1拍的強拍音，讓歌曲的強拍改落在前一小節的第4拍後半拍。

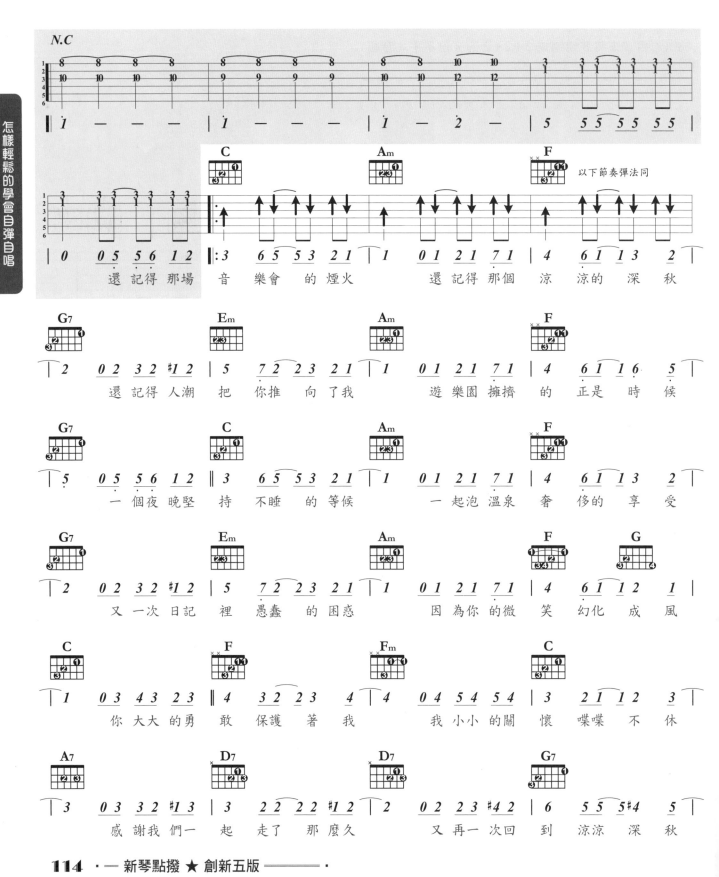

（頁邊：怎樣輕鬆的學會自彈自唱）

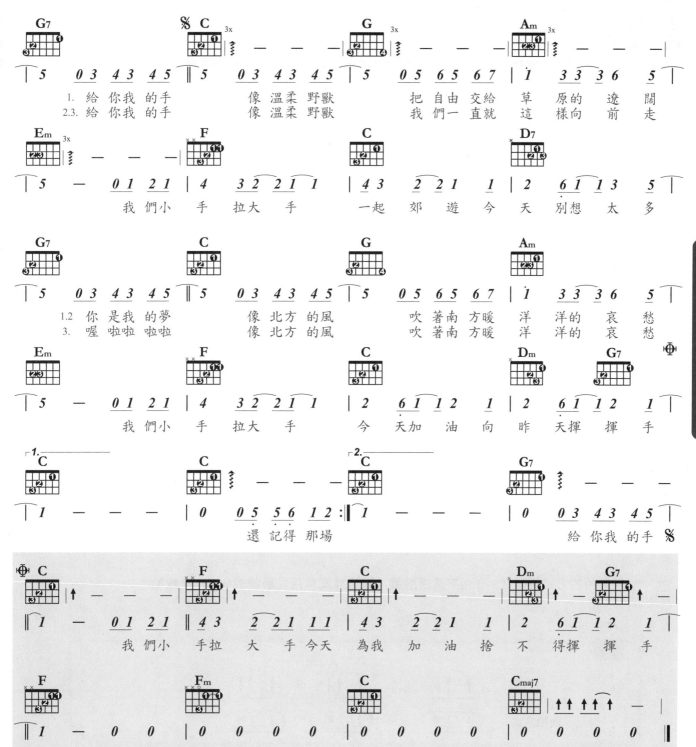

搖擺Swing

若說Slow Rock及Shuffle是藍調（Blues）的節奏主幹，那Swing就是爵士樂(Jazz)的節奏精髓了。

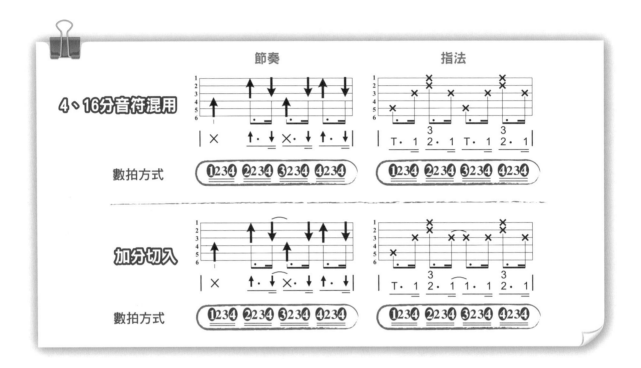

用數拍的方式要練好Swing不是很簡單，建議琴友可用以學過的March來幫助。

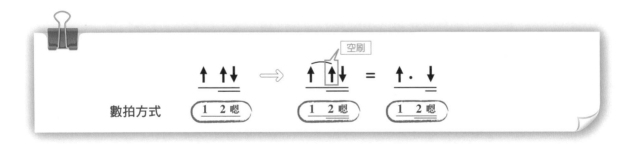

將March中數拍的2，用刷空的方式，動作照做但不要刷到弦就OK！

Swing節奏中的2、3、4拍又稱為附點拍子。

其實不論是Shuffle或Swing，在刷節奏時不一定得完全照拍子的拍值標示刷得很準，這樣會太死板。有時給他率性些，刷介於兩者的拍感間，不太準的拍子反而會更有味道。

練習一：

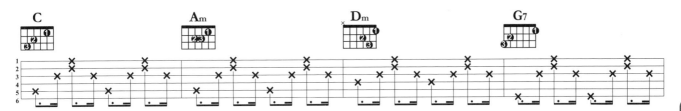

練習二：

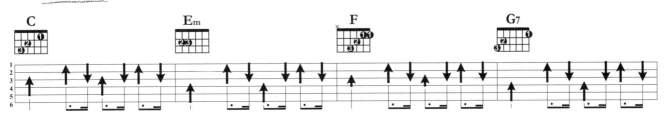

練習三：

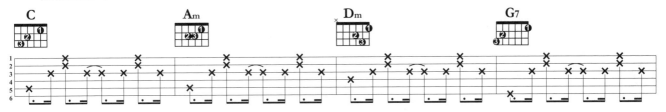

練習四：

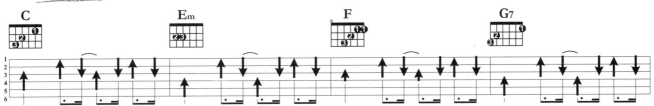

I'm Yours

Singer By Jason Marz Word By Jason Marz & Music By Jason Marz

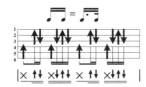

Rhythm：Reggae ♩= 75
Key：B 4/4 Capo：0
Play：C 4/4 （各弦降半音）

1. 前奏1～2小節為4度音程的雙音編曲，3～4小節為3度音程的雙音編曲。
2. 具有搖擺味道的Reggae風搖滾，注意拍子彈奏時右手的輕重位置才能彈出搖擺味來。

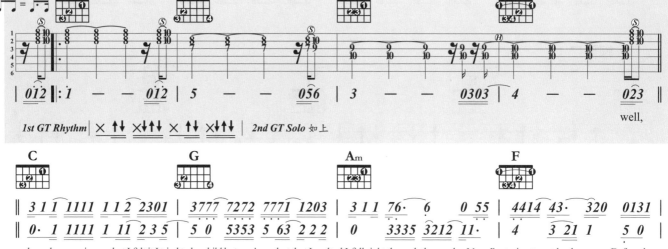

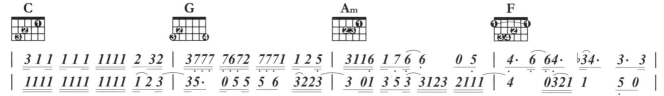

you done done me in;you bet I felt it.I tried to be child,but you're so hot that I melted.I fell right through the cracks. Now I'm trying to get back. Before the
Well,open up your mind and see like me. Open up your plans and,damn,you're free look into your heart and you'll find love, love, love, love,

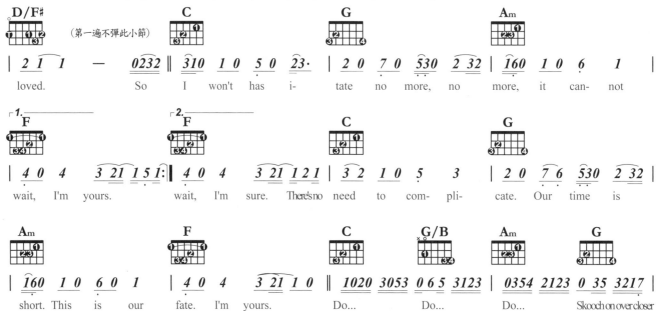

cool done run out,I'll be giving it my bestest,and nothing's gonna stop me but divine intervention.I reckon it's again my trun to win some or learn some.But
listen to the music of the moment;people dance and sing. We're justoe big family, and it's our godforsaken right to be loved, loved, loved, loved,

loved. So I won't has i- tate no more, no more, it can- not

wait, I'm yours. wait, I'm sure. There'sno need to com- pli- cate. Our time is

short. This is our fate. I'm yours. Do... Do... Do... Skooch on over closer

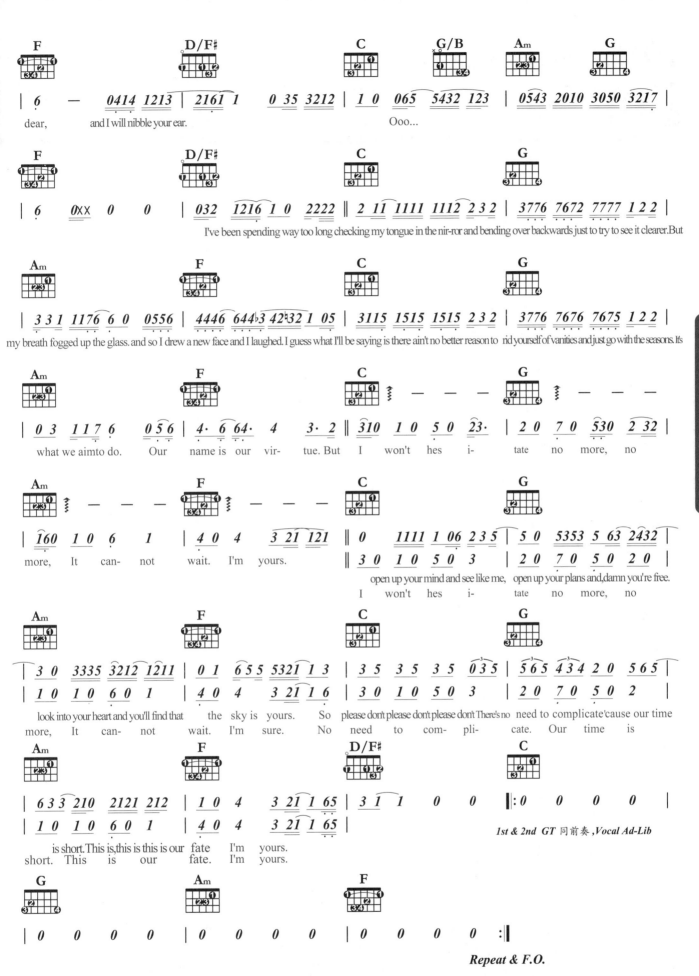

經典的低音、高音旋律線編曲法

Cliché

怎樣輕鬆的學會自彈自唱

Cliché使用時機：

當同一和弦連續彈奏兩小節時（或以上）為使和弦進行有變化不流於單調，小三和弦時在和弦低音部份做Bass的半音階式順降，大三和弦時在高音聲部做順階音階的升或降音。這些升、降音稱為〝和弦內動音〞而這種技巧叫〝Cliché〞。

C調和弦進行應用Cliché技巧範例

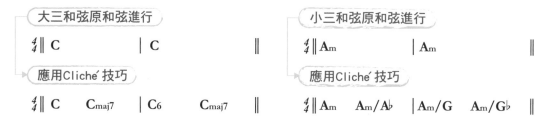

C調和弦進行應用Cliché技巧範例

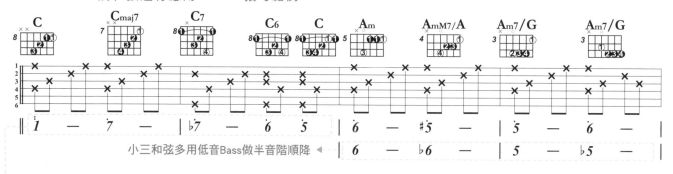

小三和弦多用低音Bass做半音階順降 ◄

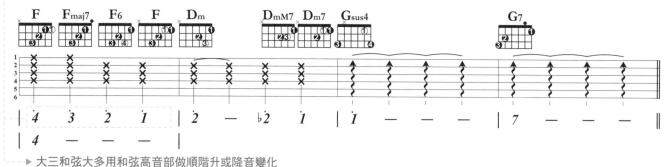

► 大三和弦大多用和弦高音部做順階升或降音變化

應用方式： C調為例，和弦圖中所標示的反白處為Cliché的動音位置。

和弦屬性	和弦	級數表示	動音使用方式及和弦按法	動音旋律線
小三和弦 Minor chord	Dm	IIm	低音半音順降 Dm Dm/Db Dm/C Dm/B	D → Db → C → B
	Em	IIIm	Em Em/Eb Em/D Em/Db	E → Eb → D → Db
	Am	VIm	Am Am/Ab Am/G Am/Gb	A → Ab → G → Gb

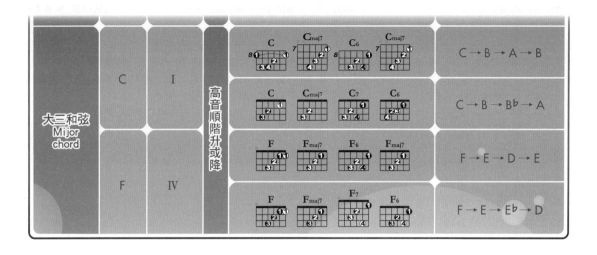

和弦屬性	和弦	集數表示	高音順階升或降	動音旋律線
大三和弦 Mijor chord	C	I	C Cmaj7 C6 Cmaj7	C→B→A→B
			C Cmaj7 C7 C6	C→B→B♭→A
	F	IV	F Fmaj7 F6 Fmaj7	F→E→D→E
			F Fmaj7 F7 F6	F→E→E♭→D

G調和弦進行應用Cliche技巧範例　和弦圖中所標示的反白處為Cliche'的動音位置

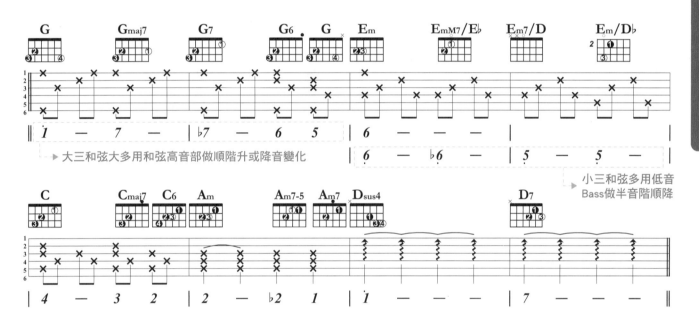

▶ 大三和弦大多用和弦高音部做順階升或降音變化

▶ 小三和弦多用低音 Bass做半音階順降

應用方式：C調為例，和弦圖中所標示的反白處為Cliche的動音位置。

和弦屬性	和弦	集數表示		動音使用方式及和弦按法	動音旋律線
小三和弦 Minor chord	Am	II m	低音半音順降	同C調Am和弦使用方式及按法	A→A♭→G→G♭
	Bm	III m		和弦較難按，少用	
	Em	VIm		同C調Em和弦使用方式及按法	E→E♭→D→D♭
大三和弦 Mijor chord	G	I	高音順階升或降	G Gmaj7 G6 Gmaj7	G→F#→E→F#
				G Gmaj7 G7 G6	G→F#→F♭→E
	C	IV		同C調C和弦使用方式及按法	C→B→A→B
				同C調C和弦使用方式及按法	C→B→B♭→A

Kiss Me

Singer By 噹噹六便士　**Word By** Matt Slocum　&　**Music By** Matt Slocum

挑戰指數：★★★★☆☆☆☆☆☆

Rhythm：Slow Soul ♩= 100
Key：E♭ 4/4　Capo：3　Play：C 4/4

1. C→Cmaj7→C7→Cmaj7是標準的Cliché技巧的練習範例，主要是產生了高音的1→7→♭7→7的旋律對位線。

2. 副歌每小節有兩個和弦，而和弦的變換處以切分的搶拍方式呈現，要刷的準並不容易，加油！

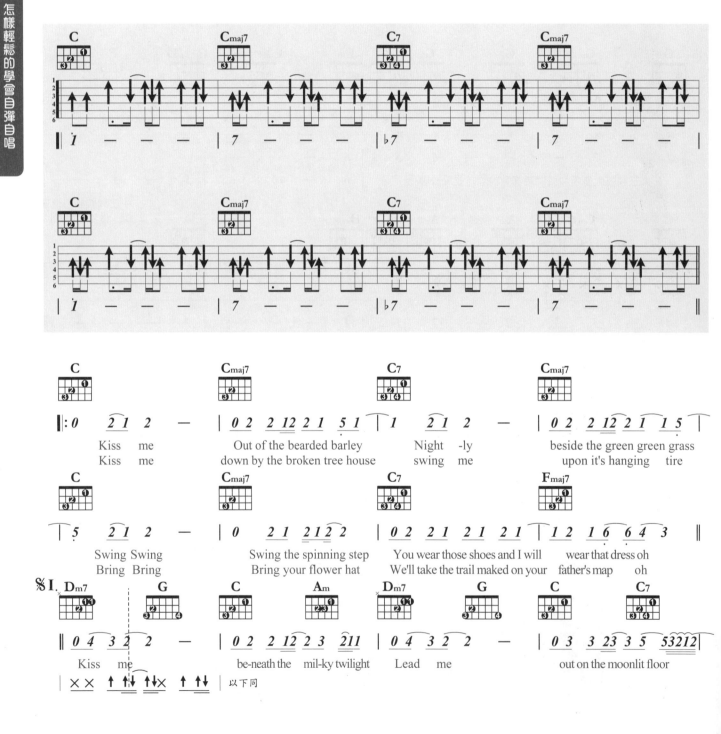

Kiss me	Out of the bearded barley
Kiss me	down by the broken tree house

Night -ly | beside the green green grass
swing me | upon it's hanging tire

Swing Swing	Swing the spinning step
Bring Bring	Bring your flower hat

You wear those shoes and I will | wear that dress oh
We'll take the trail maked on your | father's map oh

%I.

Kiss me | be-neath the mil-ky twilight | Lead me | out on the moonlit floor

以下同

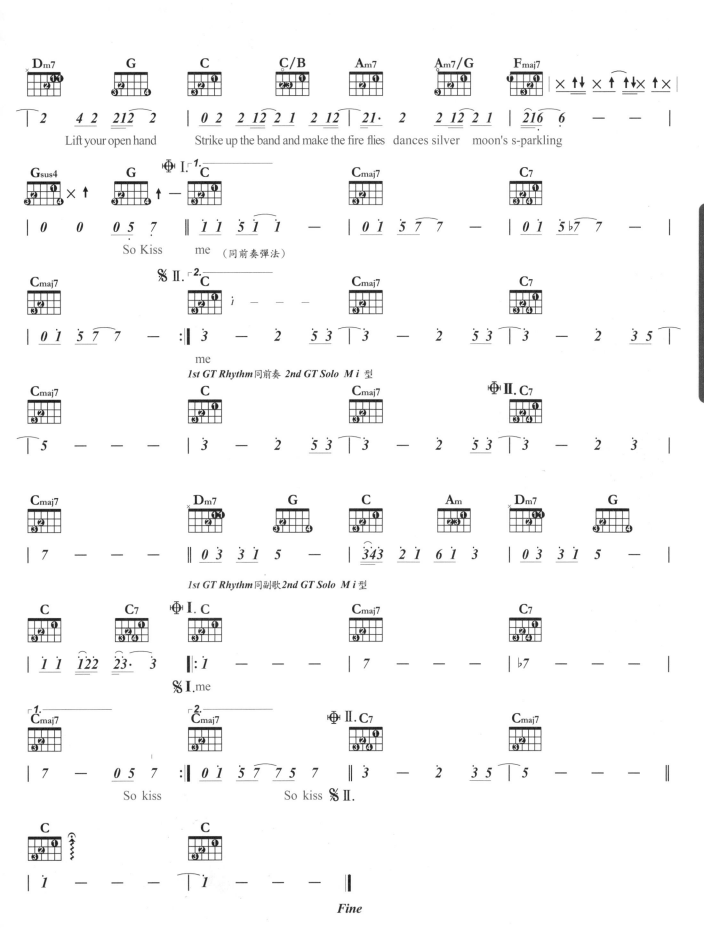

So Kiss me

So Kiss me

1st GT Rhythm同前奏 2nd GT Solo M i 型

1st GT Rhythm同副歌 2nd GT Solo M i 型

So kiss

So kiss

Fine

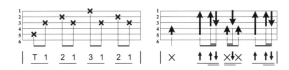

雪中紅

Singer By 王識賢＋陳亮吟　**Word By** 胡曉雯　**&**　**Music By** 吳嘉祥

挑戰指數：★★★★☆☆☆☆☆

Rhythm：Slow Soul ♩= 78
Key：Dm 4/4　**Capo**：5　**Play**：Am 4/4

| T 1　2 1　3 1　2 1 |

| ✕　↑ ↑↓ ✕↓✕　↑↑ ↓↓ |

1. 小三和絃Cliché的低音Bass半音順降的例子。用的是開放把位 Am和弦做Cliché，Bass音在5～6弦上移動。
2. 前奏是一個利用複根音Bass加上主旋律的獨奏編曲法。有"節奏感"的低音伴奏真的很迷人。
3. K歌經典！很難相信已經傳唱20年了，好歌真的不寂寞！

怎樣輕鬆的學會自彈自唱

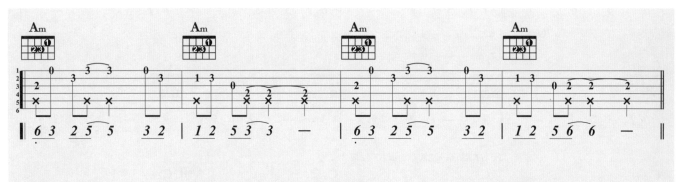

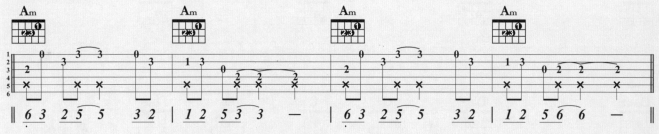

今 夜風 寒 雨 水冷　　可 比 紅 花 落 風 塵 既

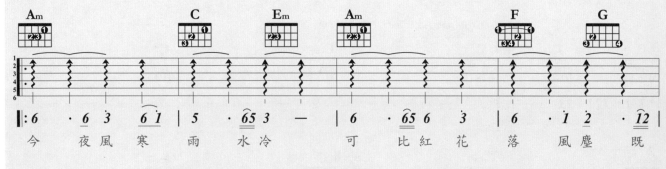

然　已分開　嗯窗攔　講起　越頭　只有加添心　唏微　　　日

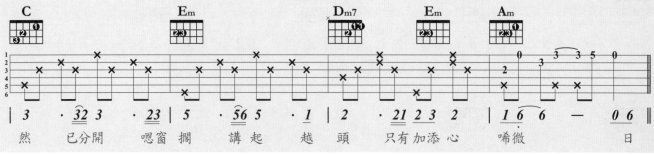

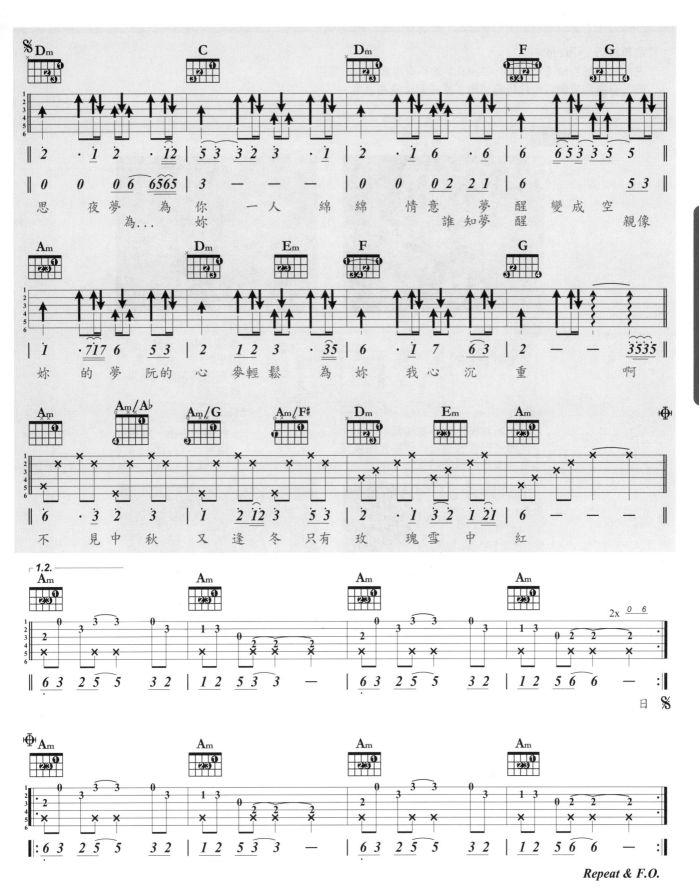

左右手技巧（三）

打板

這種技巧又稱Funk Folk
在佛拉明哥吉他（Flamenco Guitar）的伴奏中廣泛地被應用，
流行音樂則常將打板技巧用於拉丁樂或爵士樂曲風中。

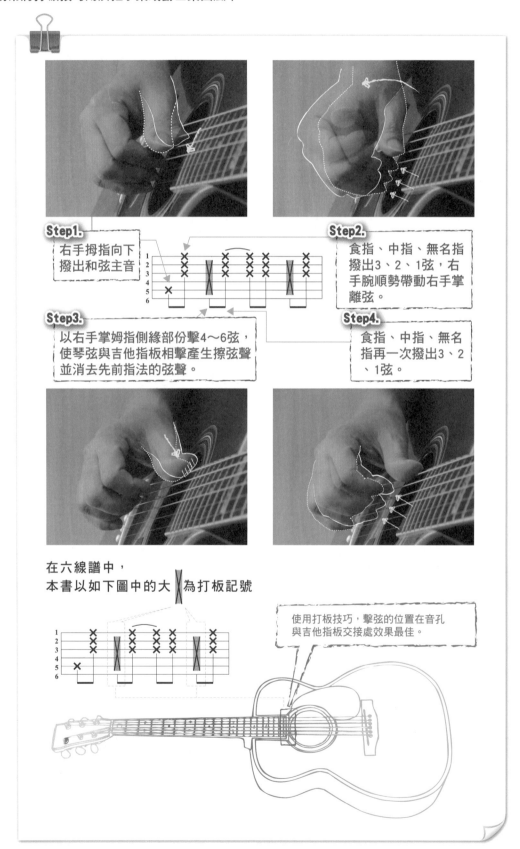

Step1.
右手拇指向下
撥出和弦主音

Step2.
食指、中指、無名指
撥出3、2、1弦，右
手腕順勢帶動右手掌
離弦。

Step3.
以右手掌姆指側緣部份擊4～6弦，
使琴弦與吉他指板相擊產生擦弦聲
並消去先前指法的弦聲。

Step4.
食指、中指、無名
指再一次撥出3、2
、1弦。

在六線譜中，
本書以如下圖中的大 ✗ 為打板記號

使用打板技巧，擊弦的位置在音孔
與吉他指板交接處效果最佳。

Just The Way You Are

Singer By Bruno Mars　Word By Bruno Mars　&　Music By Bruno Mars

挑戰指數：★★★★☆☆☆☆☆☆

Rhythm：March ♩ = 109
Key：F 4/4　Capo：5　Play：C 4/4

1. 同一首歌是可以用不同曲風的伴奏方式來表現的，副歌使用了打板技巧來取代先前曾用的 March 拍法便是一例。

2. 打板技巧裡的 Bass 音有兩個，可考慮依先前曾解說過的複根音伴奏的觀念，先彈和弦主音，再彈和弦第三音或第五音，不僅可以讓 Bass 的旋律線更活潑，也會讓節奏的律動感更加分呦。^^

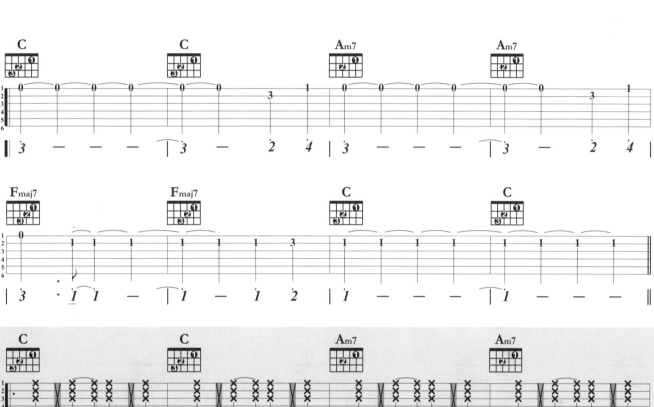

Her eyes　her eyes make the stars look like they are shin-ing　Her hair her hair　Falls Per-fe-ctly with-out her　try-ing
Her nails her nails I could kiss the mall day if she let me　Her laugh her laugh she Hates but I think it's so　se-xy

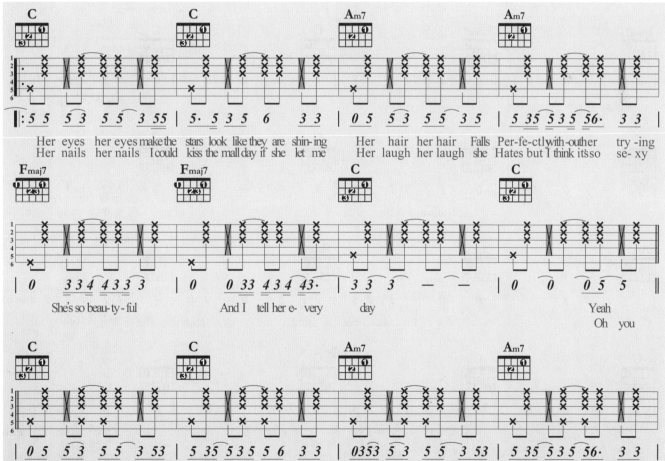

She's so beau-ty-ful　And I　tell her e-very　day　Yeah　Oh you

I　know　I know When I com-pli-ment her she won't believe me And it's so　it's so　sad to be think she don't see what I see
know you know you know I ne-ver ask you to change　If　Perfect is what you're sear-ching for Then just stay the same so

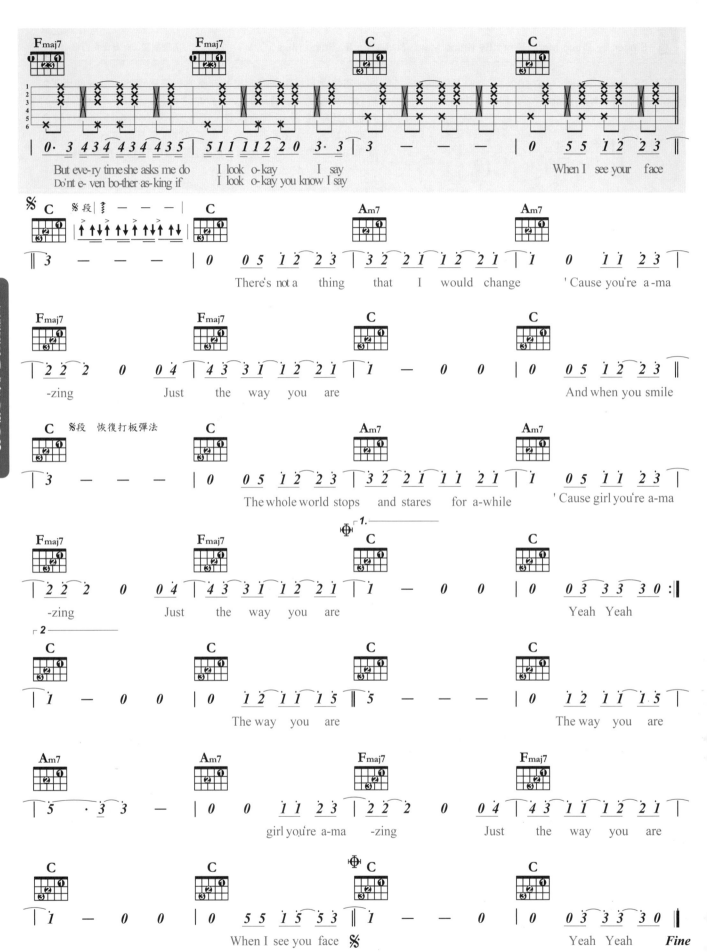

不同調性的音階推算（一）

Mi型及La型音階

各音名間的音程關係可推廣到各調性關係

音程距離	全音	全音	半音	全音	全音	全音	半音
音名	C D	E	F	G	A	B	C

C與D兩音的音程距離是全音，而D較C高全音
可考慮成D調的音階及D調各級和弦，都較C調的音階及C調和弦全高音。

以各調的開放弦型音階，作為推算其他調同型音階的基準

Ex:由G調La型音階推算C調La型音階

Step1. 推算基準調的調號音名到新調的調號音名兩音的音程差距

各音的音程差	全音	全音	半音	全音	全音	全音	半音

較低音 ← C D E F G A B C → 較高音

基準調G（較低音）較新調音名C（較高音）低2個全音＋1個半音＝差5格琴

Step2. 將音名的音程差距，視為調名音程差，推算出新調與基準調的位格差，向高把
位格上推移動，即可獲得新調同型音階位置。
2全音＋1半音＝差5格琴格

將基準調：G調La型上堆5個琴格　　　　　得到新調：C調La型

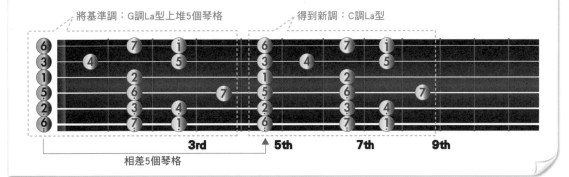

相差5個琴格

有些概念了嗎？



怎樣輕鬆的學會自彈自唱

新琴點撥 ★ 創新五版 — · 129

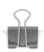

Example. 由C調Mi型音階推算G調Mi型音階

Step1. 推算基準調的調號音名到新調的調號音名兩音的音程差距

各音的音程差　全音　全音　半音　全音　全音　全音　半音

較低音←　C　D　E　F　G　A　B　C　→較高音

基準調C（較低音）較新調音名G（較高音）低3個全音＋1個半音

Step2. 將音名的音程差距，視為調名音程差，推算出新調與基準調的位格差，
向高把位格上推移動，即可獲得新調同型音階位置。
3全音＋1半音＝差7格琴格

將基準調：C調Mi型上推7個琴格　　　　　　　　得到新調：G調Mi型

3rd　5th　7th　9th

相差7個琴格

Singer By 五月天　**Word By** 五月天　&　**Music By** 五月天

Rhythm：Slow Soul ♩ = 70
Key：C 4/4　Capo：0　Play：C 4/4

1. 前、間、尾奏所使用的都是C調La型音階。
2. 左手和弦的變化很細膩，E7/G♯、Bm7-5、A♭和弦都是不小的挑戰，加油！
3. 過門小節我抓得很細，難度當然加高，但伴奏的精采處就在此囉！

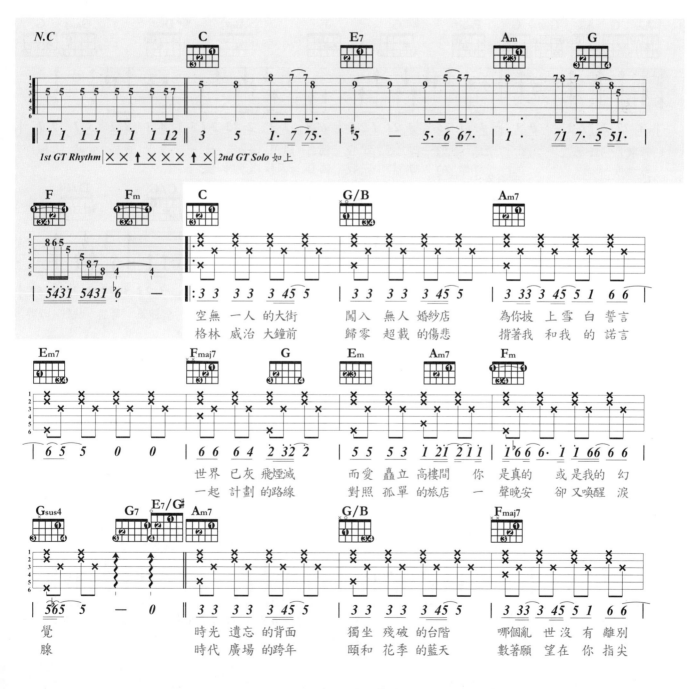

1st GT Rhythm ✕✕↑✕✕✕↑✕ **2nd GT Solo** 如上

空無 一人 的大街　　闖入 無人 婚紗店　　為你披 上雪 白 誓言
格林 威治 大鐘前　　歸零 超載 的傷悲　　揹著我 和我 的 諾言

世界 已灰 飛煙滅　　而愛 轟立 高樓間　你 是真的 或是我的 幻
一起 計劃 的路線　　對照 孤單 的旅店　一 聲晚安 卻又喚醒 淚

覺　　　　時光 遺忘 的背面　　獨坐 殘破 的台階　　哪個亂 世沒 有 離別
腺　　　　時代 廣場 的跨年　　頤和 花季 的藍天　　數著願 望在 你 指尖

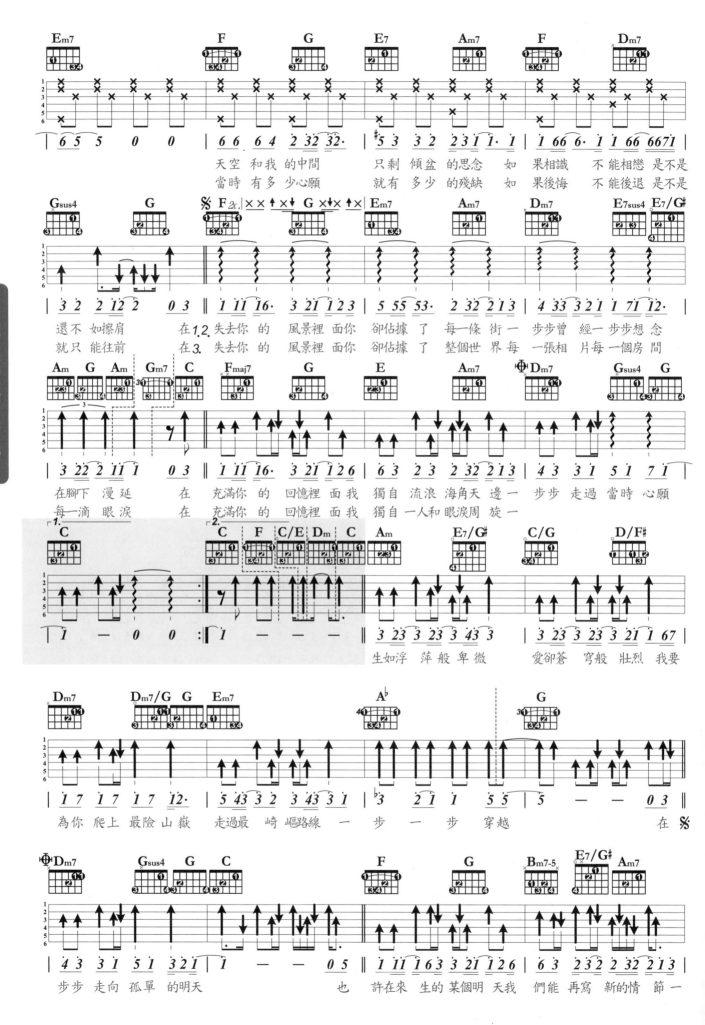

天空 和我 的 中間　　只剩 傾盆 的思念　如 果相識　不能相戀 是不是
當時 有多 少 心願　　就有 多少 的殘缺　如 果後悔　不能後退 是不是

還不 如擦肩　　在 失去你 的 風景裡 面你 卻佔據 了 每一條 街一 步步曾 經一 步步想 念
就只 能往前　　在 失去你 的 風景裡 面你 卻佔據 了 整個世 界每 一張相 片每 一個房 間

在 腳下 漫延　　在 充滿你 的 回憶裡 面我 獨自 流浪 海角天 邊一 步步 走過 當時 心願
每一 滴 眼淚　　在 充滿你 的 回憶裡 面我 獨自 一人 和眼淚 周 旋一

生如浮 萍般 卑微　　愛卻蒼 穹般 壯烈 我要

為你 爬上 最險 山嶽　走過最 崎嶇路線 一 步 一 步 穿越　　　　　在

步步 走向 孤單 的明天　　　　也 許在來 生的某 個明 天我 們能 再寫 新的情 節一

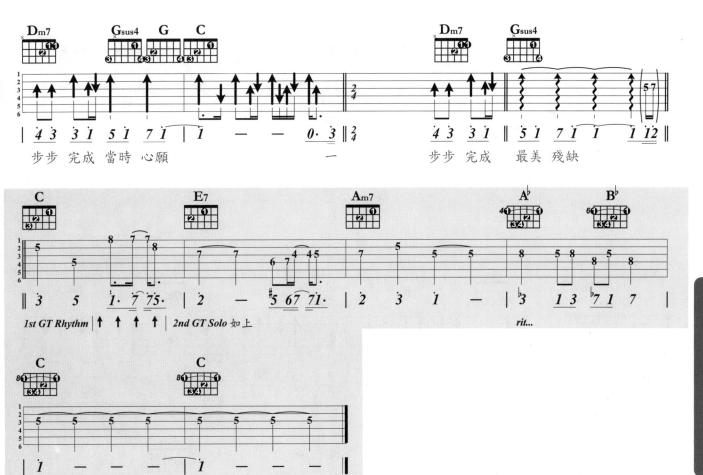

步步 完成 當時 心願　　一　　步步 完成 最美 殘缺

1st GT Rhythm 2nd GT Solo 如上

rit...

Fine

怎樣輕鬆的學會自彈自唱

期待再相逢

Singer By 于正昇　Word By 佚名　&　Music By 伊藤俊吾

Rhythm：Folk Rock ♩= 146
Key：G 4/4　Capo：0　Play：G 4/4

1. 伴奏強過間奏Solo的歌，間奏用的是第7把位G調Mi型音階。
2. 律動很強的歌曲，主歌、副歌：Folk Rock、橋段：8 Beat March、
 末四小節：Half。

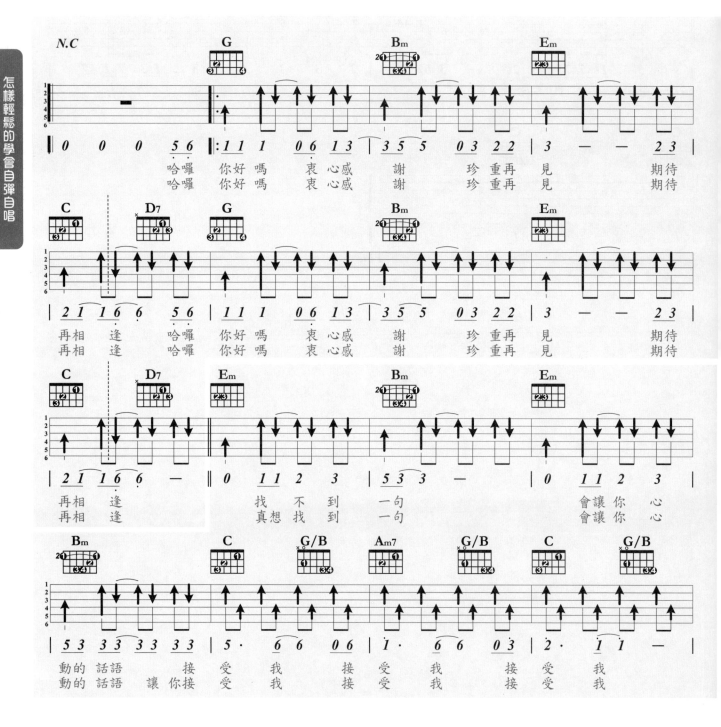

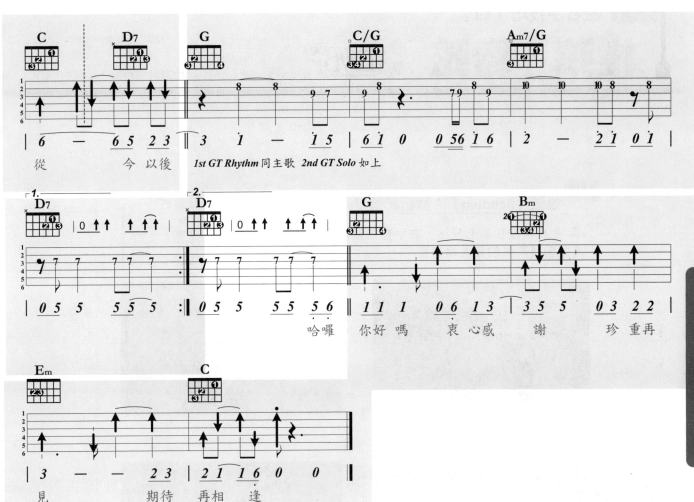

從　　　　今　以　後

1st GT Rhythm 同主歌　*2nd GT Solo* 如上

哈囉　你好嗎　衷心感　謝　珍重再

見　　　　期待　再相　逢

推弦、鬆弦

推弦（Bending）：譜記記號 ℬ

$_7\widehat{(9)}^{ℬ}$ 是表示按住第七琴格，右手撥弦後左手推弦使音高達到與同弦的第九格同音

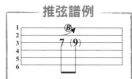
推弦譜例

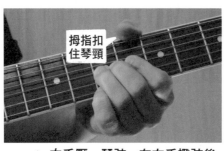

▲ 左手壓一琴弦，在右手撥弦後，

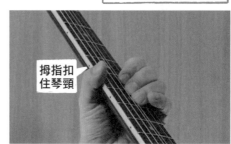

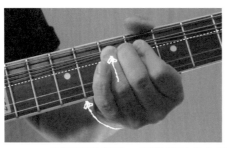

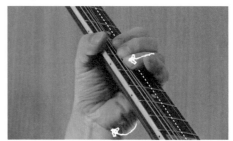

▲ 利用手腕轉動，順勢將弦往上推，或下拉。通常由無名指來推弦，中、食指可輔助推弦。

鬆弦（Release）：譜記記號 ®

$_9\widehat{(7)}^{®}$ 示按住第七琴格，先推弦到與第九格同音高處，撥弦產生與第九格同音後，再鬆弦回到第七格。

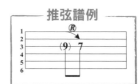
推弦譜例

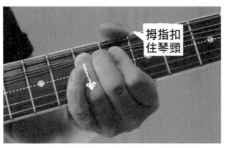

▲ 左手按住目的音格並推弦到與起始音同音高的位置。

怎樣輕鬆的學會自彈自唱

▲ 右手撥完弦後，左手將弦鬆回目的音格，產生目的格音。

 推弦技巧後常伴隨鬆弦技巧，譜記記號為$^{Ⓑ}\!\!\!\searrow^{Ⓡ}$

$^{Ⓑ\ Ⓡ}_{7(9)7}$ 表撥第七琴格，推弦到產生與第九格同音高的音後，再放鬆回復第七格音。

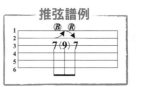

推弦譜例

```
1 ─────────────────
2 ─────  Ⓑ   Ⓡ  ──
3 ──── 7(9) 7 ─────
4 ─────────────────
5 ─────────────────
6 ─────────────────
```

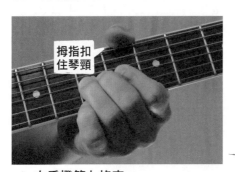

拇指扣
住琴頸

▲ 右手撥第七格音⋯

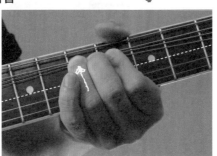

▲ 左手推弦到產生與第九格同音高的音後⋯

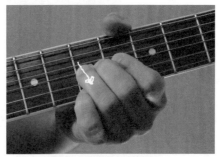

▲ 再鬆弦回復第七琴格音

Wonderful Tonight

Singer By Eric Clapton　Word By Eric Clapton　&　Music By Eric Clapton

Rhythm：Soft Rock　♩=76
Key：G　4/4　Capo：0　Play：G　4/4

1. 推弦練習的曲目，音階使用為G調Mi型音階。
2. 這首歌是Eric的"抒情"名曲，推弦時注意掌握"柔"字，別過猛了。
3. 前、間、尾奏為雙吉他進行，可和老師或同伴互做配合練習。

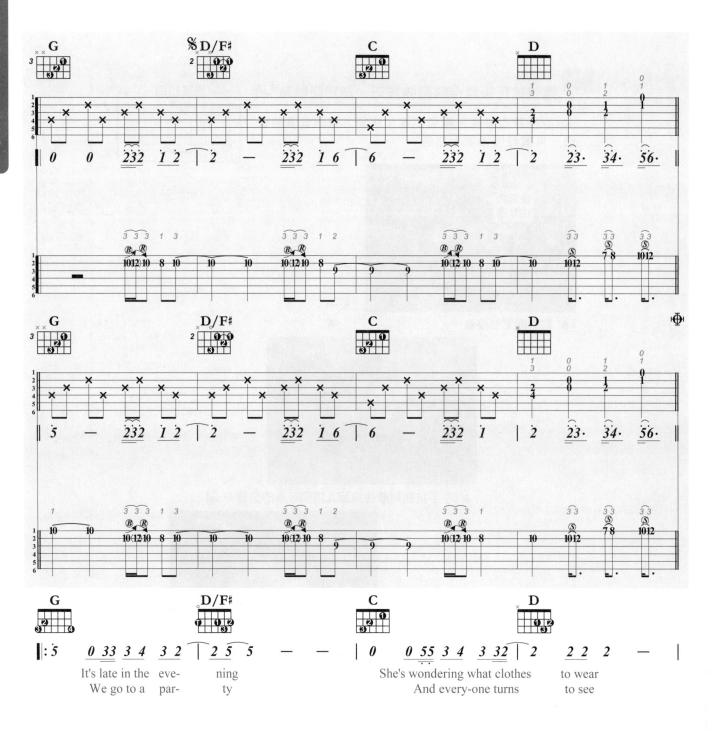

It's late in the eve-　ning　　She's wondering what clothes　to wear
We go to a　par-　ty　　And every-one turns　to see

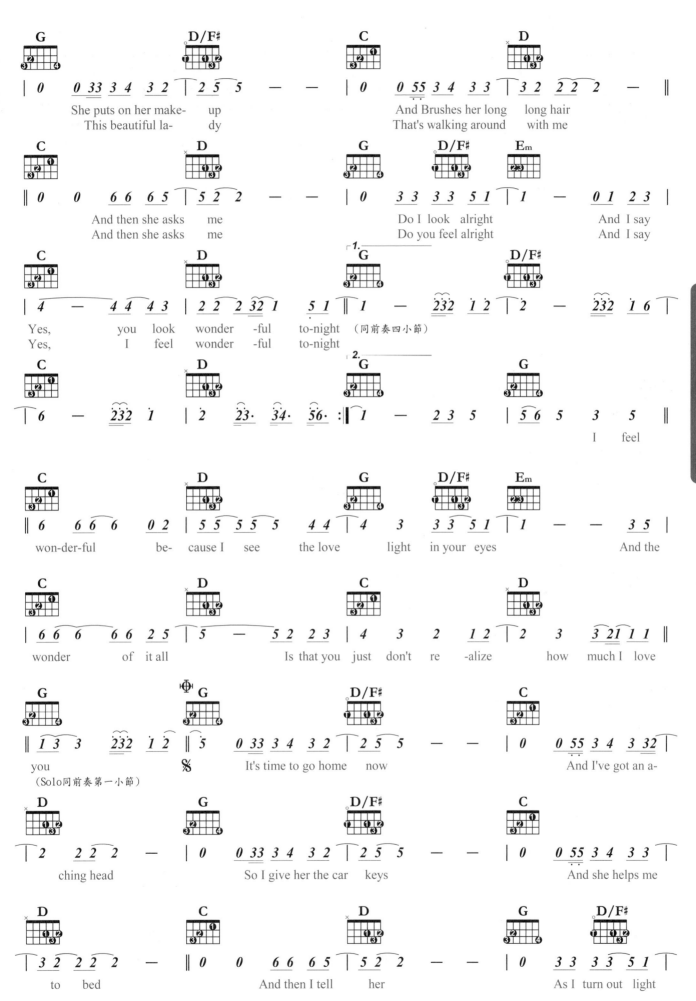

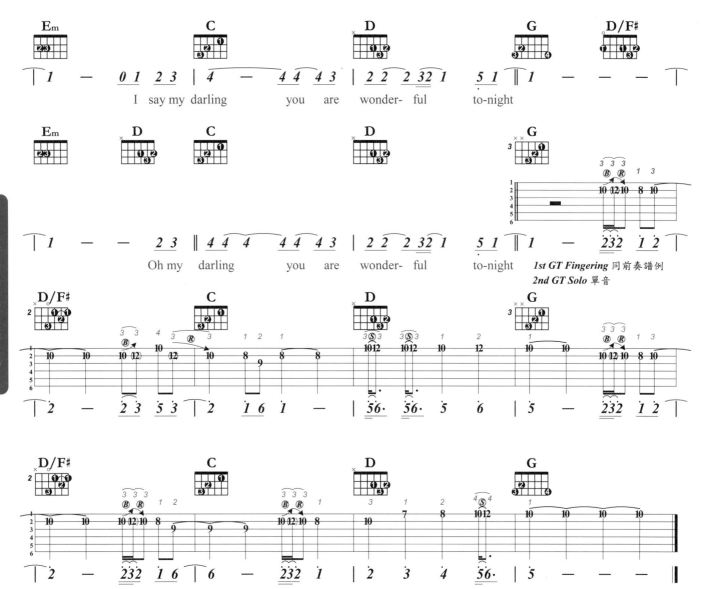

I say my darling you are wonder- ful to-night

Oh my darling you are wonder- ful to-night

1st GT Fingering 同前奏譜例
2nd GT Solo 單音

Fine

怎樣輕鬆的學會自彈自唱

獨奏吉他的編曲概念

　　常有琴友感嘆，雖然【新琴點撥】已是市面上將各歌曲前、間、尾奏抓的相當精準且完美的教材了，But，因為太精準了也延伸出另一個問題，「I Know那是很美的編曲及旋律，但那是怎麼做出來的？」

　　OK，從這個單元開始，我們為琴友細說從頭，告訴您在已有曲譜的情況下，怎樣應用之前所學的觀念，編出自己的前奏、間奏、尾奏，甚至是完整的獨奏曲。

熟悉音樂構成的三大要素。

音樂構成的三大要素分別是：節奏曲風、旋律音域、和弦和聲。

1.【節奏曲風】

　　曲子的節奏性用的恰當與否，影響曲風至鉅。Slow Rock的節奏特色是三連音，而你個人卻誤植節奏編成Slow Soul，那會有什麼結果？這就好像Unchained Melody原應以Slow Rock的節奏 |x̲x̲x̲ ↑↑↑ x̲x̲x̲ ↑↑↑| 來伴奏，你卻用 |×× ↑× ×× ↑×| 的節奏來彈，原本柔美的歌曲因而失去美感，殊為可惜。

2.【旋律音域】

　　這項因素考驗你對以往在吉他指板上的音階練習功夫是否下得夠深，你得對每型音階有相當的認識，才能妥善處理及安排所編樂曲的旋律把位位置，使所編的演奏能流暢地彈出。因為音階把位處理會連帶影響後續和弦和聲的把位編排，音階上下把位差距過大，和弦也得跟著左右游移，徒增演奏的困擾。

3.【和弦和聲】

　　我們的假設是你已擁有想編歌曲的曲譜，但已有的和弦定不一定和所編演奏音階的把位相同。這時，你得對同一和弦的各把位位置非常清楚，才能和旋律編排相輔相成。

萬一…，我都不熟：

　　別怕，我們會一步步引導琴友循序漸進，一方面教你編排的同時，一面為你複習及補強你所應懂的東西，OK，Let's Try Try See！

簡易編曲法
獨奏吉他編曲（一）

曲例： "分手快樂" ，By梁靜茹

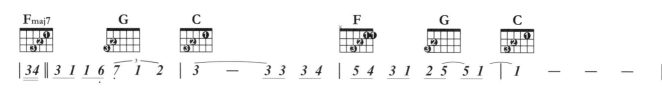

a.節奏曲風：Slow Soul 4/4

常用指法： 一小節一個和弦時：|T 1 2 1 3 1 2 1|

　　　　　一小節一個和弦時：|T 1 2 1 T 1 2 1|

b.旋律音域：C調，最低音6̣，最高音5

以C調Mi型音階就可涵蓋此編曲音域

c.和弦和聲：Fmaj7，G，F，C

程序：

1.考慮是否需要將原旋律音提高八度音，若原旋律音已屬較高的音域就不需做此調整。
將原旋律音提高八度音有兩個目的

(a)使音域較低之旋律音有較突顯的高音和明亮的音色。

(b)提高旋律音可使為補強主旋律延長拍的指法有較多的弦數空間可使用。若不明白
這點理由，請先耐心往下探索，在總結時，我們再來探討一次。

　　本曲的音域很窄（6̣→5），且大部分音在吉他琴格上偏第四到第六弦的位格，故需
將各音提高八度音，以利伴奏音域的編排。

改成提高八度後的簡譜譜例

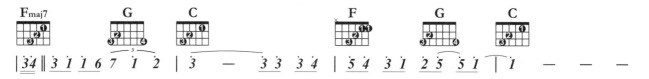

2.將提高八度音之主旋律音，填入六弦譜中。

　　主旋律音的拍子若在半拍以上，寫譜時只要將該旋律音的第一個拍點位格標出，不
必將延長拍部份也標示出來。

怎樣輕鬆的學會自彈自唱

寫上音階所在位格的譜例

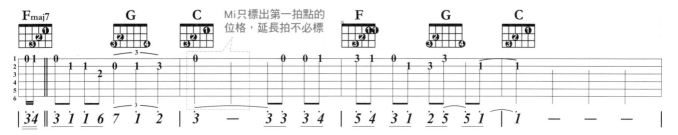

3.依歌曲節奏型態選一適切指法譜入已填好主旋律音位格之譜例中，要注意各和弦根音所在弦位置的正確性。

一小節有兩個和弦的譜入 $|\underline{T\,1\,2\,1\,T\,1\,2\,1}|$，一小節一個和弦的譜入 $|\underline{T\,1\,2\,1\,3\,1\,2\,1}|$。
遇有休止符的拍子，仍需將所用的指法寫入。

寫上伴奏指法

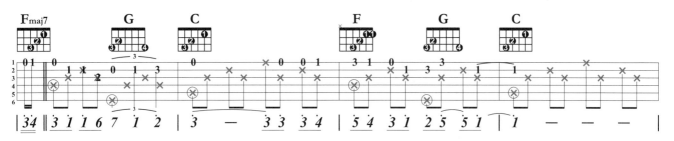

4.將譜例中與主旋律音（標示數字的地方）同拍點的指法刪除，但各和弦的根音除外。

去除掉與主旋律音同拍點指法後的譜例

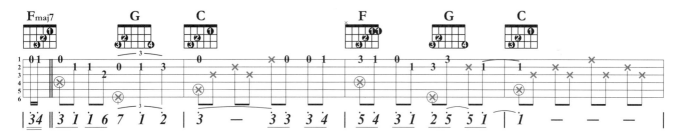

5.檢查4.項完成後的譜例。

（A）若有主旋律音和相鄰拍點的指法〝共處一弦〞或指法彈撥弦比主旋律音的弦音高
的，我們必須將它移往較主旋律音低的低音弦上。以避免〝伴奏音的高音聽起來
也像主旋律音〞的錯覺。

（1）第二小節

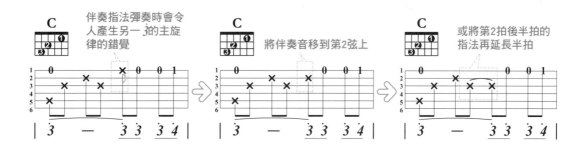

(B)在編曲過程中若遇見兩拍三連音的旋律時，需加入較主旋律音低的和弦內音做輔助。

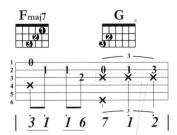

加入低於主旋律音弦的和弦內音

(C)若為超過兩拍的旋律音時。

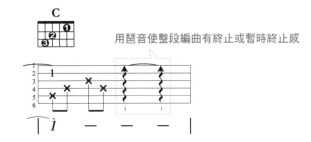

用琶音使整段編曲有終止或暫時終止感

(D)若發生主旋律音或和弦的伴奏指法，較所配置和弦的主音Bass還低。

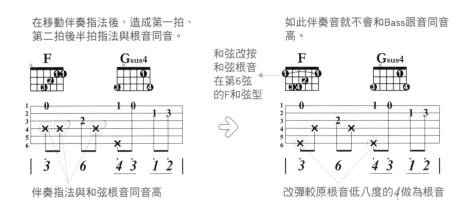

在移動伴奏指法後，造成第一拍、第二拍後半拍指法與根音同音。

如此伴奏音就不會和Bass跟音同音高。

和弦改按和弦根音在第6弦的F和弦型

伴奏指法與和弦根音同音高

改彈較原根音低八度的 4 做為根音

【小結】

　　礙於各項樂器音域的不同，將寬音域的鍵盤及弦樂所編寫的前、間、尾奏，用吉他編來可是步步艱辛。SO，GT遇到這樣的曲目時，可考慮取歌曲副歌末四或末兩小節，做為前奏的編寫素材。

　　Richard Marx不正也是以此觀念，編出動人心弦的Right Here Waiting前奏嗎？

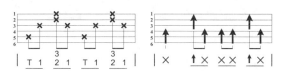

分手快樂

Singer By 梁靜茹　Word By 姚若龍　&　Music By 郭文賢

Rhythm：Slow Soul ♩= 69
Key：E♭ 4/4　Capo：3　Play：C 4/4

1. 本曲是取副歌末四小節作為編寫前奏的例子。注意第一小節三四拍的兩拍三連音拍法的彈奏。
2. 本曲副歌是以轉位，分割和弦構成Bass line的經典範例，Bass line為1→7→6→5→4→3→2。

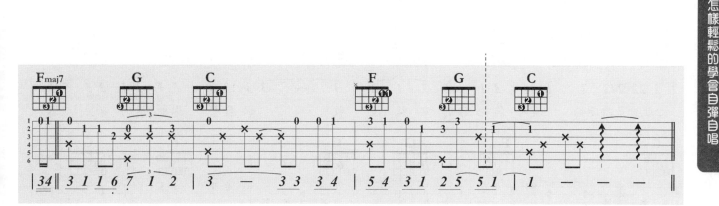

C　　　　　Am　　　　　F　　　　　Dm7　　Dm7/G

‖ 0 5　1 11 11　1 5 | 6 11 12·　1 77 71· | 0 5　1 11 11　1 5 | 6 11 12　4 3　12· |
我 無法幫 妳 預言　委屈求全　有沒有用　　可是我多 麼 不捨　朋友愛 的那麼 苦痛

E　　　　　Am　　　　　F　　　　　Dm7　　G7

| 0 2　2 24 4 3　2 7· | 1 11 12 11　1　1 2 3 | 6 1　1 71　1 55 1 3 | 4 3　2 1　7 12　2 |
愛 可以不 問 對錯　至少要喜悅感動　如果他 總為 別人撐 傘妳何苦　非為 他等 在雨中

C　　　　　Am　　　　　F　　　　　Dm7　　Dm7/G

‖: 0 5　1 11 11　1 5 | 6 11 12·　1 77 71 1 | 1 5　1 11 11　1 5 | 6 11 12·　4 3　1 22 |
泡 咖啡讓 妳 暖手　想擋擋妳 心口裡 的風　妳 卻想上 街 走走　吹吹冷風 會清 醒的多

E　　　　　Am　　　　　F　　　　　Dm7

| 0 2　2 24 4 3　2 7· | 1 11 12 11　1　1 2 3 | 4 32 2 11 5 32 2 15 | 6 11 16 6 4 3　1 2 3 |
妳 說你不 怕 分手　只有點遺憾難過　情人節 就要來 了剩自己 一 個其　實愛對了人情人節 每天都

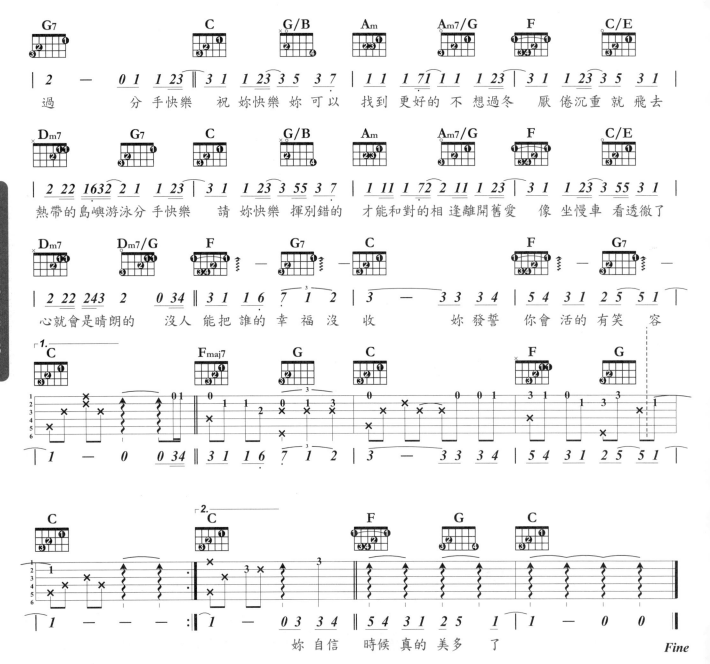

演唱與伴奏時調性的轉換

如何使用移調夾

 使用移調夾，將較難彈的調性，轉成較易彈的調性。

原G調曲子想用C調和弦彈奏

Step1. 確定兩調的調號—原調：G，新調：C

Step2. 列出原調與新調的順階和弦，比較兩調和弦的對應關係
〈初學者可利用級數和弦篇的表輔助自己〉

原調〈G〉順階和弦	G	Am	Bm	C	D7	Em	F#dim	G
新調〈C〉順階和弦	C	Dm	Em	F	G7	Am	Bdim	C

Step3. 比較出兩調號差異的音程，以決定移調夾所需夾的格數

音名排列	C	D	E	F	G
相差音程		全音	全音	半音	全音

結果　相差3個全音1個半音＝7個半音，
G調較C調高7個半音，所以夾第七格，
才能將G調曲子用C調和弦來彈

Step4. 夾上移調夾後，依照Step2.和弦對應關係表，將G調的和弦轉為C調和弦，
這樣，你就能以C調和弦彈出G調和弦的效果。

Ex: 原G調和弦進行　G → Em → Am → D7 → G → Bm → C → D7
⬇　夾Capo:7　Play:C
轉C調和弦進行　C → Am → Dm → G7 → C → Em → F → G7

 借助移調夾來調整音域，使原曲的曲調高或低於演唱者本身所能勝任的音域，便於演唱。

拿到歌譜時先找出曲子演唱部份的最高音和最低音。若最高音很 " 《一乙 " ，那就表示你得低就，需降低調號來唱歌。

周杰倫 " 菊花台 " 為例

Step1. 依譜行事：
譜例告訴你Capo夾第五格，彈C調，我們依譜操練Capo先夾第五格。

Step2. 找出最低和最高的演唱音：
本曲最低演唱音為主歌第三小節的1，最高音為副歌第一小節的高音3。

Step3. 找出單音旋律在吉他指板上位置，彈出並試唱：
C調〈夾上移調夾後〉的1在第五弦的第三格，一般人的演唱音域足堪勝任，但高音3在第一弦第0格，啊！那一般人就太ㄍ一ㄥ了，怎麼辦？

Step4. 將最高音降音
拿掉移調夾，由第1弦第5格開始一格一格往下降音試唱，找出自己最高音能唱在第幾格，譬如降音到第2琴格時，你的喉嚨獲得紓解，就表示你的最ㄍ一ㄥ的音，比原調低了3格，那就請你將移調夾改夾在第2格，降格後恰好抵消你降音的3格格數，所以你可以將Capo夾在第2格，用C調彈就OK了。

遇到調性唱起來太低沈的歌時，轉調的方式，仿照前述的方法，反向操作就可以了。

雙吉他伴奏，一支原調彈奏，一支夾移調夾，彈另一調和弦，造成彈同調，又有漂亮和聲音色。

吉他名家利用移調夾的方法多是夾第五格或第七格，搭配上一把開放和弦的Guitar，作雙吉他伴奏。這是什麼道理呢？譬如I have to say I love you in song這首曲子，原調是A調，第一把吉他彈開放把位的A調和弦，第二把吉他夾移調夾在第五格彈D調和弦，讓第二把吉他是第一把吉他的五度和聲，彼此有了很好的音響共鳴。像這樣善用和弦和聲編曲的吉他名家有Jim Croce，John Denver。

原調吉他和弦不易彈奏或不利編曲，使用移調夾移調成較好彈和弦。

天使，原調：D，Capo：2，Play：C
一個人想著一個人，原調：E♭，Capo：3，Play：C

尋求漂亮的音色

另一個原因是為求更漂亮的吉他音色。譬如James Taylor的Fire And Rain原調為C大調，但James夾了第三格彈A大調，為的是求柔的音色，因為A調和弦較C調和弦柔的多，Paul Simon的Scarborgh Fair原調E小調，夾第七格彈A小調，求明亮的Sense。

明白夾移調夾各種使用方式的柳暗花明，你是否也能更深入研究，進而發現吉他彈奏方式又一村的新天地呢？

好的事情

Singer By 嚴爵　Word By 嚴爵 / 黃婷　&　Music By 嚴爵

挑戰指數：★★★★★★☆☆☆

Rhythm：Slow Soul ♩= 76
Key：G 4/4　Capo：0　Play：G 4/4

1. 以豐富的和弦和聲強化簡單旋律的代表作。前奏的和弦才是原曲的主歌編曲，為了讓琴友「彈好歌」，把主歌編曲簡化了。

2. 用原曲A調來編寫難度很高，和弦指型就困死一堆人。改夾移調夾在第2琴格，用G調彈可以減少很多封閉和弦的出現外，若琴友的唱覺得音域過高，可以拿掉Capo，直接唱G調呦！

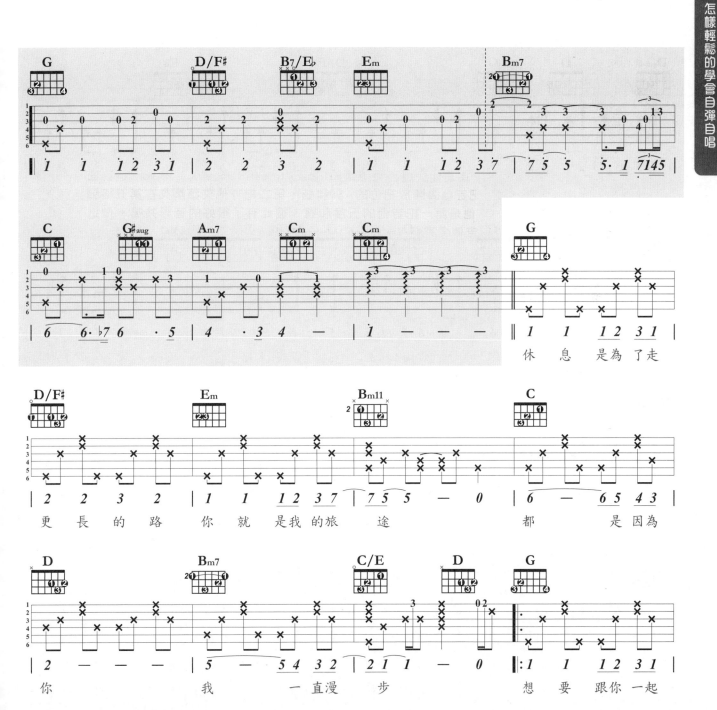

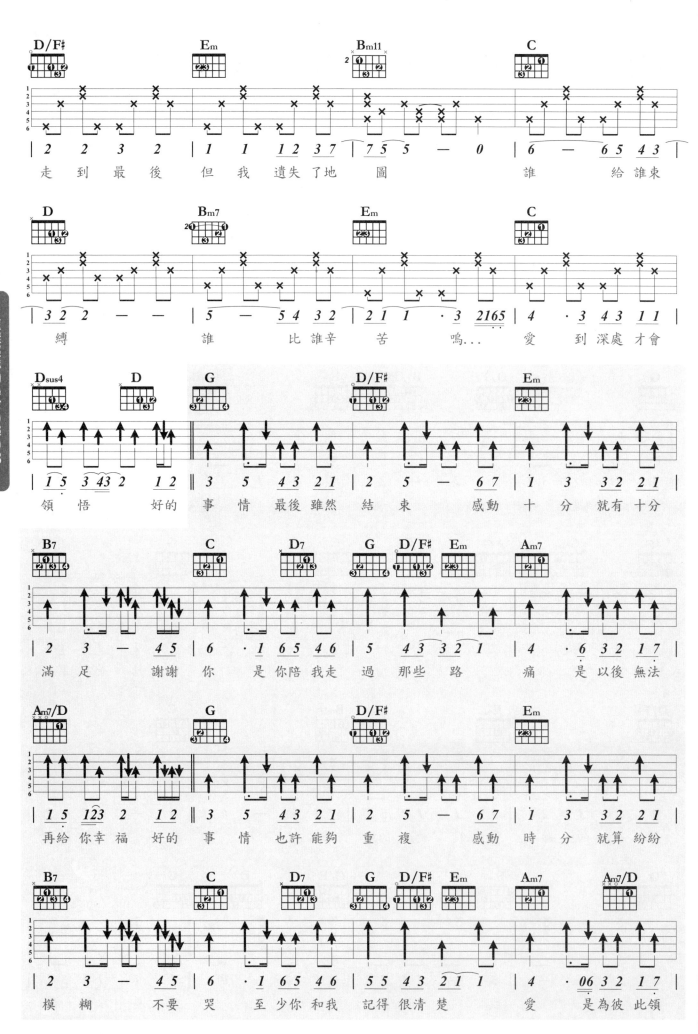

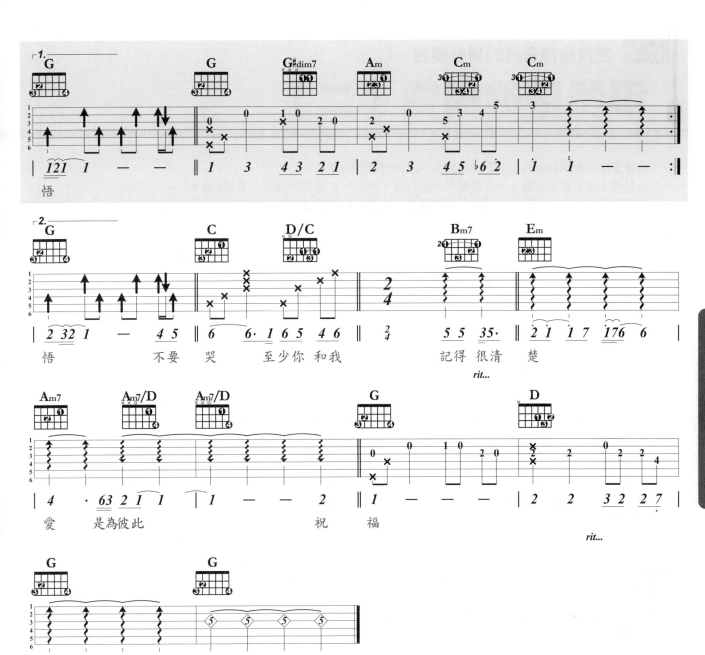

悟

悟　　　不要哭　至少你和我　　記得很清楚

愛　是為彼此　　　　祝福

rit...

rit...

Fine

密集旋律音時的獨奏編曲

獨奏吉他編曲（二）

初習獨奏吉他編曲者最怕遇見的難題是主旋律音密集的曲子，
因為根本就很難如編曲（一）中編入伴奏指法。硬《一ㄥ編完後彈起來還是&&##······。
遇到這種情況，解決的方式通常是將伴奏改由低音Bass來處理，方法有兩種。

　　曲子較"溫"的，每拍放一個Bass音，通常是用和弦的主音Bass根音來編。

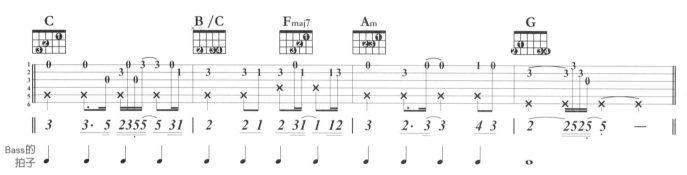

　　曲子較"火"的，就用讓Bass較有"節奏感"的編法，就依該曲節奏的Bass應有的
節奏特性，編入複根音低音的Bass伴奏。例如本例的節奏是Slow Soul，Bass吉他常用的
節奏拍子是│♩　·♪♩│，筆者就用這個節奏來編。

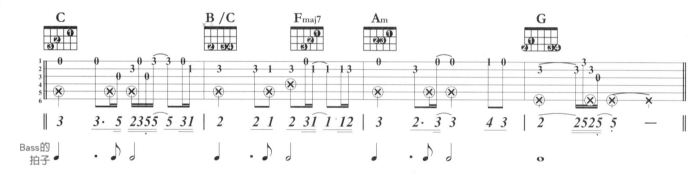

　　最後會為編曲補上些和弦內音，使編曲的伴奏聲部更飽滿些。通常也是將這些和弦
內音放在每拍的前半拍上。（註：六線譜上1、2、3弦標示×記號處都是和弦內音）

　　(a)較溫的：Bass每拍放一個，在每拍前半拍加上和弦內音。

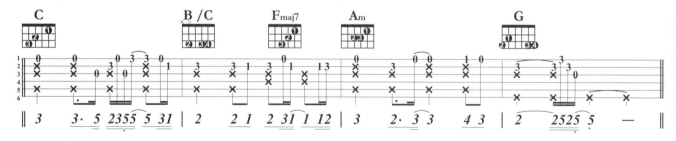

　　(b)較火的：Bass保持│♩　·♪♩│的進行，在每拍前半拍加上和弦內音。

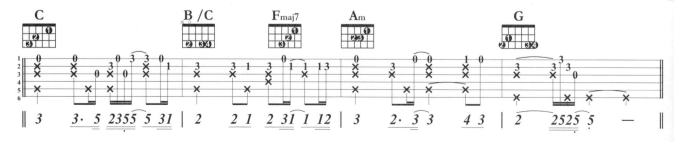

說好的幸福呢

Singer By 周杰倫　Word By 方文山　&　Music By 周杰倫

Rhythm：Slow Soul　♩= 59
Key：C→C# 4/4　Capo：1　Play：C 4/4

1. 前、間奏以和弦主音為伴奏所編寫的獨奏範例。
2. 主歌和弦變化較繁瑣，右手則大部份時間保持4Beats的伴奏指法。
3. 前、間奏最後一小節的A和弦是變化和弦的應用，為改變〝和聲音響效果〞而做的 編曲。

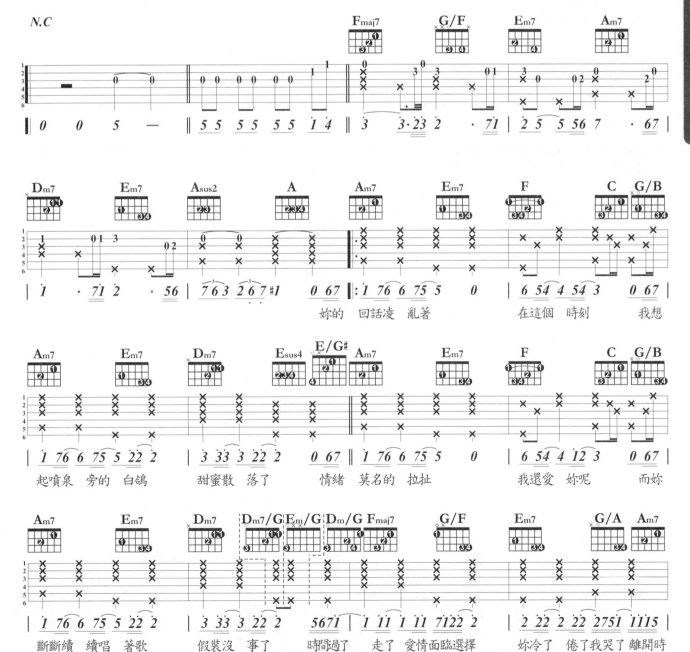

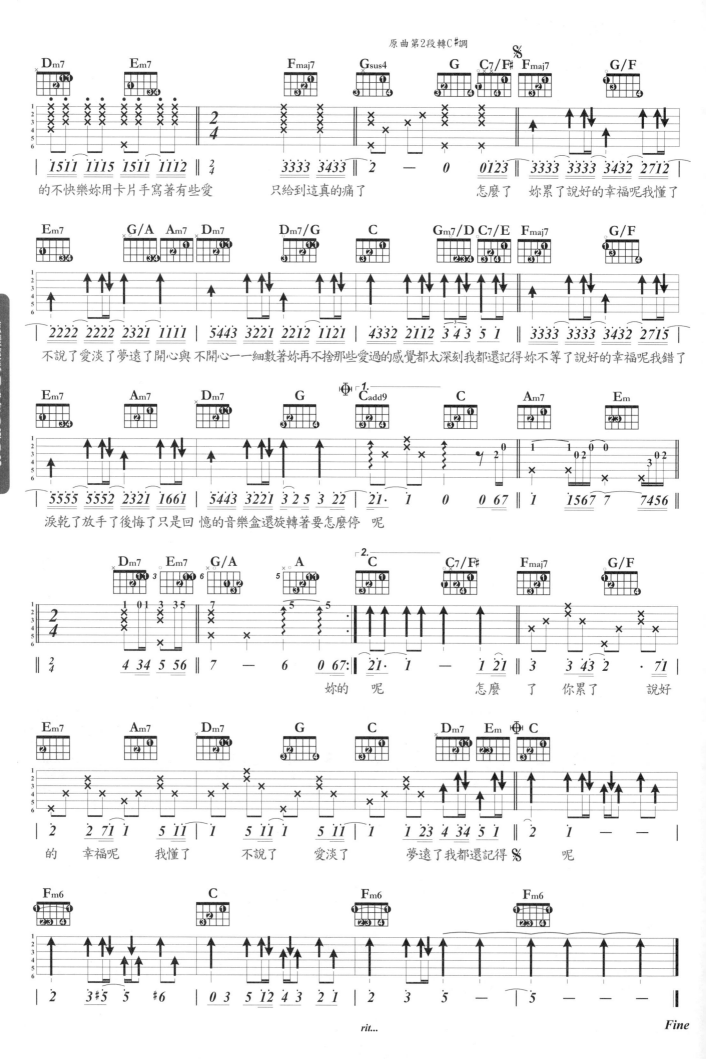

會呼吸的痛

Singer By 梁靜茹 **Word By** 姚若龍 **& Music By** 宇珩

挑戰指數：★★★★☆☆☆☆

Rhythm：Slow Sou ♩= 56
Key：G 4/4 Capo：0 Play：G 4/4

1. 16Beats的指法伴奏，難度在連續的流暢感。遇到同弦音上的16Beats指法，記得用食指、中指交互撥弦，才能彈得順。
2. 間奏為Syn鍵盤樂器的Solo，不適合用吉他演奏。故以節奏刷法替代。
3. 前奏是1拍1Bass做為密集主旋律的獨奏編寫方式。

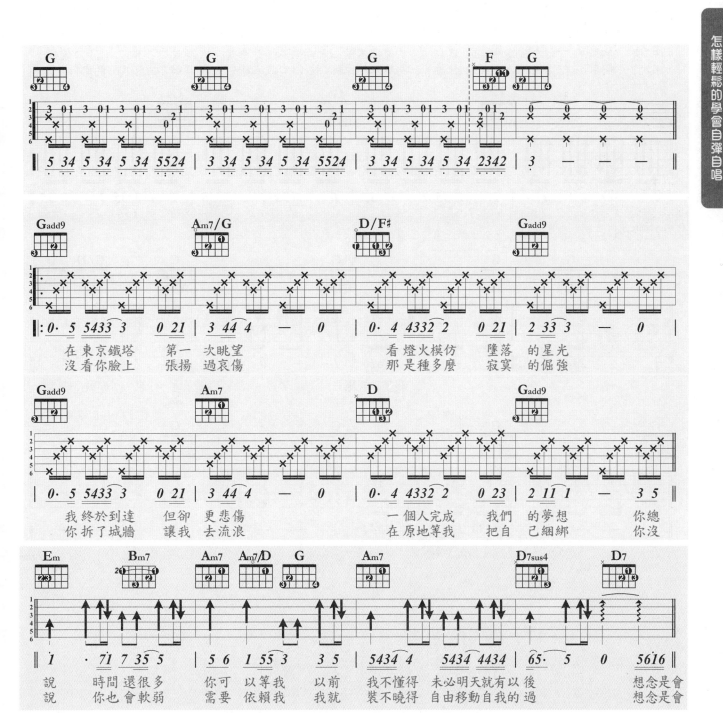

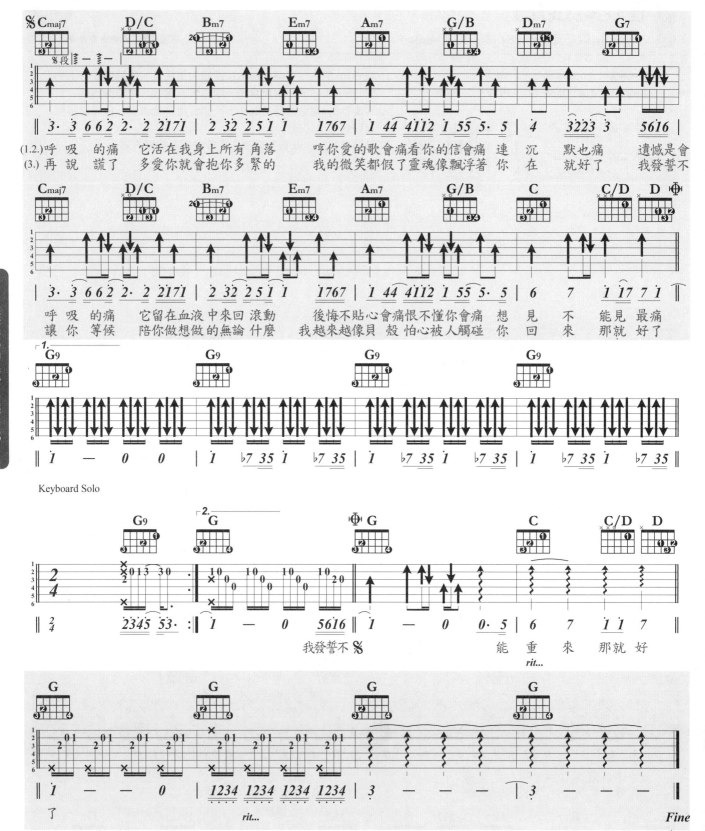

超過兩個音型與轉位分割和弦的編曲處理

獨奏吉他編曲（三）

曲例：洋蔥，By 五月天：

Csus2	E7	E/G#	Am	Am7/G	F	C/E	Dm7	Gsus4 G

5 ‖ 5· 34 5 4 3 7 | 1367 1371 3 1 7 5 | 1 — 1 1 7 5 | 1 1 71 5 12 7 |

a.節奏型態：Slow Soul

常用指法　(1)一小節只一和弦　| T 1 21 31 21 |　　(2)一小節有兩和弦　| T 1 3 21 T 1 3 21 |

b.旋律音域：原曲的主旋律音域偏低（註 3~1），需將主旋律音提高八度音，使用音階需C調Mi型及La型兩個音域。

c.和弦按法：Mi型及La型兩種型音階音域內和弦。

Mi型　Csus2　E7　E/G#　Am　F　Dm7　Gsus4　G　　**La型**　Am7/G　C/E

程序

1.將主旋律音，依其選用的音階把位的位格，填入六線譜中。

　a. 二、三小節的3~4拍旋律音集中在 3 到 1 間，以C調La型編寫，會較好彈。

　b. 其餘音域在 5 到 5 間，用C調Mi型編寫就可以了。

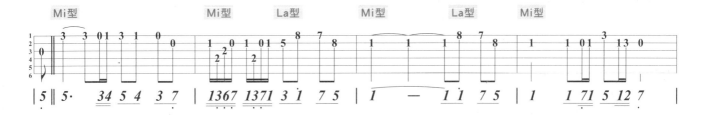

2.依歌曲節奏型態為Slow Soul，故以指法 | T 1 21 31 21 | 或 | T 1 3 21 T 1 3 21 | 譜入已填好主旋律音位格的譜例中。

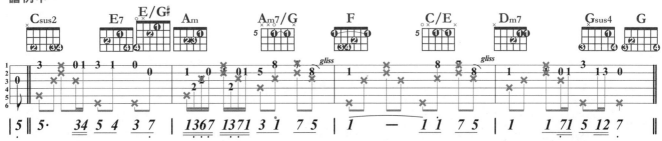

怎樣輕鬆的學會自彈自唱

3. 將譜例中與主旋律音（即六線譜上數字標示處）同拍點的指法刪掉，但各和弦根音除外，要保留。要注意！各轉位和弦的根音位置要標對弦位。

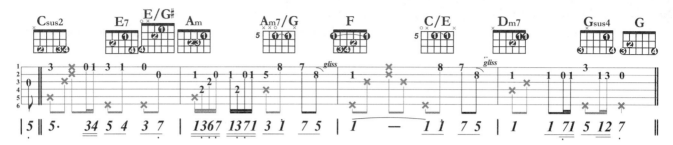

4. 為求避免伴奏音高於主旋律音或與主旋律音同音高，我們將所有伴奏弦的位置都上移到較低一弦上。

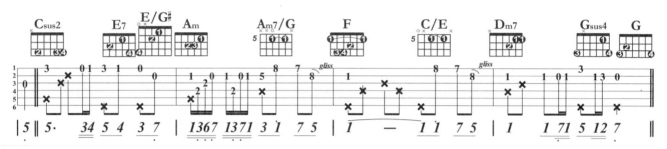

5. 就譜面看是OK，但為讓伴奏的"和聲感"更為飽滿，可以在各和弦的第一拍點加上和弦音。而不需要撥弦的和弦用指，也可以適當簡化其指型。

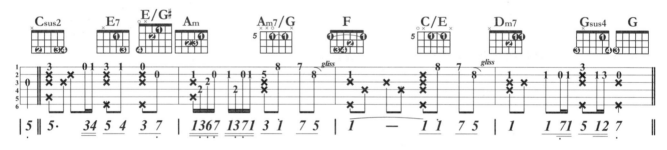

第二小節的Am7/G與第3小節的C/E和弦把位編寫，是「經驗累積」而來的。
而這項「經驗累積」是藉由一而再再而三的基本功練習，才有辦法辦到。有
心鑽研獨奏編寫的琴友們，可別忘常磨練這些基本功喔！

怎樣輕鬆的學會自彈自唱

洋蔥

Singer By 阿信 Word By 阿信 & Music By 阿信

Rhythm：Slow Soul ♩= 65
Key：C 4/4 Capo：0 Play：C 4/4

1. 前奏的編寫在高低把位與和弦轉位間來回，要彈得好得有很細膩的左、右手「基本功」功力。

2. 間奏1和前奏在偶數小節時有些許的不同，請注意。

3. 間奏2從第4小節第3拍到第7小節為止是轉E♭調的Solo，為琴友彈奏方便，將原為高把位的旋律降低了8度來編寫。

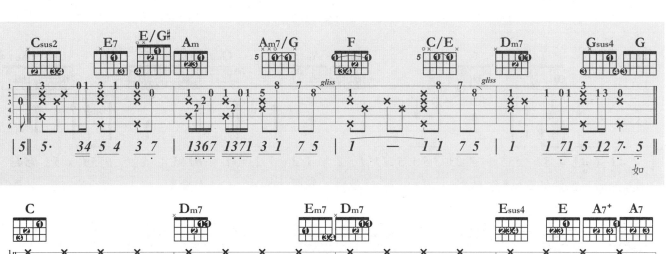

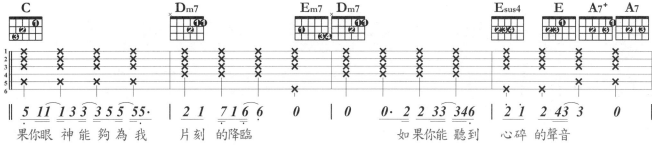

果你眼 神能 夠為我　片刻 的降臨　　　如果你能 聽到　心碎 的聲音

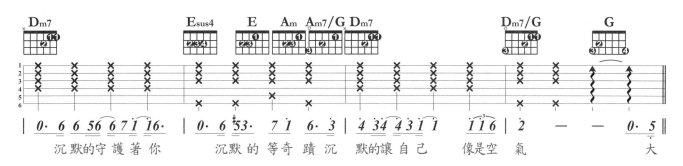

沉默的守護著你　沉默的 等奇 蹟沉 默的讓自 己　像是空 氣　　　大

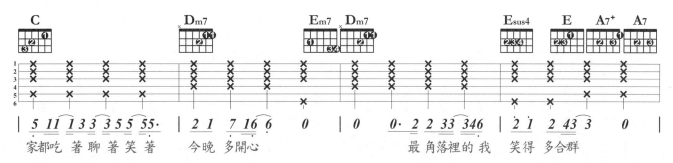

家都吃 著聊 著笑 著　今晚 多開心　　　最角落裡的我　笑得 多合群

怎樣輕鬆的學會自彈自唱

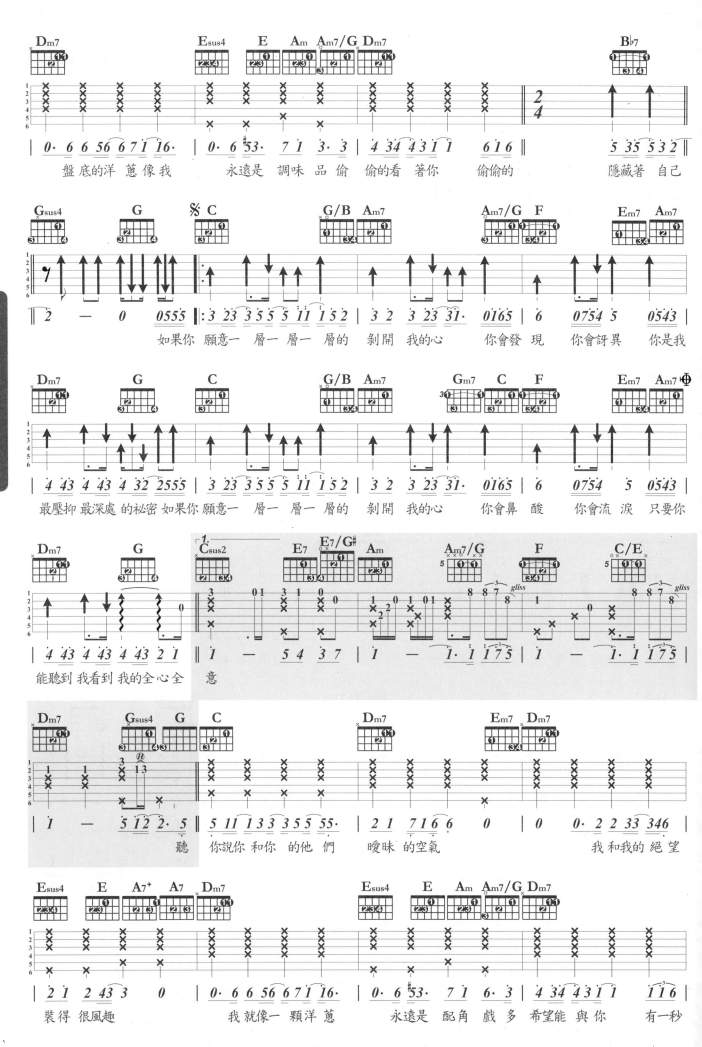

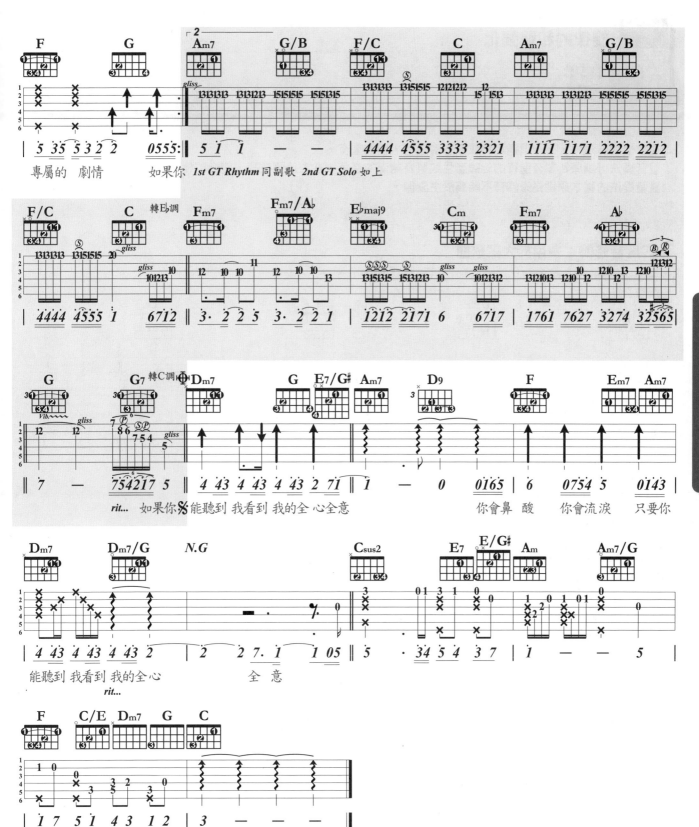

旋律的和聲強化

重音

在吉他的奏法中，有一項運用和聲概念的技巧，稱為重音，
重音奏法可讓原為單音進行的旋律產生較單音飽滿的音色，在吉他彈奏裡，雙音的使用最為廣泛。
雙音奏法的基本原則是修飾音不能高於主旋律。

三度音修飾：多用於大調歌曲

Wonderful Tonight（By Eric Clapton）．Key：G

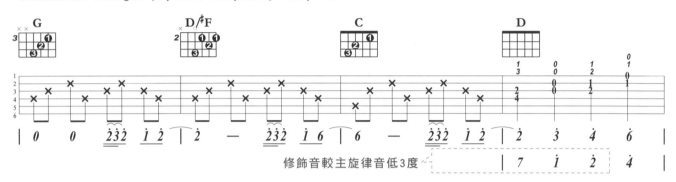

四度音修飾：多用於小調歌曲、或較哀愁之歌

修飾音較主旋律音低四度，
I'm Yours（By Jason Marz）．前奏．Key：C

六度音修飾：藍調最常使用

修飾旋律較主旋律音低六度
太聰明（By 陳綺貞）．Key：E

八度音修飾：多用於大調歌曲

修飾旋律較主旋律音低八度

This Love（By Maroon 5）。Key：Cm

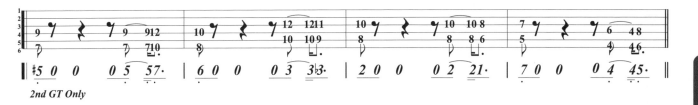

2nd GT Only

十度音修飾：少用於旋律進行，多用於Passing Note（經過音）的Bass進行

修飾旋律較主旋律音低十度

在凌晨（By 張震嶽），尾奏。Key：C

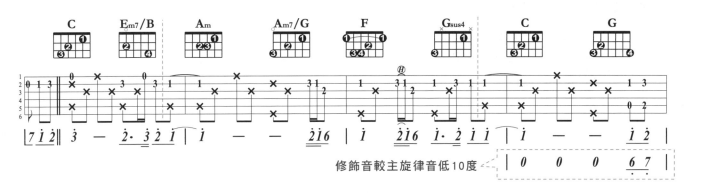

修飾音較主旋律音低10度

旋律的重音美化
獨奏吉他編曲（四）

以下是已依前述編曲單元（一）、（二）方法完成的前奏，曲目是Richard Marx的成名作"Right Here Waiting"。

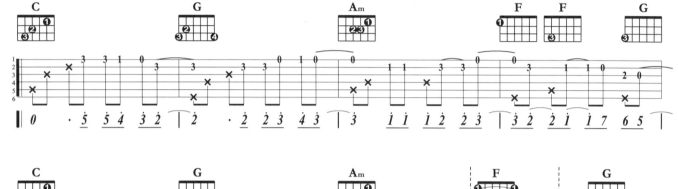

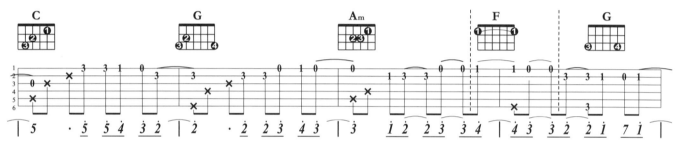

Richard在間奏時將前奏的彈奏方法做了一適切的變化－"用三度重音美化主旋律音"將第五至八小節做了另一詮釋，我們逐節剖析他的編法。

第五小節，配上低三度旋律音

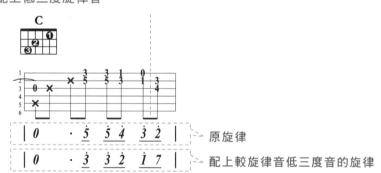

So Easy！是嗎？未必見得，並不是每小節直接配上三度音寫寫位格就好了，第六小節便是很好的例子。

第六小節

原旋律音為 |2 ·2 23 43|，

配上較旋律音低三度音的旋律為 |7 ·7 71 21|，

第一拍的 |2 ·2 23 43|／|7 ·7 71 21| 是第五小節第四拍後半拍的延長音，

而且還需延續一拍半，請試彈下面左邊譜例，按一開放G和弦，
Bass音不放又得按第四弦第四格和第三弦第三格豈是常人所能為？

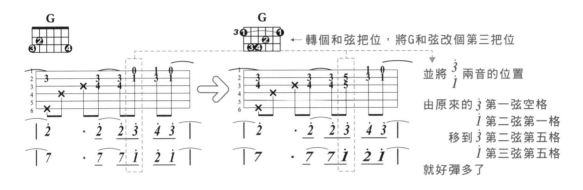

← 轉個和弦把位，將G和弦改個第三把位

並將 3̇／1̇ 兩音的位置

由原來的 3̇ 第一弦空格
 1̇ 第二弦第一格
移到 3̇ 第二弦第五格
 1̇ 第三弦第五格

就好彈多了

下面的譜例是個完成了三度重音編寫的譜例。

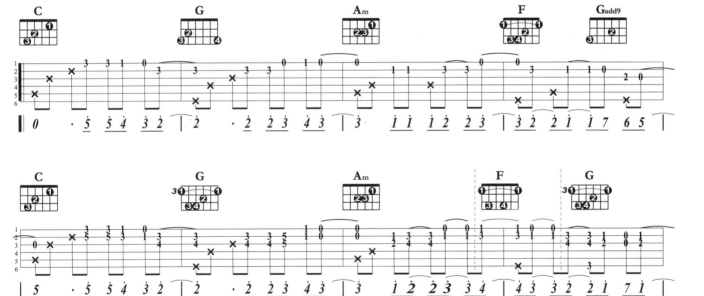

　　這個單元所想說明的是"音階與和弦把位的關聯性"是很重要的一個課題，你一定
得弄清楚每一型音階上的常用和弦有哪些，就如上例第六小節的音階使用是第三把位
的C調Sol型音階，獨奏編寫時以開放G和弦來搭配並不合適，那你就得能立即反應出
第三把位的G和弦該怎麼按，才能將獨奏編曲圓滿地完成。

Right Here Waiting

Singer By Richard Marx　Word By Richard Marx & Music By Richard Marx

Rhythm：Slow Soul　♩ = 90
Key：C 4/4　Capo：0　Play：C 4/4

1. 琴音雖然輕柔，切分拍子卻讓柔弱中隱生激情之緒，彈奏時多些 Feelings，感受西洋抒情慣用的編曲方式。
2. 本曲以三度音程來作和聲對位，琴友可作為他山之石，在自己編曲的曲子裡應用。
3. 橋段用了左手切音技巧，得用心注意切音是否已能控制得很好了。

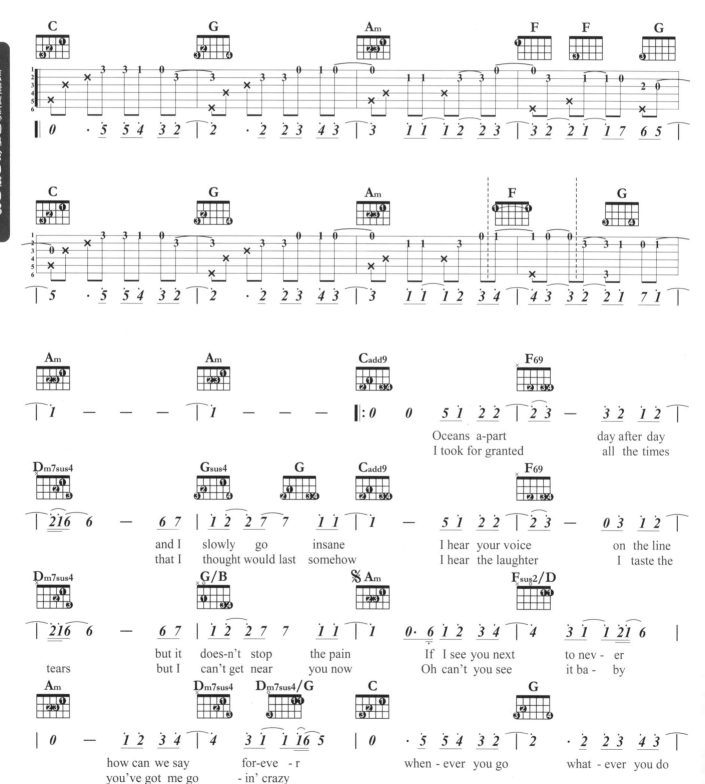

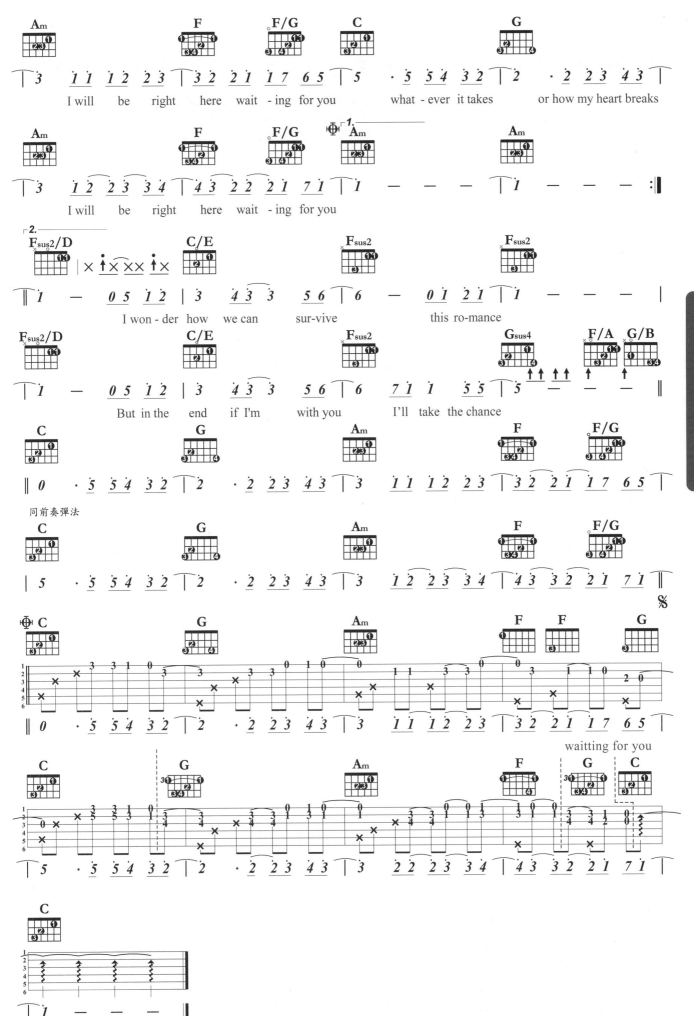

腳踏車

Singer By 王識賢 **Word By** 劉清輝 **& Music By** 劉清輝

挑戰指數：★★★★★☆☆☆

Rhythm：Slow Soul ♩= 104
Key：G♭ 4/4 Capo：0
Play：G 4/4（各弦調降半音）

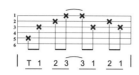

1. 很棒的3吉他伴奏曲，礙於譜面的可容性，只擷取這3把吉他中的2把。

2. 間奏Solo有很精彩的6度音進行，請注意左手指示的指型，就能順利的彈好。

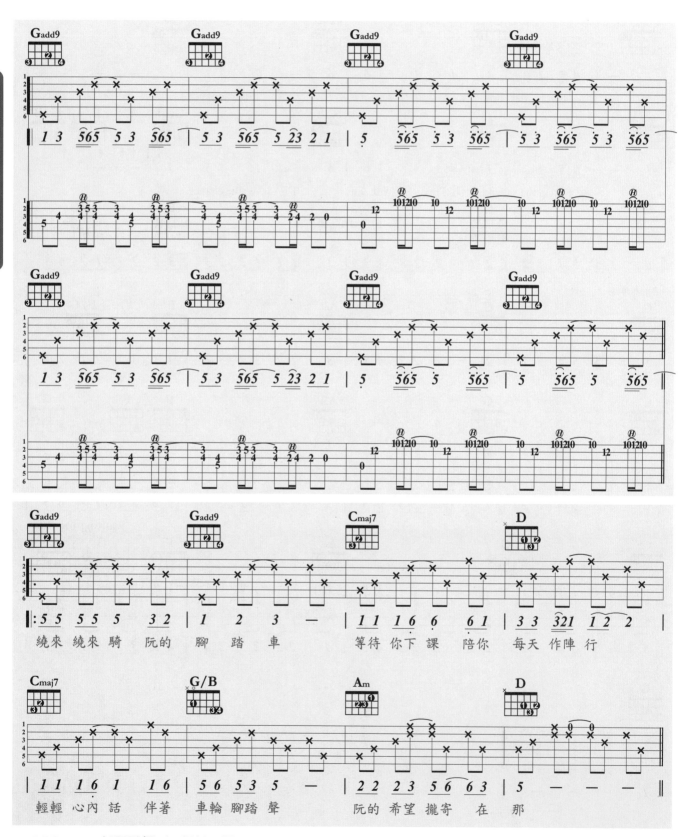

繞來 繞來 騎 阮的 腳 踏 車 等待 你下課 陪你 每天 作陣 行

輕輕 心內 話 伴著 車輪 腳踏 聲 阮的 希望 攏寄 在 那

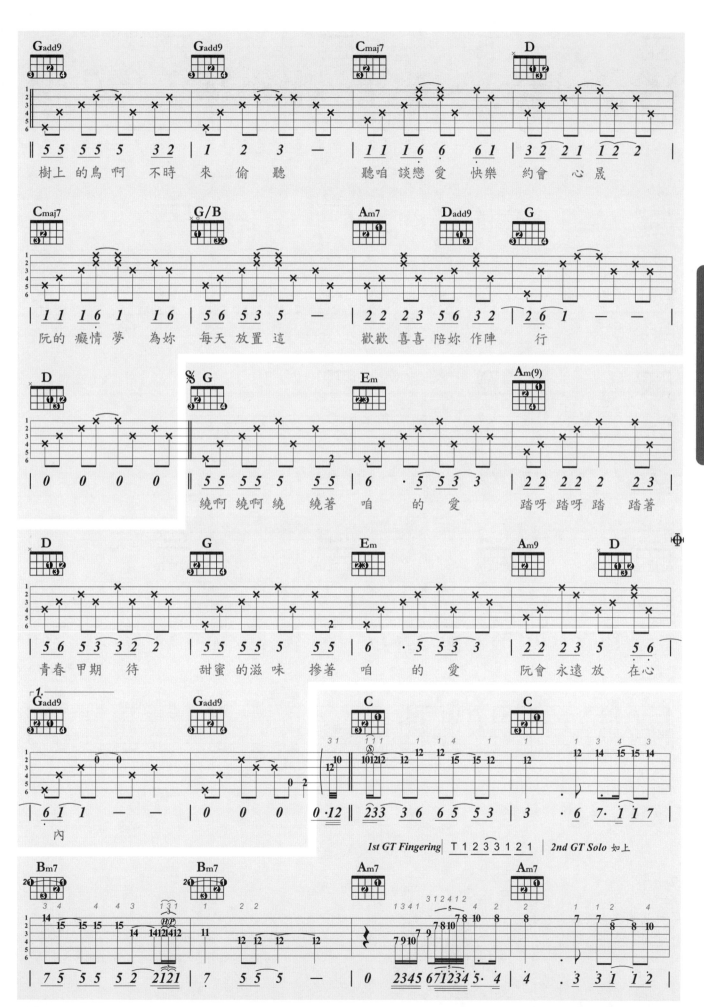

家後

Singer By 江蕙　Word By 鄭進一&陳維祥 & Music By 鄭進一

Rhythm：Slow Soul ♩= 94
Key：C 4/4　Capo：0　Play：C 4/4

1. 三度重音的練習曲。注意譜中左手指運指的標示，大原則是「中指在低音弦上移動，中指、無名指跟著配合高音部的旋律按壓」。

2. Gm7→C7→Fmaj7的和弦進行為IIm7（Gm7）→V7（C7）→I（Fmaj7）的應用。此段和弦編寫是以「F調」的觀點來考量。樂理請詳見「多調和弦」。

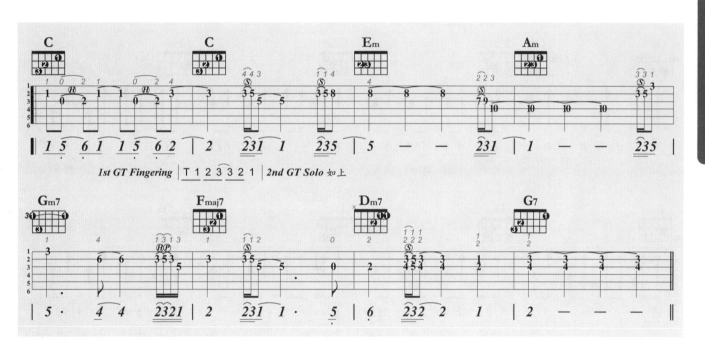

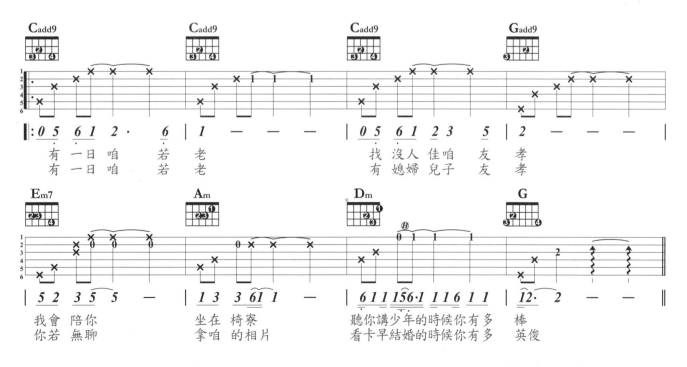

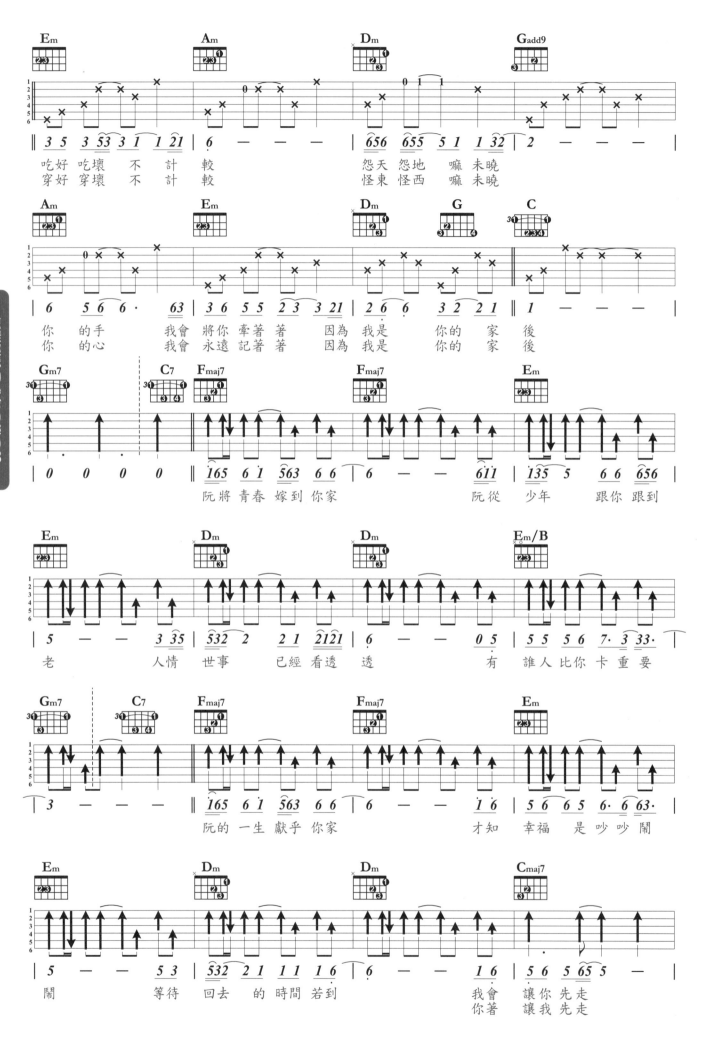

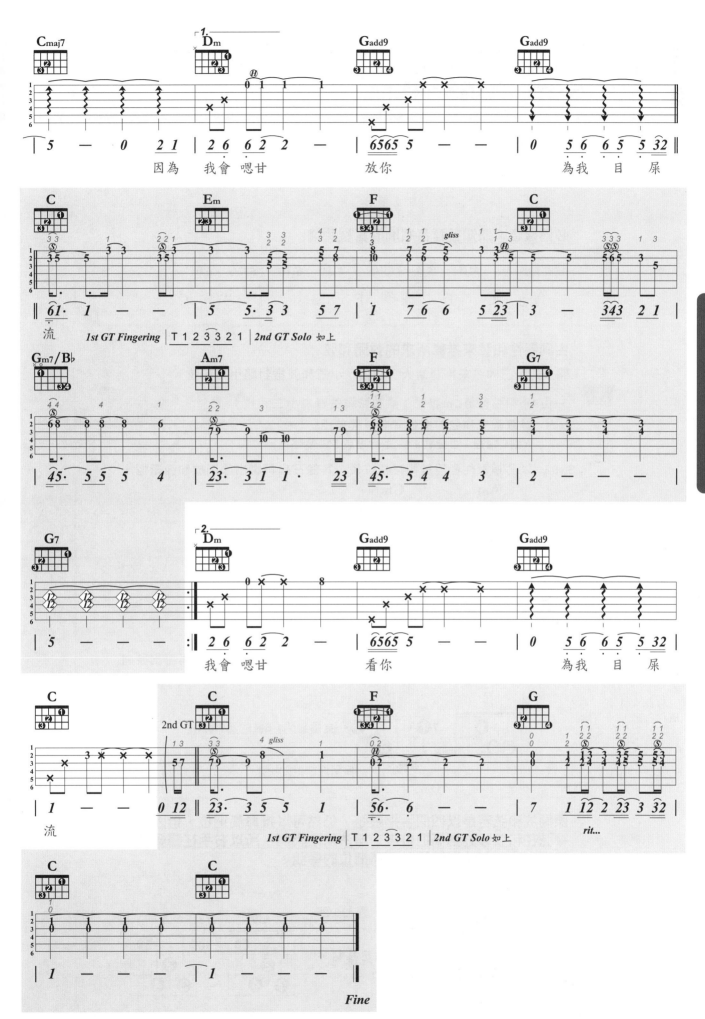

封閉和弦推算

封閉和弦（Barre Chord）是利用食指以做橫跨六弦的壓制，
再加上常用的開放型和弦合成的指型，
在指板上做高低把位的移動，造成新和弦的產生。

必備觀念：熟知各音音名間的音程距離

音程距離	全音	全音	半音	全音	全音	全音	半音	
音名	C	D	E	F	G	A	B	C

由同屬性和弦來推算所求的封閉和弦

開放的大三和弦來推封閉大三和弦，小三和弦推封閉小三和弦。

Ex:由Am和弦推算Cm和弦（兩和弦屬性皆為小三和絃）

Step1. 計算兩者和弦的主音音名音程差距
A到C相差1個全音1半音，等於3個琴格。

Step2. 以食指壓住音程差琴格把位後，其餘三指再壓出原開放和弦指型。

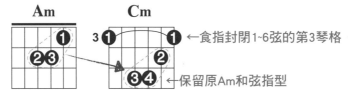

Ex:由E和弦推算B和弦（兩和弦屬性皆為大三和絃）

Step1. 計算兩者和弦的主音音名音程差距
E到B相差3個全音1半音，等於7個琴格。

Step2. 以食指壓住音程差琴格把位一到六弦，再以其餘三指，再壓出原開放和弦指型。

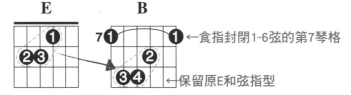

原開放和弦若是以四個手指壓弦，仍然可以推算高把位，但因部分琴弦在和弦移動到高把位後，無法隨之壓制，所以右手在彈奏時不能撥到這些無法同時移動到高把位的琴弦。

由C7和弦推算A7和弦

Step1. C到A相差4個全音1半音，等於9個琴格。

Step2. 以開放C7和弦的食指做推算基點，推出A7和弦。

Step3. 第一及第六弦不能撥到。

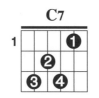
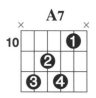

主音在第六弦型（E指型）

和弦推算出後主音仍在第六弦上

	E	Em	E7	Em7	Emaj7
0					
1	F	Fm	F7	Fm7	Fmaj7
2	F# / Gb	F#m / Gbm	F#7 / Gb7	F#m7 / Gbm7	F#maj7 / Gbmaj7
3	G	Gm	G7	Gm7	Gmaj7
4	G# / Ab	G#m / Abm	G#7 / Ab7	G#m7 / Abm7	G#maj7 / Abmaj7
5	A	Am	A7	Am7	Amaj7
6	A# / Bb	A#m / Bbm	A#7 / Bb7	A#m7 / Bbm7	A#maj7 / Bbmaj7
7	B	Bm	B7	Bm7	Bmaj7
8	C	Cm	C7	Cm7	Cmaj7
9	C# / Db	C#m / Dbm	C#7 / Db7	C#m7 / Dbm7	C#maj7 / Dbmaj7
10	D	Dm	D7	Dm7	Dmaj7
11	D# / Eb	D#m / Ebm	D#7 / Eb7	D#m7 / Ebm7	D#maj7 / Ebmaj7
12	E	Em	E7	Em7	Emaj7

怎樣輕鬆的學會自彈自唱

主音在第五弦型（A指型）

和弦推算出後主音仍在第五弦上

	A	Am	A7	Am7	Amaj7
0	A	Am	A7	Am7	Amaj7
1	A# / B♭	A#m / B♭m	A#7 / B♭7	A#m7 / B♭m7	A#maj7 / B♭maj7
2	B	Bm	B7	Bm7	Bmaj7
3	C	Cm	C7	Cm7	Cmaj7
4	C# / D♭	C#m / D♭m	C#7 / D♭7	C#m7 / D♭m7	C#maj7 / D♭maj7
5	D	Dm	D7	Dm7	Dmaj7
6	D# / E♭	D#m / E♭m	D#7 / E♭7	D#m7 / E♭m7	D#maj7 / E♭maj7
7	E	Em	E7	Em7	Emaj7
8	F	Fm	F7	Fm7	Fmaj7
9	F# / G♭	F#m / G♭m	F#7 / G♭7	F#m7 / G♭m7	F#maj7 / G♭maj7
10	G	Gm	G7	Gm7	Gmaj7
11	G# / A♭	G#m / A♭m	G#7 / A♭7	G#m7 / A♭m7	G#maj7 / A♭maj7
12	A	Am	A7	Am7	Amaj7

主音在第四弦型（D指型）

和弦推算出後主音仍在第四弦上

	D	Dm	D7	Dm7	Dmaj7
0	D	Dm	D7	Dm7	Dmaj7
1	D# / E♭	D#m / E♭m	D#7 / E♭7	D#m7 / E♭m7	D#maj7 / E♭maj7
2	E	Em	E7	Em7	Emaj7
3	F	Fm	F7	Fm7	Fmaj7
4	F# / G♭	F#m / G♭m	F#7 / G♭7	F#m7 / G♭m7	F#maj7 / G♭maj7
5	G	Gm	G7	Gm7	Gmaj7
6	G# / A♭	G#m / A♭m	G#7 / A♭7	G#m7 / A♭m7	G#maj7 / A♭maj7
7	A	Am	A7	Am7	Amaj7
8	A# / B♭	A#m / B♭m	A#7 / B♭7	A#m7 / B♭m7	A#maj7 / B♭maj7
9	B	Bm	B7	Bm7	Bmaj7
10	C	Cm	C7	Cm7	Cmaj7
11	C# / D♭	C#m / D♭m	C#7 / D♭7	C#m7 / D♭m7	C#maj7 / D♭maj7
12	D	Dm	D7	Dm7	Dmaj7

怎樣輕鬆的學會自彈自唱

較少用的封閉和弦指型

食指封閉把位

A large chord chart table showing barre chord fingerings across frets 0–12, with columns for different chord types. The bottom labels read:

根音在第5弦　根音在第6弦　根音在第6弦　根音在第5弦　根音在第4弦　根音在第5弦

0, 1, 2, 3, 4, 5, 6, 7, 8, 9, 10, 11, 12




0	C	G+	G#dim7 / Abdim7	A#dim7 / Bbdim7	D#dim7 / Ebdim7	A#m7-5 / Bbm7-5
1	C# / Db	G#+ / Ab+	Gdim7	Bdim7	Edim7	Bm7-5
2	D	A+	G#dim7 / Abdim7	Cdim7	Fdim7	Cm7-5
3	D# / Eb	A#+ / Bb+	Adim7	C#dim7 / Dbdim7	F#dim7 / Gbdim7	C#m7-5 / Dbm7-5
4	E	B+	A#dim7 / Bbdim7	Ddim7	Gdim7	Dm7-5
5	F	C+	Bdim7	D#dim7 / Ebdim7	G#dim7 / Abdim7	D#m7-5 / Ebm7-5
6	F# / Gb	C#+ / Db+	Cdim7	Edim7	Adim7	Em7-5
7	G	D+	C#dim7 / Dbdim7	Fdim7	A#dim7 / Bbdim7	Fm7-5
8	G# / Ab	D#+ / Eb+	Ddim7	F#dim7 / Gbdim7	Bdim7	F#m7-5 / Gbm7-5
9	A	E+	D#dim7 / Ebdim7	Gdim7	Cdim7	Gm7-5
10	A# / Bb	F+	Edim7	G#dim7 / Abdim7	C#dim7 / Dbdim7	G#m7-5 / Abm7-5
11	B	F#+ / bG+	Fdim7	Adim7	Ddim7	Am7-5
12	C	G+	F#dim7 / Gbdim7	B#dim7 / Abdim7	D#dim7 / Ebdim7	A#m7-5 / Bbm7-5

怎樣輕鬆的學會自彈自唱

笑忘歌

Singer By 正義兄弟　Word By H.Zared　&　Music By A.North

挑戰指數：★★★★☆☆☆☆☆

Rhythm：Folk Rock ♩= 120
Key：G 4/4　Capo：0　Play：G 4/4

1. 主歌C→E♭為C和弦指型的封閉推算，橋段Am→Bm→Cm為Am
指型的封閉和弦推算。

2. 有很多的切分及切音、悶音節奏技法穿插，在間奏時的封閉和
弦更是左手的大挑戰。

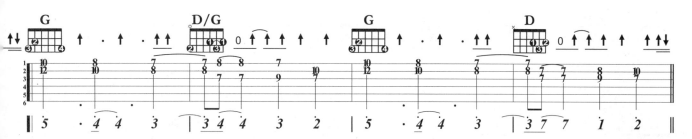

1st GT Rhythm 如和弦圖旁標示 2nd GT Solo 如上

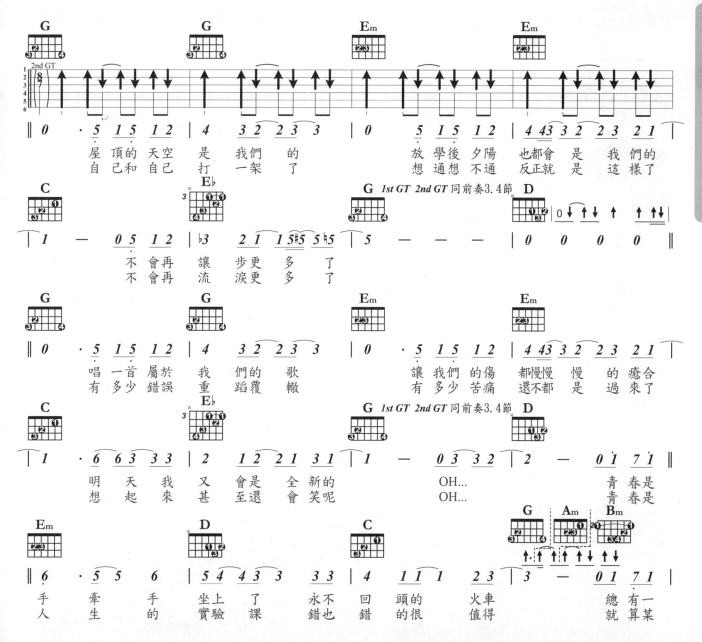

屋頂的　天空　是　我們　的
自己和　自己　打　一架　了

放學後夕陽　也都會是　我們的
想通想不通　反正就　是　這樣了

不會再　讓　步更　多　了
不會再　流　淚更　多　了

唱一首　屬於　我　們的　歌
有多少　錯誤　重　蹈覆　轍

讓我們　的傷　都慢慢　慢　的　癒合
有多少　苦痛　還不都　是　過　來了

明　天　我　又　會是　全　新的
想　起　來　甚　至還　會　笑呢

OH...
OH...

青　春是
青　春是

手　牽　手　坐上　了　永不　回　頭的　火車　　　總　有一
人　生　的　實驗　課　錯也　錯　的很　值得　　　就　算某

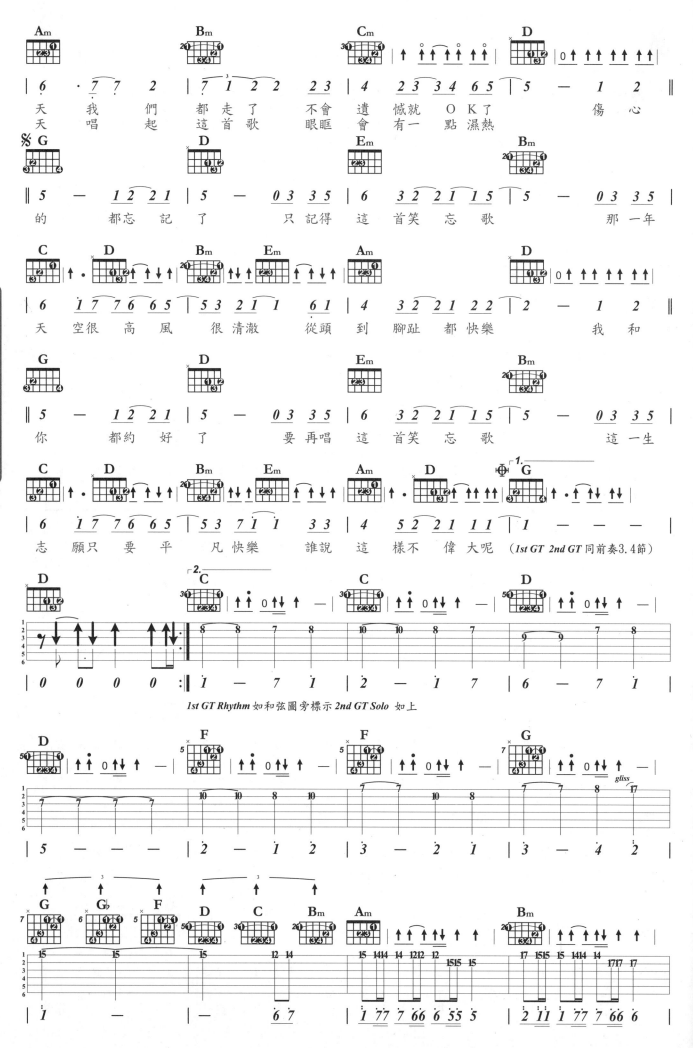

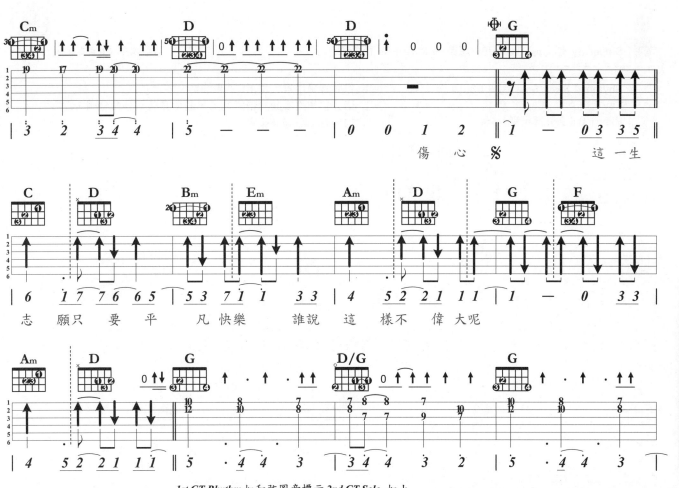

傷　心　%　　　這　一　生

志　願只　要　平　　凡　快樂　　誰說　這　樣不　偉　大呢

1st GT Rhythm 如和弦圖旁標示 *2nd GT Solo* 如上

Fine

怎樣輕鬆的學會自彈自唱

微加幸福

Singer By 郁可唯　Word By 瑞業 & Music By 許紹詠

Rhythm：Slow Soul ♩= 63
Key：F♯ 4/4　Capo：0
Play：G（各弦降半音）4/4

1. 各弦調降半音，使用G調來彈奏。
2. 切分拍子是本曲的精彩之處，刷和弦的切分要分明，左、右手的消音動作務必確實。

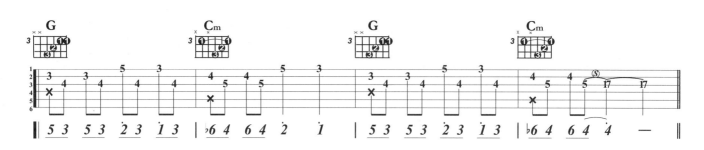

城市像一座迷宮但　我不服　　　　　誰說一個人不能走　出

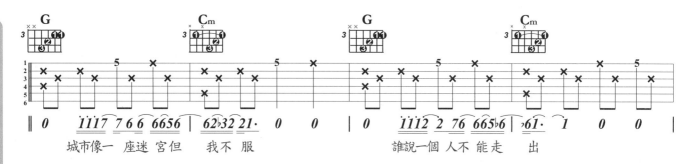

與你相愛 迷糊 讓步　到你 退出　　再多分岔 路 回憶很清楚 我慢慢重 組

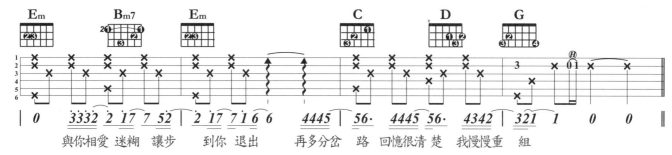

每一天我 和我的影　子散 步　　　　在朋友面 前堅 持不　笑

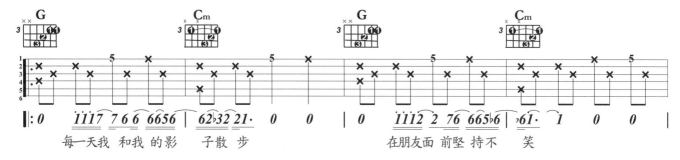

與你相愛 迷糊 讓步　到你 退出　　再多分岔 路 回憶很清楚 我慢慢重 組　　　怎麼在愛

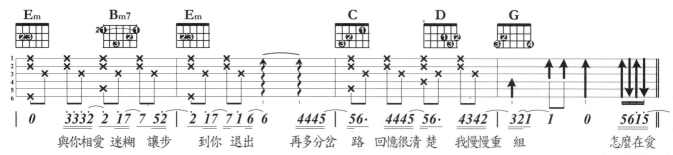

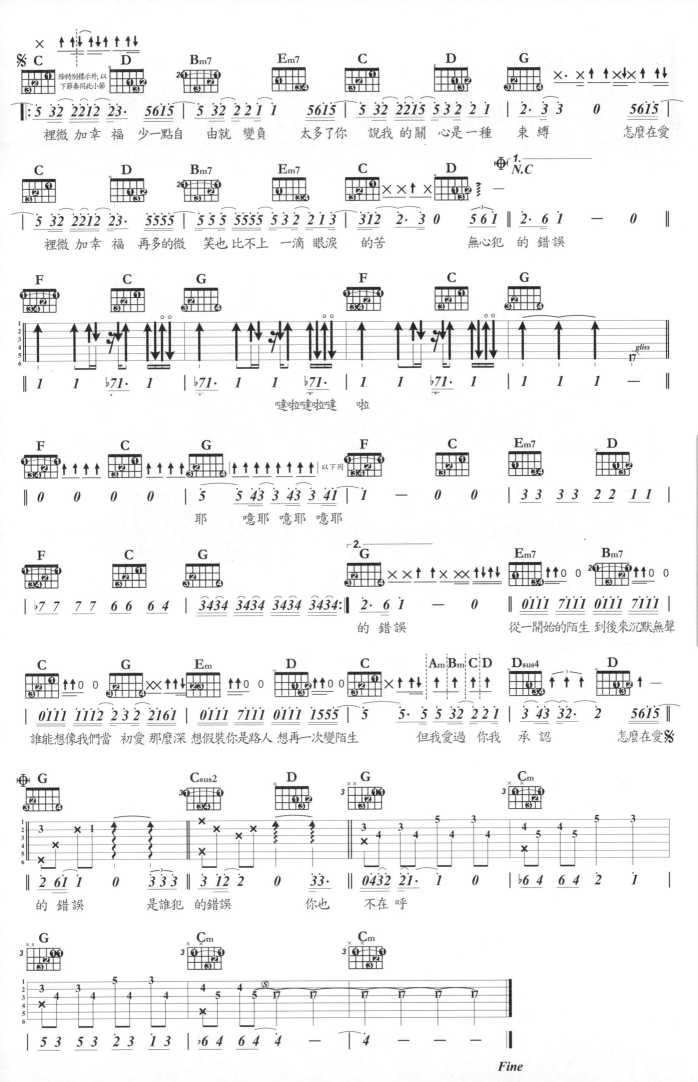

Ti 型音階

F調與Dm調的順階和弦與音階

可以教點吉他了，你應該懂得更多

（1）以新調（F調）調名的音名（F）做為主音Do(以F為Do)依自然大調音階的音程構成由主音（第一音）開始由低到高的上行排列公式：全全半全全全半。重新排列新調（F調）的音名排列。

音程　全全半全全全半
音名　F G A B♭ C D E F

（2）將音階依序填入音名下，3、4；7、1間以⌒連接表示兩音相差半音音程，其餘為全音程。

音程　全全半全全全半
音名　F G A B♭ C D E F
音階　1 2 3 4 5 6 7 1

（3）列出新調音名排序，並確定各音名在琴格上位置，在音名旁標註新調的唱名，如F＝1，G＝2，A＝3……etc
由於此型音階第一弦空弦及第六弦空弦音都是Ti，所以此型音階又叫F調Ti型音階。

F調順階和弦：

　　上例依全全半全全全半的音程公式，我們推得的F調音名排列為 F G A B♭ C D E
由各調自然大音階的順階和弦篇中解說，我們得知各調：

<div align="center">

Ⅰ、Ⅳ、Ⅴ級為大三和弦，

Ⅱ、Ⅲ、Ⅵ級為小三和弦，

Ⅶ級為減和弦。

</div>

　　所以我們推得F調順階和弦為
F（Ⅰ）、Gm（Ⅱm）、Am（Ⅲm）、Bb（Ⅳ）、C（Ⅴ）、Dm（Ⅵm）、Edim（Ⅶdim）
和弦按法如下：

星空

Singer By 五月天　Word By 阿信 ＆ Music By 石頭

Rhythm：Slow Soul ♩= 84
Key：F 4/4　Capo：0　Play：F 4/4

1. 原曲應是F調，彙杰為讓整曲更具可練性，所以採1st GT F調 2nd GT Capo：5彈C調。

2. 主歌2nd GT的指法有很多的切分拍子，難度較高。請多聽 DVD中MP3的示範，熟悉後再彈。

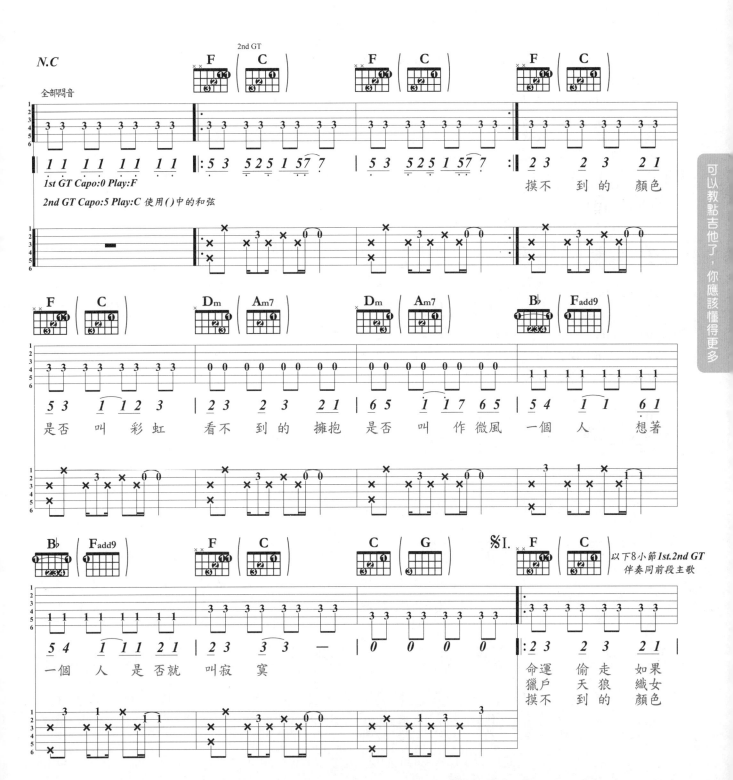

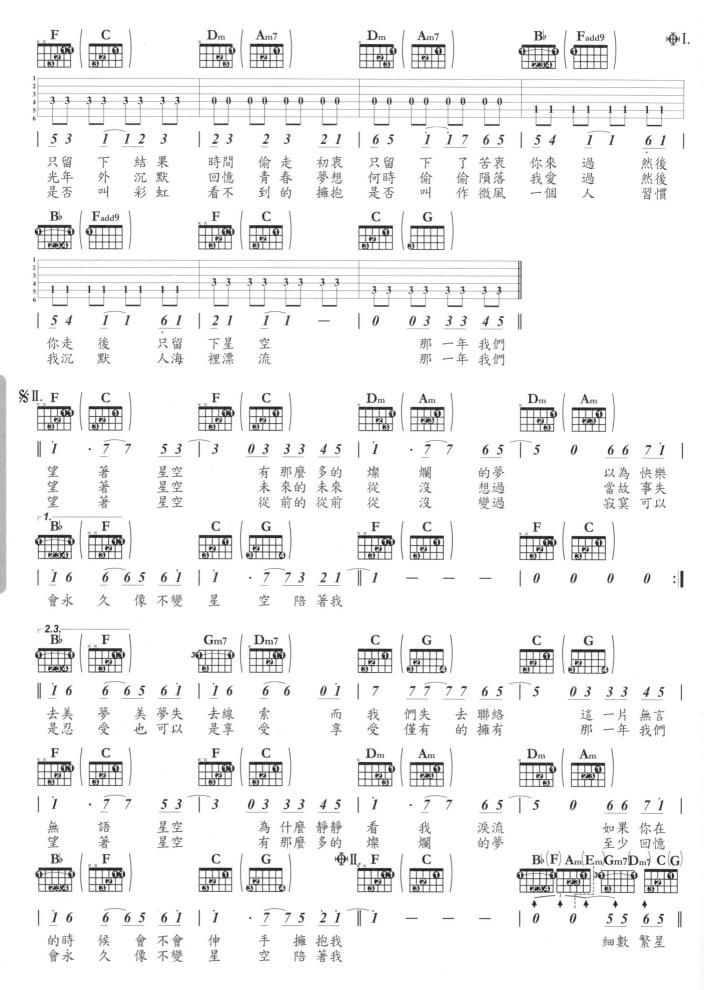

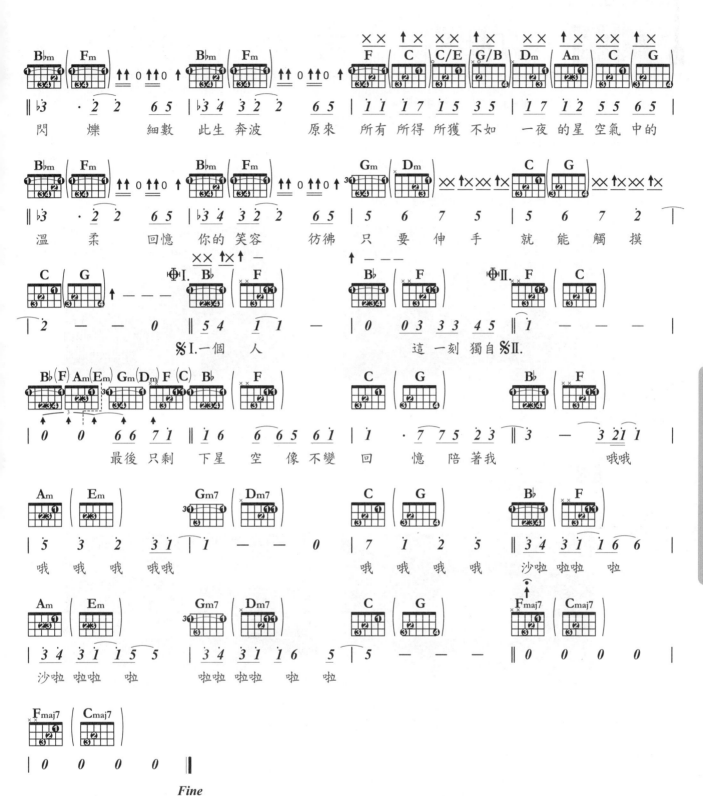

左右手技巧（二）

切音

Stacato & Mute （Funk Guitar的精髓）
　（Stacato）切音，又稱為斷奏，就是在右手撥弦後，利用右手本身或左手將弦音消除，使琴弦不再發聲的技巧。

右手切音法：譜例記號 ↑ or ↓

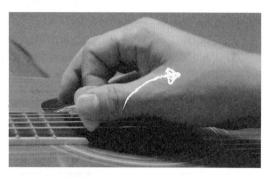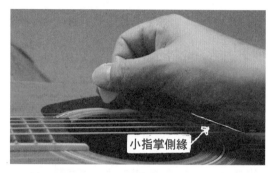

小指掌側緣

▲ 當右手持PICK下擊後（左圖），利用手腕旋轉的角度，右小指掌側緣（右圖）配合下壓止弦，使弦聲終止。

左手切音法

　1.開放和弦切音法：

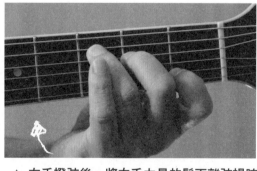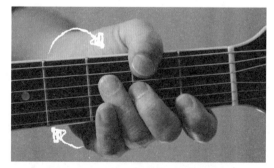

▲ 右手撥弦後，將左手力量放鬆不離弦提腕，使手掌旋轉（左圖），原壓弦的手指鬆弦，但手指仍放弦上消除琴弦的振動（右圖），左手拇指可輔助消去第五、六兩弦音。

　2.封閉和弦切音法：

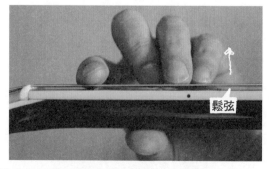

鬆弦

▲ 左手壓緊時右手撥弦（左圖），右手撥完弦後左手手指力量放鬆但不離弦（右圖）。

It's My Life

Singer By 邦喬飛　**Word By** 邦喬飛　**& Music By** 邦喬飛

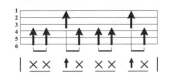

挑戰指數：★★★★☆☆☆☆☆☆

Rhythm：Mod Rock ♩= 120
Key：Cm 4/4　Capo：3　Play：Am 4/4

1. 原曲Key很高，是Key：Cm 4/4的歌，彙杰將它編成Capo：3 Key：Am彈，為的是讓琴友唱的時候有兩個調性選擇的可能，若原Key對你的Vocal是太高，可選擇拿掉Capo唱Am調。

2. 本曲的重點在「右手切音」，要注意一拍切音和半切音的Fu會不同，小心抓一下拍子呦！

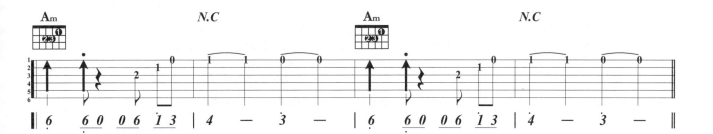

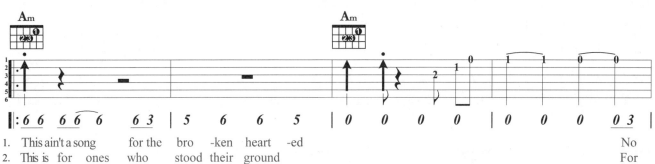

1. This ain't a song　for the　bro -ken heart -ed　　　　　　No
2. This is for ones　who　stood their ground　　　　　　　For

si -lent pray -er for the faith -de part -ed　　　　　　I
Tom-my and Ginna　who never backed down　　　　　　To

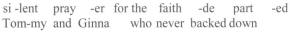

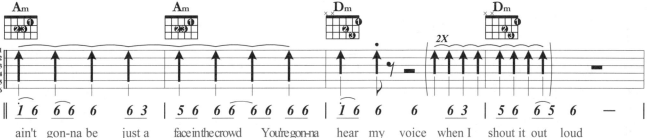

ain't gon-na be　just a　face in the crowd　You're gon-na　hear my　voice when I　shout it out　loud
mor-rows get-ting hard-er make　no mis -take　　Lu -cky ain't even lucky got to　make your own breaks

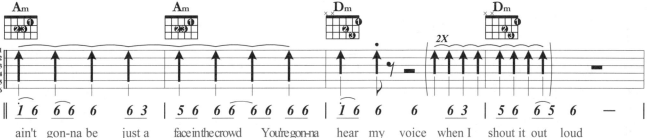

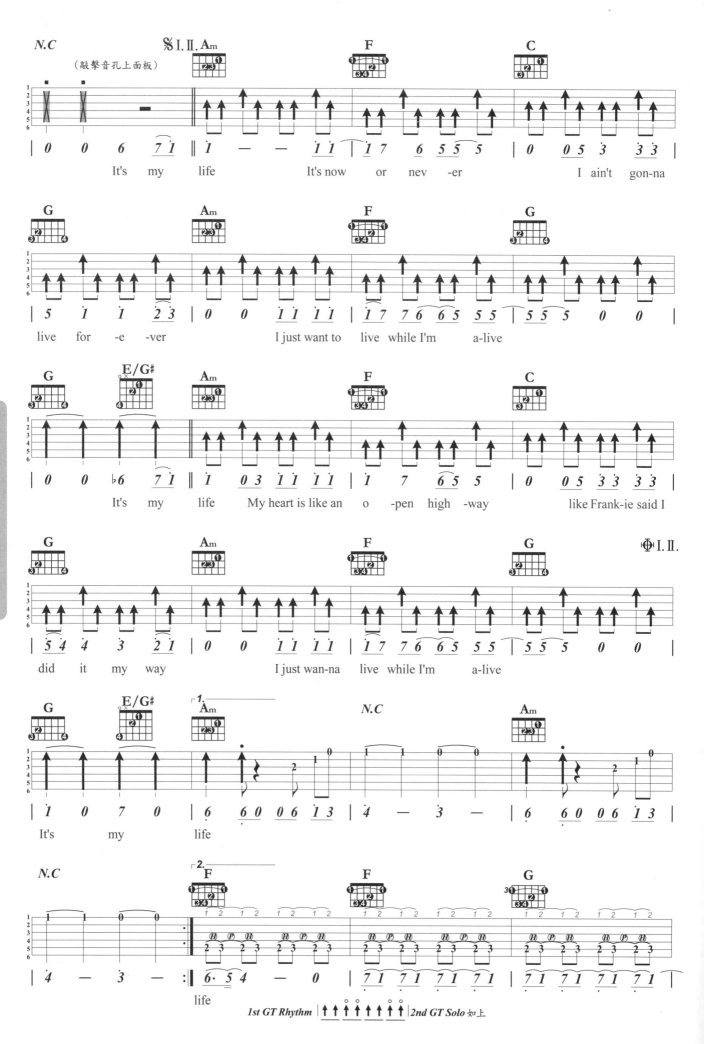

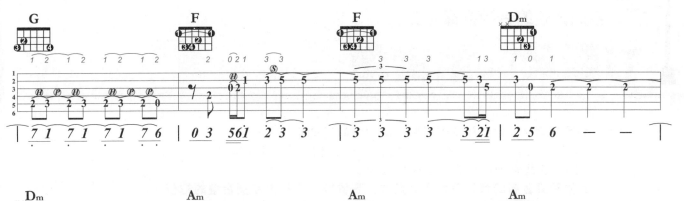

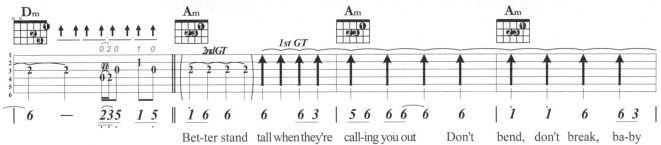

Bet-ter stand tall when they're call-ing you out Don't bend, don't break, ba-by

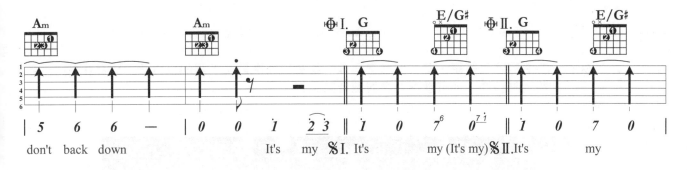

don't back down It's my 𝄋 I. It's my (It's my) 𝄋 II. It's my

N.C

life Fine

不同調性的音階推算（二）
Ti型及La型音階

1. **以各調最低的開放音型推算較高調性的同型音階**
 例如：各調Ti型音階的推算要以F調Ti型音階作為推算基準。
 因為它是各調中最低把位的Ti型音階。
2. **依兩調音名的音程差距作為把位升高依據，來找出新調音型的把位。**

EX：由F調Ti型音階推算C調Ti型音階

Step1. 推算基準調的調號音名到新調的調號音名兩音的音程差距：

各音的音程差　　全音　全音　半音　全音　全音　全音　半音

較低音← C　D　E　F　G　A　B　C →較高音

基準調F（較低音）較新調音名C（較高音）低3個全音＋1個半音＝差7格琴

Step2. 音名的音程差距，當為調名音程差：推算出新調與基準調的位格差，向高把位格上推移動，即可獲得新調同型音階位置。

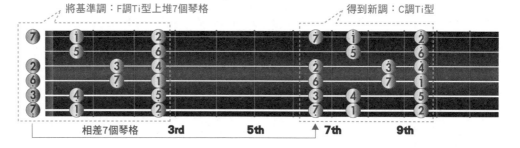

將基準調：F調Ti型上堆7個琴格　　　　　　　得到新調：C調Ti型

相差7個琴格　　**3rd**　　**5th**　　**7th**　　**9th**

有些概念了嗎？

EX：我們再以各調Ti型音階中，最低把位的F調Ti型音階來推算G調Ti型音階

Step1. 推算基準調的調號音名到新調的調號音名兩音音程差距：

各音的音程差　全音　半音　全音　全音　半音　全音

較低音← A　B　C　D　E　F　G　A　B →較高音

基準調F（較低音）較新調音名G（較高音）低1個全音＝差2格琴格

Step2. 依音名的音程差距，當為調名音程差：推算出新調與基準調的位格差，向高把位格上推移動，即可獲得新調同型音階位置。

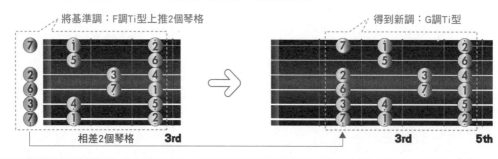

將基準調：F調Ti型上推2個琴格　　　　　　　得到新調：G調Ti型

相差2個琴格　　**3rd**　　　　　　　**3rd**　　**5th**

愛情轉移

Singer By 陳奕迅　Word By 林夕　&　Music By Christopher Chak

挑戰指數：★★★★☆☆☆☆☆

Rhythm：Slow Soul ♩= 54
Key：F 4/4　Capo：0　Play：F 4/4

1. Ti型音階的練習。在前奏中，有4連音符的演奏。請記得右手 Picking的方式採下、回交替撥法。（Alternative Picking）
2. 封閉和弦增加了！F、Gm7、B♭都是要耐心操練左手指力囉！

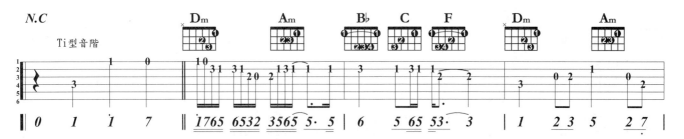

徘徊過多少 櫥窗住過多少旅館才會覺得 分離也並不冤枉 感情是用來
晚餐照不出個答案戀愛不是 溫馨的請客吃飯 床單上鋪滿

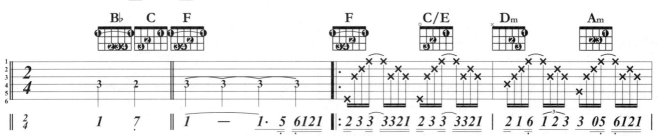

瀏覽還是用來珍藏好讓日子 天天都過的難忘 患難濕了多長眼眶才能知道 傷感是愛的遺產 流浪幾張雙
花瓣擁抱讓它成長太擁擠就 開到了別的土壤 感情需要人 接班接近換來期望期望帶來 失望的惡性循環 短暫的總是

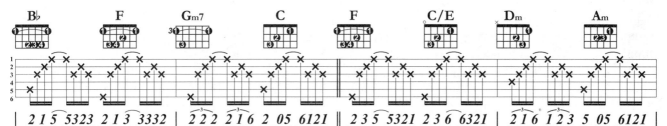

人床換過幾次信仰才讓戒指 義無反顧的交換 把一個人的溫暖轉移到另一個的胸腔讓上次犯的錯反省出夢想　每個人
浪漫漫長總會不滿燒完美好 青春換一個老伴 把一個人的

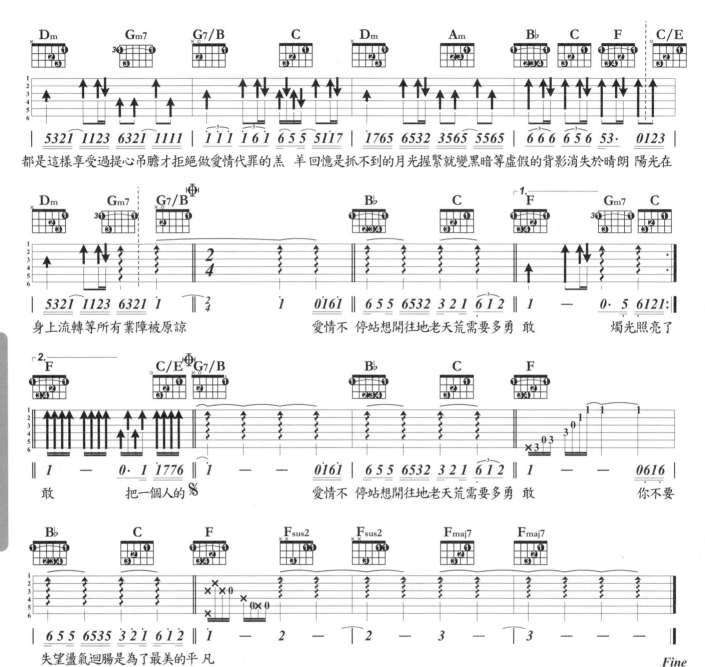

都是這樣享受過提心吊膽才拒絕做愛情代罪的羔　羊回憶是抓不到的月光握緊就變黑暗等虛假的背影消失於晴朗　陽光在

身上流轉等所有業障被原諒　　　　　　愛情不　停站想開往地老天荒需要多勇　敢　　　　燭光照亮了

敢　　　　　把一個人的　愛情不　停站想開往地老天荒需要多勇　敢　　　　你不要

失望盪氣迴腸是為了最美的平　凡

Fine

愛很簡單

Singer By 陶喆　**Word By** 娃娃　**& Music By** 陶喆

Rhythm：Slow Soul　♩ = 54
Key：C♯ 4/4　Capo：1　Play：C 4/4

1. 很有Country Blues味道的歌，所以在Solo及過門樂句中一直反覆使用搥、勾、滑弦技巧。

2. La型與Ti型音階的連結多用滑弦來完成，最常用的就是在2→3與3→2中變換滑弦。

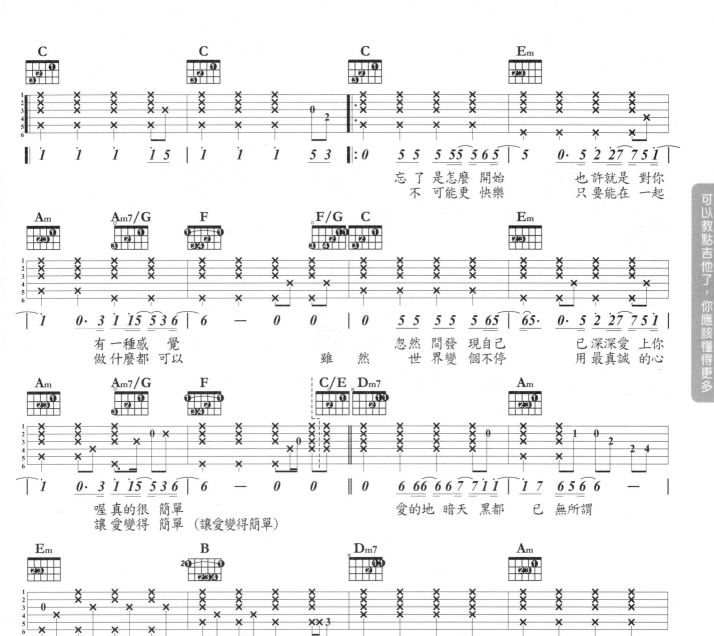

歌詞：

忘了 是怎麼 開始　也許就是 對你
不可能更 快樂　只要能在 一起

有一種感 覺　忽然 間發 現自己　已深深愛 上你
做什麼都 可以　雖然 世界變 個不停　用最真誠 的心

喔真的很 簡單　愛的地 暗天 黑都 已 無所謂
讓愛變得 簡單（讓愛變得簡單）

是是非 非 無法 抉擇 喔　沒有 後悔為 愛日 夜去跟隨

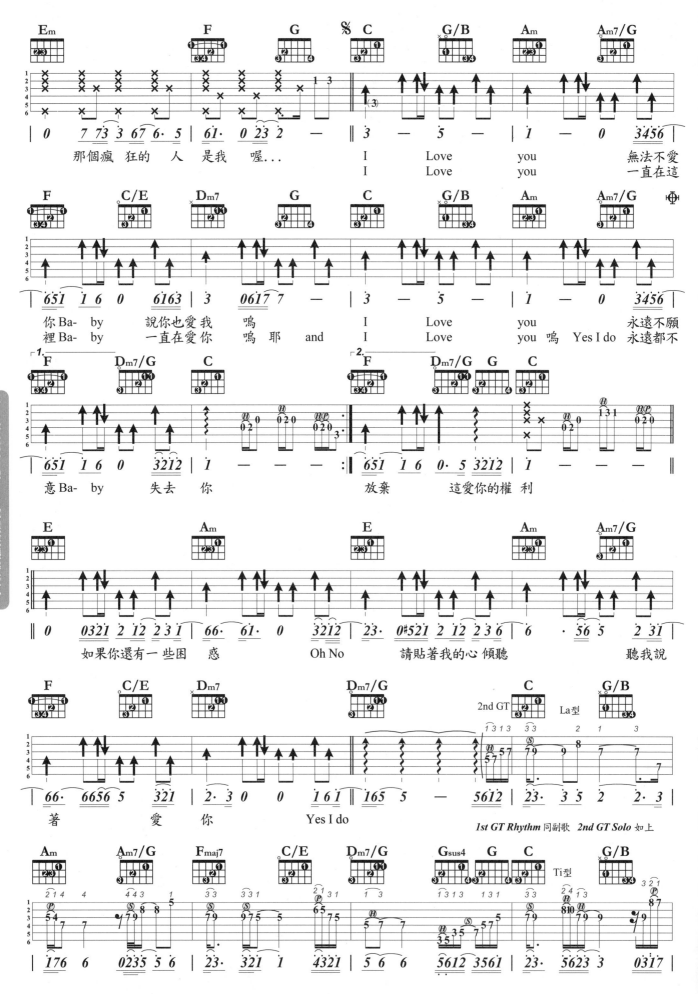

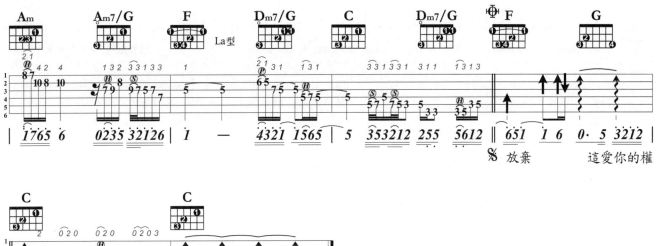

放棄　　　這愛你的權

利

rit...

Fine

Nothing Gonna Change My Love For You

Singer By Glenn Medeiros　Word By Michael Masser & Music By Gerry Goffin

挑戰指數：★★★★☆☆☆☆☆☆

Rhythm：Mod Rock　♩= 72
Key：C# 4/4　Capo：0　Play：C 4/4

1. 用「卡農和弦進行」C→G/B→Am→Am7/G→F→C/E→Dm7→Dm7/G
做為歌曲主軸，加16 Beat的一拍四連音的間奏Solo。

2. C調Ti型音階在第7把位。前、間奏則是用La型音階。

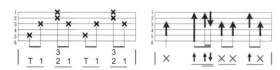

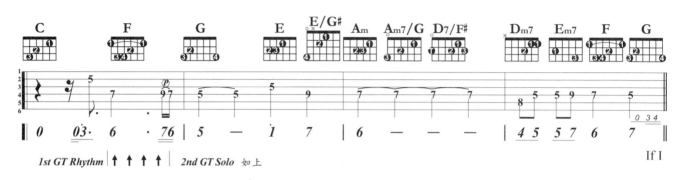

1st GT Rhythm ↑ ↑ ↑ ↑　*2nd GT Solo* 如上　　　　　　　　　　　　　　　　　If I

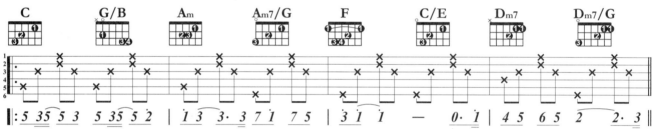

had to live my　life without you　near me. The days would all be　empty　　　The night would seem so long.　With
IF the road a-　head is not so　ea-sy Our love will lead the　way for us,　　　　like a guilding star

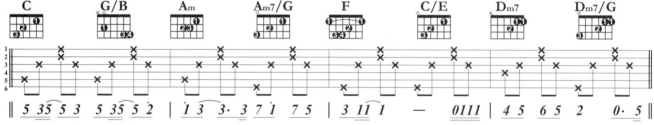

you I see for-e-ver oh so　clear-ly　I might have been in love before　　But it　ne-ver felt this strong.　Our
I'll be there for you if you should　need me.　You don't have to change a thing　I love you just the way you are.　So

dream are young and we both know.They'll　take us where we want to go.　Hold me now, touch me now,　　I don't want to
come with me and share the view I'll　help you see for-e-ver too.

live with-out you　Nothing's gonna change my love for you. You ought to know by now how much I love you.　One thing you can be sure of.

I never ask for more than your love. Nothing's gonna change my love for you. You ought to know by now how much I love you. The world may change my whole life through but

nothing's gonna change my love for you

Nothing's gonna change my love for you. You ought to know by now how much I love you.

原曲轉C#調

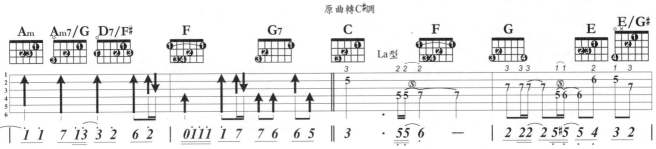

One thing you can be sure of. I never ask for more than your love. 　原曲轉F調 *1st GT Rhythm* 同副歌 *2nd GT Solo* 如上

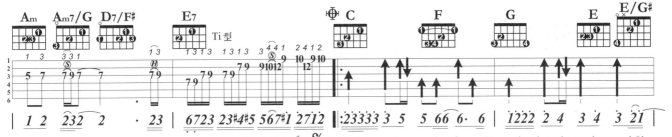

（原曲轉回C#調）％ Nothing's gonna change my love for you. You ought to know by now how much I love you.

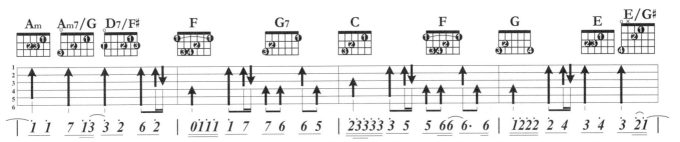

One thing you can be sure of. I never ask for more than your love. Nothing's gonna change my love for you. You ought to know by now how much I love you.

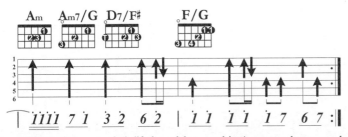

The world may change my whole life through but nothing's gonna change my love for

Repeat & F.O.

D調與Bm調的順階和弦與音階

（1）以新調（D調）調名的音名（D）做為主音Do(以D為Do)依自然大調音階的音程構成由主音（第一音）開始由低到高的上行排列公式：全全半全全全半。重新排列新調（D調）的音名排列。	音程　全全半全全全半 音名　D E F# G A B C# D
（2）將音階依序填入音名下，3、4；7、1間以⌒連接表示兩音相差半音音程，其餘為全音程。	音程　全全半全全全半 音名　D E F# G A B C# D 音階　1 2 3 4 5 6 7 1
（3）列出新調音名排序，並確定各音名在琴格上位置，在音名旁標註新調的唱名，如D＝1，E＝2，F#＝3……etc 由於此型音階第一弦空弦及第六弦空弦音都是Re，所以此型音階又叫D調Re型音階。	

D調順階和弦：

　　由上例依全全半全全全半的音程公式推得的D調音名排列為 D E F# G A B C# D
由各調自然大音階的順階和弦篇中解說，我們得知各調：

<div align="center">

Ⅰ、Ⅳ、Ⅴ級為大三和弦，

Ⅱ、Ⅲ、Ⅵ級為小三和弦，

Ⅶ級為減和弦。

</div>

　　所以我們推得D調順階和弦為
D（Ⅰ）、Em（Ⅱm）、F#m（Ⅲm）、G（Ⅳ）、A（Ⅴ）、Bm（Ⅵm）、C#dim（Ⅶdim）
和弦按法如下：

一朵花

Singer By MATZKA Word By MATZKA & Music By MATZKA

Rhythm：Slow Soul ♩= 63
Key：D 4/4 Capo：0 Play：D 4/4

1. 間奏是D調Re型音階的練習。少了Fa、Ti兩音的大調音樂充滿了小調味，而且是原民風的味，很棒的編曲。
2. 指法的切音需用原撥弦手指做止弦來將聲音消除。

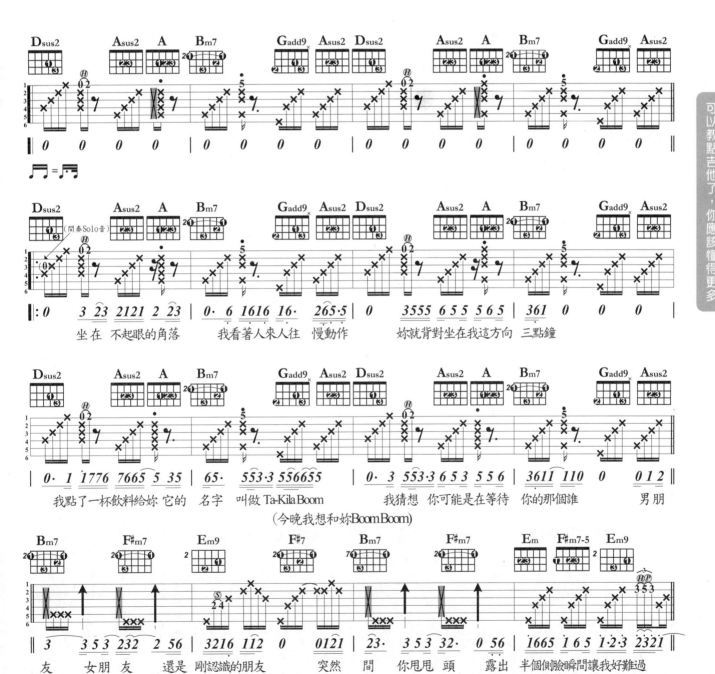

坐在 不起眼的角落　我看著人來人往 慢動作　妳就背對坐在我這方向 三點鐘

我點了一杯飲料給妳 它的 名字 叫做 Ta-Kila Boom　我猜想 你可能是在等待 你的那個誰　男朋
（今晚我想和妳Boom Boom）

友　女朋 友　還是 剛認識的朋友　突然 間 你甩甩 頭　露出 半個側臉瞬間讓我好難過
rit...

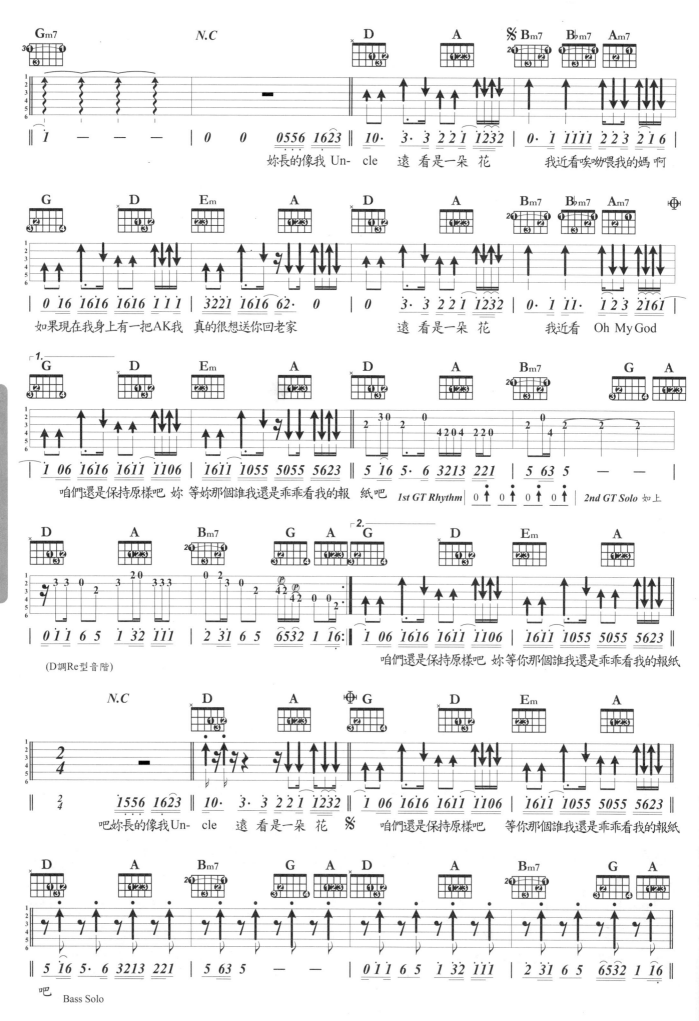

可以教點吉他了，你應該懂得更多

(D調Re型音階)

1st GT Rhythm
2nd GT Solo 如上

Bass Solo

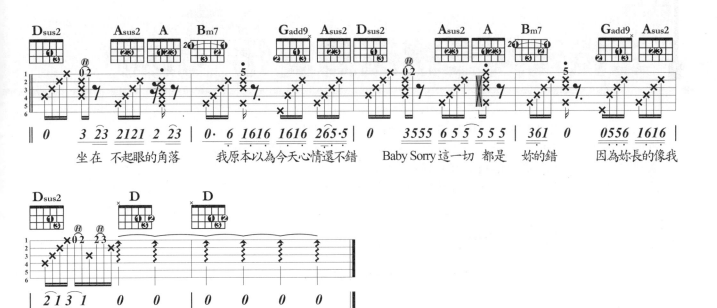

坐在 不起眼的角落　　　我原本以為今天心情還不錯　　　Baby Sorry 這一切　都是　妳的錯　　　因為妳長的像我

Uncle

Fine

三指法與三指法的變化

Merle Travis在鄉村吉他界，頗富盛名。三指法原來的奏法，
是以右手掌外側掌緣在下琴枕上輕靠四、五、六弦，使低音部呈悶音，
造成和一、二、三弦高音的強烈音色對比，
不過現在樂手已多是用六弦完全開放的方式來彈奏了。

三指法的低音進行：

以下六線譜上T＝拇指，1＝食指，2＝中指

1.五度跳進：根音、五音型，最常使用於彈唱。

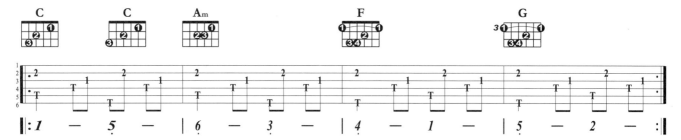

伴奏方式有時也會延伸成以下方式，使高音部更明亮。

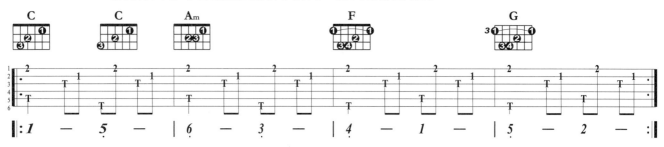

2.根音、三度、五度混和跳進：多用於Country Blues的演奏。

Country Blues多以演奏曲的方式出現。拇指彈奏各和弦低音的主（根）音，
三音、五音做為伴奏背景，主旋律則安排在高音弦部分，形成主旋律及低音兩聲
部的同步進行。

美女野球拳

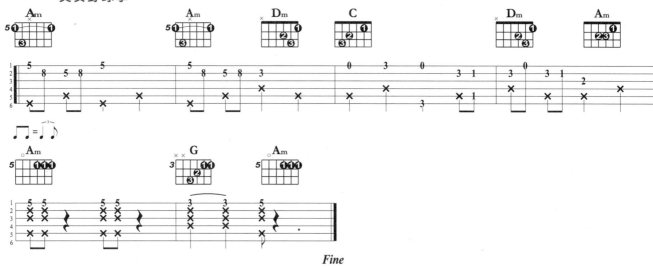

Fine

三指法的變化伴奏型態

a. 原三指法（四、八分音符）　　　　　　b. 變化三指法（八、十六分音符）

　　b也是三指法，不過速度較a的一般三指法伴奏速度快了一倍，但右手手指運指方式一模一樣。

切分的三指法

　　流行音樂常以切分三指法來做為指法的彈奏變型。

a. 變化三指法　　　　　　　　　　　　b. 加入切分的三指法

　　b六線譜中的幾種三指法變化切分。

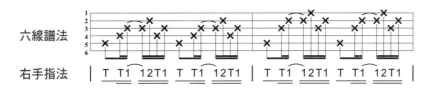

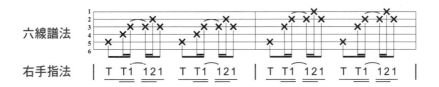

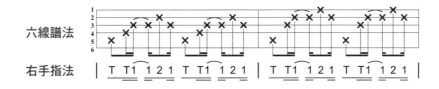

夢中的情話

Singer By 江蕙＋阿杜　Word By & Music By 黃揚哲＆黃煜竣

挑戰指數：★★★★★☆☆☆☆

Rhythm：Soul ♩ = 62
Key：Bm 4/4　Capo：2　Play：Am 4/4

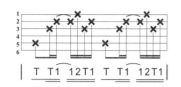

T　T T1　12T1　T　T T1　12T1

1. 三指法加切分拍，很有挑戰價值的練習曲。
2. 前奏是很好的搥、勾、滑弦的綜合練習，注意6線譜上的左手指型標示，可以讓你彈起來更順些。
3. 右手撥弦方式如下列標示，是三指法變形的一種。

4. 結尾的和弦是A而不是Am，是種"變化終止"，曲子的調性仍是A小調呦！

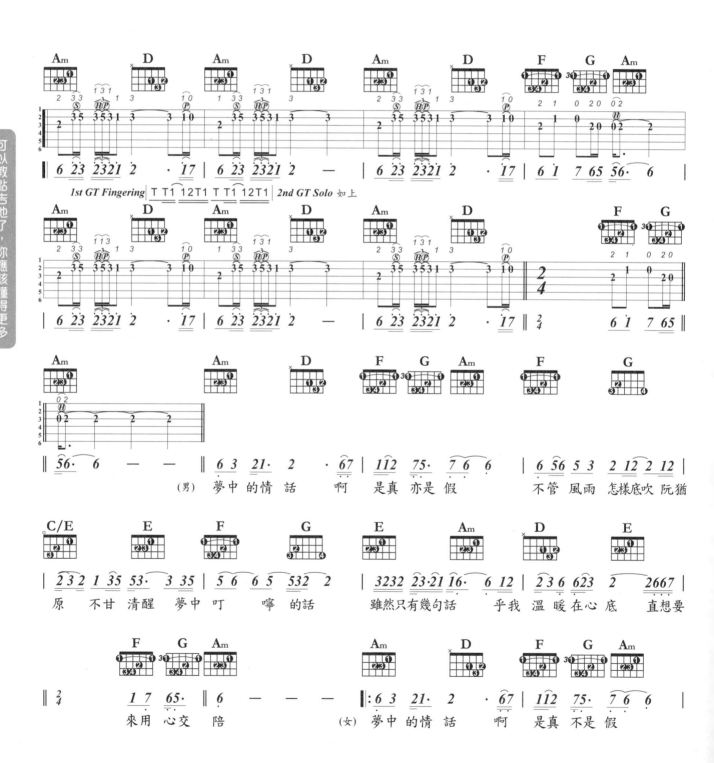

（男）夢中的情話　啊　是真亦是假　　不管風雨怎樣底吹阮猶

原　不甘清醒夢中叮　嚀的話　　雖然只有幾句話　乎我溫暖在心底　直想要

來用　心交　陪　　（女）夢中的情話　　啊　是真不是假

可以教點吉他了，你應該懂得更多

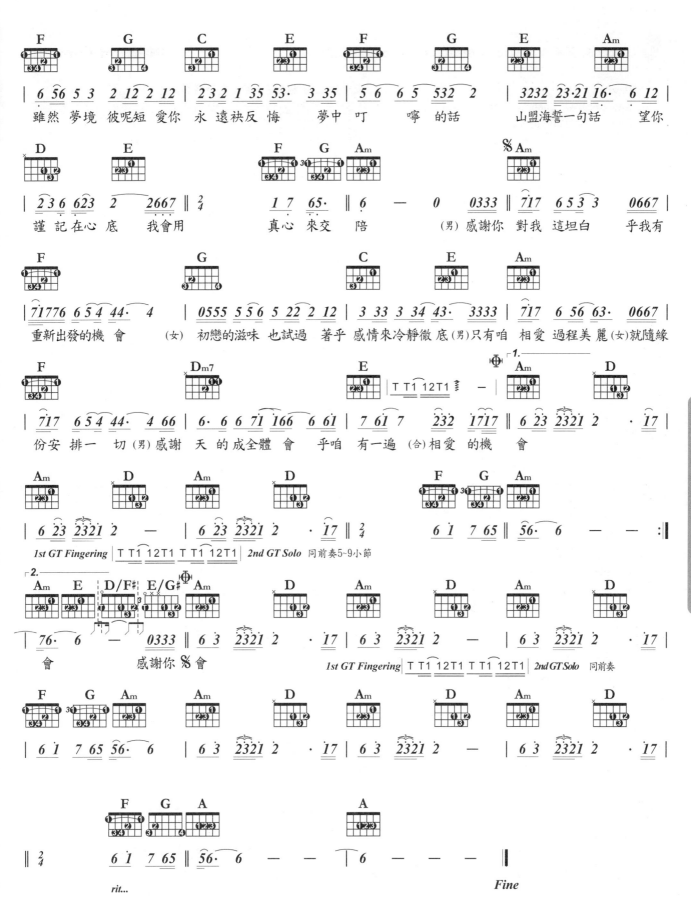

表面的和平

Singer By 陳綺貞　Word By 陳綺貞　& Music By 陳綺貞

挑戰指數：★★★★★☆☆☆☆

Rhythm：Slow Soul ♩ = 128
Key：F 4/4　Capo：0
Play：G（各弦降全音）4/4

1. 又一首三指法的好作品，右手各弦所用的運指彈法如下

2. 有很酷的和弦編曲。原曲是G調，調但每一段樂句的開始和弦是IV和弦C。這是調式編曲的運用。

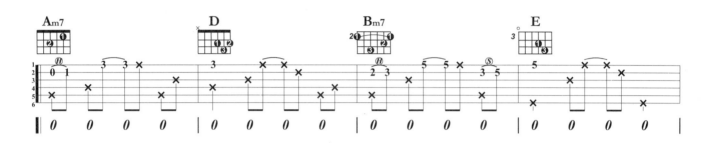

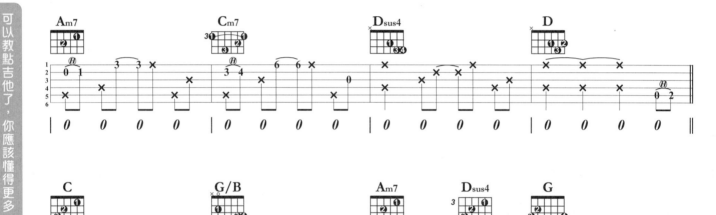

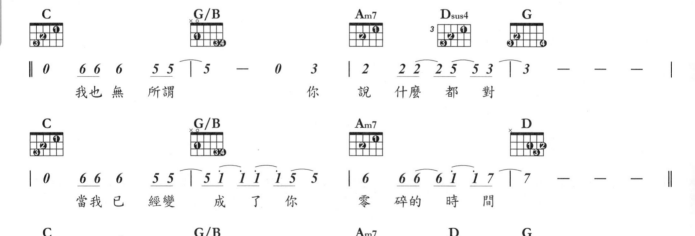

我也無 所謂　　你 說 什麼 都 對

當我已 經變 成 了 你 零 碎 的 時 間

終於有 機會　　讓 自 己再 沉 澱

讓我回 到過 去不 再　 為 你 而 分 裂
讓我回 到過 去毫 無　 恐 懼的 直 言

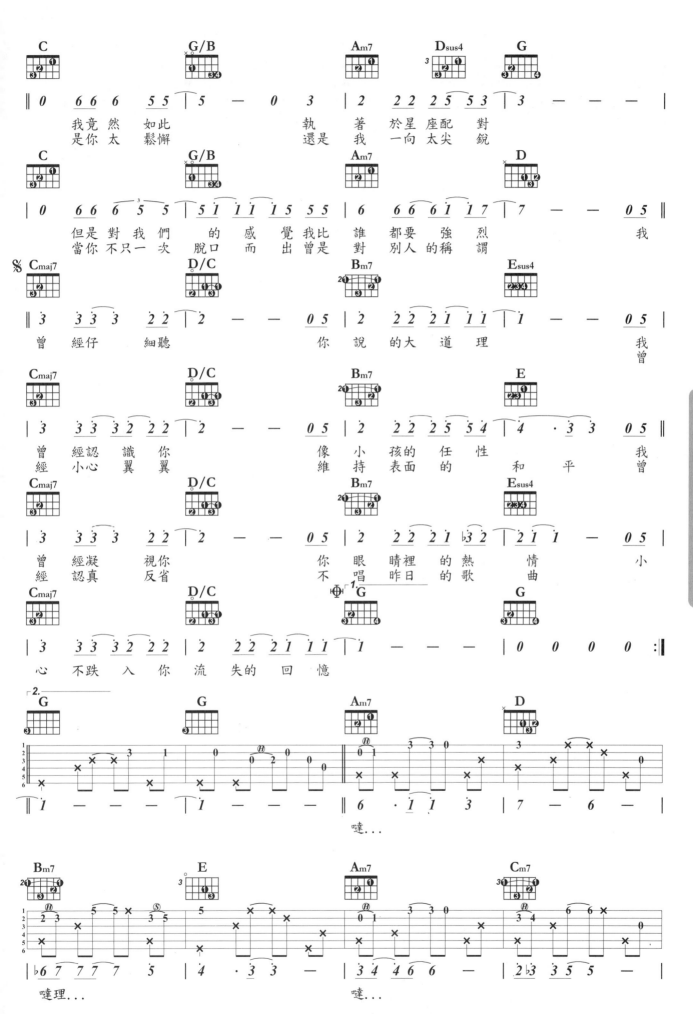

噠... 我 為 了 不

讓 你 傷 心 傷 了 我 的 心

rit...

Fine

不同調性的音階推算（三）
Re型音階

1. **以各調最低的開放音型推算較高調性的同型音階**
 例如：各調Re型音階的推算要以D調Re型音階作為推算基準。
 因為它是各調中最低把位的Re型音階。
2. **依兩調音名的音程差距作為把位升高依據，來找出新調音型的把位。**

　　EX：由D調Re型音階推算C調Re型音階

Step1.　推算基準調的調號音名到新調的調號音名兩音音程差距：

各音的音程差	全音	全音	半音	全音	全音	全音	半音

較低音←　　　C　　D　　E　　F　　G　　A　　B　　C　　　→較高音

基準調D（較低音）較新調音名C（較高音）低4個全音＋2個半音＝差10格琴格

Step2.　依音名的音程差距，當為調名音程差，推算出新調與基準調的位格差，向高把
　　　　位格上推移動，即可獲得新調同型音階位置。

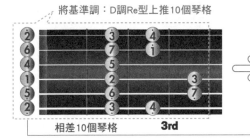 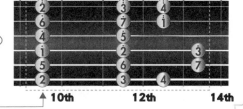

　　有些概念了嗎？

　　EX：我們再以各調Re型音階中，最低把位的D調Re型音階來推算G調Re型音階。

Step1.　算基準調的調號音名到新調的調號音名兩音音程差距：

各音的音程差	全音	全音	半音	全音

較低音←　　　C　　D　　E　　F　　G　　A　　B　　C　　　→較高音

基準調D（較低音）較新調音名G（較高音）低2個全音＋1個半音＝差5格琴

Step2.　依音名的音程差距，當為調名音程差，推算出新調與基準調的位格差，向高把
　　　　位格上推移動，即可獲得新調同型音階位置。

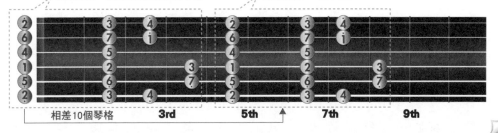

你被寫在我的歌裡

Singer By 蘇打綠+ELLA　Word By 青峰　& Music By 青峰

挑戰指數：★★★★★☆☆☆☆

Rhythm：Mod Soul ♩= 102
Key：C# 4/4　Capo：1　Play：C 4/4

1. Re型音階在流行音樂中真的是個〝過渡〞音型，通常是 Ti 型跟 Mi 型音階的過門型音階。但在藍調中，他可就不是龍套角色囉！
2. 間奏為弦樂主奏，為減低琴友的負擔，所以編為Mi型音階來彈。要彈得有速度且準確確實不是容易的事。加油囉！
3. 歌曲的和弦進行是〝卡農式〞編法，流行音樂必紅的編曲方式。你看出來了嗎？

可以教點吉他了，你應該懂得更多

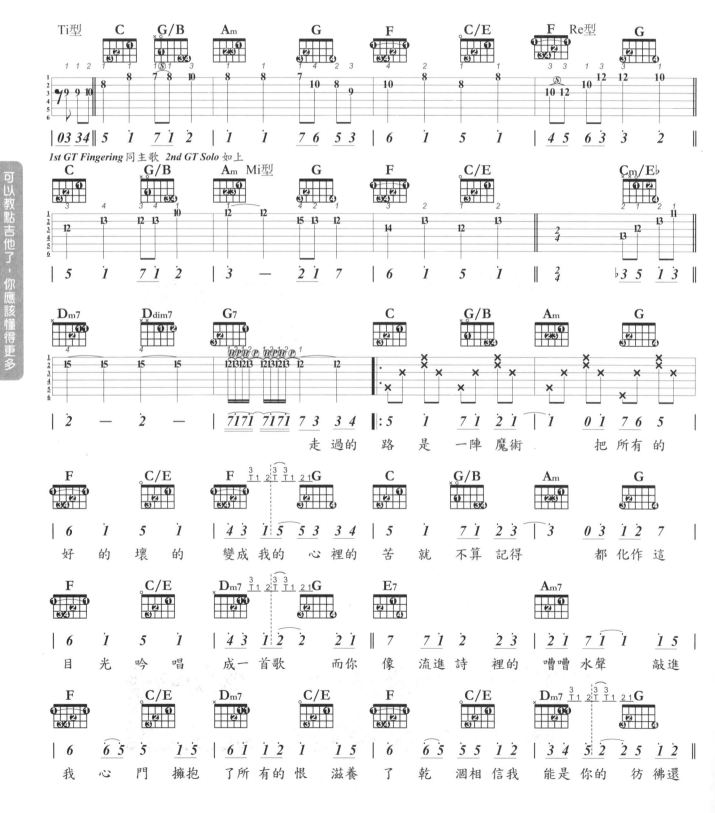

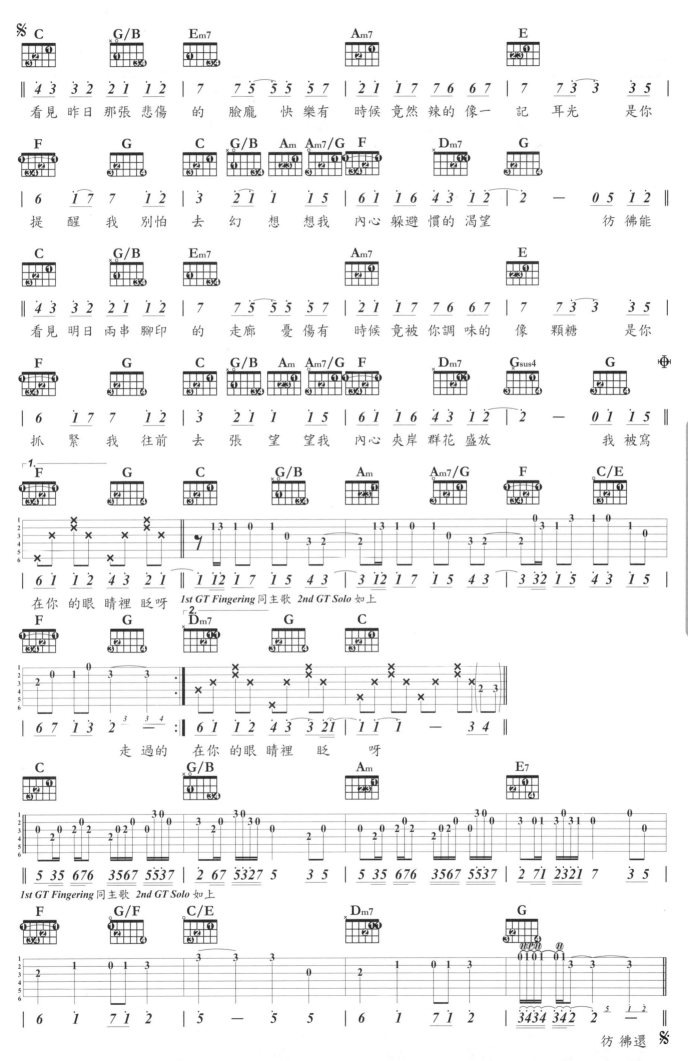

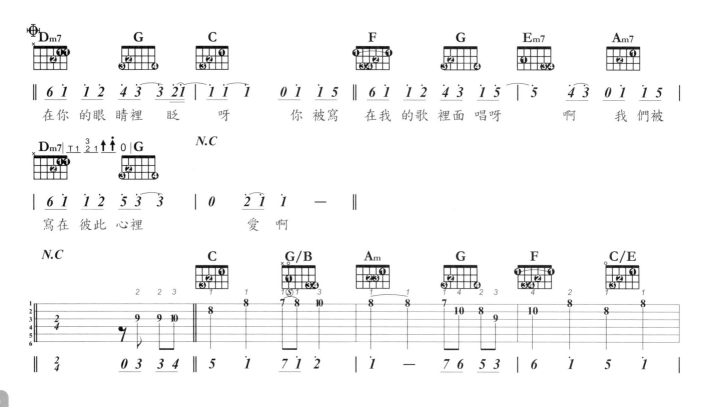

在你的眼睛裡 眨 呀 　　你被寫 在我的歌裡面 唱呀 　　啊 我們被

寫在 彼此 心裡 　　愛 啊

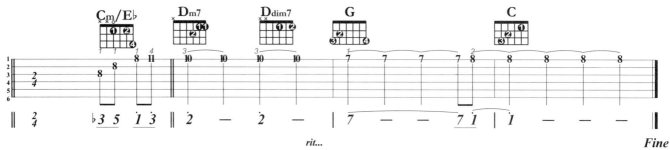

rit...　　　　　　　　　　　　　　　　　　　　　　　　　　　　　　　*Fine*

Sol 型音階

A調與F#m調的順階和弦與音階

（1）以新調（A調）調名的音名（A）做為主音Do(以A為Do)依自然大調音階的音程構成由主音（第一音）開始由低到高的上行排列公式：全全半全全全半。重新排列新調（A調）的音名排列。

音程	全 全 半 全 全 全 半
音名	A B C# D E F# G# A

（2）將音階依序填入音名下，3、4；7、1間以⌒連接表示兩音相差半音音程，其餘為全音程。

音程	全 全 半 全 全 全 半
音名	A B C# D E F# G# A
音階	1 2 3 4 5 6 7 1

（3）列出新調音名排序，並確定各音名在琴格上位置，在音名旁標註新調的唱名，如A＝1，B＝2，C#＝3……etc
由於此型音階第一弦空弦及第六弦空弦音都是Sol，所以此型音階又叫A調Sol型音階。

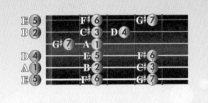

右側欄：可以教點吉他了，你應該懂得更多

A調順階和弦：

由上例依全全半全全全半的音程公式，我們推得A調音名排列為 A B C# D E F# G# A
由各調自然大音階的順階和弦篇中解說，我們得知各調：

Ⅰ、Ⅳ、Ⅴ級為大三和弦，

Ⅱ、Ⅲ、Ⅵ級為小三和弦，

Ⅶ級為減和弦。

所以我們推得A調順階和弦為
A（Ⅰ）、Bm（Ⅱm）、C#m（Ⅲm）、D（Ⅳ）、E（Ⅴ）、F#m（Ⅵm）、G#dim（Ⅶdim）
和弦按法如下：

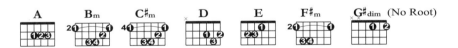

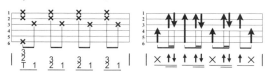

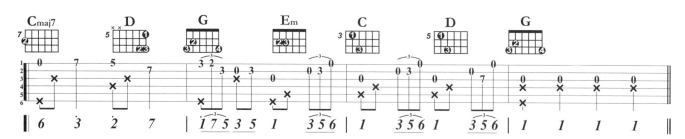

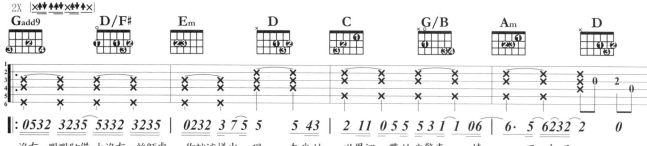

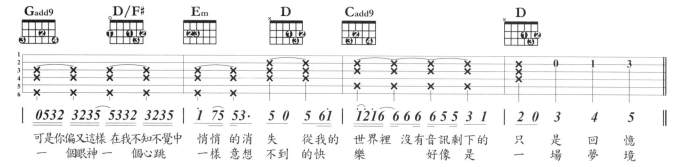

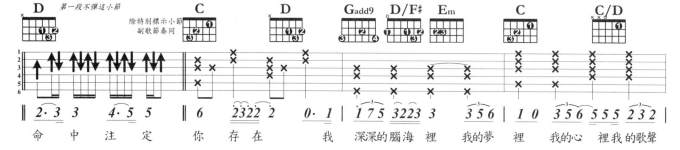

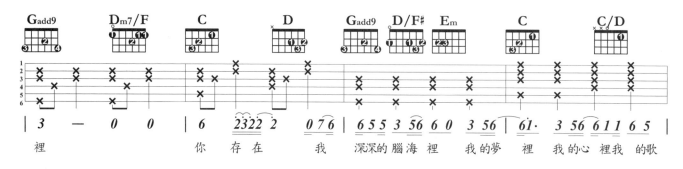

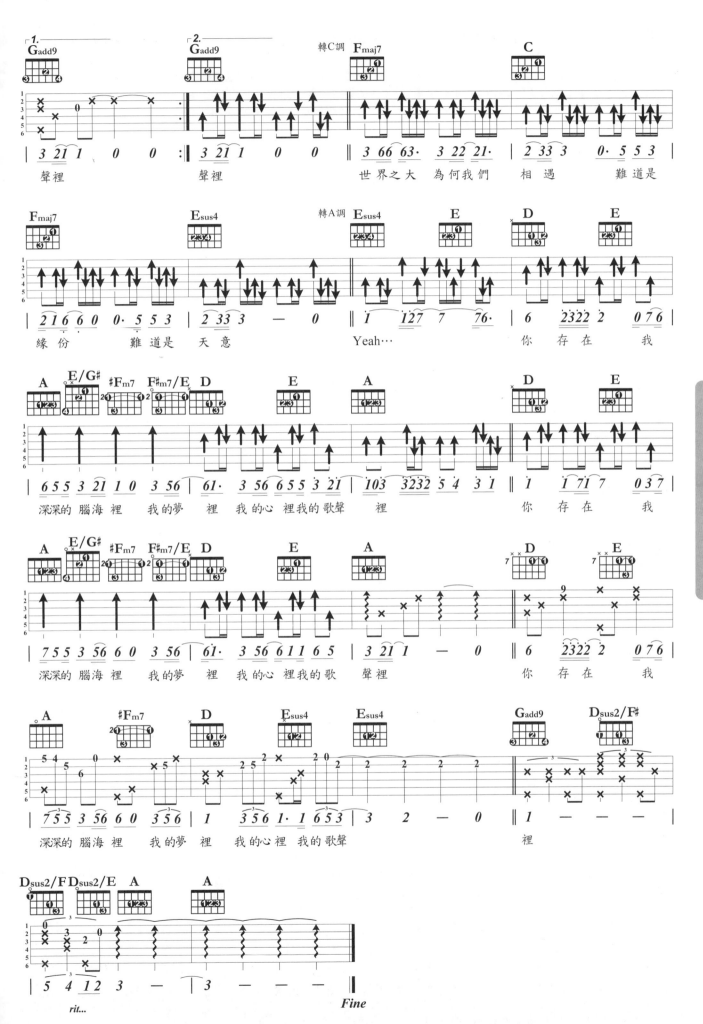

Singer By 陳芳語　Word By 黃祖蔭　& Music By Skot Suyama(陶山)

挑戰指數：★★★★☆☆☆☆☆☆

Rhythm：Slow Soul ♩= 72
Key：A 4/4　Capo：0　Play：A 4/4

1. 簡單的I→VIm→IV→V和弦進行歌曲，用修飾和弦強化了原本的簡單，多了韻味。

2. 第2段彈節奏時，所有的E和弦按法要改成（ ）中的按法呦！

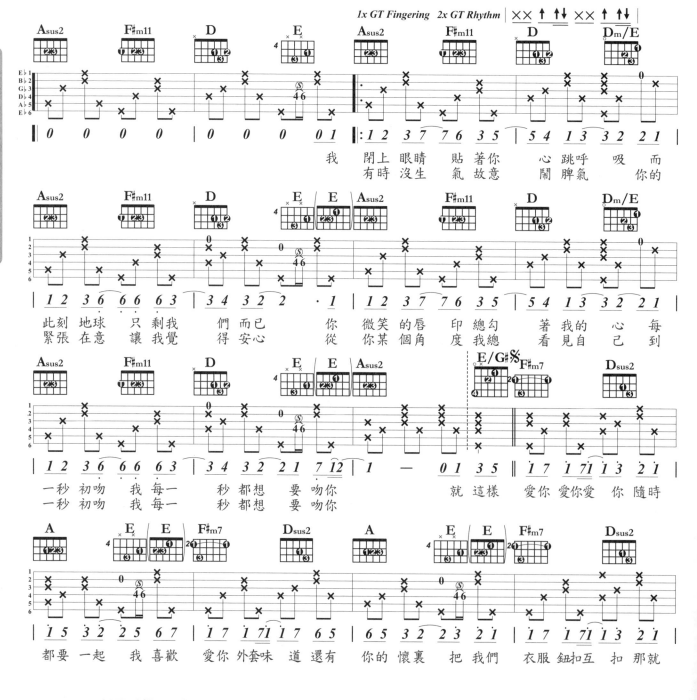

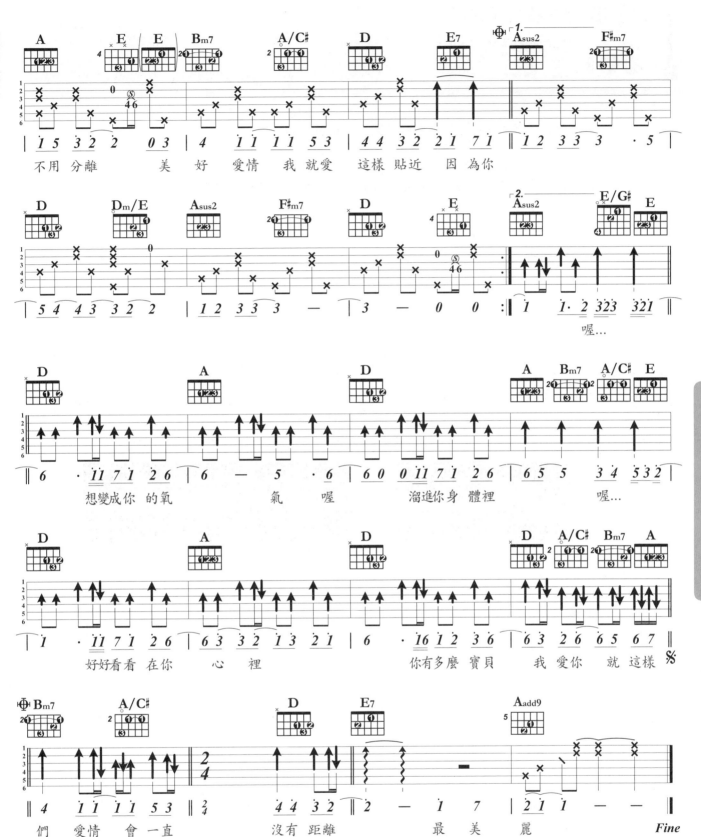

Sol型音階

1.以各調最低的開放音型推算較高調性的同型音階
 例如：各調Sol型音階的推算要以A調Sol型音階作為推算基準。
 因為它是各調中最低把位的Sol型音階。
2.依兩調音名的音程差距作為把位升高依據，來找出新調音型的把位。

EX：由A調Sol型音階推算C調Sol型音階

Step1. 推算基準調的調號音名到新調的調號音名兩音的音程差距：

各音的音程差　全音　全音　半音　全音　全音　全音　半音

較低音←　　C　　D　　E　　F　　G　　A　　B　　C　　→較高音

基準調A（較低音）較新調音名C（較高音）低1個全音＋1個半音＝差3格琴

Step2. 依音名的音程差距，當為調名音程差，推算出新調與基準調的位格差，向高把
 位格上推移動，即可獲得新調同型音階位置。

將基準調：A調Sol型上推3個琴格　　　　　　　　　得到新調：C調Sol型

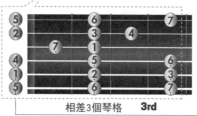
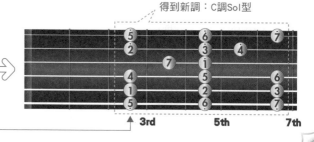

相差3個琴格　　3rd　　　　　　　　　　3rd　　　5th　　　7th

有些概念了嗎？

EX：我們再以各調Sol型音階中，最低把位的A調Sol型音階來推算G調Sol型音階

Step1. 推算基準調的調號音名到新調的調號音名兩音音程差距：

各音的音程差　全音　半音　全音　全音　半音　全音

較低音←　A　　B　　C　　D　　E　　F　　G　　A　　B　　→較高音

基準調A（較低音）較新調音名G（較高音）低4個全音＋2個半音＝差10格琴格

Step2. 依音名的音程差距，當為調名音程差，推算出新調與基準調的位格差，向高把
 位格上推移動，即可獲得新調同型音階位置。

將基準調：A調Sol型上推10個琴格　　　　　　　　得到新調：G調Sol型

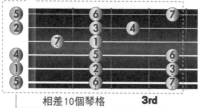
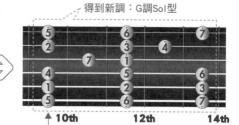

相差10個琴格　　3rd　　　　　　　　　10th　　12th　　14th

可以教點吉他了，你應該懂得更多

Rhythm：Soul ♩ = 105
Key：G 4/4　Capo：0　Play：G 4/4

1. 和聲同音，Bass以Bass Line順降方式編曲的歌。
2. 間奏很簡單，是取各和弦高把位的1~3弦做分解彈奏，琴友可以自己推算一下和弦把位，複習封閉和弦推算原理。
3. 經典曲不一定是技巧繁複炫目，Green Day因本曲而不朽即為一例。
4. 間奏也是G調Mi型及Sol型音階的練習。

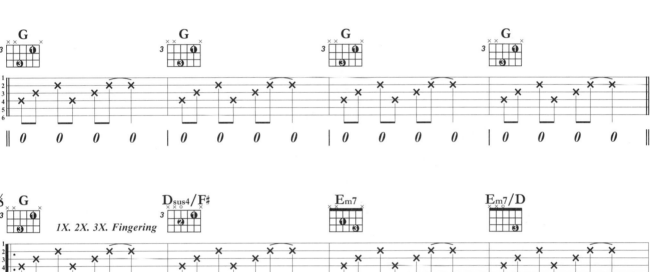

Sum -mer has　　come and past　　the in -nocen -t　ne -ver last

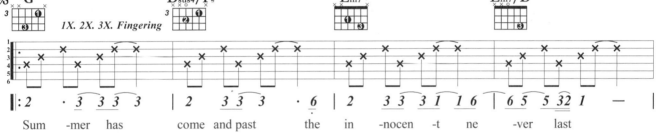

Wake me up　　　　when Septem -ber end -s

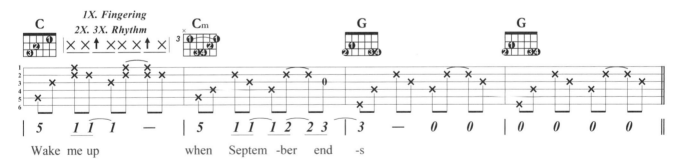

1. Like　my fa -thers　　come　to pass　　Se -ven years has　gone　so　fast
2. Ring　out　the　　bells　again　　Like　we did when　spring　be -gan
3. Like　my fa -thers　　come　to pass　　twen -ty years has　gone　so　fast

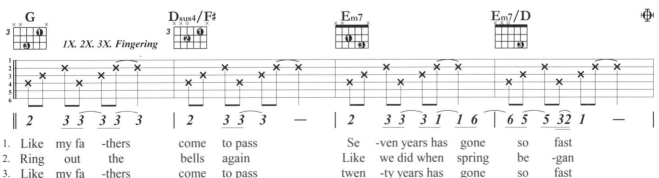

可以教點吉他了，你應該懂得更多

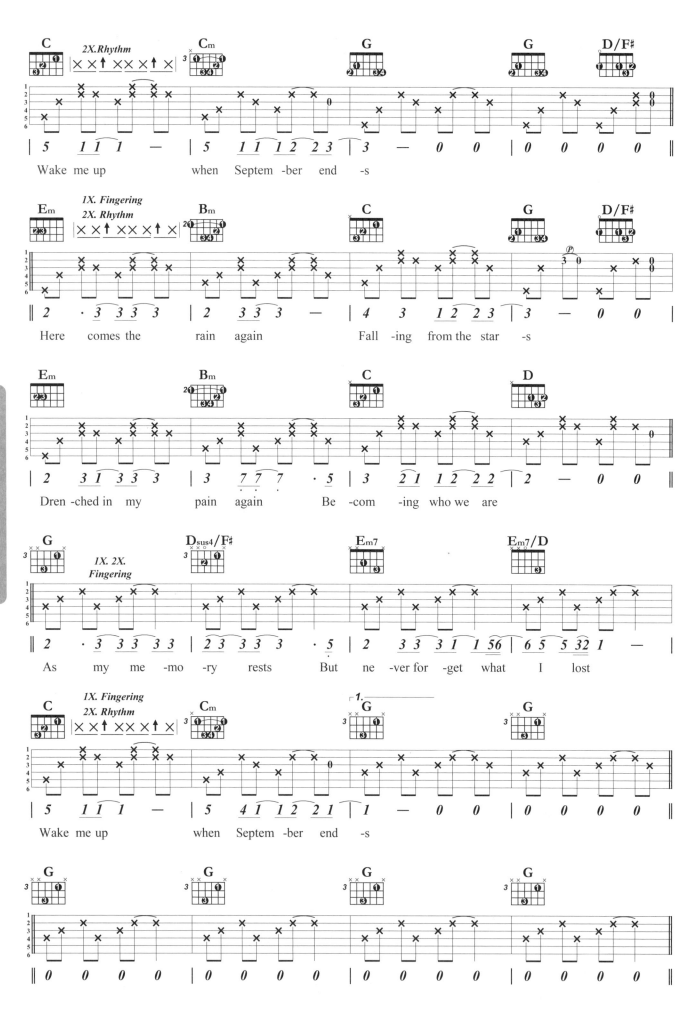

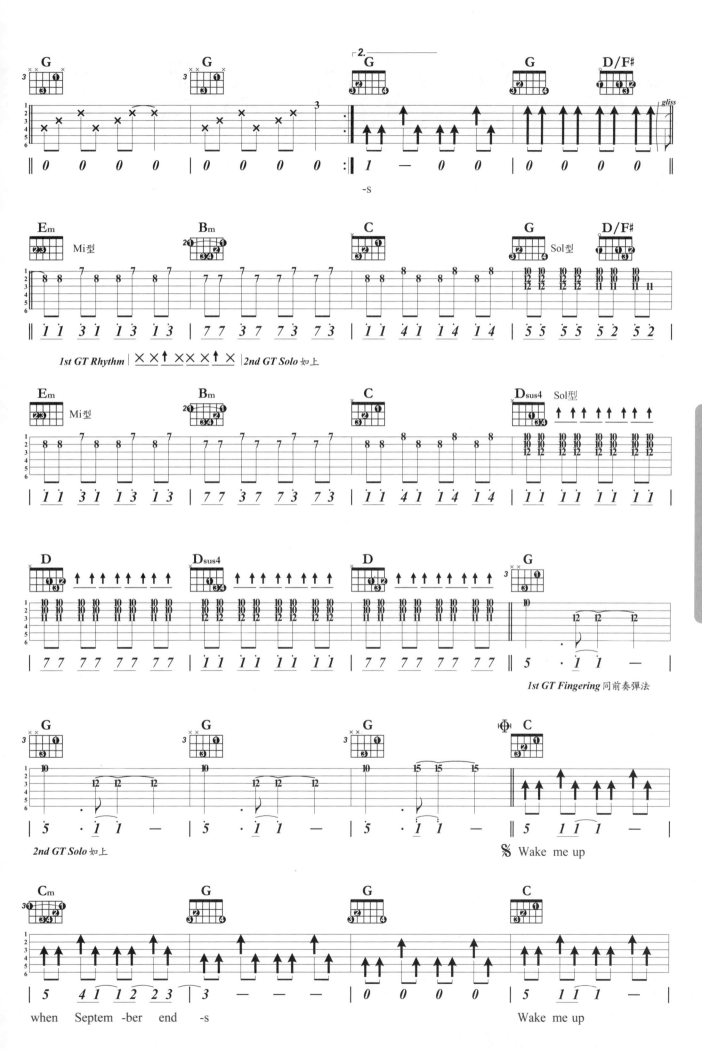

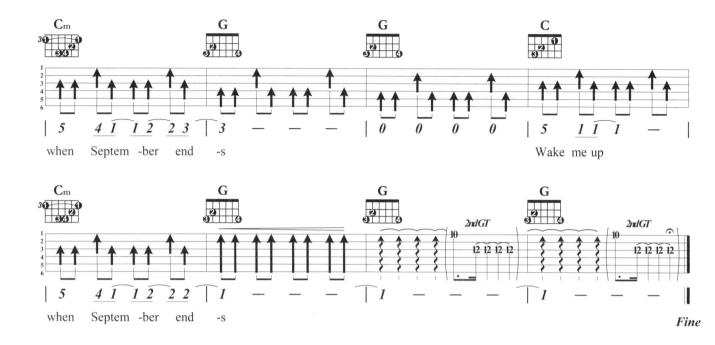

when Septem -ber end -s Wake me up

when Septem -ber end -s

Fine

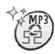

I'll Have To Say I Love You In A Song

Singer By Jim Croce　Word By Jim Croce　& Music By Jim Croce

挑戰指數：★★★★★★☆☆☆☆

Rhythm：Slow Soul　♩ = 134
Key：A 4/4　Capo：0　Play：A 4/4

| T 1 2 T T 1 2 T |

雙吉他編曲的經典之一。吉他上利用純四度（相差5琴格）及純五度（相差7琴格）的雙吉他編排是最常見的。兩把吉他在齊聲彈奏時，弦因共頻（振動頻率）所產生的空間感，是很迷人的。琴友請多感受吧！

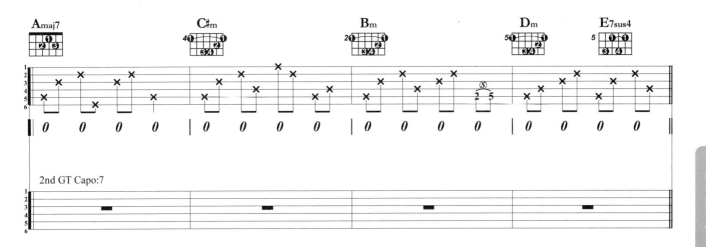

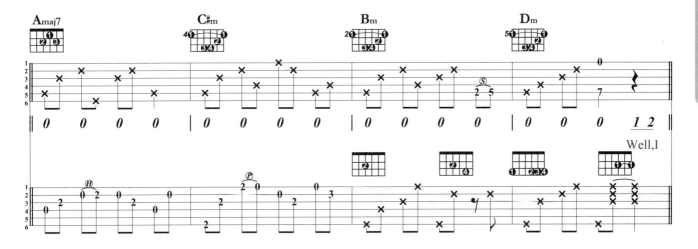

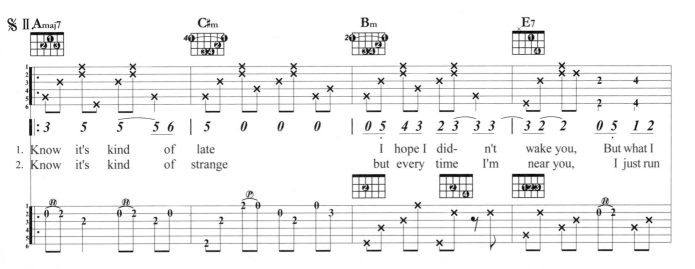

可以教點吉他了，你應該懂得更多

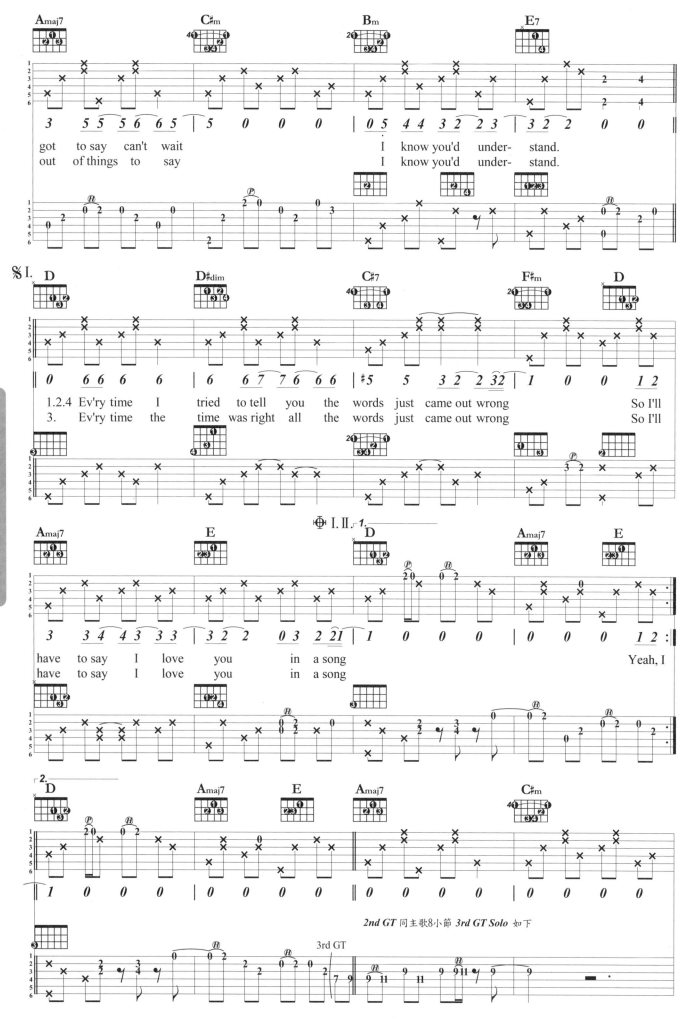

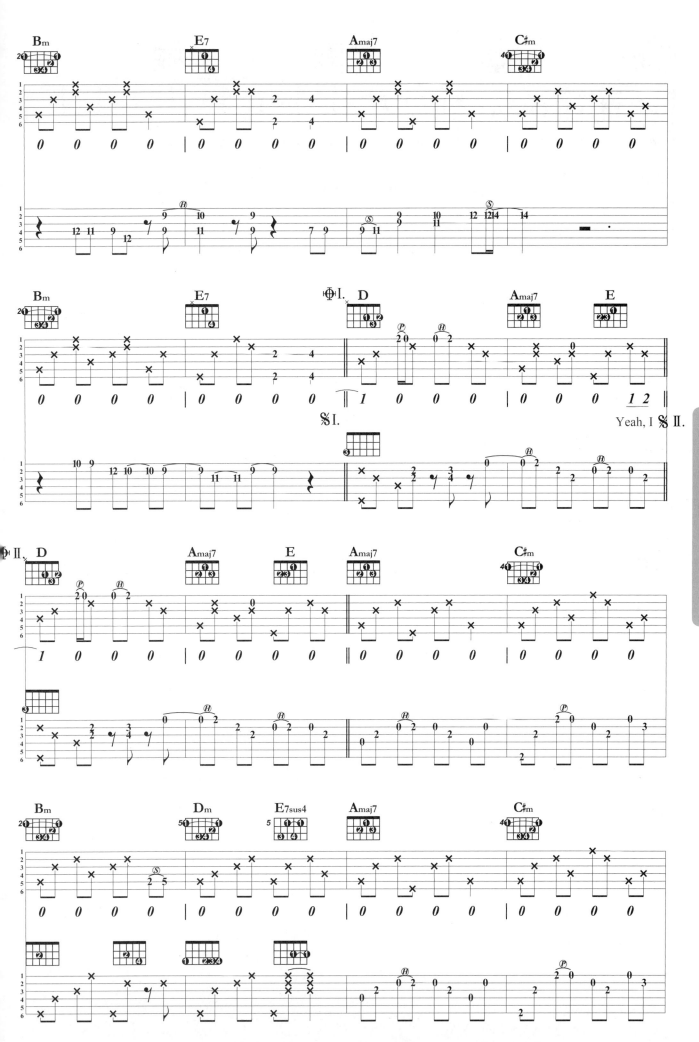

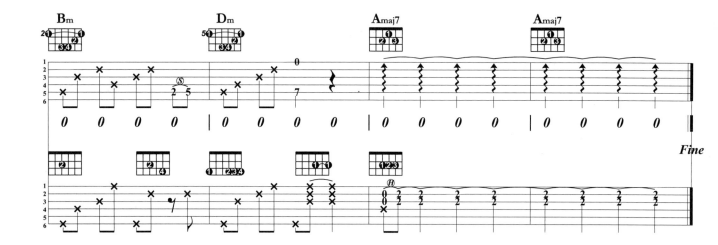

悶音

Stacato & Mute（Funk Guitar的精髓）

（Mute）悶音，又稱為弱音，也有左、右手悶音技巧。

悶音：譜例記號為 ↑ or ↓ or ⌐—M—⌐

1.右手悶音法：

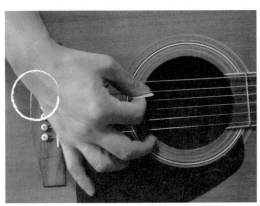

◀ 單音悶音：將右手掌外側掌緣輕壓在下弦枕正上方，再以右手撥奏。單音悶音最常用右手悶音法。

2.左手悶音法：

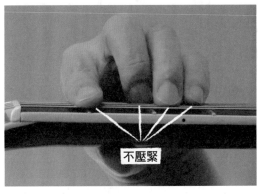

不壓緊

◀ 用於封閉和弦奏法，Funk Guitar手必攻的奏法，左手按任一封閉和弦，手指輕鬆觸弦不壓緊。右手撥弦，使PICK與弦間刷動的聲音發出。（圖例為第一把位F和弦輕壓，但不壓緊的範例）

王妃

Singer By 蕭敬騰　Word By 陳鎮川　& Music By 李偲菘

挑戰指數：★★★★★★★★☆☆☆

Rhythm：Rock　♩= 126
Key：F#m 4/4　Capo：0　Play：F#m 4/4

1. 悶音技巧練習。在Solo的空拍處使用左手悶音做為填補，是 Rock GT中常見的手法。

2. 第2段主歌接副歌C#和弦是用切分拍過門，很酷的手法，請記下！

陌生人

Singer By Soler　Word By 張丹　& Music By Dino Acconci

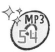

Rhythm：Mod Funk Rock　♩= 102
Key：E 4/4　Capo：0　Play：E 4/4

1. 很經典的Funk曲手法。1st GT的悶音彈法是採右手手刀側緣放在下琴枕上的技法。
2. 2nd GT的節奏重拍在2、4兩拍的前半拍。

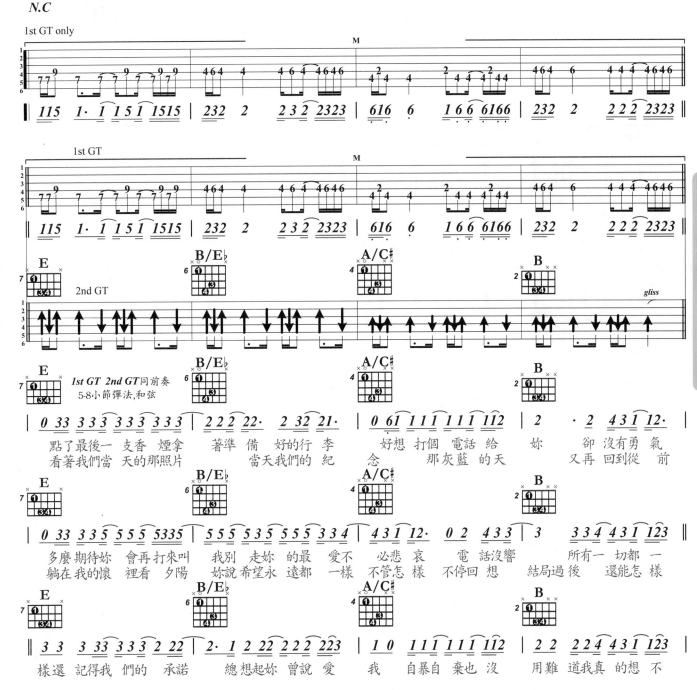

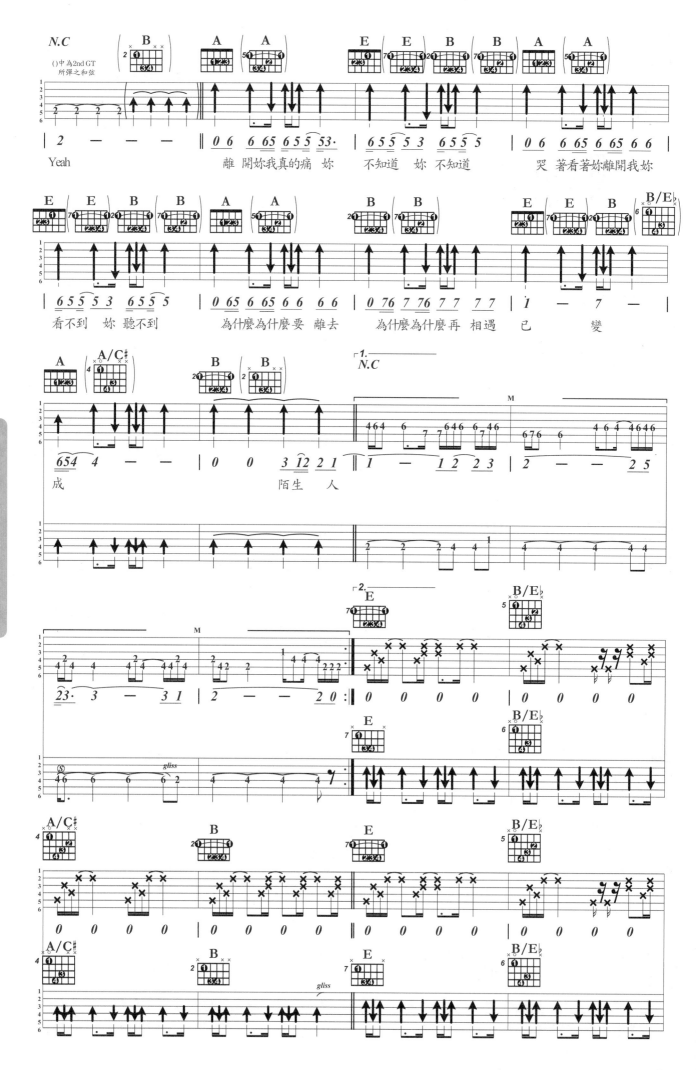

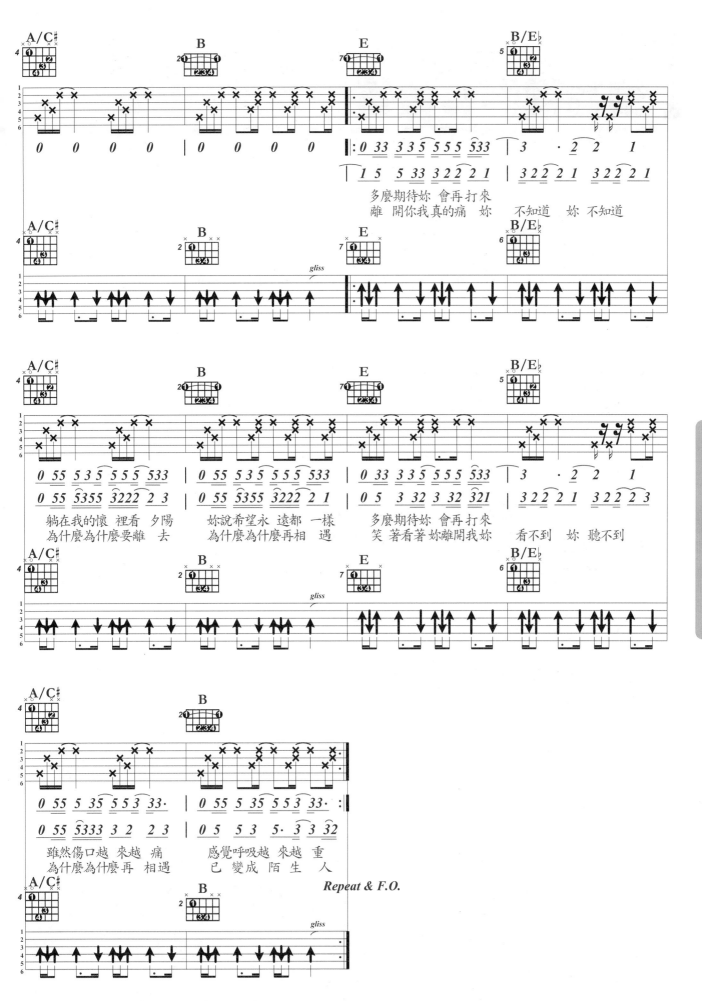

複音程與七和弦

單音程與複音程

a.單音程：使用的音階範圍（音域）在八度音內，如1→1̇ or 3→3̇ etc。
b.複音程：使用的音域超過八度音程，如1→2̇（差9度）or 3→5̇（差10度）etc。

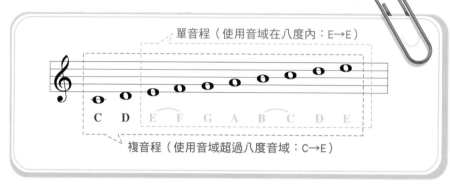

單音程（使用音域在八度內：E→E）

複音程（使用音域超過八度音域：C→E）

一般和弦與擴張和弦（Extension Chord）

a.一和弦的組成音域在八度音程內，我們稱其為一般和弦。
　大三、小三、增三、減三，大七、小七、增七、減七和弦。
b.和弦的組成音域超過八度音程，稱其為擴張和弦（Extension Chord）。
　大、小九和弦，十一和弦···etc。

七和弦的推算

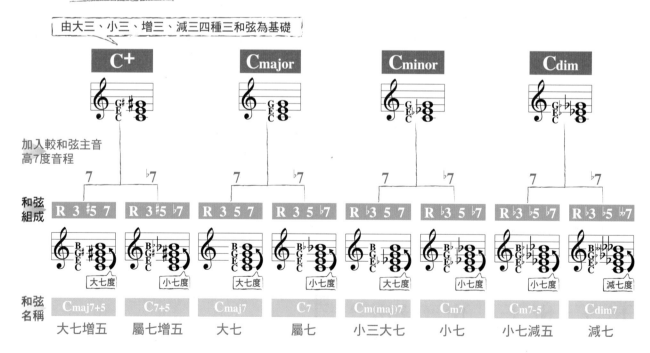

由大三、小三、增三、減三四種三和弦為基礎

可以教點吉他了，你應該懂得更多

經過與修飾和弦使用概念及應用

經過和弦

種類：各調增三和弦及減七和弦。

使用方式：

1. **增三和弦**：多用於加入各調的 V(7)→ I 及 I → VIm和弦的進行中。
2. **減七和弦**：用於順階和弦進行中，兩和弦的和弦主（根）音音名相差為全音時，可加入一較前一和弦高半音音名的減七和弦。

經過和弦多於小節後兩拍。使用後不需回原和弦內音解決。

EX：**原和弦進行**

```
     I           VIm          IV           V
 4 | C / / / | Am / / / | F / / / | G / / / ‖
 4
```

加入經過和弦

經過和弦多於小節後兩拍。使用後不需回原和弦內音解決。

```
   I   I+      VIm          IV   IV#dim  V   V+      I
 4| C /C+/   Am / / /   F /F#dim/  G  /G+/   | C / / / ‖
 4
   1   1    6          4→4#→5   5        1
   3   3    1          6   6  7  7        3
   5→5#  3          1   1  2→2#     5
```

加入F、G和弦中，主音音名較F和弦高半音的 F#dim

修飾和弦：

　　修飾和弦出現的時機屬暫時性的，為的是讓原和弦進行的旋律聲部的旋律線及和聲增多聲部，產生更豐富的變化。使用時在各小節中的第一、第二拍為佳，使用後需回到被修飾和弦內音裡來解決。

修飾和弦常用的有：

　　a. 大、小三加九和弦：修飾原大、小三和弦。
　　b. 大、小九和弦：用於藍調和聲，民謠吉他少用。
　　c. 大、小七和弦：強化原和弦和聲。
　　d. 掛留二、四和弦：修飾原大、小三和弦。

EX：**原和弦進行**

```
 4 ‖: C / / / | Am / / / | F / / / | G / / / :‖
 4
```

加入修飾和弦後的和弦進行

```
 1. 4 ‖: Cadd9/ C / | Am9/Am / | Fadd9/ F / | G  / G7 / :‖
    4
```

```
 2. 4 ‖: Cmaj7/ / / | Am9/ / / | Fmaj7/ / / | Gsus4/ G / :‖
    4
```

Without You

Singer By Mariah Carey **Word By** William Peter Ham & **Music By** Tom Evans

挑戰指數：★★★★★☆☆☆

Rhythm：Slow Soul ♩= 60
Key：G♭ 4/4　**Capo**：0（各弦調降半音）
Play：G 4/4

1. 前頁所解說的經過和弦與修飾和弦應用曲，請琴友配合前頁的論述，研習經過和弦與修飾和弦的使用概念。

可以教點吉他了，你應該懂得更多

No I can't forget this evening or you face as you were leaving But I

guess that's just the way the story goes　　You always s - mile but in your eyes your sorrow shows　　Yes it

show　　No I can't forget to-morrow when I think of all my sorrow when I

had you there but then I let you go　　And now it's only fair that I should let you know　　what you should

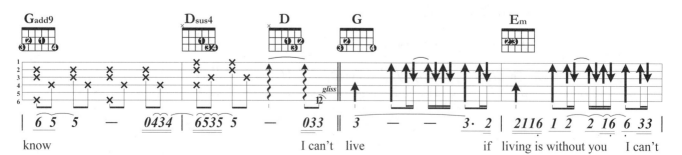

know　　I can't live　　if living is without you　I can't

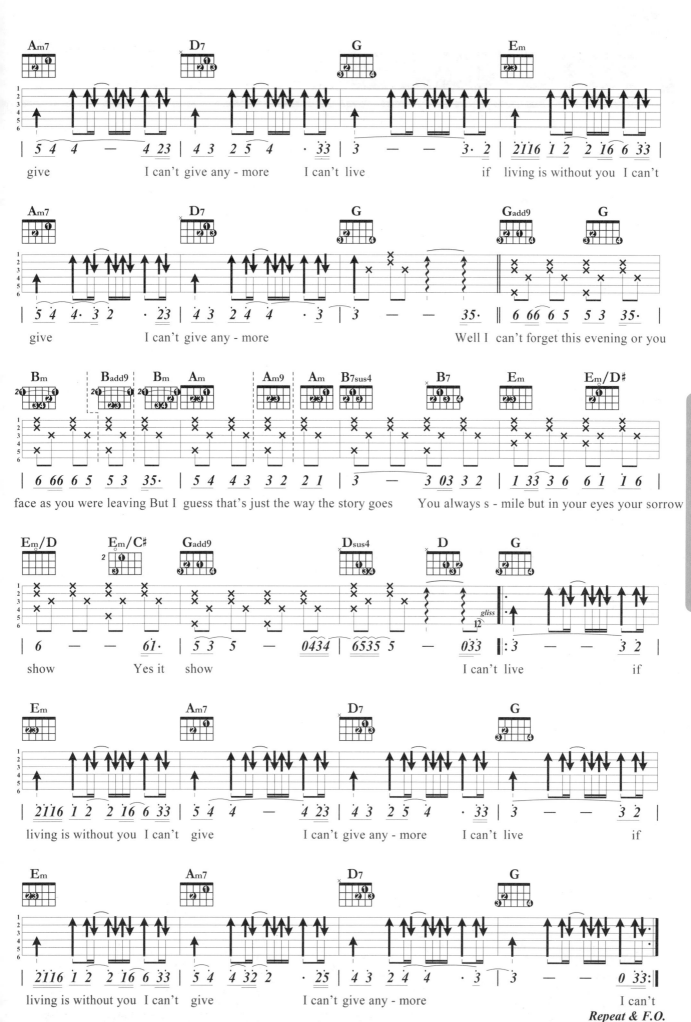

五度圈與四度圈

將各調的調性名稱,由音名C開始做順時鐘方向的鄰近音五度音(3全音+1半音)進行排列,叫「五度圈」。

而由音名C逆時鐘方向做音程推演時,原圖形各音名為四度音(2全音+1半音)進行排列,所以也可以稱為「四度圈」。

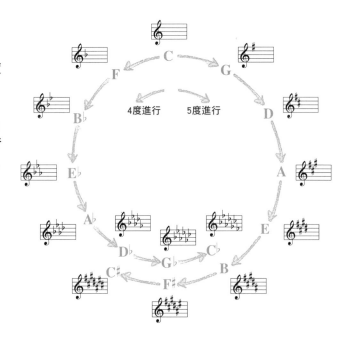

五度圈:

用舊調音階中的第五音(又稱屬音)做為新調大調音階的第一音(又稱主音),依新調音名排列後,將舊調音階的第四音音名升半音,就能得到吻合新大調音階音程公式:全全半全全全半的新調大調音階。

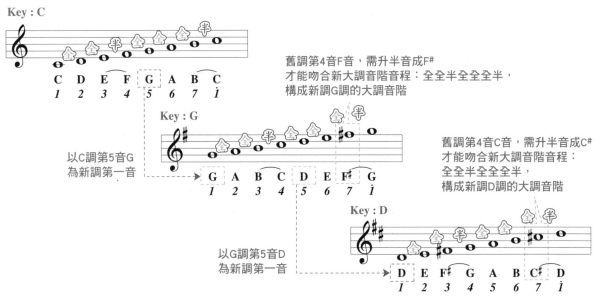

Key : C

C D E F G A B C
1 2 3 4 5 6 7 i

舊調第4音F音,需升半音成F#
才能吻合新大調音階音程:全全半全全全半,
構成新調G調的大調音階

Key : G

以C調第5音G
為新調第一音

G A B C D E F# G
1 2 3 4 5 6 7 i

舊調第4音C音,需升半音成C#
才能吻合新大調音階音程:
全全半全全全半,
構成新調D調的大調音階

Key : D

以G調第5音D
為新調第一音

D E F# G A B C# D
1 2 3 4 5 6 7 i

類推...

那四度圈是‧‧‧‧？

用舊調的第四音（又稱下屬音）做為新調大調音階的第一音（又稱主音），依新調音名排列後，將舊調音階的第七音音名降半音，就能得到吻合新大調音階音程公式：全全半全全全半的新調大調音階。

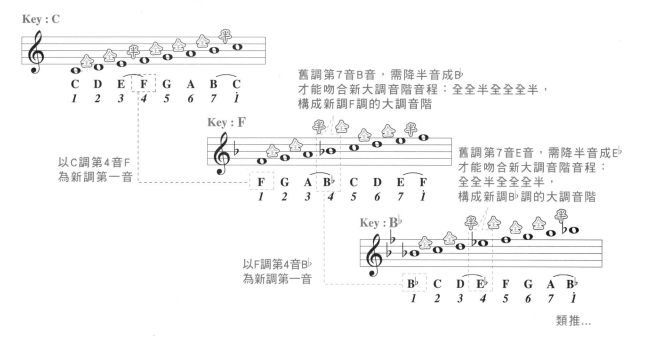

做什麼用？很多樂理就不用背的啦！

應用1：為初習編曲者提供和弦代用或修飾配置的快速圖示如右下圖中，同格的內圈外圈和弦互為代用和弦，Ex：C、Am互為代用和弦，F、Dm互為代用和弦...

EX：原和弦進行 ‖ C / / / | F / / / | G7 / / / | C / / / ‖
　　新和弦配置 ‖ C / Am / | F / Dm / | G7 / Em / | C / Am / ‖

上例中Am代用C、Dm代用F、Em代用G為一般和弦代用原理，請見代用和弦篇。

應用2：各調常用的六個和弦圖示，
　　　　C調和G調常用的和弦有哪些呢？
　　　　瞧瞧右圖標示吧！
　　　　C色調框中的各和弦名稱下的
　　　　1、2、3、4、5、6
　　　　是和弦級數標示，
　　　　代表C調的六個級數和弦。
　　　　C(1) Dm(2m) Em(3m) F(4)
　　　　G(5) Am(6)
　　　　換而言之，G調框中的
　　　　1、2、3、4、5、6所標示的
　　　　代表G調的六個級段和弦。
　　　　G(1) Am(2) Bm(3) C(4)
　　　　D(5) Em(6)

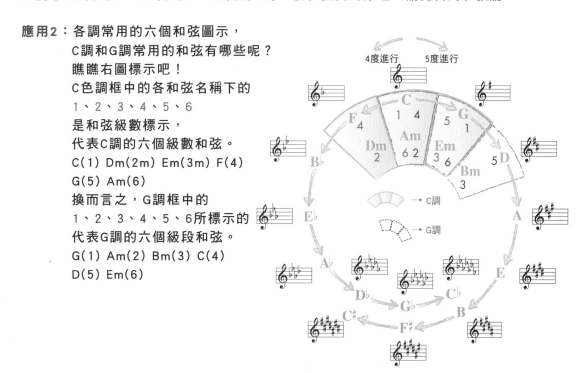

應用3：為轉調編寫和弦時粉好用！

例如：C要轉成F#調怎辦？

Step1.找新的左邊：新調F#的左邊叫D♭（＝C#）

Step2.找新的左邊的左邊：D♭的左邊叫A♭（＝G#）

Step3.從原來調性（C）→新的左邊的左邊（A♭＝G#）→新的左邊（D♭＝C#）→新的調性F#

調性　　原-C調　　　　　轉-F#調

EX：　原和弦進行 ‖ C ／ ／ ／ ｜ F# ／ ／ ／ ‖

　　新和弦編寫的配置 ‖ C ／ A♭ D♭ ｜ F# ／ ／ ／ ‖

Ⅱ→Ⅴ→Ⅰ【F#為Ⅰ和弦，A♭（＝G#）為Ⅱ和弦，
而D♭（＝C#）則為Ⅴ和弦】

　其實這叫Ⅱ→Ⅴ→Ⅰ和弦進行的轉調方式，Jazz樂最常用的模式。要懂原理，小難！看圖說故事：很快！不信試試看，我們再來用這方法，試著怎樣從C調轉E調。

Ans. ‖ C ／ F# B ｜ E ／ ／ ／ ‖

　其實五度圈的應用不僅於此，但要背嗎？個人以為熟能生巧吧！常會出現的應用久了就熟，不常出現的查就好了！將五度圈圖隨時準備，作為樂理學習時的工具吧！

增和弦—平均的美感

增和弦的和弦組成：R 3 #5

和弦的寫法：X⁺或Xaug

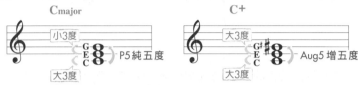

3種常用C⁺和弦指型在前十二琴格的位置

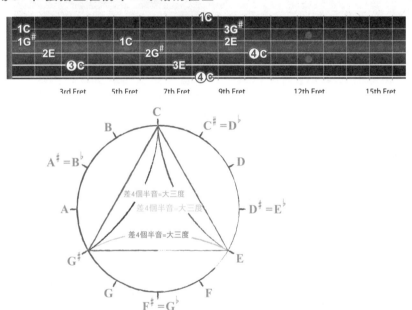

　　這是將所有的音名以圓形排列方式呈現後，依C⁺和弦的組成音程公式「大三度+大三度」圈選出C⁺三個組成音C E G#的結果。

　　各和弦組成音C→E、E→G#、G#→C的音程恰均為4個半音。有個有趣的現象是，我們若要依增和弦的組成音程公式「大三度+大三度」依序找出的E⁺及G⁺和弦，這兩個和弦的組成音也會是由（C E G#）這三個音所排列，只是組成排列順序不同而已。

EX. 和弦主音在第五弦上的增三和弦指型（注意六、一弦不能彈到）

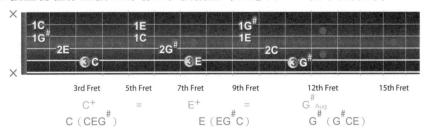

　　我們稱這種，『和弦組成音相同，和弦根音不同的現象叫：同音異名和弦』
C⁺ E⁺ G#_{aug}和弦就是和弦組成相同但和弦稱謂不同的同音異名和弦。

增和弦的和弦指型

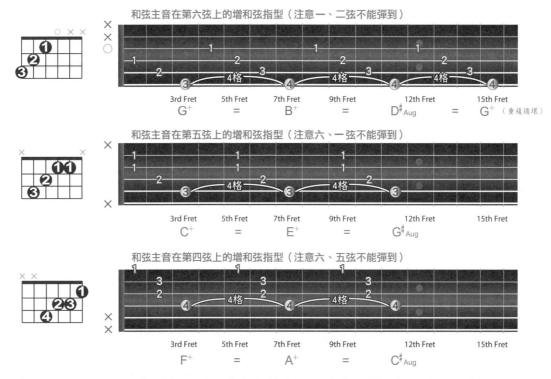

和弦主音在第六弦上的增和弦指型（注意一、二弦不能彈到）

3rd Fret — 5th Fret — 7th Fret — 9th Fret — 12th Fret — 15th Fret
G+ ＝ B+ ＝ D♯Aug ＝ G+ （重複循環）

和弦主音在第五弦上的增和弦指型（注意六、一弦不能彈到）

3rd Fret — 5th Fret — 7th Fret — 9th Fret — 12th Fret — 15th Fret
C+ ＝ E+ ＝ G♯Aug

和弦主音在第四弦上的增和弦指型（注意六、五弦不能彈到）

3rd Fret — 5th Fret — 7th Fret — 9th Fret — 12th Fret — 15th Fret
F+ ＝ A+ ＝ C♯Aug

增和弦常用和弦指型有三種：主音在第六弦、主音在第五弦及主音在第四弦型。三種都很常用。要注意的是每個相同指型在前十二個琴格都有同音異名的三個位置。因為增和弦每個和弦組成音間差2個全音=4個琴格，每個指型相差4個琴格。Xaug中小寫的aug也是增和弦表示法之一。

增三和弦的使用時機：

1.各調 V＋ 用於 V→Ⅰ 和弦進行中。
2.Ⅰ＋ 用於 Ⅰ→Ⅵm 和弦進行中。

原和弦進行

$\frac{4}{4}$ ‖ C(Ⅰ) ／ ／ ／ ｜ Am(Ⅵm) ／ ／ ／ ｜ F(Ⅳ) ／ ／ ／ ｜ G(Ⅴ) ／ ／ ／ ｜ C(Ⅰ) ／ ／ ／ ‖

加入增三和弦

$\frac{4}{4}$ ‖ C(Ⅰ) ／ C＋ ／ ｜ Am(Ⅵm) ／ ／ ／ ｜ F(Ⅳ) ／ ／ ／ ｜ G(Ⅴ) ／ G＋ ／ ｜ C(Ⅰ) ／ ／ ／ ‖

Ⅰ→Ⅰ＋ →Ⅵm　　　　　　　　　Ⅰ→Ⅴ＋ →Ⅰ

3.用於cliche，對位旋律，製造出 Ⅰ→Ⅰ＋ →Ⅴ6→Ⅰ7的對位旋律音5→♯5→6→♭7。

屬增三和弦分散和弦：Key C：V+（G+），Key G：V+（D+），Key F：V+（C+）

可依根音 Ⓡ 位格的不同，做各增三和弦的音階練習。

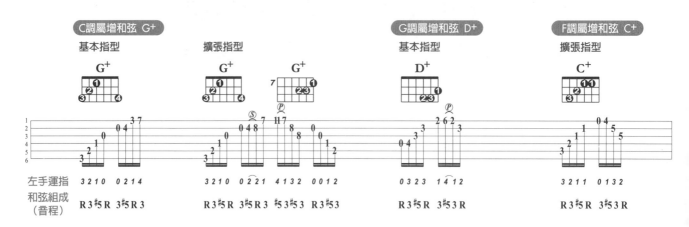

C調屬增和弦 G+　　　　　　　　　　　　　　　　G調屬增和弦 D+　　F調屬增和弦 C+

基本指型　　　擴張指型　　　　　　　　　基本指型　　　擴張指型

G＋　　　G＋　　　G＋　　　　　　　　D＋　　　　　C＋

左手運指　3 2 1 0　0 2 1 4　　　3 2 1 0　0 2 2 1　4 1 3 2　0 0 1 2　　0 3 2 3　1 4 1 2　　3 2 1 1　0 1 3 2
和弦組成
（音程）　R 3 ♯5 R　3 ♯5 R 3　　R 3 ♯5 R　3 ♯5 R 3　♯5 3 ♯5 3　R 3 ♯5 3　　R 3 ♯5 R　3 ♯5 3 R　　R 3 ♯5 R　3 ♯5 3 R

星晴

Singer By 周杰倫　　Word By 周杰倫　&　Music By 周杰倫

Rhythm：Slow Soul ♩= 88
Key：G 4/4　Capo：0　Play：G 4/4

1. 增和弦多數時間是以各調的V+和弦出現在I和弦前做經過和弦使用。而這概念也可以推廣到將任一是V→I和弦進行都可以加入增和弦。像本曲中，將Am7當成I和弦來看，V+和弦就是E+。就是這樣的用法。
2. 打板彈法有複BASS的進行，別漏了！

G	C	Em	C
3 1 5 3 3 1 5 3	3 1 2 3 3 1	3 1 5 3 3 1 5 3	3 1 2 3 3 1
一步 兩步 三步 四步	望著 天上牽 手	一顆 兩顆 三顆 四顆	連成 線條 星 星

G	C	Em	C
3 1 5 3 3 1 5 3	3 1 2 3 3 1	3 1 5 3 3 1 5 3	3 1 2 3 3 0
一步 兩步 三步 四步	望著 天上牽 手	一顆 兩顆 三顆 四顆	連成 心和 心

G	D/F#	Em	Bm/D
0 3 3 3 2 1	2 5 6 6 7 7	0 1 1 1 7 6	7 1 2 2 3 2165
乘著 風 遊盪 在 藍天 邊		一片 雲 掉落 在 我面 前	

C	G/B	Am7	Am7/D
0 4 4 4 3 3 2	0 3 3 3 2 1	16 16 12 12	23 0 5 4 3 2
捏成 你的 形狀	隨風 跟著 我	一口 一口 吃掉 憂愁	嗚……

G	D/F#	Em	Bm/D
‖: 0 3 3 3 2 1	2 5 6 6 5 0	01 1 1 1 7 6	7 3 4 4 3 3 21
載著 你 彷彿 載 著陽 光		啊 不管 到 哪裡 都 是晴 天	

C	G/B	Am7	Am7/D
0 6 4 4 4 3 2 1	0 3 3 3 2 1	16 16 12 12	23 0 03 2 2 ‖
啊 蝴蝶 自在 飛	花也 佈滿 天	一朵 一朵 因你 而香	試 圖

C	D/C	Bm	E
1 2 3 3 6 6 7	7 2 2 7 6 6	7 5 5 6 6 7 6	6 6 5 5 454
讓夕 陽 飛翔	帶 領	你我 環 繞大 自	然

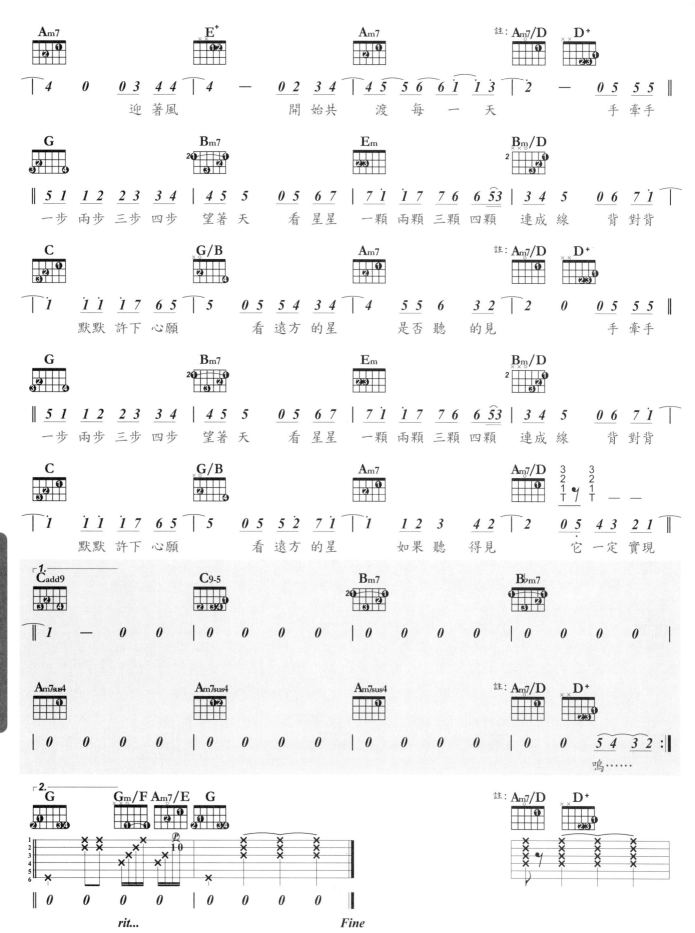

減七和弦—也是平均的美感

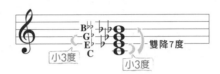

減七和弦的組成音程：R \flat3 \flat5 $\flat\flat$7

和弦名稱記為：Xdim7或X°

Cdim7和弦組成音：

3種常用Cdim7和弦指型在前12琴格的位置

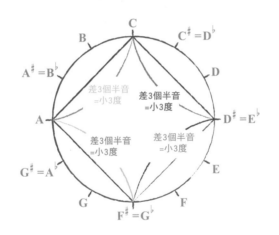

3rd Fret　　5th Fret　　7th Fret　　9th Fret　　12th Fret　　15th Fret

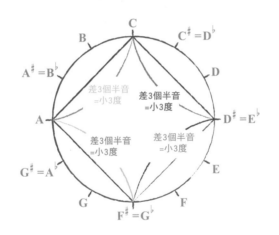

這是將所有的音名以圓形排列方式呈現後，依Cdim7和弦的組成音程公式「小三度+小三度+小三度」圈選出Cdim7四個組成音C E\flat G\flat B$\flat\flat$的結果。

各和弦組成音C→E\flat、E\flat→G\flat、G\flat→B$\flat\flat$、B$\flat\flat$→C的音程恰均為3個半音。

有個有趣的現象是，若我們要依減七和弦的組成音程公式「小三度+小三度+小三度」依序找出的E\flat G\flat B$\flat\flat$減七和弦，這3個和弦的組成音也會是由（C E\flat G\flat B$\flat\flat$）這四個音所排列。只是組成排列順序不同而已。

EX. 和弦主音在第四弦上的減七和弦指型（注意六、五弦不能彈到）

3rd Fret　　5th Fret　　7th Fret　　9th Fret　　12th Fret　　15th Fret

E\flatdim7　=　G\flatdim7　=　B$\flat\flat$dim7　=　Cdim7

所以，Cdim7 E♭dim7 G♭dim7 B♭♭dim7 和弦是同音異名和弦。

減七和弦的和弦指型

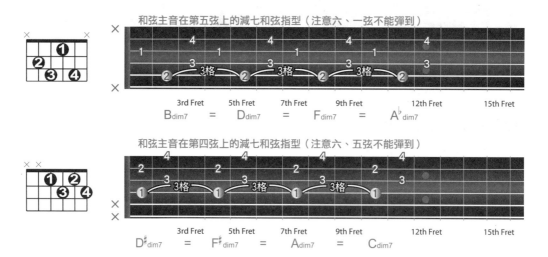

減七和弦常用和弦指型有兩種：主音在第五絃及主音在第四絃型。要注意的是每個相同指型在前十二個琴格都有同音異名的四個位置。每個指型相差3個琴格，因為減七和弦每個和弦組成音間差3個半音=3個琴格。

減七和弦使用時機：

1. VII_{dim_7}置於各調 V 7→ I 和弦進行的 V 7前或直接代用 V 7。

2. 兩和弦進行中，和弦主音為全音進行，可加入一較前和弦高半音的減七和弦。

Ex:

原和弦進行

全音進行

$\frac{4}{4}\|$ C (I) / / / | Dm (IIm) / / / | G7 (V7) / / / | C (I) / / / $\|$

加入減七和弦

較前和弦高半音　　　　　　　　　VII_{dim_7}置於 V 7前

$\frac{4}{4}\|$ C (I) / C♯dim / | Dm (IIm) / / / | Bdim7(VII_{dim_7}) / G7 (V7) / | C (I) / / / $\|$

常用減七和弦音階：第二個較常用，請熟記。

Gdim7，B♭dim7，D♭dim7，F♭dim7 分散和弦（音階）

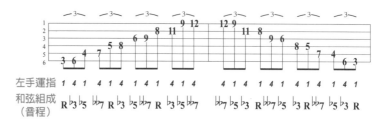

Fdim7，A♭dim7，C♭dim7，E♭dim7 分散和弦（音階）

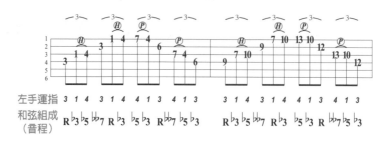

聽見下雨的聲音

Singer By 魏如昀　Word By 方文山　& Music By 周杰倫

挑戰指數：★★★★★★★☆☆☆

Rhythm：Slow Soul ♩= 84
Key：A → F# → A　Capo：2
Play：G → E → G

1. G → Gmaj7 → G7 → G6 為大三和弦高音順降 Em → Em/E♭ →
Em/D → Em/C# 為小三和弦低音順降的Cliché'運用

2. 間奏 Am → A#dim7 → B7 為減和弦（A#dim7）做為經過和弦的運
用。甚至在Solo裡還有用A#dim7和弦的組成音做為Solo旋律內容。

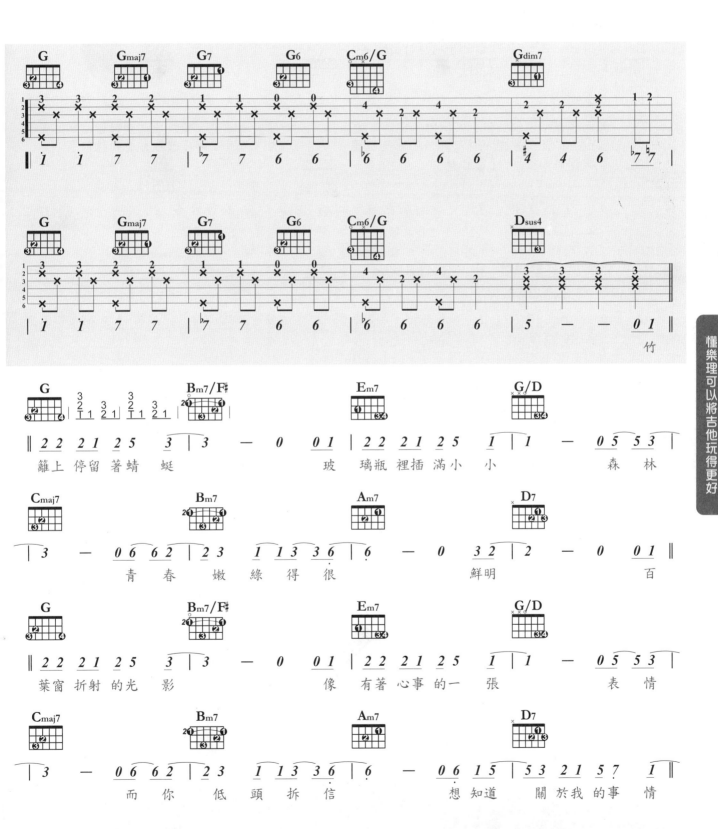

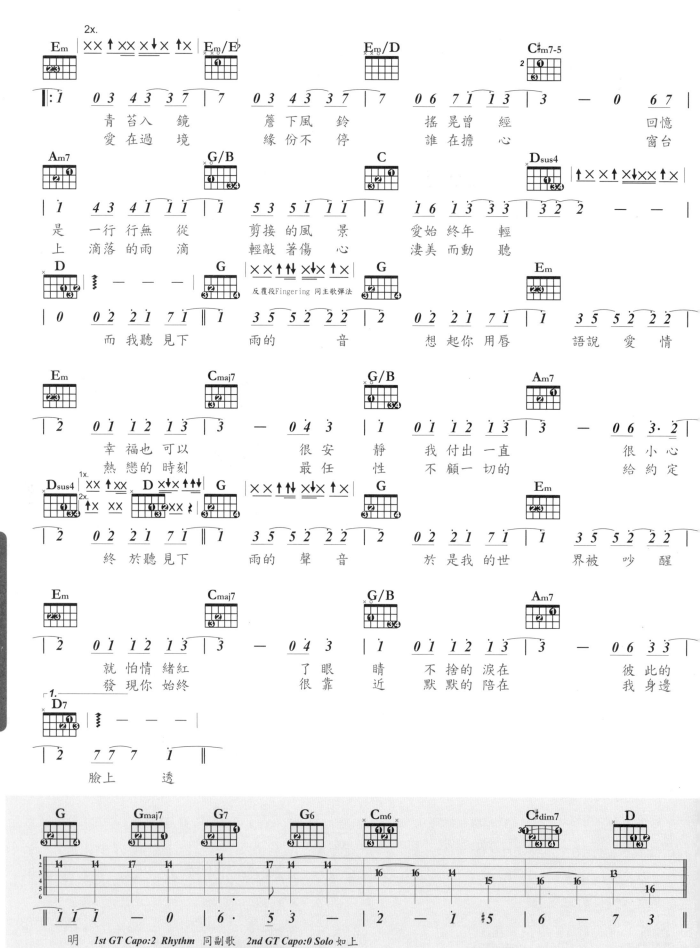

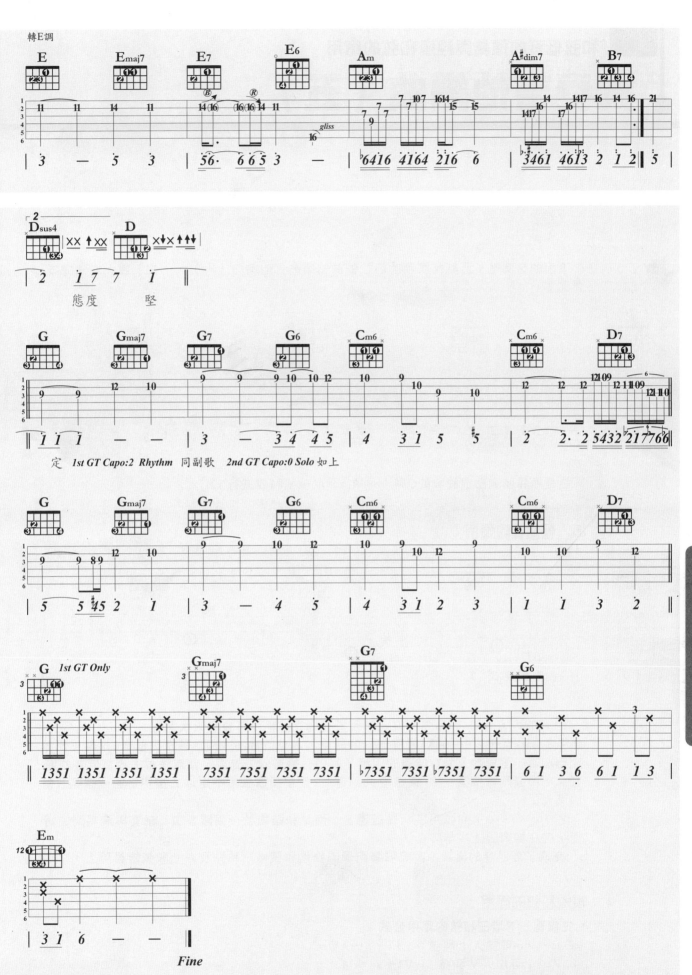

獨奏吉他編曲（五）

　　下面的譜例是"月亮代表我的心"依前述獨奏吉他編曲（一）、（二）單元方法完成的前奏。

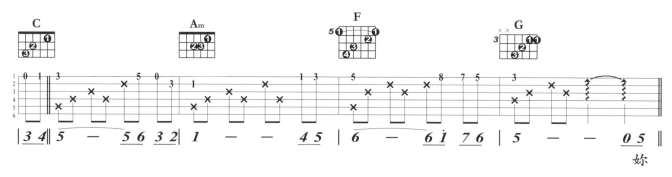

這是個和弦編曲很簡單的C調 I → VIm → IV → V 和弦進行

加入經過音的使用

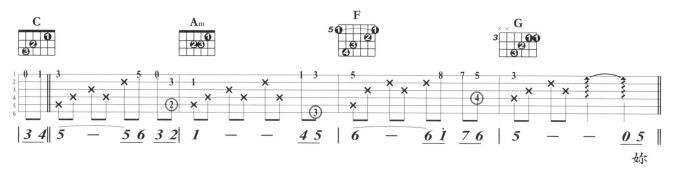

　　I → VIm（C→Am）和弦的經過音大抵在編寫過程中不會有太大困難，VIm→IV（Am→F）和弦的Bass進行由6→5跳4是個無奈的結果，本來低音(6→5)應該接到低音的4聽來比較流暢順耳，但礙於人力有時窮的困境，我們必須牽就主旋律，就無法再去考量低音的進行，如果要同時按第一把F來保留Bass音4，你手指擴張度不足以去按得上第一弦第五格的高音6。

　　IV→V（F→G）和弦用了#4做經過音，而V和弦後以一個琶音做為前奏與演唱間的緩衝，在音樂術語上叫半終止。

　　完成了經過音的編寫，我們看看剛學的經過和弦增三和弦及減七和弦能否用上。

經過和弦的應用

　　1.先複習一下增三和弦的應用公式：

　　　a. I → VIm可加入 I+和弦　　　I → I+ → VIm

　　　b. V → I可加入 V+和弦　　　V → V+ → I

　　　所以C→Am中間可用C+和弦在兩和弦中間，而G和弦因為後接C和弦，所以可用G+和弦。

懂樂理可以將吉他玩得更好

2.減七和弦應用觀念為兩鄰接和弦的和弦主音音名差全音，可加入一較前和弦音名高半音的減七和弦。

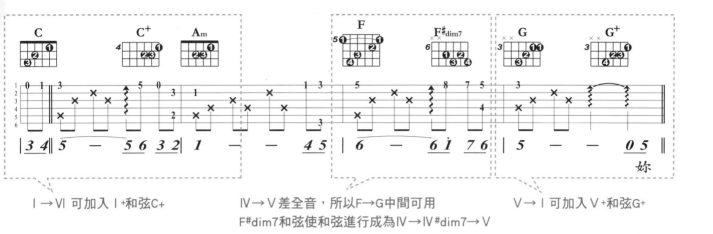

I→VI 可加入 I+和弦C+

IV→V差全音，所以F→G中間可用
F#dim7和弦使和弦進行成為IV→IV#dim7→V

V→I 可加入 V+和弦G+

　　琴友可比較一下這段應用和弦和聲前與應用增減和弦編曲後的彈奏感受，真的有很大的不同，這是會樂理與不會樂理的最大差別。鼓勵你多在和弦樂理上下功夫，讓自己兼具秀外（酷炫的技巧）外也能慧中樂理的應用的涵養。

總結

　　「月亮代表我的心」乙曲，是之前所有課程的總複習。

1.前、間奏的編寫，是加入增三、減七和弦的應用。除了經過和弦的使用概念外，還有分散和弦的彈奏概念。

2.曲子演唱時還用了經過音和cliche及減七和弦的代用概念。

　a.經過音的使用：
　　C→Em　G7→C

　b.Cliche的使用：
　　Am→Am7/G→D9/F#（Am/F#）

　c.減七和弦的代用：
　　VIIdim7和弦代V7和弦，見主歌第八小節，原和弦進行為G7，
　　但筆者已將其以Bdim7及G+和弦代用掉了。

月亮代表我的心

Singer By 鄧麗君　Word By 翁清溪　& Music By 孫儀

Rhythm：Slow Soul ♩= 68
Key：C 4/4　Capo：0　Play：C 4/4

1. 本曲為前幾單元中Cliché，增、減和弦，經過音，和弦的分散和弦綜合運用，請細心回憶每一樂理的概念，彈到那段運用，就得說得出是怎麼一回事，別再只做個背譜機了。
2. 副歌節奏加強了切音及切分拍，加油！彈得俐落些。
3. Ending段，我模仿了鍵盤編曲的概念，將節奏轉為Slow Rock 的三連音伴奏。聽起來會有較華麗而浪漫的感覺。

懂樂理可以將吉他玩得更好

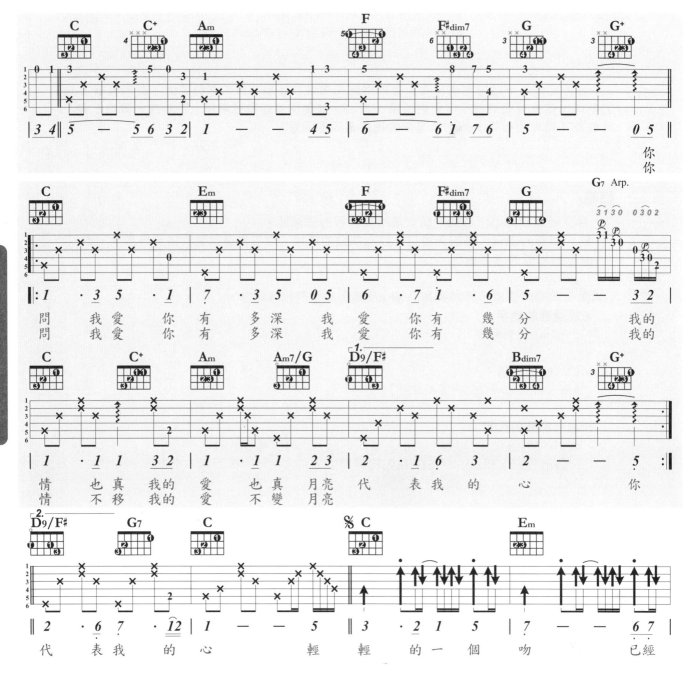

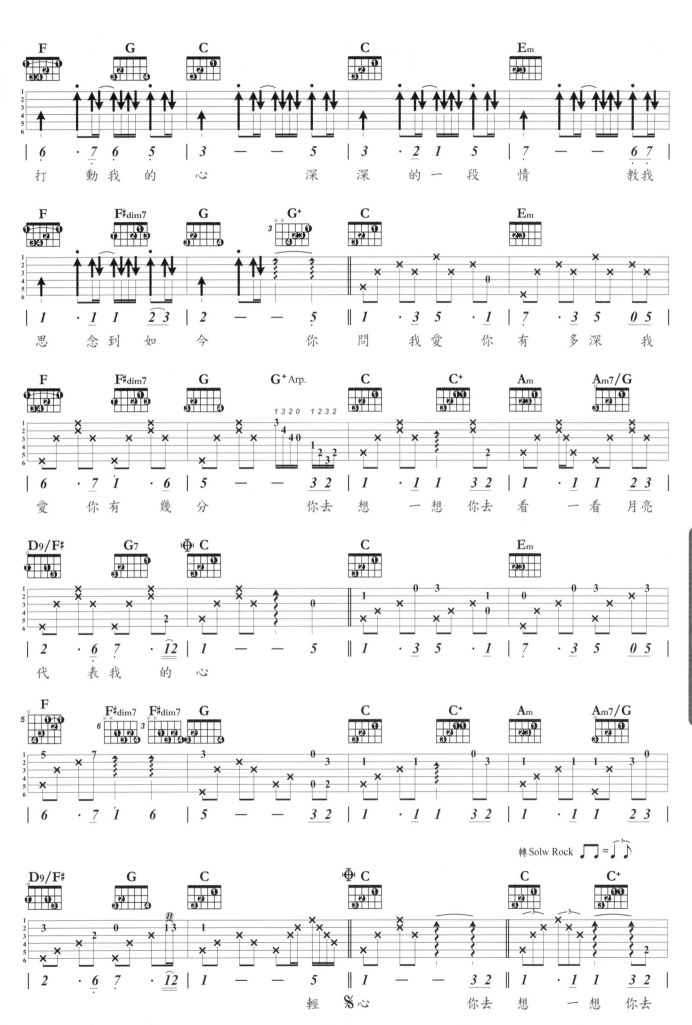

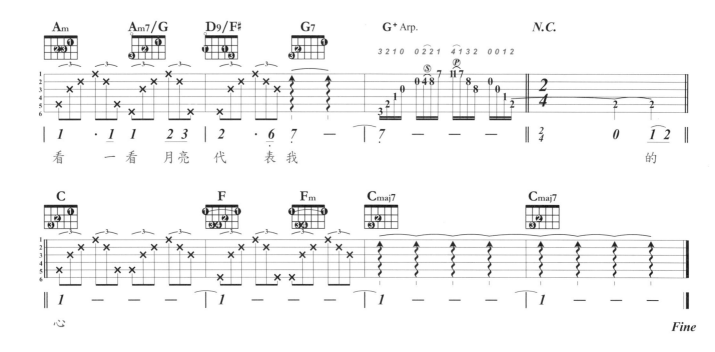

看 一 看 月 亮 代 表 我 的

心 Fine

懂樂理可以將吉他玩得更好

掛留二和弦Suspended Second、掛留四和弦Suspended Fourth

掛留四和弦的音程組成：R 4 5

和弦寫法：Xsus4

掛留二和弦的音程組成：R 2 5

和弦寫法：Xsus2

掛留四和弦的使用

1.用於各調 V→ I 和弦進行中，做為 V 和弦的修飾和弦。

2.應用於多調和弦（後述）的 V→ I 和弦進行中。

Ex: 原和弦進行

$\frac{4}{4}$‖ C / / / | C7 / / / | F / / / | G / / / | C / / / ‖

加入掛留四和弦　　視本段為F調，C7為F調的V7和弦，C7sus4修飾C7

$\frac{4}{4}$‖ C / / / | C7sus4 / C7 / | F / / / | Gsus4 / G / | C / / / ‖

C調的V7→ I 進行，Gsus4修飾G

掛留二和弦的使用：修飾各調 I、IV級大三和弦

　使用的拍值都很短，一般而言，因和弦音使用時值太短，所以連和弦名稱有時都不標示出來。但掛留四和弦的掛留音使用拍值通常較長，故掛留四和弦名稱則會保留並標示。

掛留四和弦的分散和弦（音階練習）

Key：C:Vsus4(Gsus4),Key G:Vsus4(Gsus4)

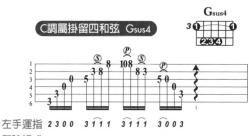

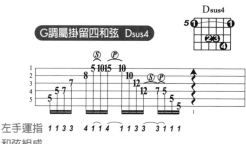

可依根音的位格不同，做各掛留四和弦的分散和弦（音階）練習。

青花瓷

Singer By 周杰倫　**Word By** 方文山　**& Music By** 周杰倫

挑戰指數：★★★★★★☆☆☆

Rhythm：Slow Soul　♩= 54
Key：A→A#　Capo：0　Play：A→A#

1. 使用大量的修飾和弦做為編曲，I、IV級和弦使用掛留二和弦，V級則用掛留四和弦。
2. 轉D#調時考驗琴友的封閉和弦能力，請加油！

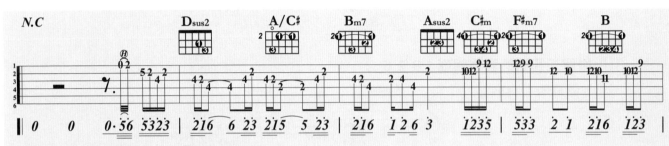

1st GT | T123 312 T123 312 | **2nd GT Solo** 如上

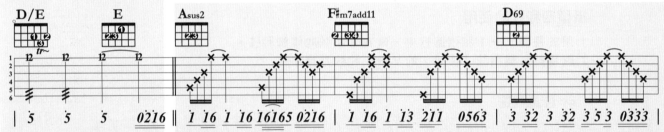

素胚勾 勒出青花比鋒濃轉淡 瓶身描 繪的牡單一如妳初妝 冉冉檀 香透過窗心事我了然宣紙上
青的錦鯉躍然於碗底 臨摹未 體落款時卻惦記著妳 妳隱藏 在窯燒裡千年的秘密極細膩

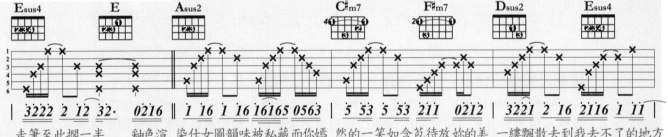

走筆至此擱一半 釉色渲 染仕女圖韻味被私藏而你嫣 然的一笑如含苞待放妳的美 一縷飄散去到我去不了的地方
猶如繡花針落地 簾外芭 蕉惹驟雨門環惹銅綠而我路 過那江南小鎮惹了妳在潑墨 山水畫裡妳從墨色深處被隱去

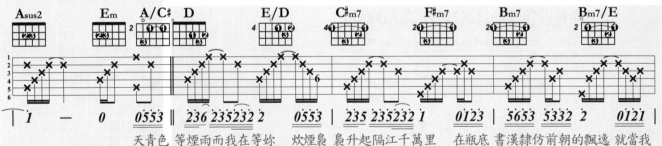

天青色 等煙雨而我在等妳 炊煙裊 裊升起隔江千萬里 在瓶底 書漢隸仿前朝的飄逸 就當我

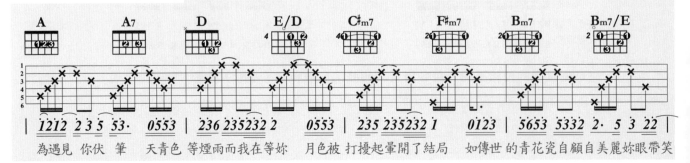

為遇見 你伏 筆 天青色 等煙雨而我在等妳 月色被 打擾起暈開了結局 如傳世 的青花瓷自顧自美麗妳眼帶笑

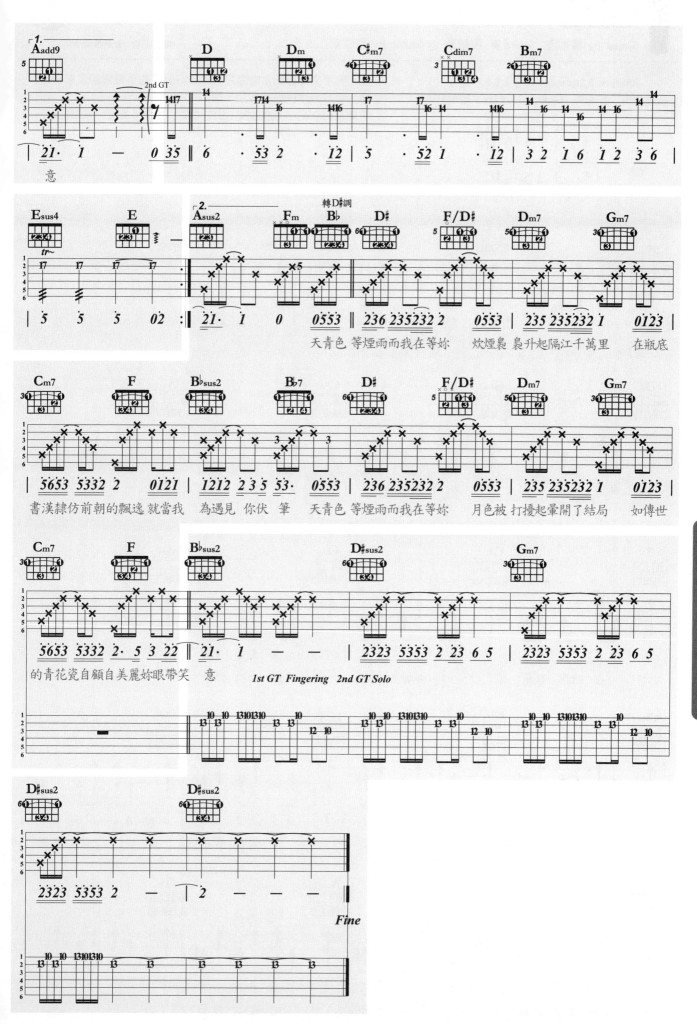

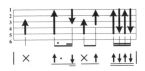

還是會

Singer By 韋禮安　Word By 韋禮安　& Music By 韋禮安

挑戰指數：★★★★★☆☆☆☆☆

Rhythm：Slow Soul ♩= 84
Key：E 4/4　Capo：0　Play：E 4/4

1. 左、右手完美搭配才能彈好的節奏好歌，右手輕重的掌握考驗你是否好好地練好基本功，加油！

2. 間奏為E調La、Ti型音階的把位更換，左手得處理好細緻的音色技巧，請多聽幾次CD中的示範。

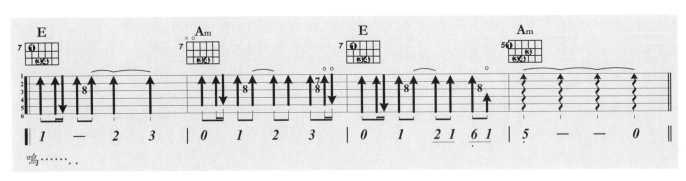

嗚…………

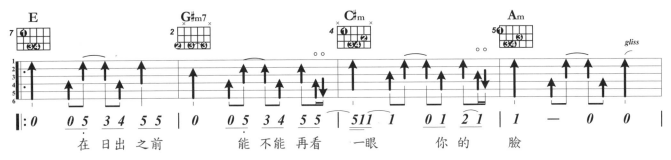

在 日出 之前　　能 不能 再看　一眼　你 的　臉

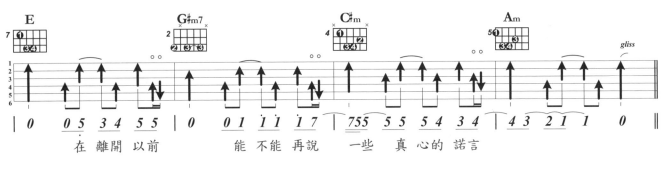

在 離開 以前　　能 不能 再說　一些　真 心 的 諾言

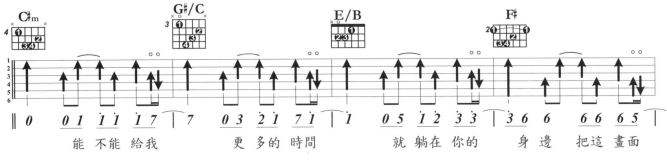

能 不能 給我　　更 多 的 時間　　就 躺在 你的　身 邊　把這 畫面

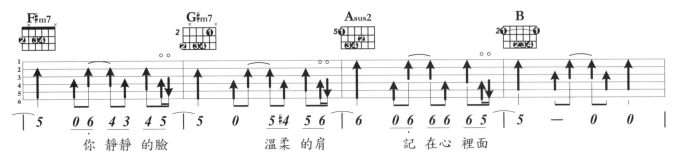

你 靜靜 的臉　　　溫柔 的肩　　記 在心 裡面

260 ·—新琴點撥 ★ 創新五版——·

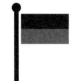

大七和弦 Major Seventh Chord
小七和弦 Minor Seventh Chord

大七和弦的和弦組成：R 3 5 7

和弦寫法：Xmaj7

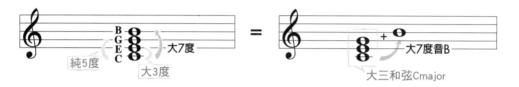

大七和弦的使用時機

a. 大七和弦多使用在各調Ⅰ，Ⅳ級和弦，作為Ⅰ，Ⅳ和弦的自身代用修飾和弦，（Ex.C調中，Cmaj7代用C，Fmaj7代用F）。

b. 抒情歌曲的結束和弦，更是常用Ⅰmaj7和弦做為結束和弦。

大七和弦的分散和弦（音階）

練習Key：C：Ⅰmaj7（Cmaj7），Ⅳmaj7（Fmaj7）

可依根音位置的不同，做各大七和弦的分散和弦練習（音階）練習。

小七和弦的和弦組成：R♭3 5 ♭7

和弦寫法：Xm7

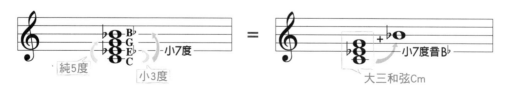

小七和弦的使用時機

a.使用於各調 II、III、VI級小三和弦，作為 II m、III m、VI m和弦自身代用或修飾，多用於R&B
曲風的歌曲。

b.以轉位和弦出現，做為Bass Line編曲。

Ex:

原和弦進行	C	→	Am	→	F	→	G7
加入 III m7（Em7）及 VIm7（Am7）	C →	Em7/B →	Am →	Am7/G →	F	→	G7

c.各調 II m7和弦常置於 V 7和弦前，或以分割和弦 II m7／V 出現，做為 V 7和弦的修飾或
代用。

Ex:

原和弦進行	G	→	Em	→	C	→	D7
加入 II m7 or II m7/ V	G →	Em →	C →	Am7(orAm7/D) →	D7		

小七和弦的分散和弦（音階）

練習 Key：C：VI m7（Am7），II m7（Dm7），III m7（Em7）

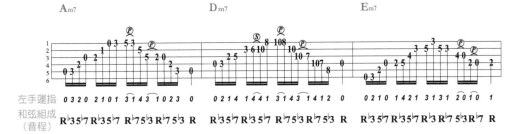

可依根音位置的不同，做各大七和弦的分散和弦練習（音階）練習。

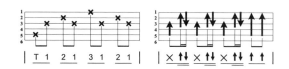

你是我的眼

Singer By 蕭煌奇　　**Word By** 蕭煌奇　 **& Music By** 蕭煌奇

挑戰指數：★★★★★☆☆☆

Rhythm：Slow Soul ♩= 62
Key：C 4/4　Capo：0　Play：C 4/4

1. 前奏即為一非常明顯的I、IV級和弦以大七和弦配置做為修飾的一例。

2. 曲中Gm7→A+7→A7→Dm7的和弦進行A+7為增和弦做為V級到I級（Dm7）的經過和弦。詳見增和弦樂理。

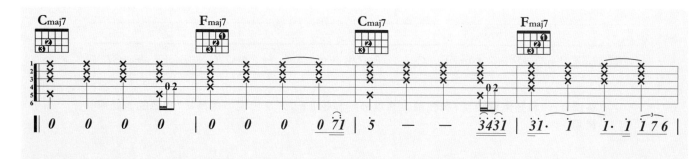

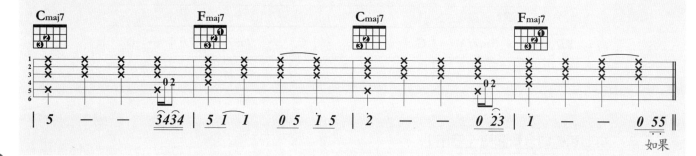

如果

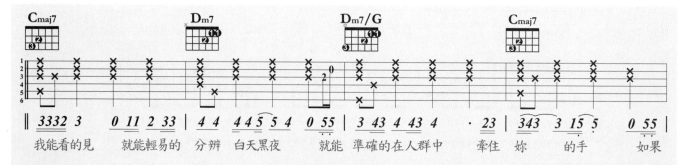

我能看的見　　就能輕易的　分辨 白天黑夜　　就能 準確的在人群中　牽住　妳　　的手　　如果

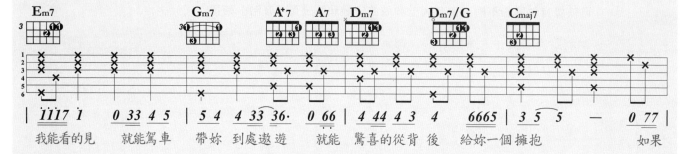

我能看的見　　就能駕車　帶妳 到處遨遊　　就能 驚喜的從背　後　給妳一個擁抱　　如果

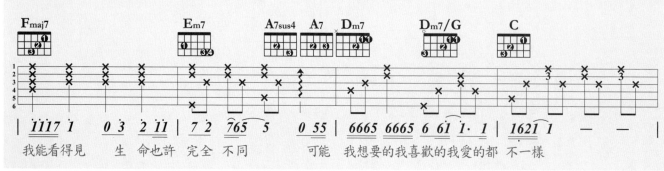

我能看得見　　生 命也許 完全 不同　　可能　我想要的我喜歡的我愛的都 不一樣

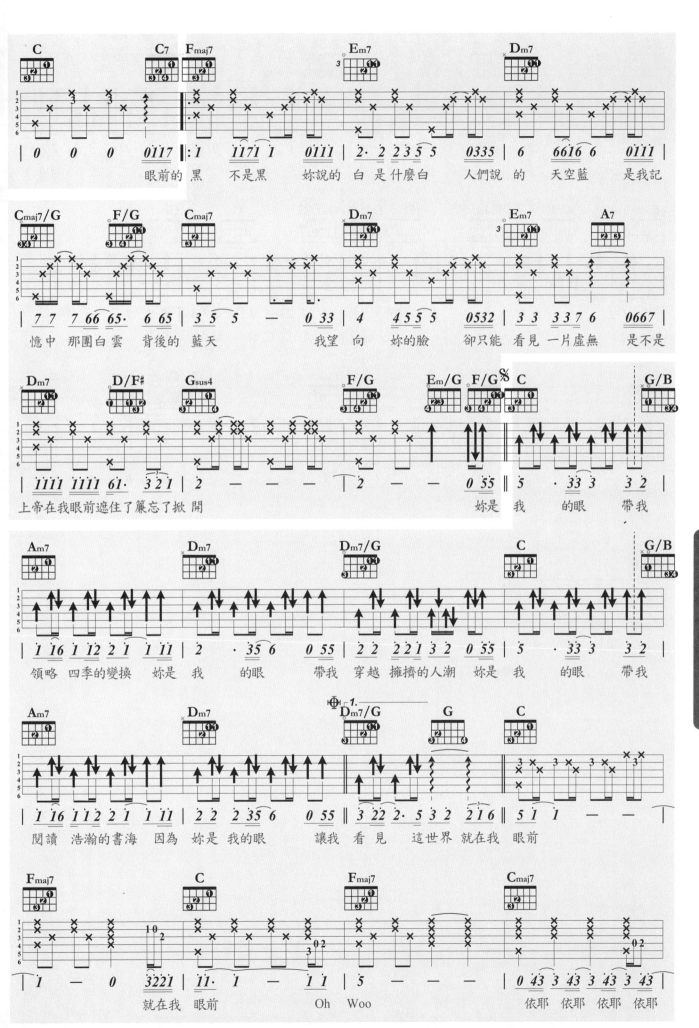

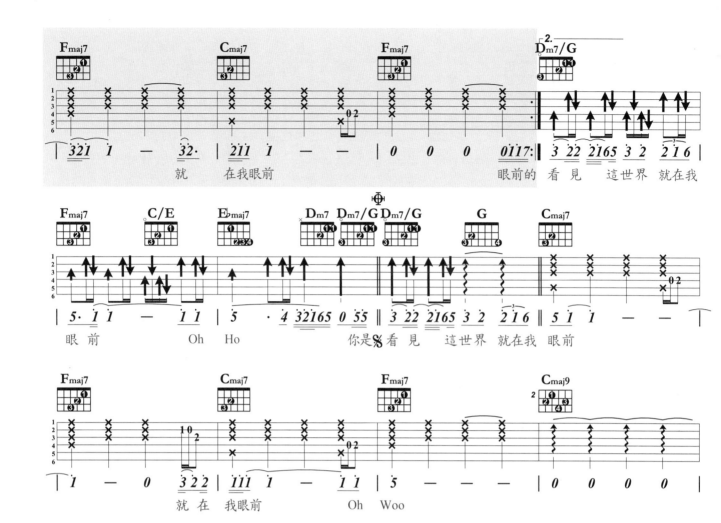

就　　在我眼前　　　　眼前的　看見　這世界　就在我

眼前　　　　Oh Ho　　　　你是§看見　這世界　就在我　眼前

就在　我眼前　　　Oh Woo

Fine

踮起腳尖愛

Singer By 洪佩瑜　Word By 小寒　& Music By 蔡健雅

Rhythm：Slow Soul ♩= 67
Key：G 4/4　Capo：0　Play：G 4/4

1. I 級和弦用大七和弦修飾的應用例。
2. 很少有機會練習到的雙吉他範例，尾奏尤其精采，結束和弦是VI級減和弦，超酷的呦！

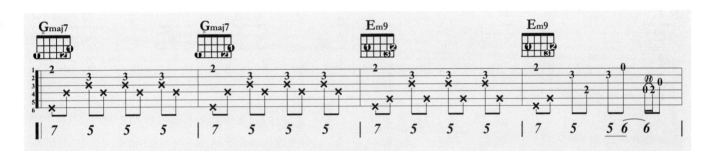

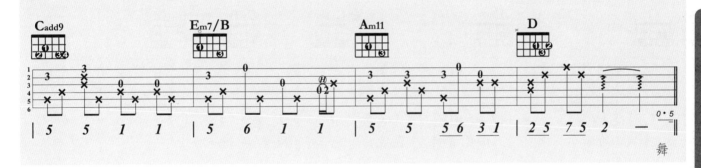

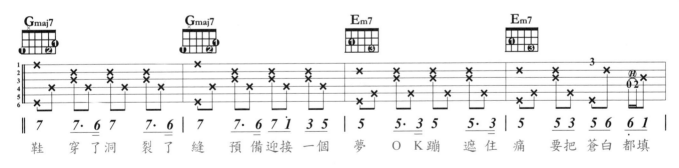

鞋　穿了洞　裂了縫　預備迎接一個　夢　ＯＫ蹦　遮住痛　要把蒼白都填

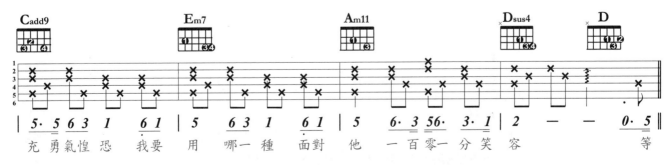

充　勇氣惶恐　我要用　哪一種　面對他　一百零一分笑容　　　　　　等

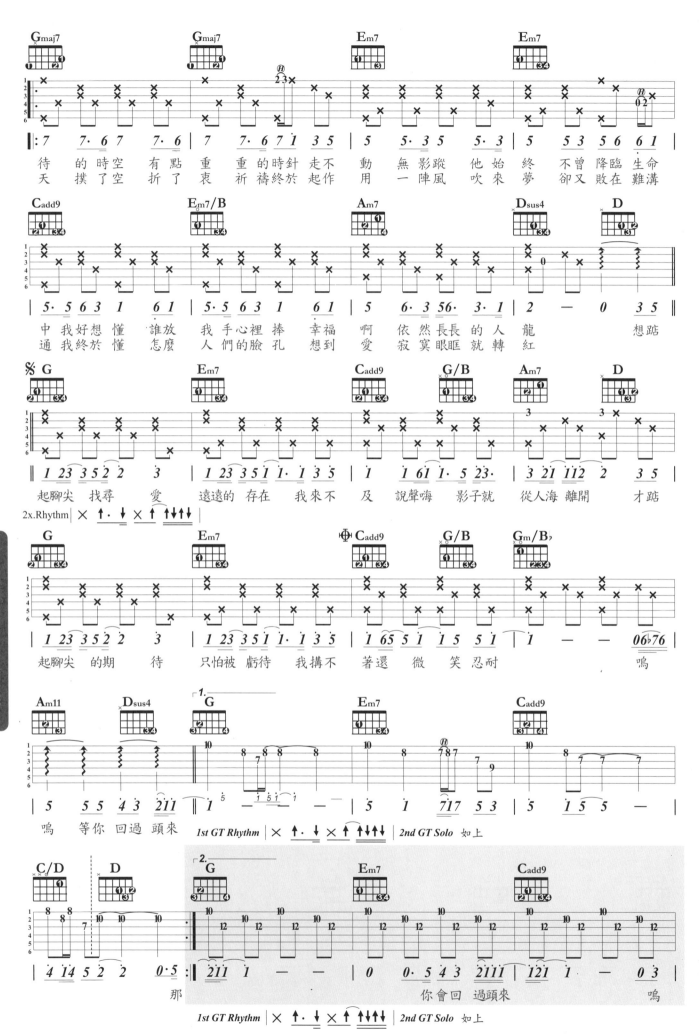

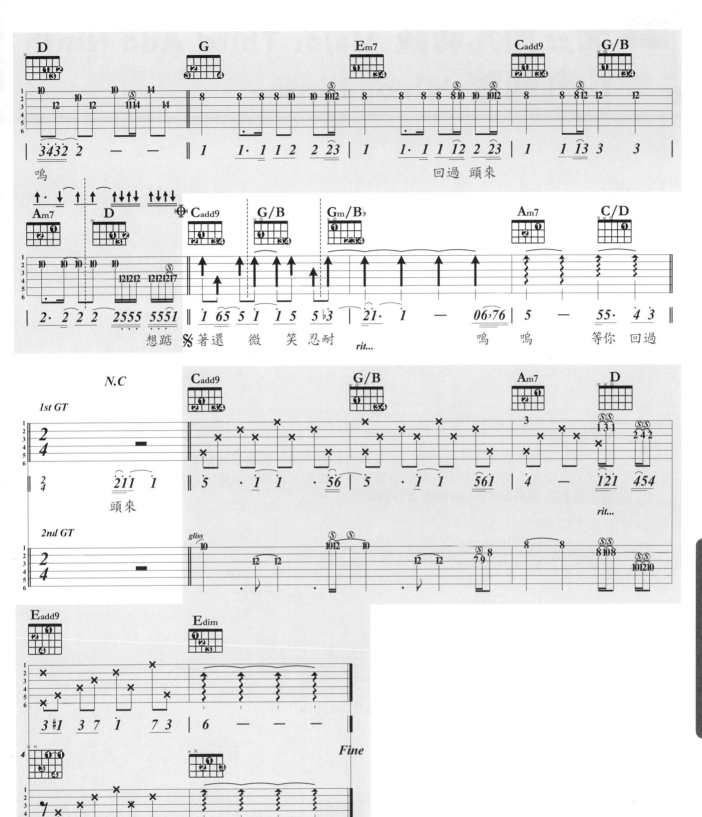

大三加九和弦 Major Third Add Ninth
小九和弦 Minor Ninth

大三加九和弦的和弦組成：R 3 5 9

和弦寫法：Xmaj7

Cadd9和弦

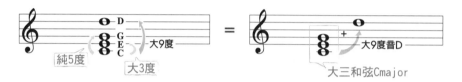

使用時機

"可使用於各調Ⅰ&Ⅳ的和弦"，有極強的旋律感，因為組成音中的第九度音，相當於單音程的第二度音，兩音的唱音都是一樣的，因此可造成，主音（1）二度音（2or9）三度音（3）的順階上行旋律1→2→3。

大三加九的分散和弦（音階）

練習Key：C 的Ⅰadd9（Cadd9）及 Ⅳadd9（Fadd9）

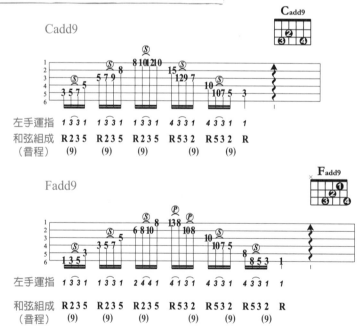

可依根音位置的不同，做各大三加九的分散和弦（音階）練習

小九和弦的和弦組成：R ♭3 5 ♭7 9

和弦寫法：Xm9

Cm9和弦組成

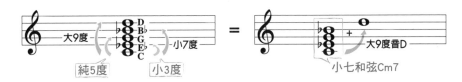

使用時機

〝可代用各調的 IIm，VIm和弦，較少代用 IIIm和弦。〞

Xm9的分散和弦（音階）練習，Key C的 IIm9（Dm9），VIm9（Am9）。

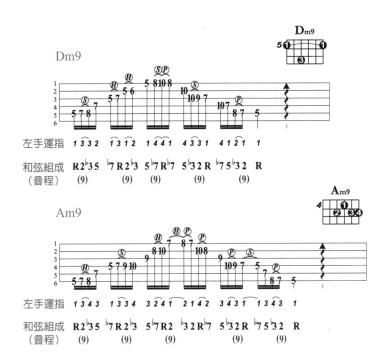

可依根音位置的不同，做各小九和弦的分散和弦（音階）練習。
Key C的 IIIm9（Em9）可由Dm9上移2琴格推出分散和弦音階。

十年

Singer By 陳奕迅　Word By 林夕　& Music By 陳小霞

Rhythm：Slow Soul ♩= 62
Key：A♭ 4/4　Capo：1　Play：G 4/4

1. G調I級和弦G用大三加九和弦（Gadd9），VIm和弦Em用小九和弦（Em9）做修飾例子。

2. 橋段（歌詞：懷抱既然不能…段），用了封閉和弦的編曲，考驗琴友左手封閉功力，也是全曲最難處，要加油呦！

3. Solo為G調Mi型+Sol型的綜合把位，使用「滑弦換把位」的方式，已為您標出左手運指的建議，請多參考。

懂樂理可以將吉他玩得更好

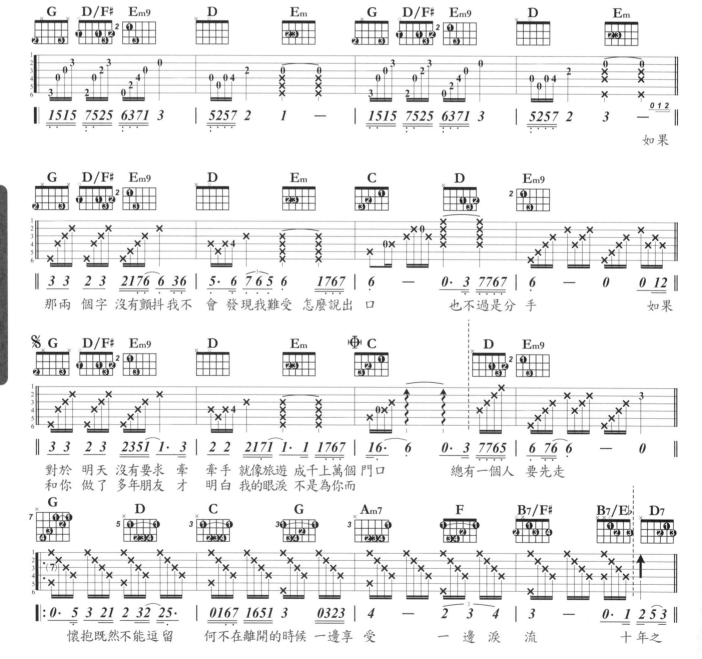

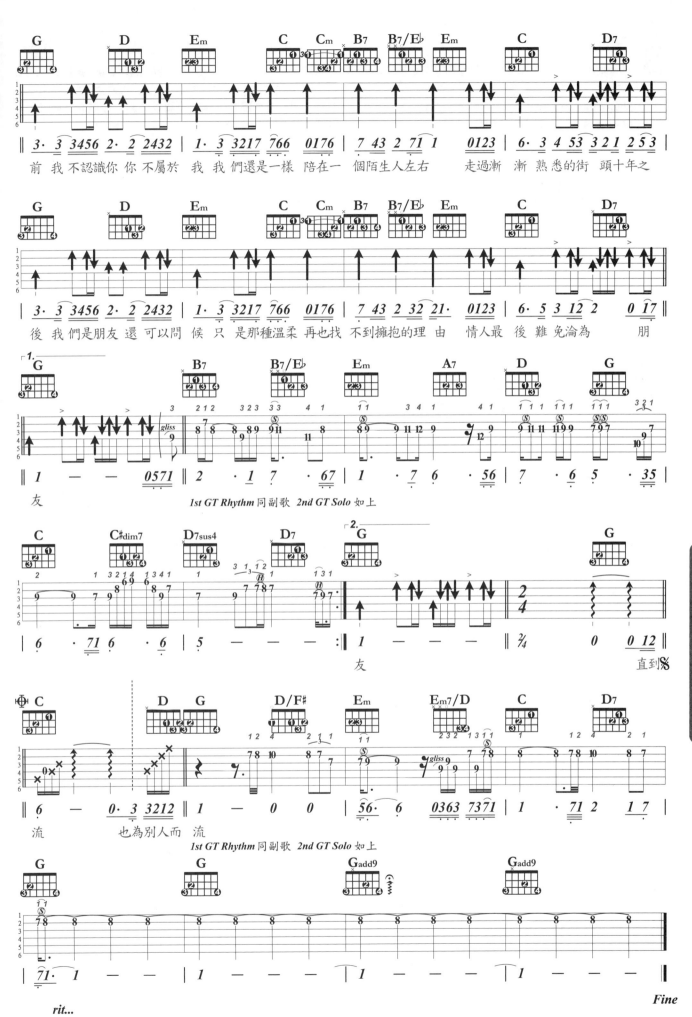

因為愛情

Singer By 陳奕迅、王菲　Word By 小柯　& Music By 小柯

Rhythm：Slow Soul ♩=88
Key：F 4/4　Capo：1　Play：E 4/4

1. 很「淡然」的一首作品，彈奏時也請以「輕」的概念來處理左、右手。
2. 掛留二、掛留四，大三加九和弦使用的很頻繁，細心彈，避免撥錯弦。

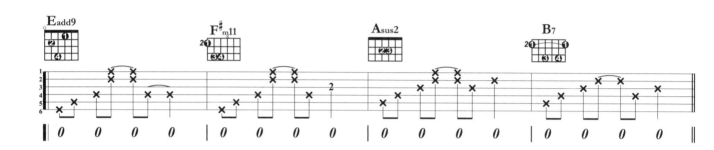

懂樂理可以將吉他玩得更好

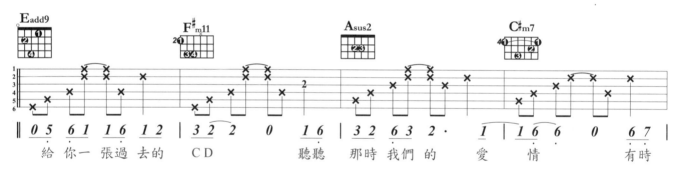

給 你一 張過 去的　CD　　　聽聽　那時 我們的　　愛 情　　　　有時

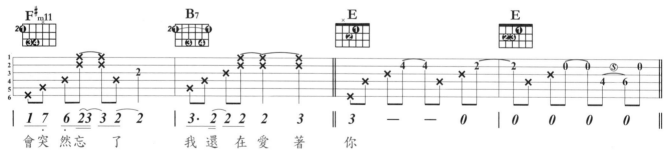

會突 然忘　了　　我 還在 愛著　你

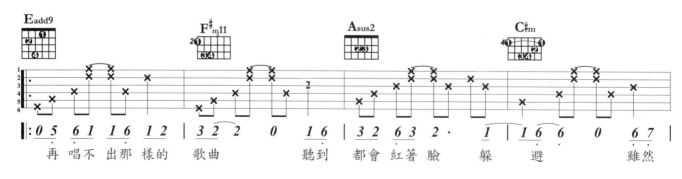

再 唱不 出那 樣的　歌曲　　　聽到 都會 紅著 臉　躲 避　　　雖然

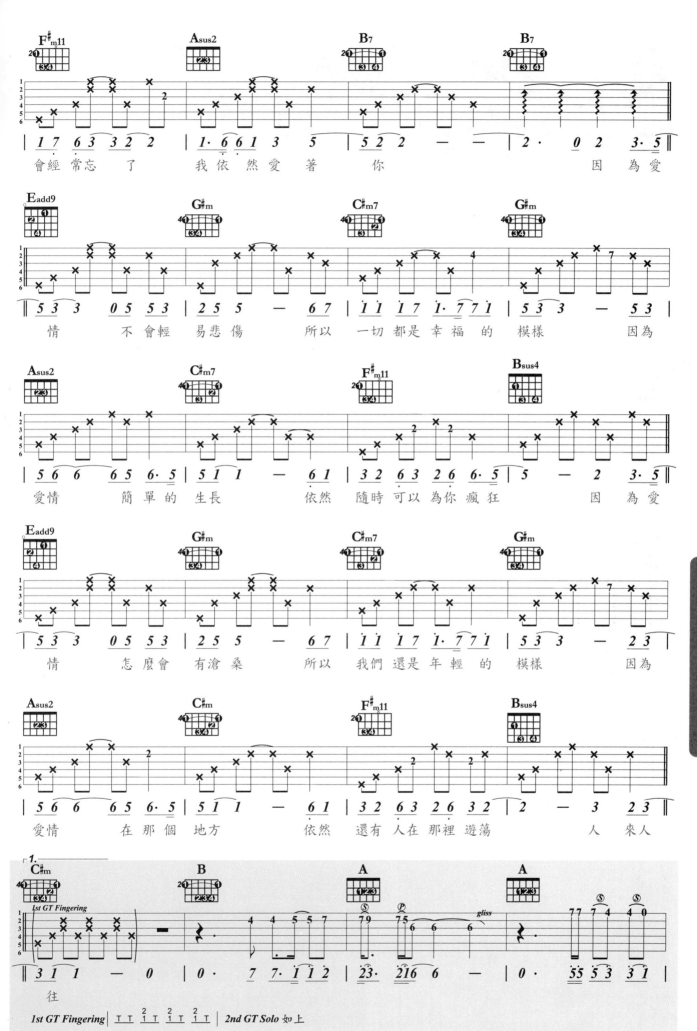

會經常忘了　我依然愛著　你　　因為愛

情　不會輕易悲傷　所以　一切都是幸福的模樣　因為

愛情　簡單的生長　依然　隨時可以為你瘋狂　因為愛

情　怎麼會有滄桑　所以　我們還是年輕的模樣　因為

愛情　在那個地方　依然　還有人在那裡遊蕩　人　來人

往

1st GT Fingering | T T 1 T 1 T 1 T | 2nd GT Solo 如上

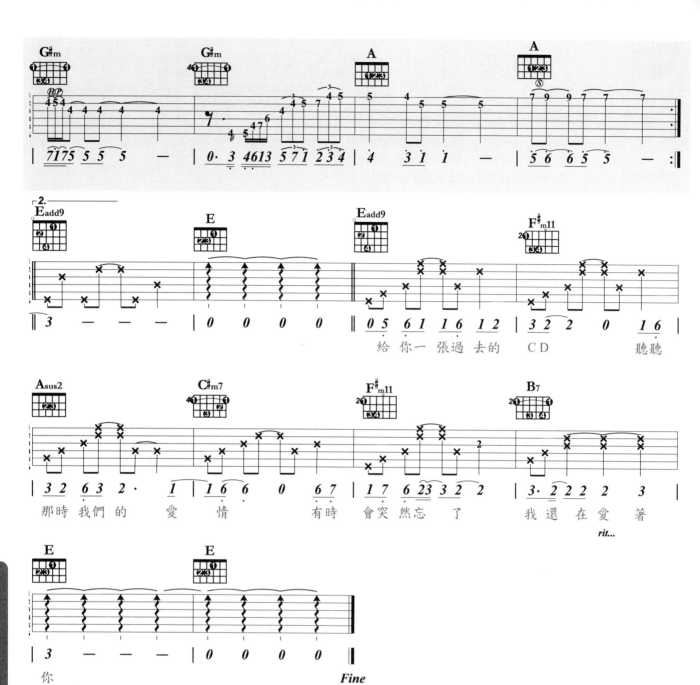

轉調Modulation

轉調的使用，通常是為彰顯歌曲不同段落的意境差異。

轉調的方式：

1.近系轉調：

新調與原調的五線譜調號相同，或只相差一個升或降記號的轉調。

C調與其他調號的遠、近調系圖示

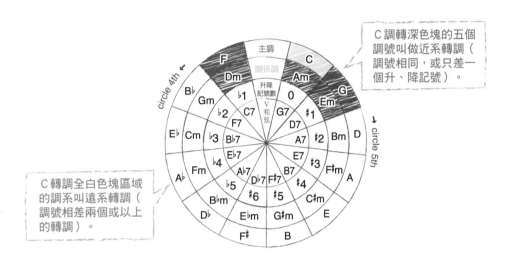

C調轉深色塊的五個調號叫做近系轉調（調號相同，或只差一個升、降記號）。

C轉調全白色塊區域的調系叫遠系轉調（調號相差兩個或以上的轉調）。

2.遠系轉調

新調與原調的五線譜調號相差兩個（或以上）升或降記號的轉調。

3.平行大小調轉調：

新調和原調的調名相同，只是調性不同，例如C調轉Cm調。調名都是C，只是C調為大調，而Cm為小調。

流行音樂中常用的轉調方式

1.取新調順階和弦中的Ⅴ或Ⅴ7或Ⅴ9做為兩調轉調時的經過和弦（最常用）。

C轉G調

‖ **C** / **D7** / ┊ **G** / / / ‖ 　註：D7為G調的Ⅴ7和弦

C調　　　　　**G調**

└─ V7 of key:G ┘

2.取新調順階和弦的第7音減七和弦作為轉調經過和弦。

G轉B調

G調　　　　　**B調**

‖ **G** / **B♭dim7** / ┊ **B** / / / ‖ 　註：B♭dim7為B調的Ⅶdim7和弦

└→ VIIdim7 of key: B

懂樂理可以將吉他玩得更好

註：**各調的Ⅶdim7和弦，有3個和弦組成音同於Ⅴ7和弦，所以各調的Ⅶdim7**
和弦及Ⅴ7和弦，可互為代用和弦。
▶▶▶C調Ⅶdim7為Bdim7，Ⅴ7為G7
Bdim7和弦組成（Ⓑ Ⓓ Ⓕ Ab）
G7和弦組成（G Ⓑ Ⓓ Ⓕ）故Bdim7可代用G7和弦。

3.新調為大調，取新調順階和弦中的Ⅱm7→Ⅴ7→Ⅰ和弦進行做為兩調轉調時的經過和弦。

C轉E♭調

C調　　　　　　　　**E♭調**

‖　**C**　　/　**Fm7 B♭7**　|　**E♭**　/　/　/　‖

　　　　　　Ⅱm7→Ⅴ7→Ⅰ of key:E♭

4.新調為小調，取新調順階和弦中的Ⅱm7−5→Ⅴ7→Ⅰ和弦進行做為兩調轉調時的經過和弦。

G調C#小調

G調　　　　　　　　**C#m調**

‖　**G**　　/　**E♭m7-5 G#7**　|　**C#m**　/　/　/　‖

　　　　　　Ⅱm7 5→Ⅴ7→Ⅰ of key:C#m

5.三度轉調法：

大和弦轉入相隔大、小三度的主和弦的轉調法，有兩個方式。

a.由原調主和弦直接進入新調主和弦

A調　　　　　　　　**C調**

‖　**A**　/　/　/　|　**C**　/　/　/　‖

　　　　　——A和弦與C和弦——
　　　　　的和弦音名差小3度

曲例：Eric Clapton的Tears In Heaven

b.先轉入新調的Ⅴ7和弦，再接新調的主和弦

‖　**Dm7**　/　**C/E** **Gsus4**　‖　**A♭**/　/　/　|　**E♭**/　/　/　‖

　　　　　　　Ⅴ7→Ⅰ of key:E♭

曲例：對的人

6.平行大小調的轉調因為兩調主和弦組成音有兩音相同，且不同音只差半
音，故直接進行轉調。

C調　　　　　　**Cm調**

‖　**C**　/　/　/　|　**Cm**　/　/　/　‖

　　C組成（C E G）　　Cm組成（C E♭ G）
　　　　　　└─────只差半音─────┘

曲例：志明與春嬌

懂樂理可以將吉他玩得更好

Tears In Heaven

Singer By Eric Clapton **Word By** Eric Clapton & **Music By** Eric Clapton

挑戰指數：★★★★☆☆☆☆

Rhythm：Slow Soul ♩= 76
Key：A→C→A 4/4 Capo：0
Play：A→C→A 4/4

1. A調Bass Line曲例。A→G♯→F♯→E造成Do、Ti、La、Sol的順降Bass Line進行。

2. 間奏為雙吉他進行。Solo Guitar部份有雙音，都是三度重音。伴奏Guitar部份和弦為主歌的和弦，伴奏指法則完全同於主歌指法。

3. A轉C調也可視為平行轉調的一種，因為C調與其關係小調Am調共用同一組音階，所以C轉A調也可視為是Am→A調。

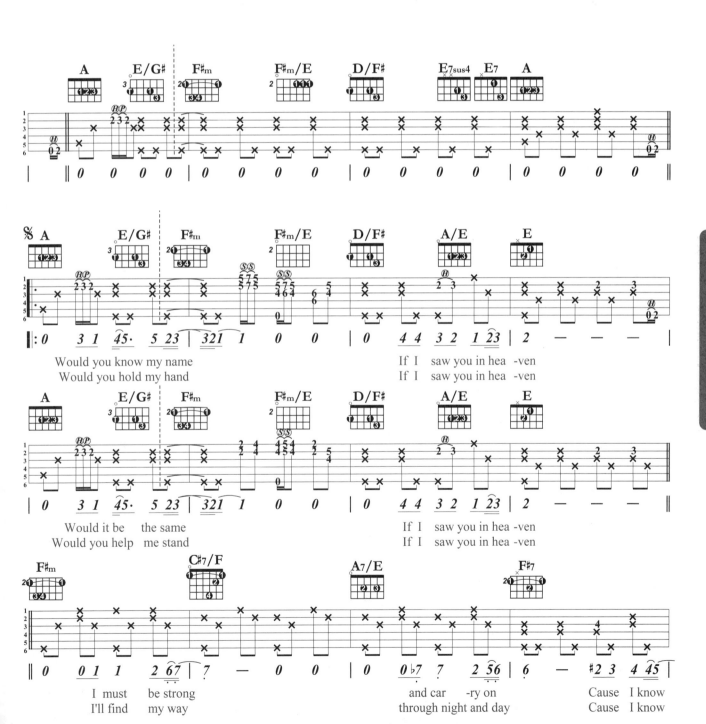

Would you know my name
Would you hold my hand

If I saw you in hea -ven
If I saw you in hea -ven

Would it be the same
Would you help me stand

If I saw you in hea -ven
If I saw you in hea -ven

I must be strong
I'll find my way

and car -ry on
through night and day

Cause I know
Cause I know

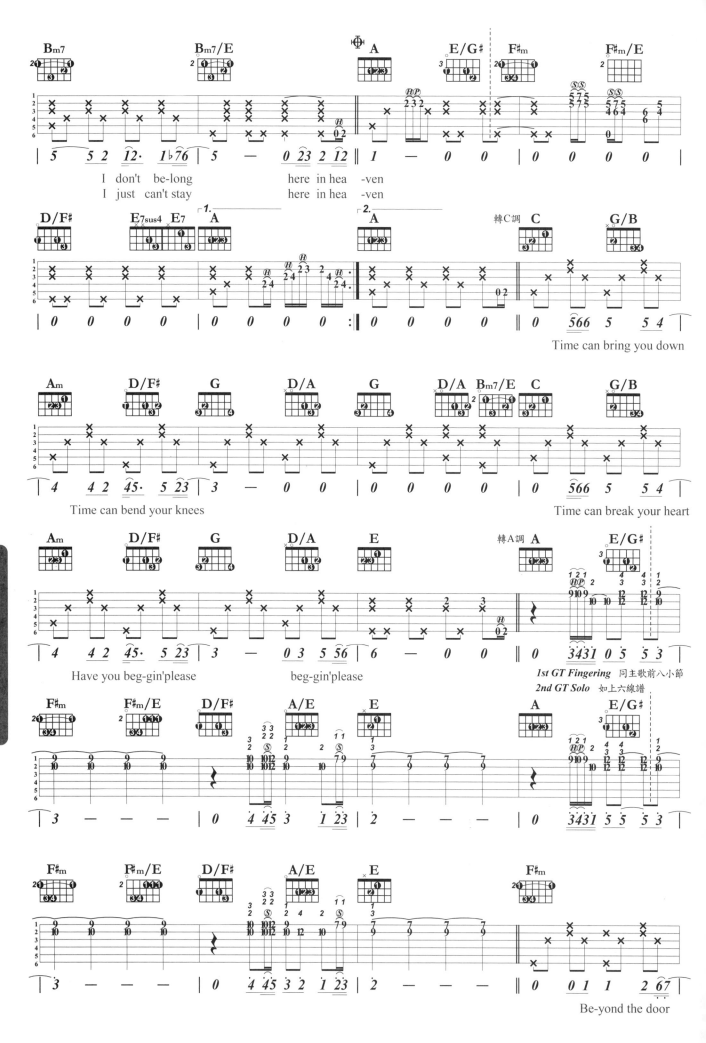

I don't be-long here in hea -ven
I just can't stay here in hea -ven

Time can bring you down

Time can bend your knees

Time can break your heart

Have you beg-gin'please beg-gin'please

1st GT Fingering 同主歌前八小節
2nd GT Solo 如上六線譜

Be-yond the door

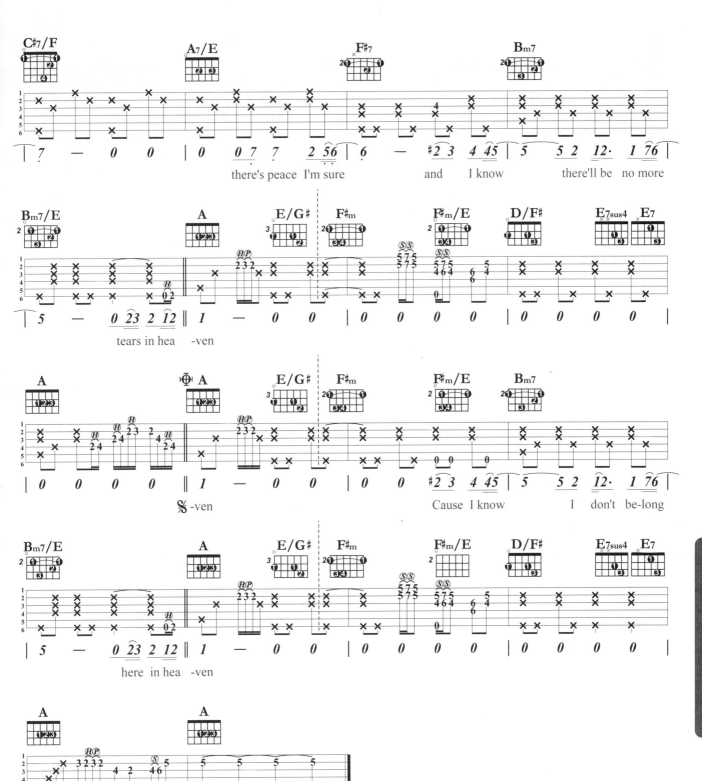

there's peace I'm sure and I know there'll be no more

tears in hea -ven

-ven

Cause I know I don't be-long

here in hea -ven

Fine

國境之南

Singer By 范逸臣　**Word By** 嚴云農　**& Music By** 曾志豪

Rhythm：Slow Soul ♩= 67
Key：D→B♭→C　4/4　Capo：2
Play：C→A→B♭　4/4

1. 藉村上春樹經典之書名，寫成的經典之作。很有Feel…要彙杰想起高中三年那股眾人沈溺在村上春樹思潮的時代…。

2. 吉他伴奏很隨興，因而就少有固定的伴奏規則，用心背譜囉！

3. C轉A調，A轉B♭調時都是利用V→I的轉調方式，C轉A調時用A調的V修節和弦Esus4做經過和弦，A轉B♭時用B♭調的V和弦F做經過和弦。

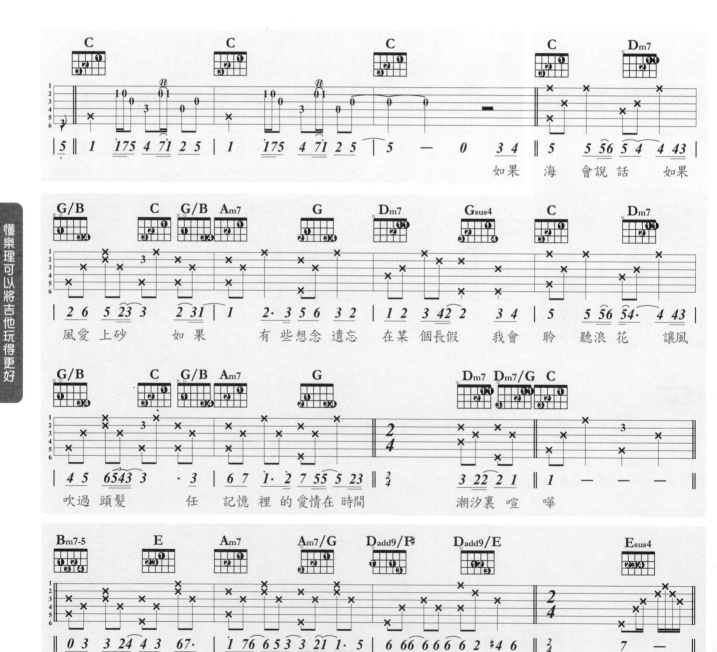

懂樂理可以將吉他玩得更好

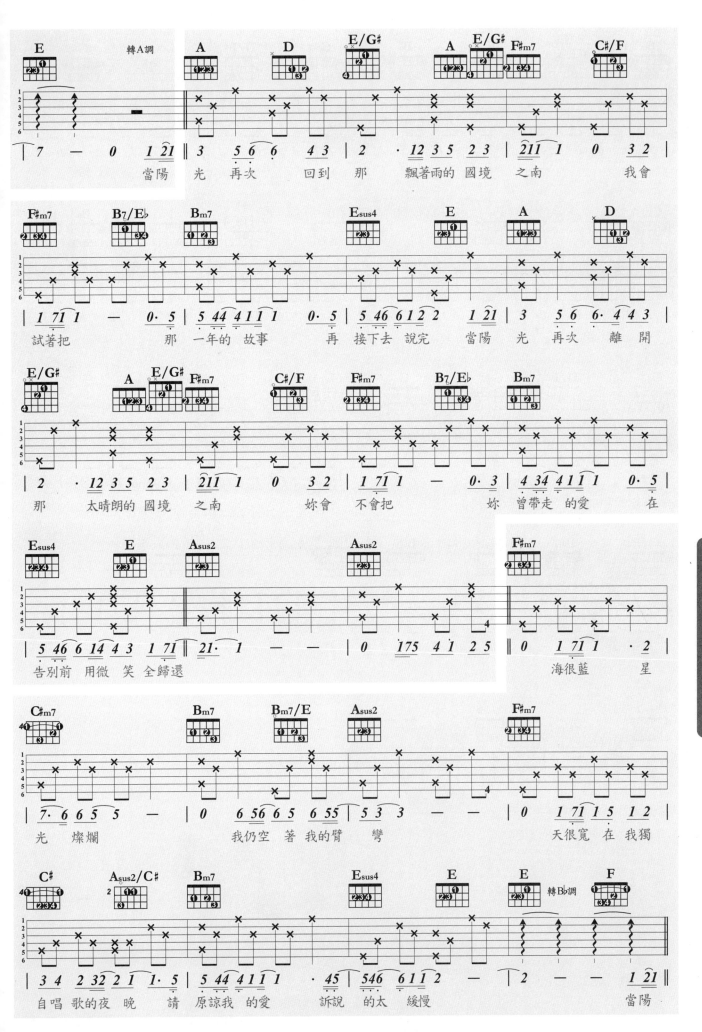

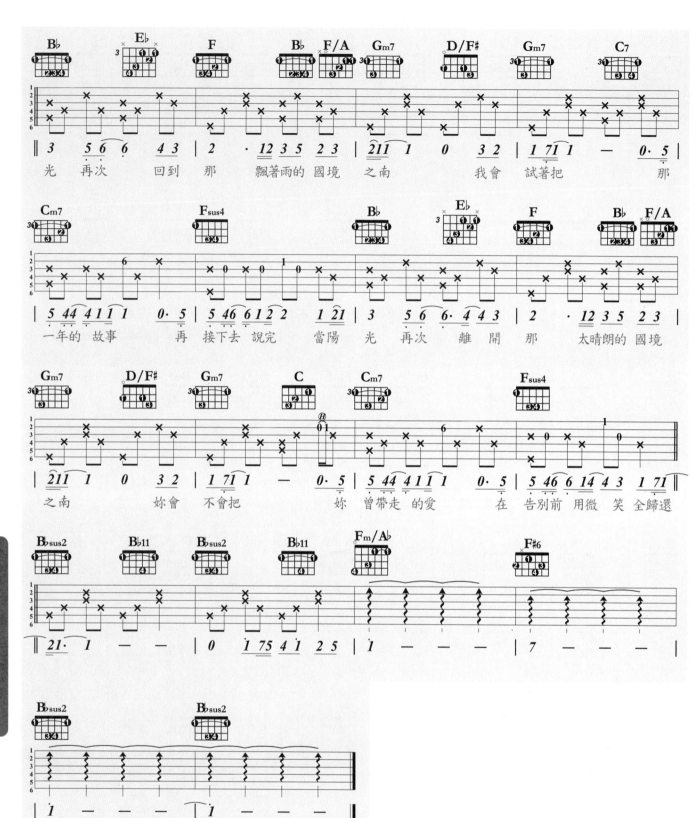

打破調性的限制

多調和弦

打破一首歌曲只用本調的順階和弦作為編曲方式，引用本調以外和弦做為豐富和聲並達轉調目的的方法，叫〝多調和弦〞。

Step1. 加入的後一和弦音的主音名為調名的 V 和弦做經過和弦（參考右方五度圈）

原C調和弦進行	‖ C / / / ¦ Am / / / ¦ Dm / / / ¦ G7 / / / ‖
利用轉調觀念加入 V 和弦做轉調時的經過和弦	‖ C / E/G♯ / ¦ Am A7/C♯ / ¦ Dm / D7/F♯ / ¦ G7 / / / ‖ 　　　　 V→I of key:A（註一）　 V→I of key:D（註二）　 V→I of key:G（註三）

Step2. 加入用後一和弦的主音音名為調名的 II → V7 → I（大調時）或 IIm7-5 → V → I（小調時）和弦進行來做經過和弦

原和弦進行	‖ C / E/G♯ / ¦ Am / A7/C♯ / ¦ Dm / D7/F♯ / ¦ G7 / / / ‖
II → V7 → I 加入	‖ C / Bm7-5 E/G♯ ¦ Am Em7-5 A7/C♯ ¦ Dm / D7/F♯ / ¦ G7 / / / ‖ 　　　 IIm7-5→V of key:Am　 IIm7-5→V of key:Dm

Step3. 利用修飾和弦來代用原和弦

原和弦進行	‖ C / Bm7-5 E/G♯ ¦ Am / Bm7-5 A7/C♯ ¦ Dm / D7/F♯ / ¦ G7 / / / ‖
I 用 Iadd9 代用，各V和弦用掛留四和弦修飾	‖ Cadd9 / Bm7-5 Esus4/G♯ ¦ Am / Em7-5 A7sus4/C♯ ¦ Dm / D7sus4/F♯ / ¦ Gsus4 / G7 / ‖ 　 I 　　　　　 Vsus4 of key:A　　　　 Vsus4 of key:D　 Vsus4 of key:G　 Vsus4 of key:C

Step4. 加入增、減和弦做經過聯結

原和弦進行	‖ Cadd9 / Bm7-5 Esus4/G♯ ¦ Am / Em7-5 A7sus4 ¦ Dm / D7sus4/F♯ / ¦ Gsus4 / G7 / ‖
V 可被 VIIdim 代用或加入 V+ 做至 I	‖ Cadd9 / Bm7-5 Esus4/G♯ ¦ Am / Em7-5 A7sus4 ¦ Dm / D7sus4/F♯ / ¦ Gsus4 Bdim7 G7 G+ ‖ 　　　　　　　　　　　　　　　　　　　　　　　　　 VIIdim7代 V　 V+做經過

發覺沒，先打破單一調性編曲的思考邏輯，和弦編寫可以玩得那麼有趣！

懂樂理可以將吉他玩得更好

（註一）

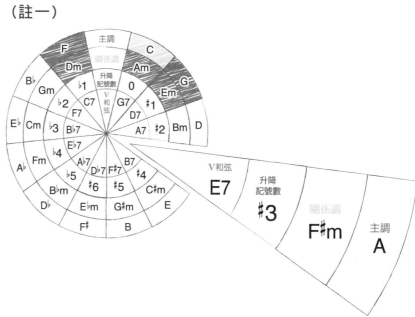

（註二）

（註三）

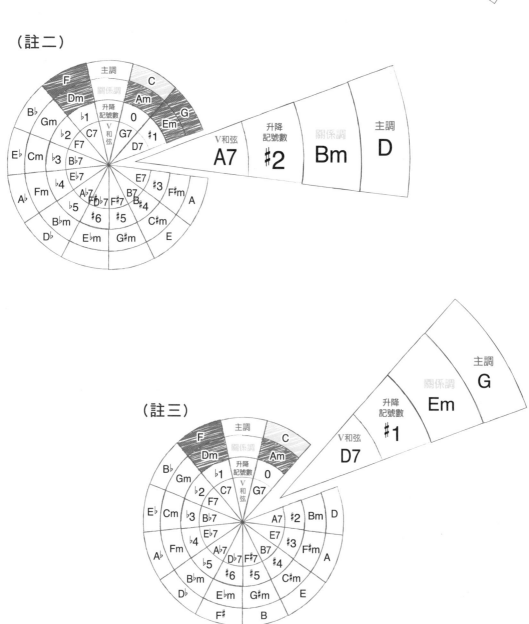

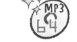

我不願讓你一個人

Singer By 五月天　Word By 阿信 ＆ Music By 阿信+冠佑

Rhythm：Slow Soul ♩= 72
Key：G 4/4　Capo：0　Play：G 4/4

1. 前奏著實的花了翻心思編排，要將原曲中的吉他Solo跟鋼琴伴奏合而為一難度頗高。但，不容否認，要是能如譜中一般彈出的話，真的很好聽。

2. 曲中用了很多的多調和弦觀念來編曲，剛好可以藉此來和五度圈的樂理結合應用，詳細研讀一番囉！

3. 五度圈應用在歌中出現的頻率很高。譬如Dm7→G7→Cmaj7就是一例。（D為G調的Ⅴ級，而G為C調的Ⅴ級）。

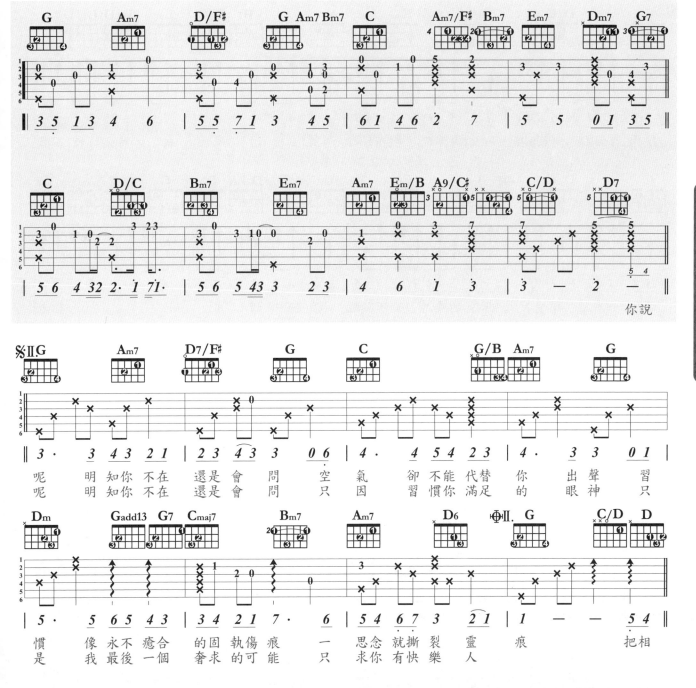

你說

呢　明知你不在　還是會問　空氣　卻不能代替　你　出聲　習
呢　明知你不在　還是會問　只因　習慣你滿足　的　眼神　只

慣　像永不癒合　的固執傷痕　一　思念就撕裂靈　痕　把相
是　我最後一個　奢求的可能　只　求你有快樂人　　把相

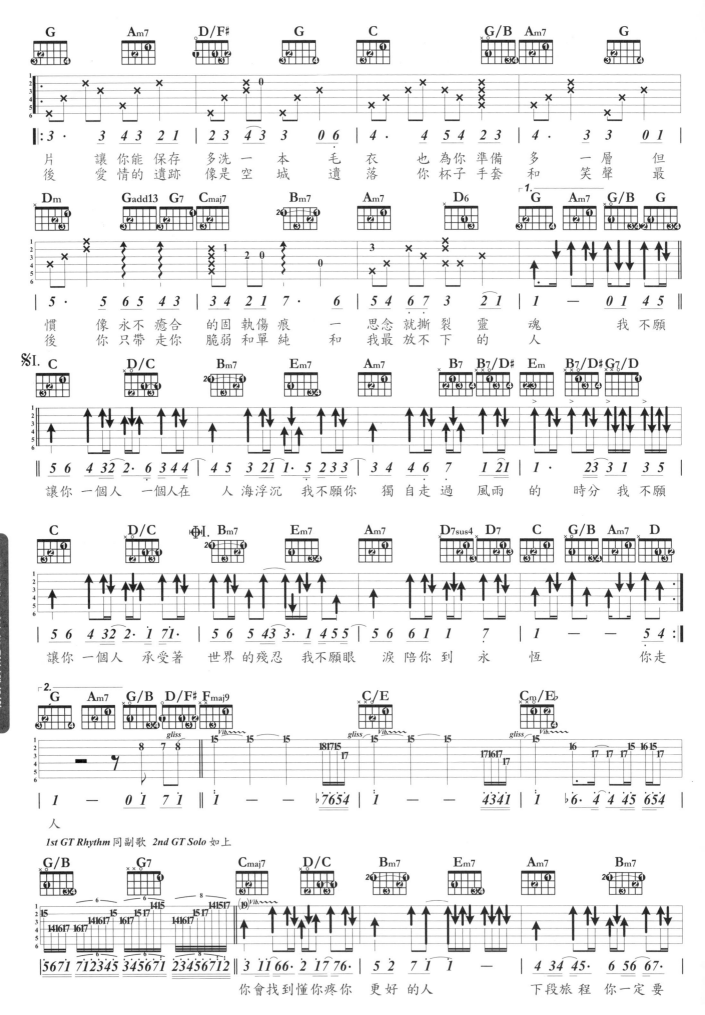

片 讓 你 能 保存 多洗 一 本 毛 遺 落 也 為 你 準備 多 一 層 但
後 愛 情 的 遺 跡 像 是 空 城 衣 你 杯 子 手 套 和 一 笑 聲 最

慣 像 永 不 癒 合 的 固 執 傷 痕 一 思念 就 撕 裂 靈 魂 我 不 願
後 你 只 帶 走 你 脆 弱 和 單 純 和 我 最 放 不 下 的 人

讓 你 一 個 人 一 個 人 在 人 海 浮 沉 我 不 願 你 獨 自 走 過 風 雨 的 時 分 我 不 願

讓 你 一 個 人 承 受 著 世 界 的 殘 忍 我 不 願 眼 淚 陪 你 到 永 恆 你 走

人

1st GT Rhythm 同副歌 2nd GT Solo 如上

你 會 找 到 懂 你 疼 你 更 好 的 人 下 段 旅 程 你 一 定 要

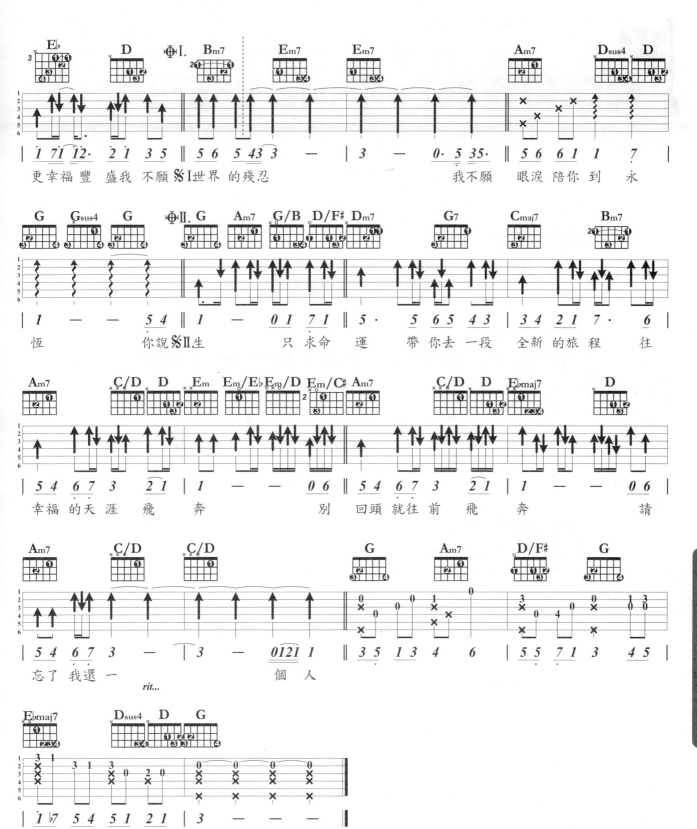

更幸福豐盛我不願※I世界的殘忍　　我不願眼淚陪你到　永

恆　　你說※II生　只求命運帶你去一段全新的旅程　往

幸福的天涯飛奔　　別回頭就往前飛奔　　請

忘了我還一　　個人

代理和弦Substitute Chord

代理和弦：又稱代用和弦

在歌曲和弦的進行中，為避免相同的和弦和聲使用過長（Ex:同一和弦使用超過二拍），或做為兩和弦連接時更趨順暢的經過和弦使用。

代理和弦代用其他和弦的條件

代理和弦的組成音，需有兩個音以上（含兩個）與被代理和弦的組成音相同。

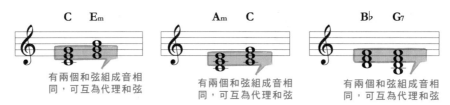

有兩個和弦組成音相　　　　有兩個和弦組成音相　　　　有兩個和弦組成音相
同，可互為代理和弦　　　　同，可互為代理和弦　　　　同，可互為代理和弦

幾種簡易的和弦代用

1.避免同一和弦和聲使用過長

a.一般代用（Common Substitution）

各調的　Ⅰ和弦可被Ⅲm、Ⅵm和弦代用
　　　　Ⅳ和弦可被Ⅱm7、Ⅵm和弦代用
　　　　Ⅴ和弦可被Ⅶ♭、Ⅶdim7和弦代用

Ex:

原和弦進行

‖ C / / / | C / / / | F / / / | G7 / / / ‖

加入代用和弦

‖ C / / / | Am / / / | Dm7 / / / | B♭ / G7 / ‖

　　　　　　　　　Ⅵm代Ⅰ　　　　Ⅱm7代Ⅳ　　　Ⅶ♭代Ⅴ

b.直接代用（Direct Substitution）

Cliche Line的應用最多，請回頭翻閱該篇解說。

Ex:

原和弦進行

‖ C / / / | Am / / / ‖

Cliche Line編曲

‖ C Cmaj7 C6 Cmaj7 | Am Am/A♭ Am/G Am/G♭ ‖

2. 做為經過和弦用的代用和弦
當前和弦主音為高於後和弦主音5度音程時

可使用前和弦的屬七和弦型態放在兩和弦中。

Ex：原和弦進行

$\frac{4}{4}$‖ C / / / | F / / / ‖

C高F五度音程

將C和弦的屬七和弦形態C7加入

$\frac{4}{4}$‖ C / C7 / | F / / / ‖

可使用前和弦的增三和弦型態放在兩和弦中。

Ex：原和弦進行

$\frac{4}{4}$‖ C / / / | F / / / ‖

將C和弦的增三和弦形態C+加入

$\frac{4}{4}$‖ C / C+ / | F / / / ‖

兩和弦間，根音音名相差全音者，可在兩個和弦間加入減七和弦，做為經過和弦。

Ex：C調順階和弦

$\frac{4}{4}$‖ C / Dm / | Em / F / | G7 / Am / | Bdim / C / ‖

加入減七和弦後

$\frac{4}{4}$‖ C C#dim7 Dm D#dim7 | Em / F F#dim7 | G7 G#dim7 Am A#dim7 | Bdim / C / ‖

應用已知的一切
當個快樂的歌手〔修飾和弦與經過和弦的應用〕

了解了這麼多和弦理論（和弦修飾），甚至技巧（搥、滑、勾音），和分散和弦（音階）後，
有什麼用呢？OK，我們來將所知的一切結合，看有什麼結果。

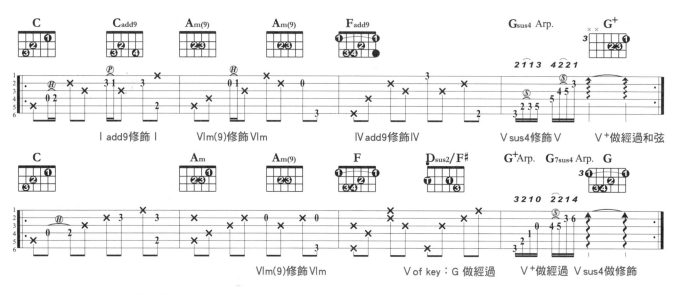

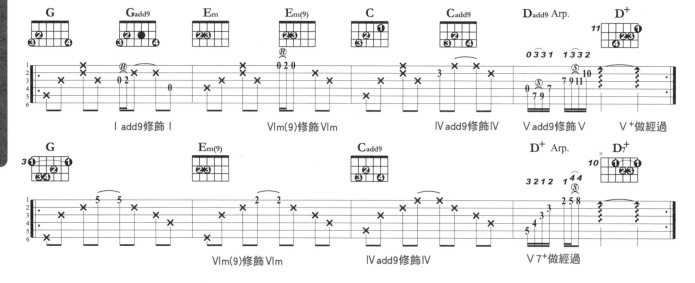

如何？有些成就感吧！
　善用理論，應用技巧，你可以將原本簡單的和弦，裝扮得多采多姿。
　分散和弦的純熟，是Ad－Lib（即興演奏）的重要關鍵，當然，音階要運用自如並非
易事，在此筆者引用國外教材的教學方式，讓你能不背音階，就能享有飄Solo的快感，
一個好的歌手，也應該有此功力。

懂樂理可以將吉他玩得更好

以上的方式是歌手最常沿用於前、間、尾奏的方法。甚至在伴奏時，也頻頻引用。而這些手法，也是從模仿名家而來，所以莫忘在學習套譜時，多琢磨研究，引為己用。

上列的C調、G調前奏範例在其後再加上一個主和弦結尾，就可當做尾奏。至於間奏，也可援例應用，在伴奏歌唱時將這樣的和弦修飾技巧代入，也會有滿不錯的聲響效果。

指法的節奏化

下面的節奏我們曾在之前的學習中彈過。

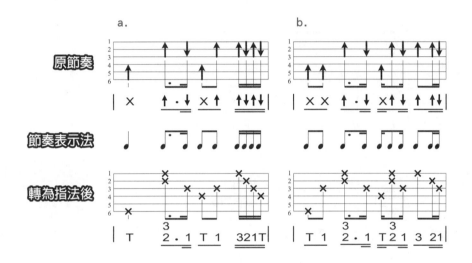

將節奏化後的指法a.及b.代入前頁C調前奏的範例中，將a.用於樂句的第一小節，b.用於樂句的第三小節，我們得到以下譜例。

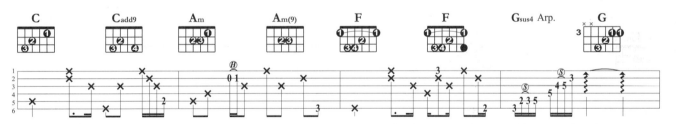

So，這是為何在這本書〝彈奏之前〞一篇中說先學好節奏再彈指法的原因，因為，**〝指法就是由節奏的拍子演變而來〞**，有良好的節奏感，信手捻來，指法自然也能出神入化。請將本書所用過的節奏通通搬出來，把它們變成指法吧！好好將這些觀念用於伴唱的彈奏中，你這特殊指法節奏化Style會不同於別人囉！

懂樂理可以將吉他玩得更好

Rhythm：Slow Soul　♩= 67
Key：4/4　Capo：0　Play：4/4

[樂理篇的總複習]

1. 和弦編曲：總是依 a.修飾、b.經過、c.代用 的程序進行。
2. 變奏、即興是總成所有的經驗而來，沒什麼一定的程序。
 但由，分散和弦入手較簡單。
3. IIm7→V7→I稱為2→5→1和弦進行，在Jazz中常應用，
 這種和弦進行的和聲聽來很Soft。
4. X7-9或Xm7-5都叫做變化和弦。變化和弦的出現大多是
 為了讓前、後的旋律線有半音連接的流暢感。

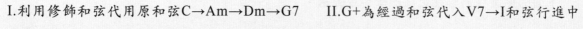

I.利用修飾和弦代用原和弦C→Am→Dm→G7　　II.G+為經過和弦代入V7→I和弦行進中

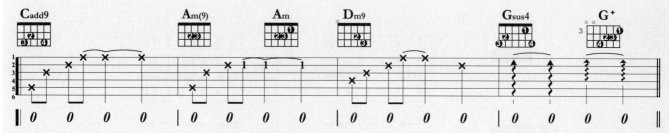

III.經過音使用

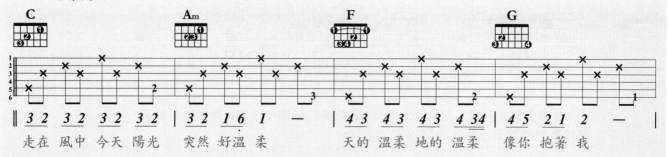

走在　風中　今天　陽光　突然　好溫　柔　　天的　溫柔　地的　溫柔　像你　抱著　我

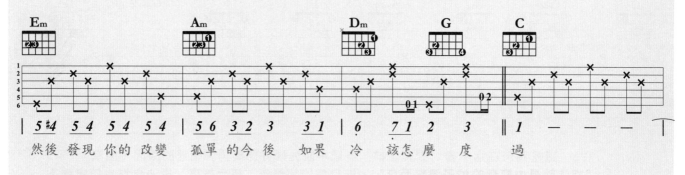

然後　發現　你的　改變　孤單　的今　後　如果　冷　該怎　麼　度　過

IV.G+分散和弦應用　　V.藉轉位、分割和弦做為Bass Line的應用

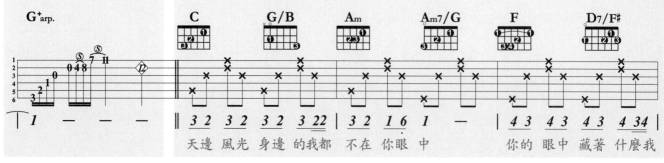

天邊　風光　身邊　的我都　不在　你眼　中　　你的　眼中　藏著　什麼我

懂樂理可以將吉他玩得更好

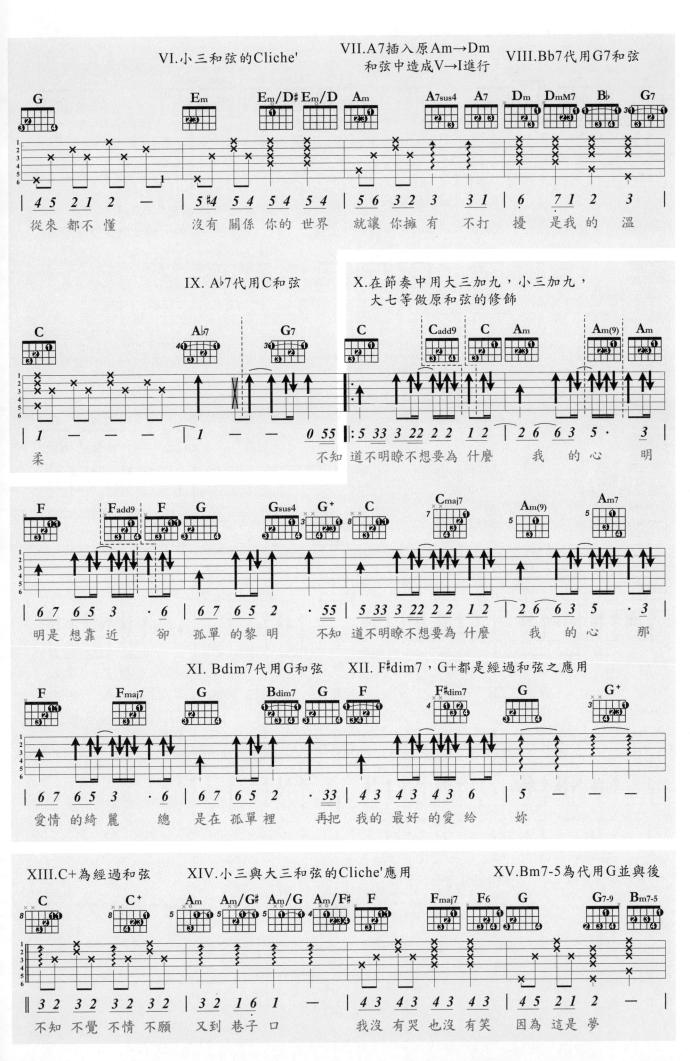

面的E7的插入到Am ，為Jazz中常用的Ⅱm7-5→V→I的
用法，而Dm7-5→G7-9→C和弦的應用觀念亦同。

懂樂理可以將吉他玩得更好

Fine

大調與小調的調性區隔

大調與小調音階的構成

一組樂音由低往高像階梯似地排列，排列音間的音程差若為：
- **a.全全半全全全半：稱為大調音階**
- **b.全半全全半全全：稱為小調音階**

Ex:同以C為起始音所構成的大、小調音階

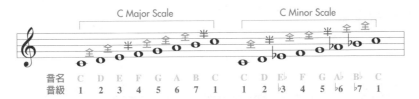

以大調音階所寫的曲子平和、明朗，以小調音階所寫的曲子悲涼、哀傷。

關係大調與小調

使用同一組音階型態，但起音（或稱音階主音）不同，我們將這兩組：「組成相同，但起始音不同所構成的調性」稱為關係大小調。

EX：互為關係大小調的C Major Scale與A minor Scale

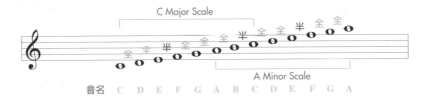

大、小調音階的使用方式

使用的音階組成內容雖然一樣，但因起始音不同而造成了不同的音程排列，演奏出來的曲子感覺自然不同。

大調歌曲多由Mi，Sol兩個音作為起始音，Do為結束。

小調歌曲多由La、Mi兩個音作為起始音，La為結束。

關係大小調推算公式：小調的調性主音較關係大調的調性主音低3個半音程。

Ex.. C小調是E♭大調的關係小調，C較E♭低3個半音

平行調

使用同一個音做為音階的起始音，但音階排列的音程則各以大調及小調音程排列方式構成的調性，我們稱之為平行調

A Major Scale和A Minor Scale

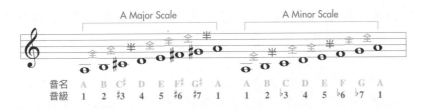

速彈…… 速彈……

音型的聯結

在音階的彈奏使用上，很少是只用一個音型來彈完全曲的。使用了兩個以上（含兩個）的音型，我們稱之為聯音型音階，一般而言有三種連結方式。

利用滑奏的技巧換音型

愛很簡單，間奏4、5小節

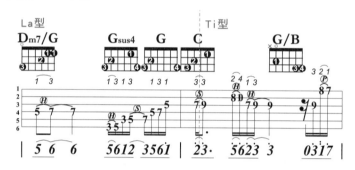

利用1～6弦的空弦換音型

小姐免驚，尾奏最後2小節。

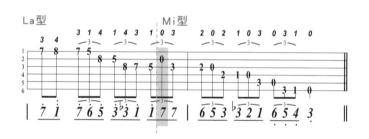

To Be With You，間奏最後1小節

利用休止符換音型

愛我別走，間奏第4、5小節。

To Be With You，間奏6、7小節

熟悉音型聯結的訣竅，能減少左手運指的負擔，提升Solo的彈奏速度，加油囉！

速彈…
速彈…

音階速彈技巧（一）

三連音

擺個漂亮的Pose：彈單音時Pick的拿法

1.將Pick以食指姆指輕持，Pick露出部份較彈節奏時露出的部份短些。

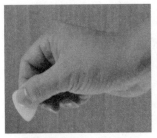

▲ 彈節奏時Pick的拿法
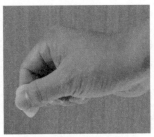
▲ 彈單音時Pick的拿法

2.拿Pick的手，手腕可靠在琴橋上：除了能使你在Solo時的Picking動作較穩定外，
速彈時只要輕移手腕，跨弦的動作更能輕鬆達成（如上右圖）。

三連音重拍（Accent）練習

1.彈每拍三連音（八分音符）時，在奇數拍（一、三拍第一拍點）重音落在下撥動
作，偶數拍（二、四拍第一拍點）時落在回撥動作。

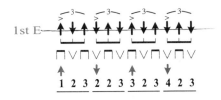

2.和節拍器併用練習，每天半小時，每週為一練習週期，將速度由♩＝60（四分音符
為一拍，每分鐘60拍）慢慢增快到♩＝120做練習。

三連音重拍（Accent）練習：

　跨弦有Outside Picking及Inside Picking兩種
　1.Outside Picking

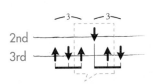

跨弦時，Pick撥動方向
由兩弦外側啟動

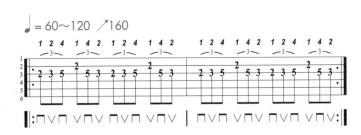

2.Inside Picking

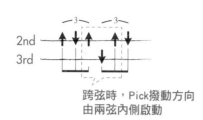 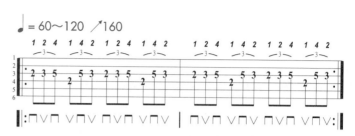

跨弦時，Pick撥動方向
由兩弦內側啟動

當你的Solo Picking方式是（Alternate Style）時，不論起音是由高音弦往低
音弦移動，或是由低音弦往高音弦移動，都會面臨上述兩種跨弦動作的考驗。

注意！在做上面兩個練習時需：

1. Picking的右手移弦動作儘量縮小，從一音到另一音，Pick儘量貼近弦移動，才能
 強化速度的迅速。
2. 左手手指Fingering時，按弦的指序請依〝醫生指示服用〞，手指能〝黏〞在琴格
 上不動的儘量不動，千萬別自成一格。好的Fingering習慣能縮短你練習的時間。
 記住，姿勢、觀念…等等，錯了可以重來，唯有時間不待人。
3. 確定自己能〝完全無誤〞的彈完一個練習後，再將速度加快做練習。
 完全無誤的標準是：
 a. 每個音的音都乾淨無雜音
 b. 每個音的音量大小一致
 c. 拍子的每一個點都黏在該黏住的拍點上。三連音就該三個音的每一音點平均Keep
 在一拍裏，四連音就該四個音的每一音平均keep在一拍裏…etc。

三連音練習

1. A小調自然小音階（A Minor Natural Scale）

2. A小調五聲音階（A Minor Pentatonic Scale）

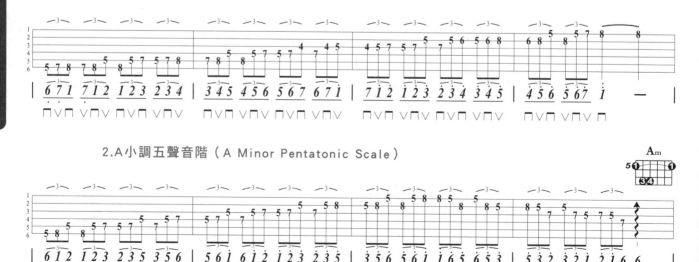

而我知道

Singer By Freely　Word By 阿信　& Music By 阿信

挑戰指數：★★★★★★★☆☆☆

Rhythm：Slow Soul ♩= 100
Key：D 4/4　Capo：2　Play：C 4/4

1. 前奏為較自由發揮的和弦加單音式Solo，16分音符及12分音符（三連音）併用。
2. 間奏是Blues Scale運指流暢是彈好的要件，有三連音、四連音、六連音。
3. 前奏是三連音的指法Solo彈奏，若要用Pick就考驗你的跨弦能力啦！

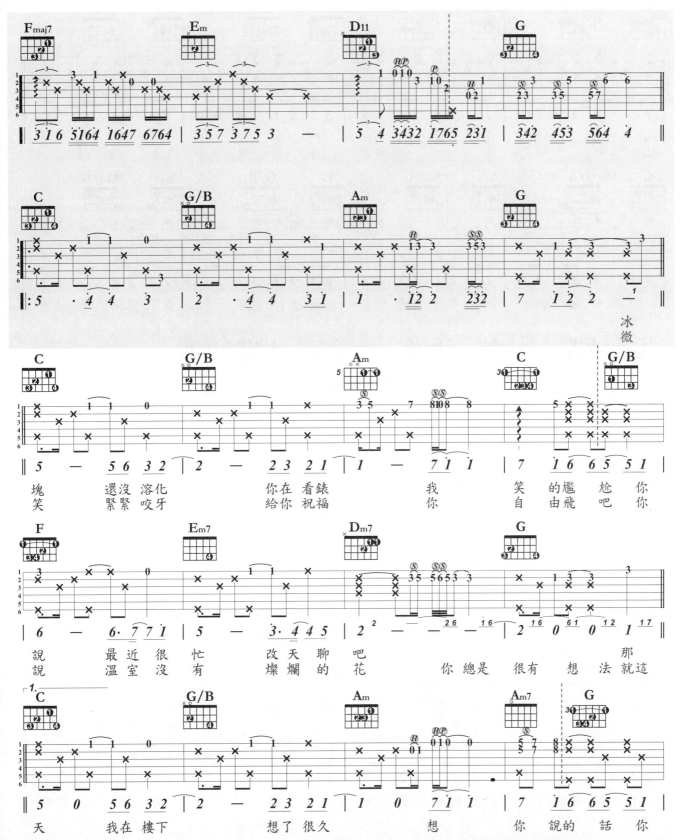

塊　　還沒 溶化　　你在 看錶　　我　　笑 的尷 尬　你
笑　　緊緊 咬牙　　給你 祝福　　你　　自 由飛 吧　你

說　　最近 很忙　　改天 聊 吧　　你總是 很有 想 法就這
說　　溫室 沒有　　燦爛 的 花　　你總是 很有 想 法就這

天　　我在 樓下　　想了 很久　　　想　　你 說的 話　你

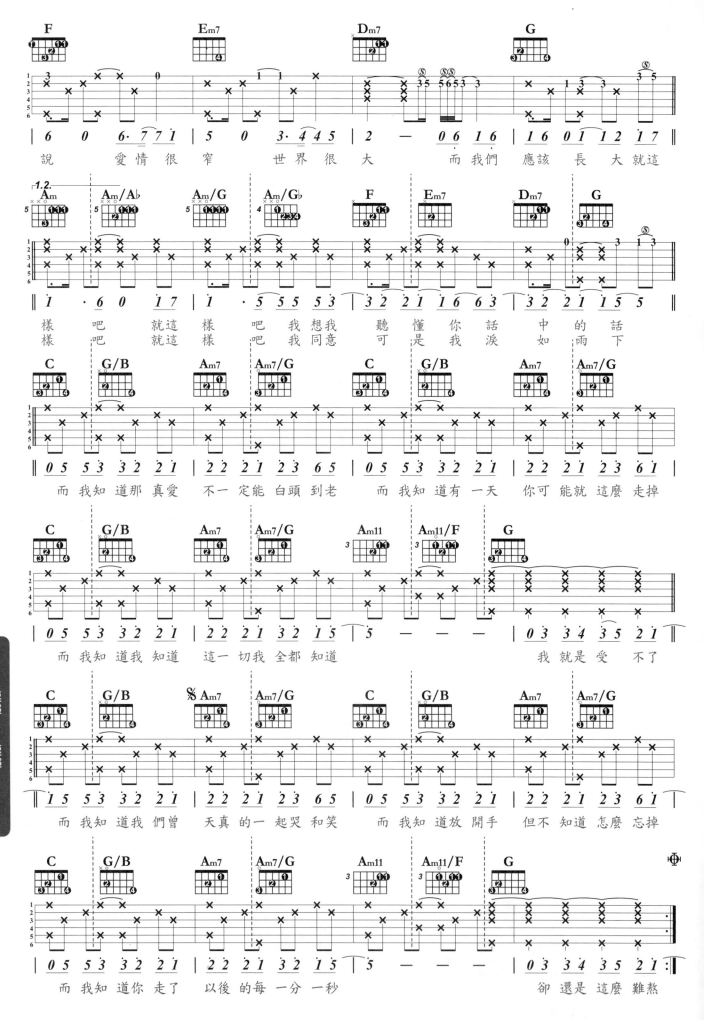

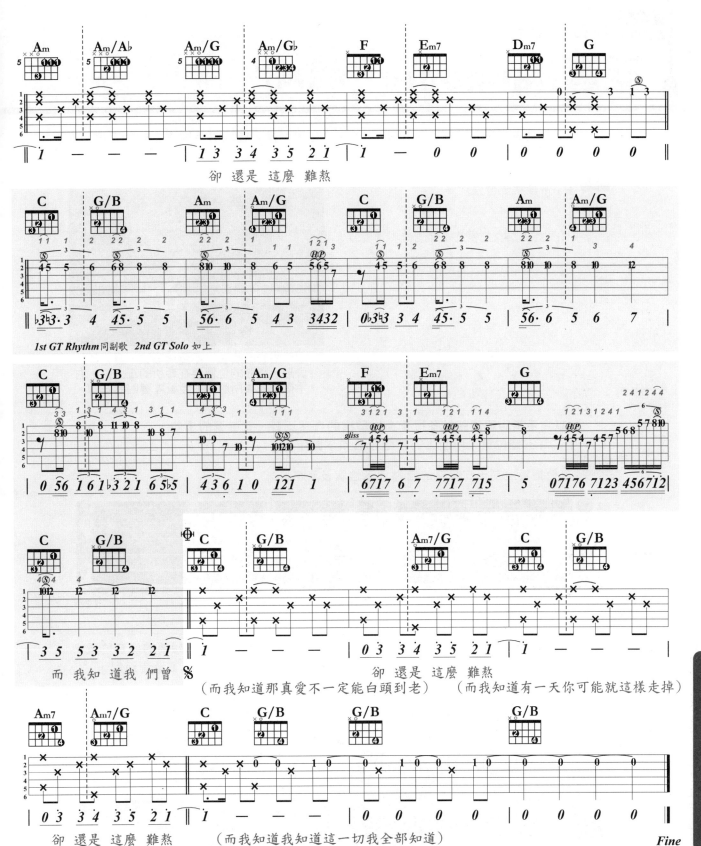

卻 還是 這麼 難熬

1st GT Rhythm 同副歌 2nd GT Solo 如上

而 我 知 道 我 們 曾 %

卻 還是 這麼 難熬

（而我知道那真愛不一定能白頭到老）　（而我知道有一天你可能就這樣走掉）

卻 還是 這麼 難熬

（而我知道我知道這一切我全部知道）

Fine

速彈… 速彈…

泛音Harmonic

泛音又稱鐘音，英文全稱叫Harmonic，在譜例裡，會因右手撥奏方式的不同，有以下兩種常見的譜例表示方式。

Harm自然泛音法

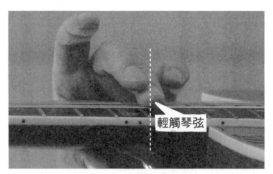

輕觸琴弦

▲ 左手指腹輕觸弦，不壓擠琴弦，避免琴弦變形，觸弦的位置要在琴衍的正上方，右手撥完弦後所產生的泛音才會明亮好聽。

以左手指腹輕觸弦於琴衍正上方發出的自然泛音，有各弦的第四、五、七、九、十二等五個位置，所產生的音階音名如下圖所示。

吉他指板上前十二琴格的自然泛音位置及音名

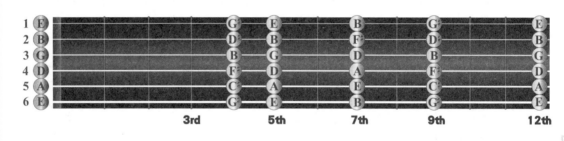

除自然泛音法外，我們也可以利用"人工"的方法創造出自己想要的泛音位置。下例是利用"等差12琴格"，創造出較第六弦第3格G高8度的人工泛音範例。

A.H. 右手人工泛音

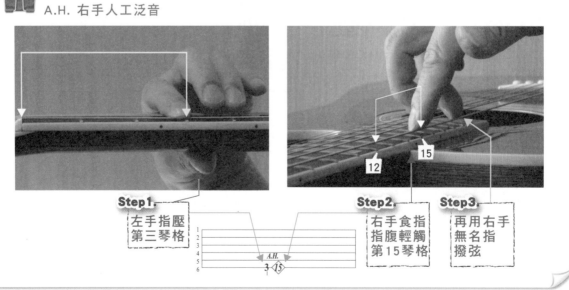

Step1. 左手指壓第三琴格

Step2. 右手食指指腹輕觸第15琴格

Step3. 再用右手無名指撥弦

利用上面的方法，你可以創造出任意音名的高8度泛音。不再受限自然泛音法中，只在特定位格才有泛音的限制。

速彈… 速彈…

我不會喜歡你

Singer By 陳柏霖　Word By 徐譽庭/張孟晚　& Music By 陳柏霖/王宏恩

Rhythm：Slow Soul ♩= 88
Key：F#m 4/4　Capo：2　Play：Fm 4/4

1. 利用諸多的把位變化及切分拍子，醞釀出超棒的吉他伴奏。值得背起來的經典之作。
2. 泛音技巧是本曲的重點，每個泛音音量要平均。

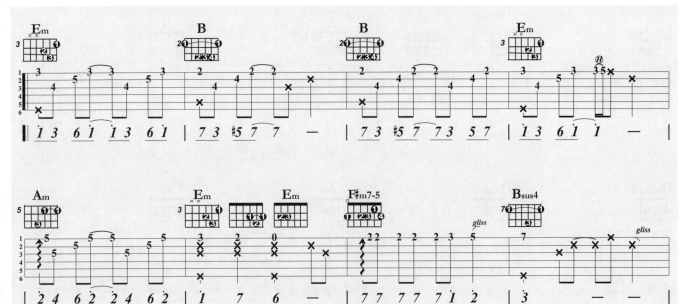

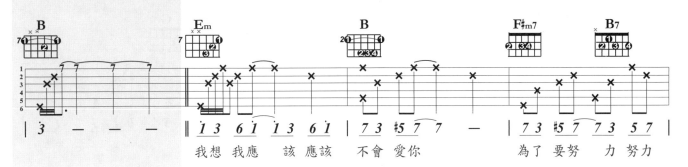

我想 我應　該 應該　不會　愛你　　　　為了 要努　力 努力

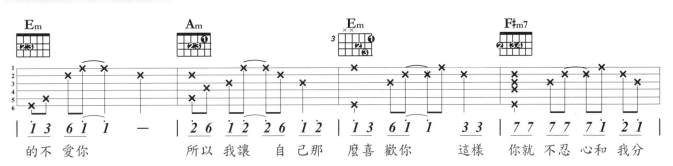

的不 愛你　　　所以 我讓　自己那　麼喜 歡你　　這樣　你就 不忍 心和 我分

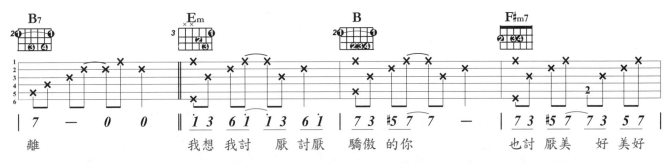

離　　　我想 我討　厭 討厭　驕傲 的你　　　也討 厭美　好 美好

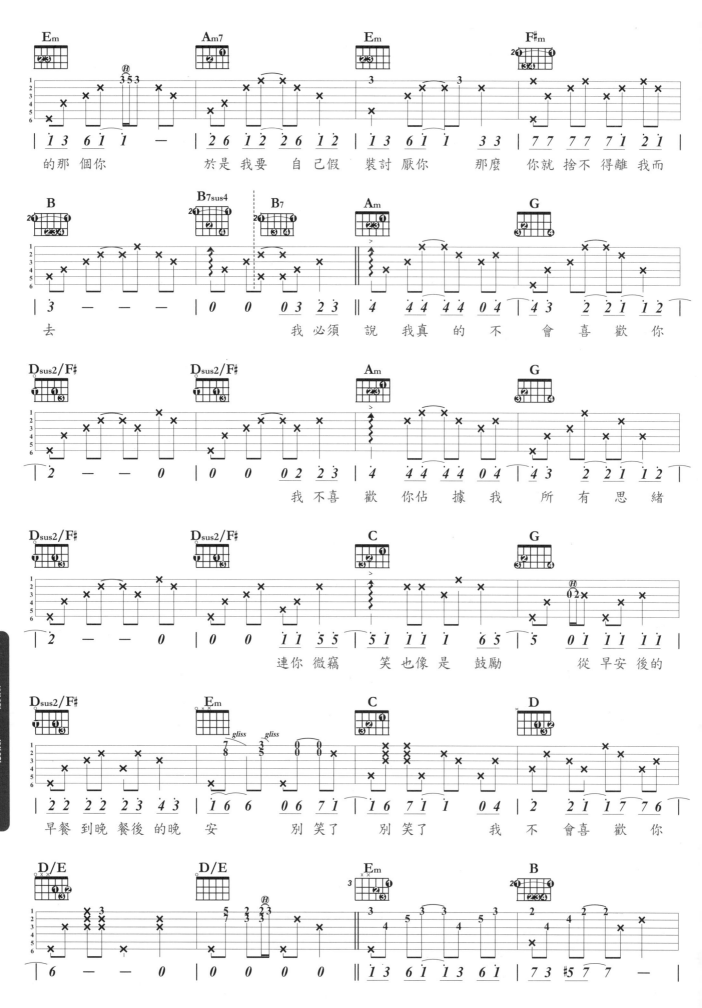

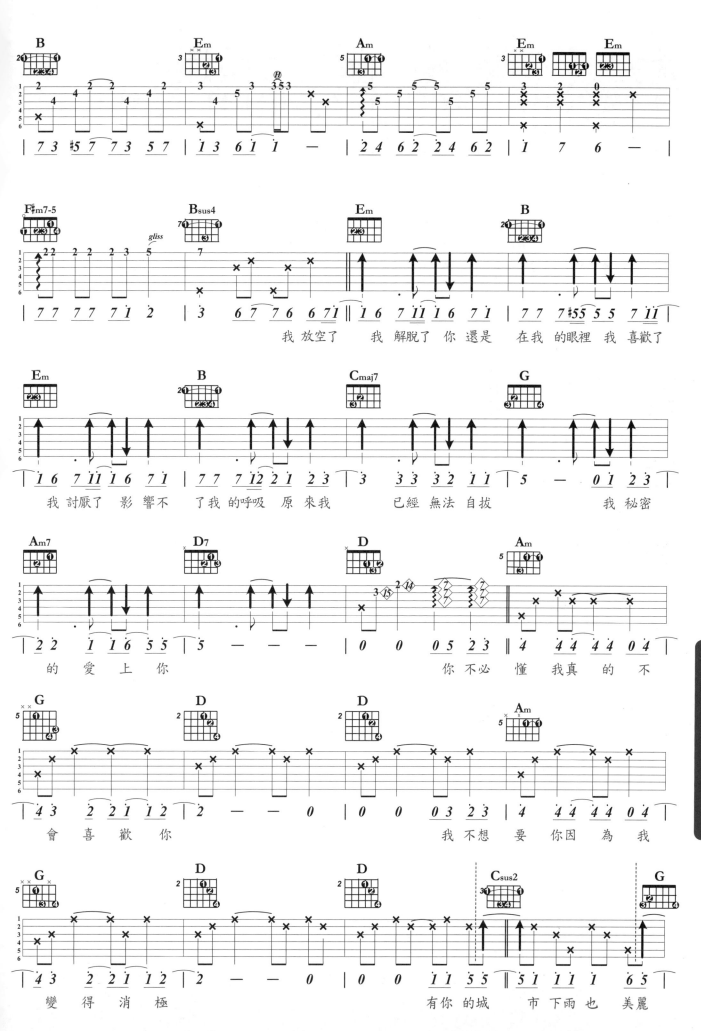

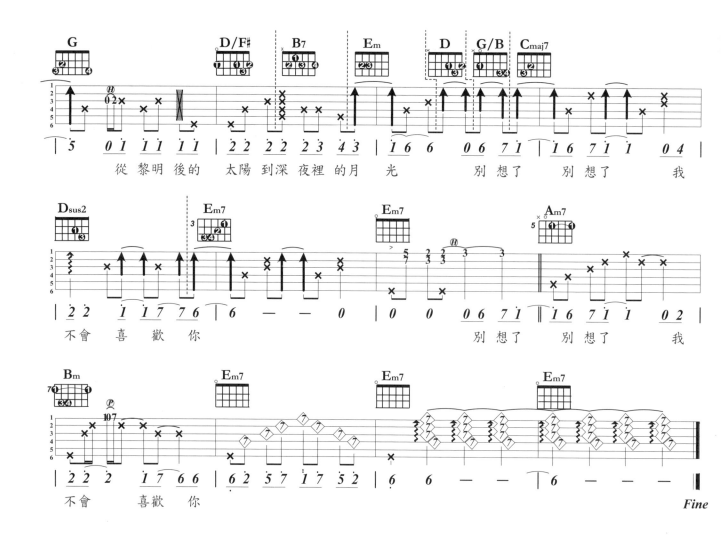

從黎明後的　太陽到深夜裡的月　光　　別想了　別想了　我

不會　喜歡　你　　別想了　別想了　我

不會　喜歡　你

Fine

速彈⋯⋯
速彈⋯⋯

音階速彈技巧（二）
跑音的循環規則

以音階速彈技巧（一）三連音的跨弦練習為練習範例：

音階的循環節奏性為何？

＊練習A小調自然小音階：La、Ti、Do、Re、Mi、Fa、Sol、La，a.練習的跑音即是這組音階為基準。

$$\dot{1} \rightarrow \dot{7} \rightarrow \dot{6} \rightarrow \dot{5} \rightarrow \dot{4} \rightarrow \dot{3}$$

a. 176 765 654 543 432 321

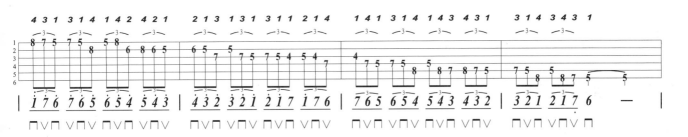

＊練習為A小調五聲音階：La、Do、Re、Mi、Sol、La，b.練習的跑音即是以這組音為基準。

$$\dot{1} \rightarrow \dot{6} \rightarrow \dot{5} \rightarrow \dot{3} \rightarrow \dot{2} \rightarrow \dot{1}$$

b. 165 653 532 321 216 165

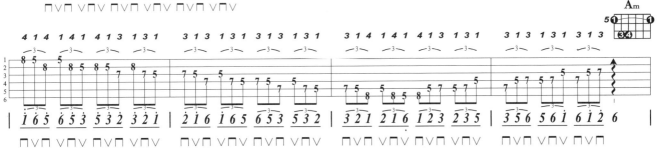

察覺到了嗎，a.項和b.項的跑音都是以三音一組，每組的第一個音是各項音階組成內容依高到低音的原則做跑音。

三音一組（即三連音）就是這兩項跑音的節奏性，聽的人很容易就會被三連音的節奏感Catch住了。請記住一個基本概念：**沒有循環節奏性的跑音Solo，是很難聽的。**所以，幾乎所有的名作，其Solo技巧展現出快速的跑音時，都會有循環性的節奏出現。知道跑音常用的基本原則後，背跑音常用的模式就比較不是苦差事了。

指速密碼 Strength Exercise

1. 這是彙杰為教學所寫的音階速彈練習，速度頗快的。
2. 跨弦是速彈者必須掌握純熟的技巧，Strength Example是基礎的跨弦彈奏練習加把位的左、右移動。
3. My First Speed Lesson是縱橫吉他前十二琴格的速彈曲，用的是A小調旋律小音階。

Strength Example

Rhythm：Clasical Metal，Key：Am 4／4，Capo：O，Play：Am 4／4
把位：以四到五格琴格為一把位單位。

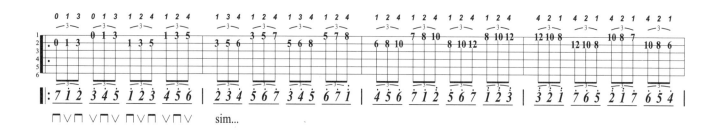

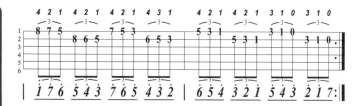

My First Speed Lesson

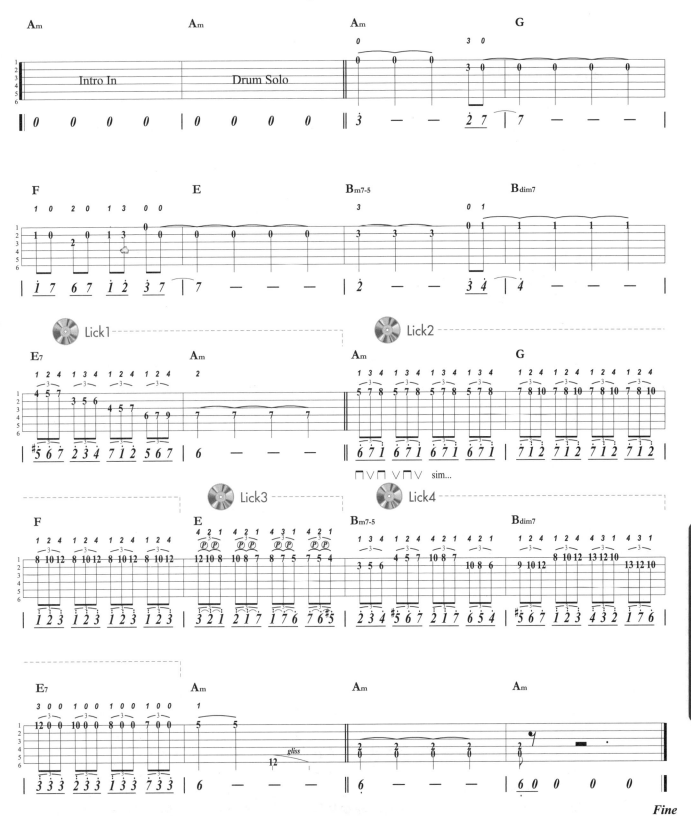

音階速彈技巧（三）
四連音

速度增快的練習法

　　使用下回式撥弦法彈同弦音並在每拍的第一音加重音，熟悉四連音的拍感(節奏性)。每拍四連拍(十六分音符)時，重音落在下撥動作，(>記號表右手Picking時在此拍點上要用重些的力量下撥)

四連音練習

a. A小調自然小音階

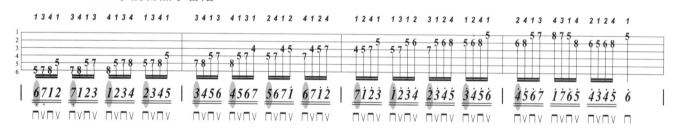

b. A小調五聲音階

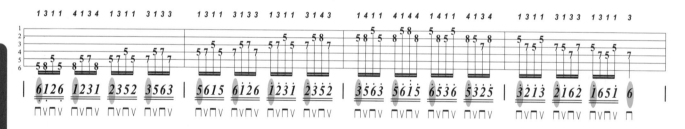

　　該知道上面a.b.兩項練習的循環節奏性和跑音的方法了吧！

　　有些琴友在學習跑音的過程中，常戲稱自己是在爬格子，而且"爬得和烏龜一樣慢，那叫跑音？"

　　其實那是大部分的琴友省略了跑音練習中最基本而必備的功夫 ── 跨弦。

　　記得前單元曾提的跨弦練習重點否？

a.熟悉三或四連音的拍感。

b.熟悉右手腕輕靠琴橋於跨弦動作時的移動角度。跨弦分為Inside Picking Motion和Outside Picking Motion。複習這兩動作，務必純熟。

速彈…
速彈…

傷心的人別聽慢歌

Singer By 五月天　Word By 五月天　& Music By 五月天

Rhythm：Rock　♩= 138
Key：Am　Capo：0　Play：Am 4/4

1. 標準的循某種規則性做Solo快音的例子。也因為如此間奏很容易就讓人「記憶起來」。
2. 音階使用了Mi型音階，但把位在高八度的12把位之後。左手的運指方式得多些細心，才不會卡卡。

N.C

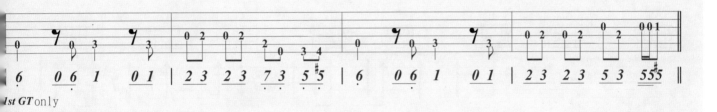

1st GT only

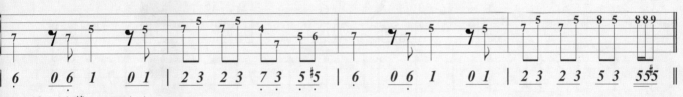

1st GT 同1-4小節 *2nd GT* 如上

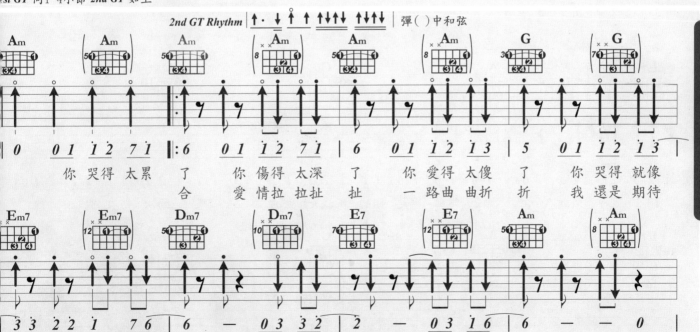

你 哭得 太累 了　　你 傷得 太深 了　　你 愛得 太傻 了　　你 哭得 就像
　　　　　　合　　愛 情拉 拉扯 扯　　一 路曲 曲折 折　　我 還是 期待

是 末日 要 來了　　　哦 哦哦　　　哦 哦哦
明 日的 新 景色

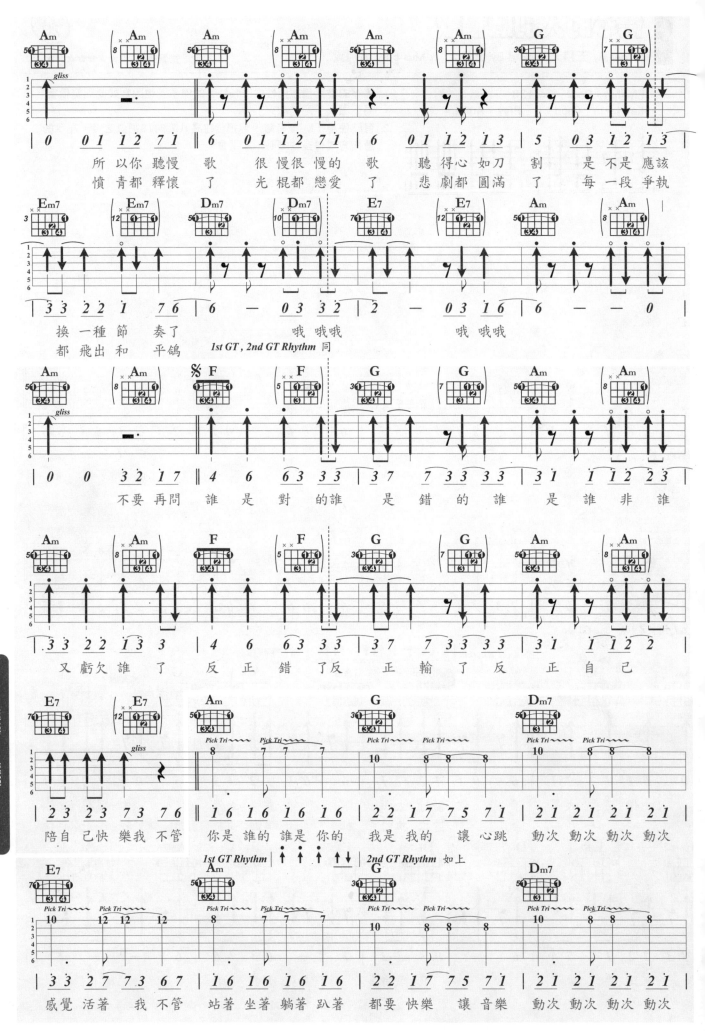

所以你聽慢歌 很慢很慢的 歌 聽得心如刀 割 是不是應該
憤青都釋懷了 光棍都戀愛 了 悲劇都圓滿 了 每一段爭執

換一種節 奏了 哦 哦 哦 哦 哦 哦
都飛出和平 鴿 *1st GT , 2nd GT Rhythm* 同

不要再問 誰是 對 的誰 是 錯 的誰 是 誰非 誰

又虧欠誰 了 反 正錯 了反 正輸 了反 正自 己

陪自 己快樂我不管 你是 誰的 誰是 你的 我是 我的 讓心跳 動次 動次 動次 動次
1st GT Rhythm | *2nd GT Rhythm* 如上

感覺 活著 我不管 站著 坐著 躺著 趴著 都要 快樂 讓音樂 動次 動次 動次 動次

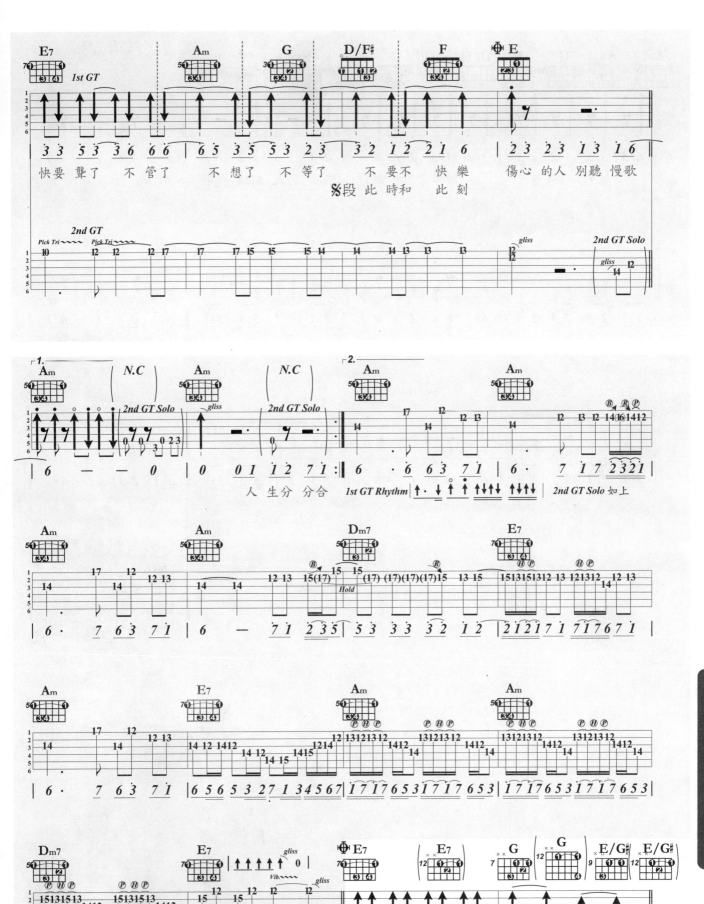

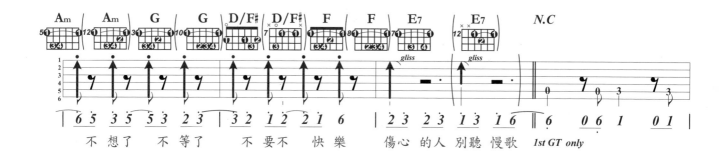

不 想 了　 不 等 了　　 不 要 不　 快 樂　　傷 心 的 人 別 聽 慢 歌　*1st GT only*

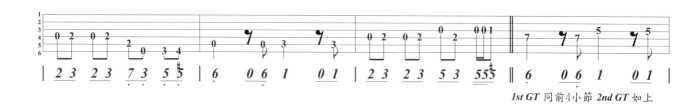

1st GT 同前4小節 2nd GT 如上

N.C

1st GT

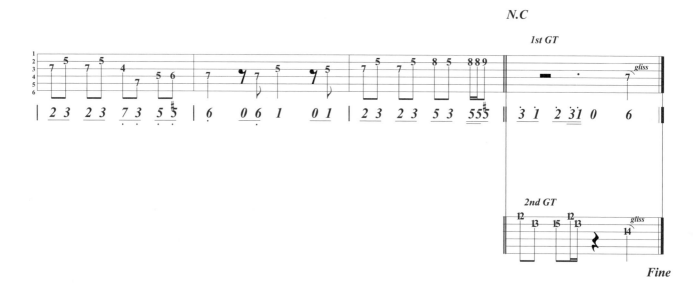

2nd GT

Fine

大小調音階的常用類別

　　了解了音階速彈的一些概念後，我們將流行音樂中常用的大小調音階類別稍加整理，使琴友更了解各類音階的構成及如何將其適切地應用在各類樂風中，讓自己彈（談）起音階來，能更得心應手。

大調五聲音階（Major Pentatonic Scale）

　　由五個音所構成的音階總稱為「五聲音階」，通常不作為建構「和弦」的功能。依構成音的不同，分成很多種類。很多的民族音樂都是使用五聲音階，而在流行音樂將它運用於鄉村、民謠或搖滾樂的輕快愉悅的曲子裡。

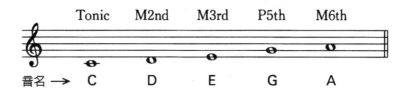

大調音階（Major Scale）

　　大調音階又稱為「自然音階」（Diatonic Scale），以起始主音的音名為調性名稱，在所有西洋音樂中皆被廣泛使用。

　　比大調五聲音階聽起來更明朗、活潑。

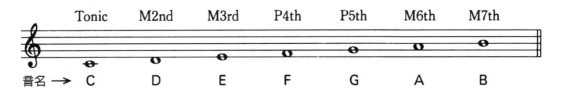

小調五聲音階（Minor Pentatonic Scale）

　　「小調五聲音階」是與同調性大調互為關係調的音階，可看作是以大調五聲音階中，M6th為主音所形成的五聲音階，構成音與大調五聲音階完全相同，只因起始主音不同，故音階名稱不同。

　　常用於搖滾、流行樂裡，較沉重、憂鬱的曲子。

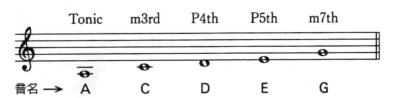

自然小音階（Natural Minor Scale）

　　「自然小音階」是以同調性大調音階中的M6th為主音而成的音階，這是小調的基本音階。

　　用於哀傷悲愴的曲子中。

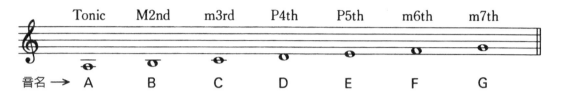

和聲小音階（Harmonic Minor Scale）

　　將自然小音階的m7th升高半音的音階即為「和聲小音階」。古典樂常用的音階。Hard Rock的吉他手Yngwie Malmsteen將其引用到自己的演奏中，更讓和聲小音階廣為搖滾樂迷知悉，並稱之為Neo Classical Metal樂派。

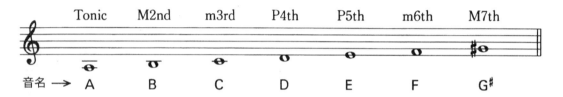

旋律小音階（Melodic Minor Scale）

　　將和聲小音階之m6th升高半音成為M6th的就成為旋律小音階。上行演奏（由低音往高音彈時）使用的旋律小音階，於下行演奏時（由高音往低音彈時）需將音階還原成自然小音階模式，亦即音階中的M6th還原回m6th，M7th還原m7th。

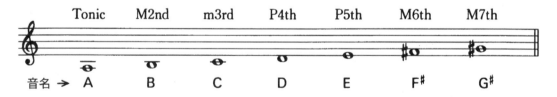

速彈… 速彈…

音型彈奏的變化要訣
C、G調音型的總複習

OK，在前幾個單元中我們談到，1.三連音練習、2.音階循環規則、3.四連音練習、4.抓住跑音的跨弦韻律。

現在我們開始練習熟悉音階把位（或稱為音型），嘗試做為引導各位琴友往〝視簡譜即能彈奏〞進入〝編排把位〞，從而步入〝即興演奏〞之林。

C調各音階把位（音型）在指板上的位置

以下是C，Am調音階在吉他上指板上前十五格的音階位置。

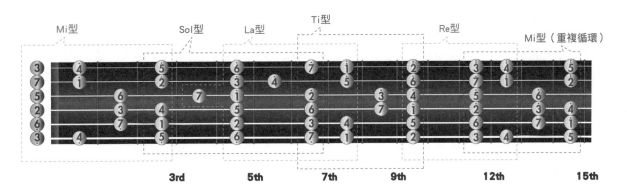

C調聯音型音階總複習

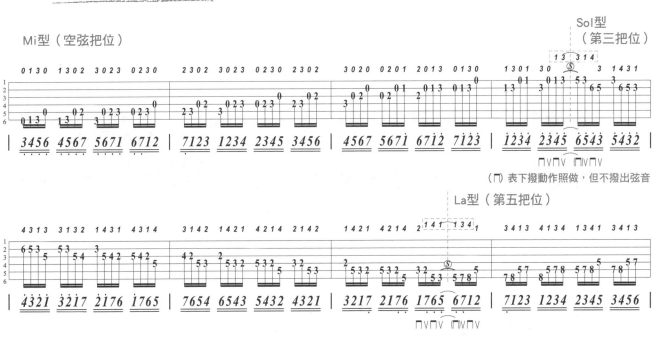

（Π）表下撥動作照做，但不撥出弦音

速彈…速彈…

新琴點撥 ★ 創新五版 — 319

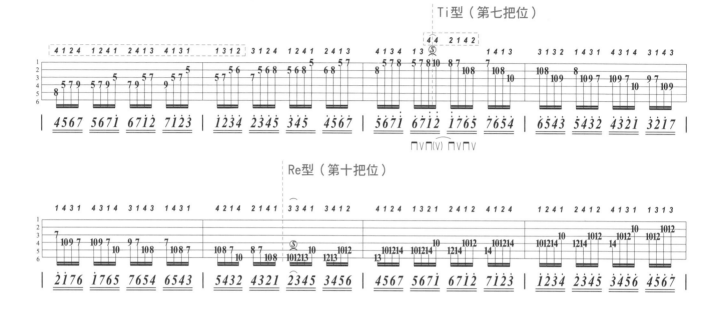

G調各音階把位（音型）在指板上的位置

以下是G，Em調音階在吉他指板上前十五格的音階位置。

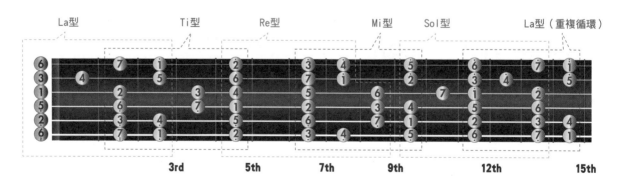

G調聯音型音階總複習

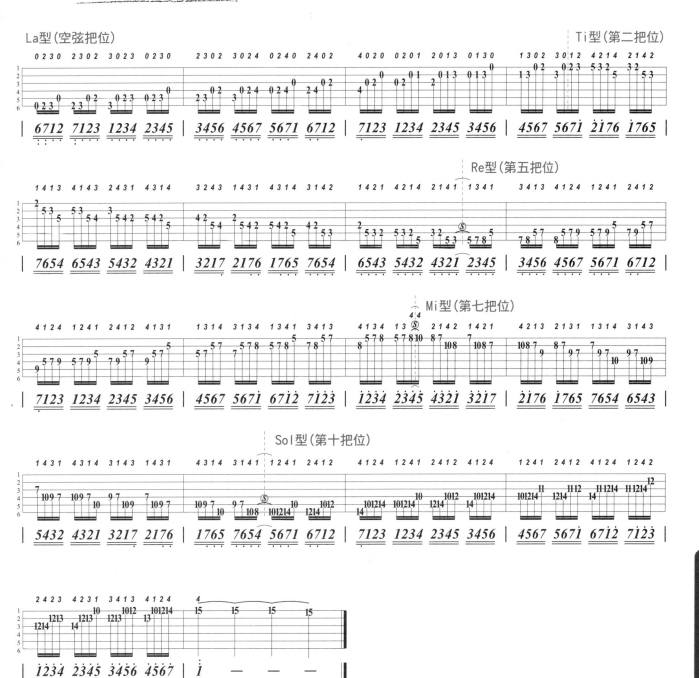

速彈⋯速彈⋯

愛我別走

Singer By 張震嶽　Word By 張震嶽　& Music By 張震嶽

挑戰指數：★★★★★★☆☆☆

Rhythm：Slow Soul ♩= 92
Key：C 4/4　Capo：0　Play：C 4/4

1. C調聯音階總複習，Check一下自己是否已熟悉C調每一型音階。
2. 這是首標準Cliché型Bass Line的編曲經典。
 Cadd9→Em7/B→Gm6/B♭→Am7→Abmaj7→B♭/G的和弦進行，恰
 將Bass以半音順降C→B→B♭→A→A♭→G呈現。

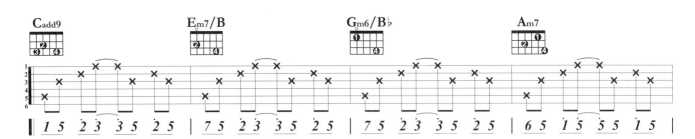

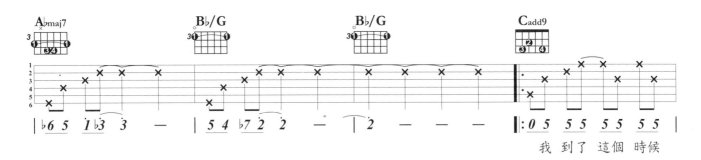

我 到了 這個 時候

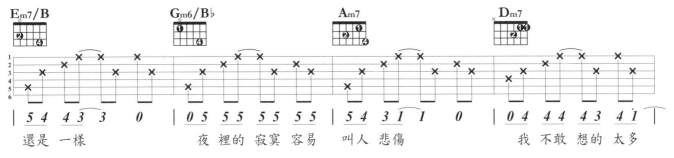

還是 一樣　　　夜 裡的 寂寞 容易 叫人 悲傷　　我 不敢 想的 太多

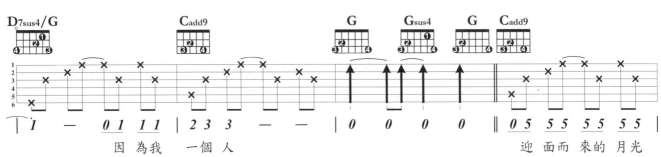

速彈… 速彈…

因 為我 一個人　　　　　　迎 面而 來的 月光

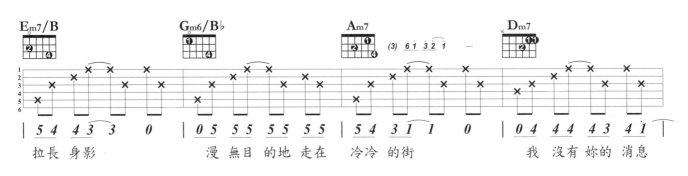

拉長 身影　　　漫 無目 的地 走在 冷冷 的街　　我 沒有 妳的 消息

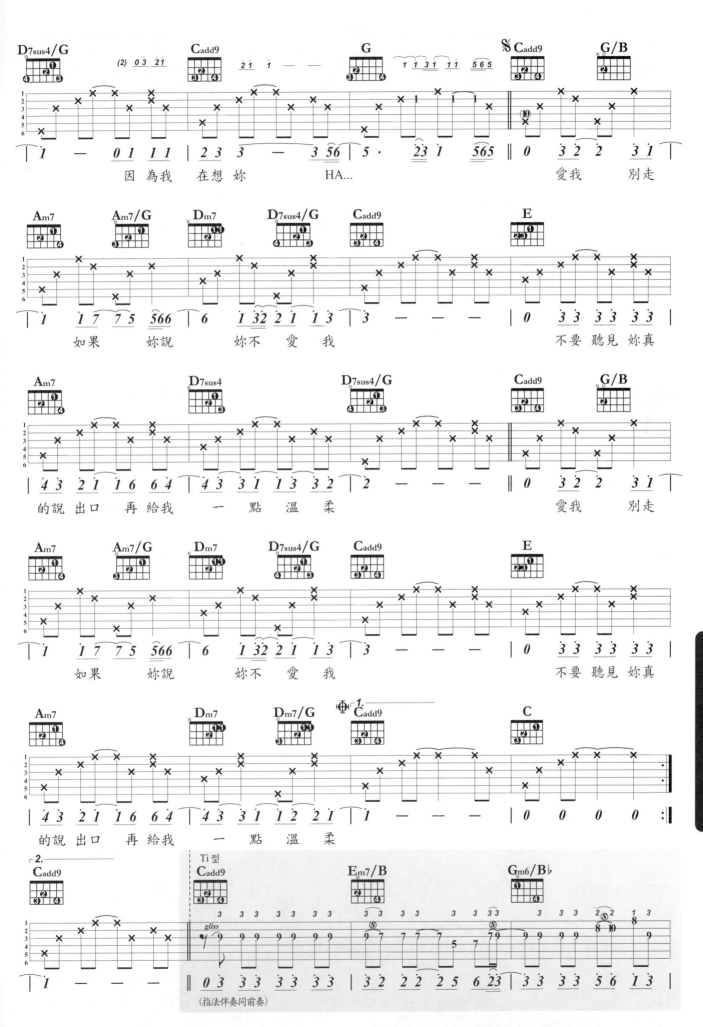

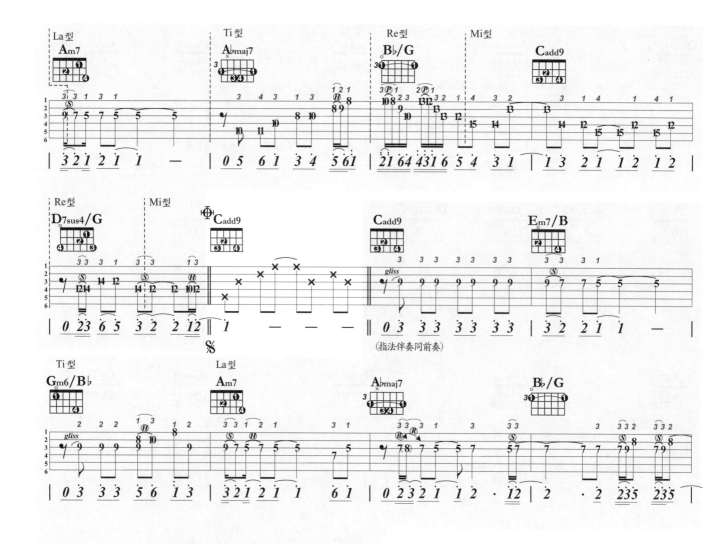

自由

Singer By 張震嶽　**Word By** 張震嶽　**& Music By** 張震嶽

Rhythm：Shuffle　♩= 144
Key：F♯ 4/4　Capo：0（各弦調降半音）
Play：G 4/4

1. 全曲以Power Chord方式伴奏，速度頗快。
2. 間奏Solo涵蓋Mi、Re、Sol、La四型，別只靠六線譜上的格數標示硬凹，捫心自問：G調所有的音型你都熟了嗎？

1.　也許 會恨　你　　　　我 知道　我的 脾氣 不是 很好
2.3. 我沒 有關　係　　　　你 可以　假裝 沒事 離開 這裡

也許 不一　定　　　　我 知道　我還 是一 樣愛 著你
一切 好安　靜　　　　我 只是　想把 情緒 好好 壓抑

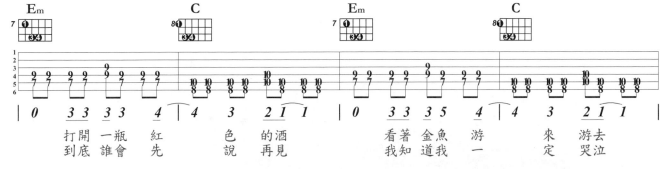

打開 一瓶　紅　　色 的酒　　看著 金魚　游　　　來　游去
到底 誰會　先　　說 再見　　我 知道我　一　　定　哭泣

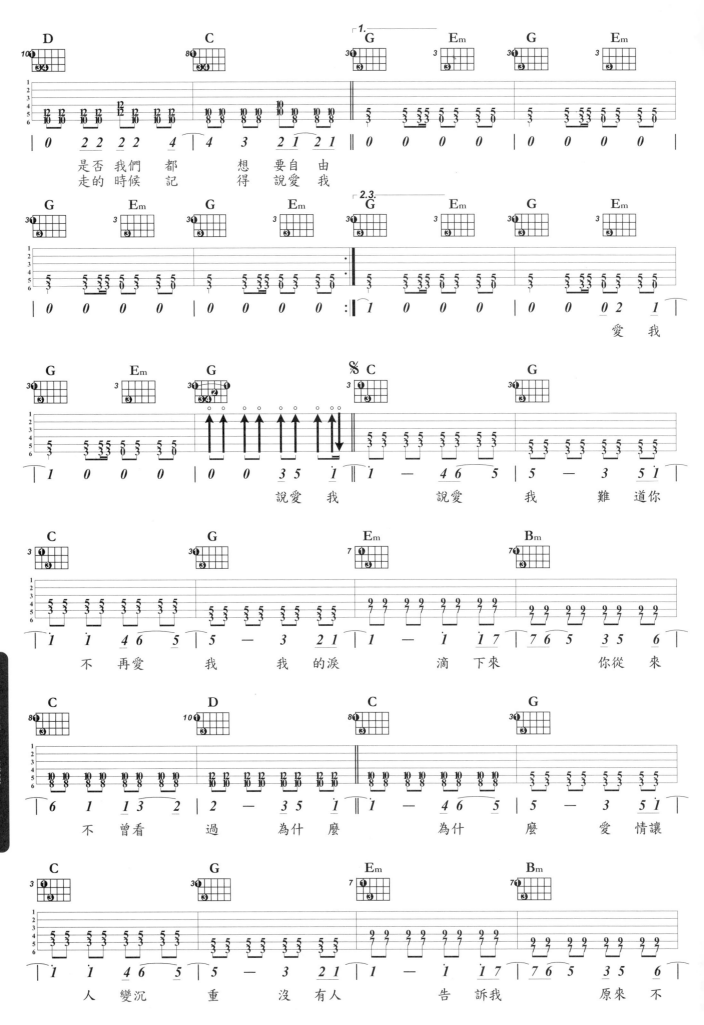

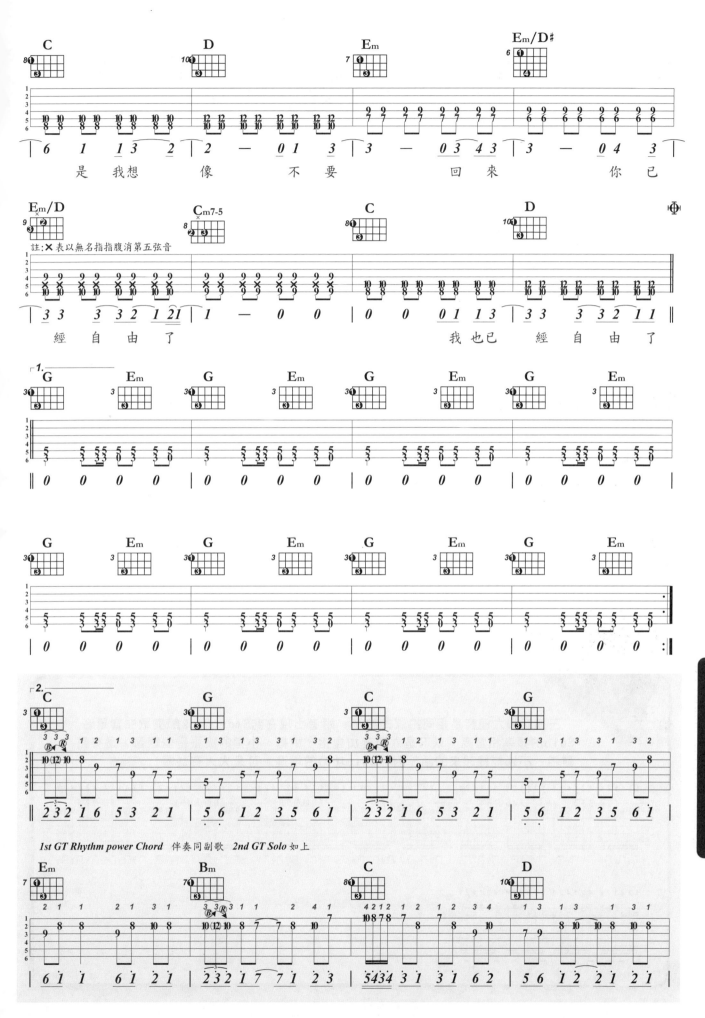

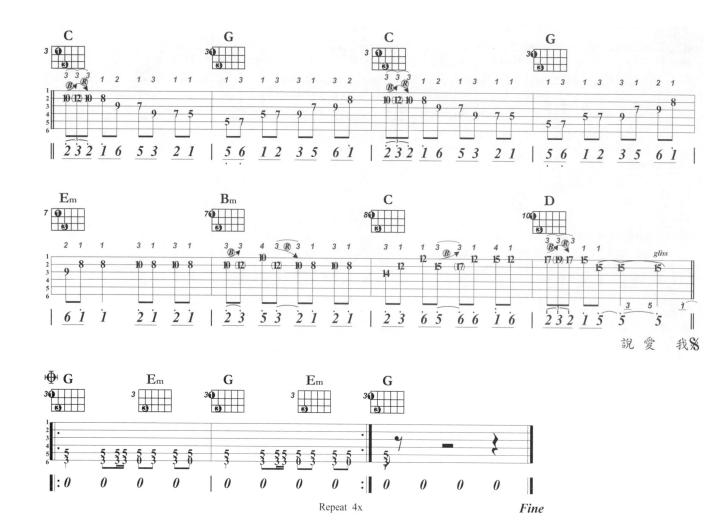

說愛我 %

Repeat 4x

Fine

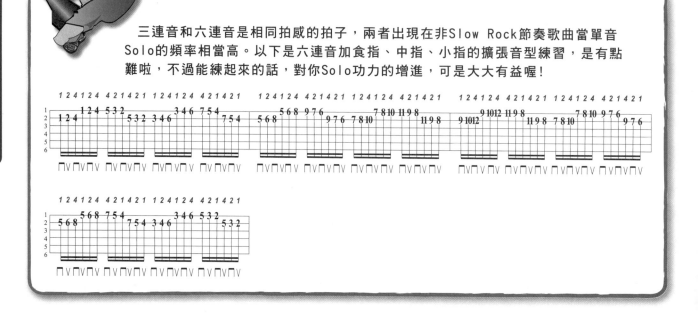

技巧漸進

三連音和六連音是相同拍感的拍子，兩者出現在非Slow Rock節奏歌曲當單音
Solo的頻率相當高。以下是六連音加食指、中指、小指的擴張音型練習，是有點
難啦，不過能練起來的話，對你Solo功力的增進，可是大大有益喔！

離開地球表面

Singer By 五月天　Word By 阿信　&　Music By 阿信

挑戰指數：★★★★★★★★★☆

Rhythm：Rock　♩= 138
Key：Bm 4/4　Capo：0　Play：Bm 4/4

1. 全曲封閉合絃進行，考驗你的左手和弦按壓能力。
2. 尾奏獨奏混合了許多連音方式，奇數連音的拍感能力掌握，成為是否能將尾奏彈好的最重要關鍵。
3. 很多的滑音效果，銜接每段樂句要留心囉！

1st GT Rhythm 同間奏彈法 *2nd GT Solo* 如上

丟掉 手錶

丟　外套　　丟掉 背包　　再 丟 嘮叨　　丟掉 電視

速彈… 速彈…

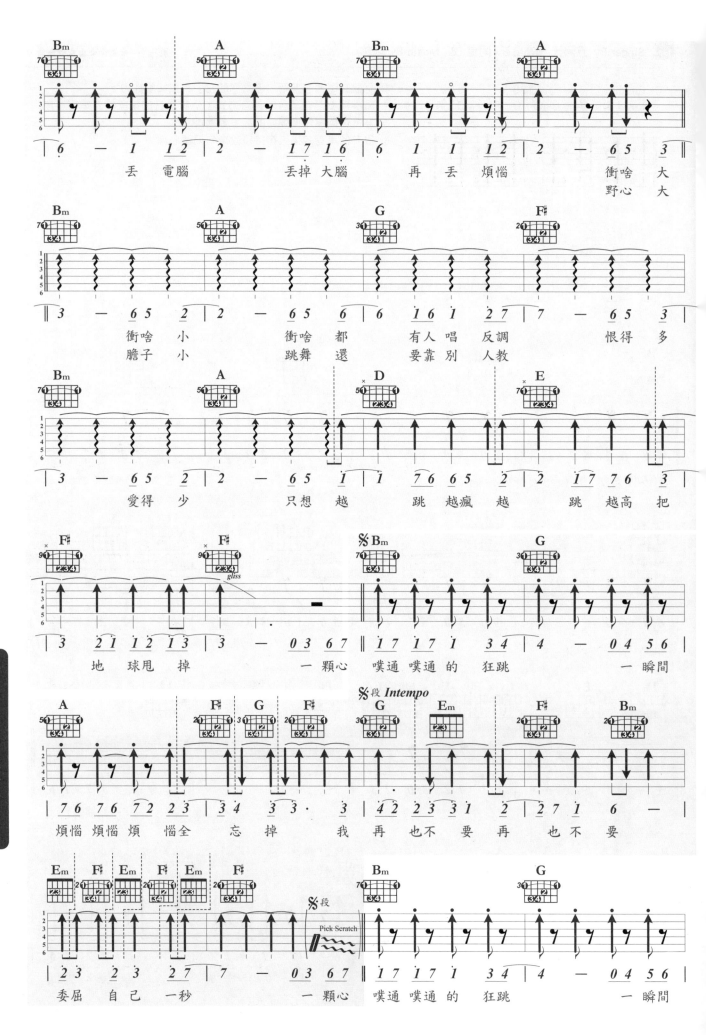

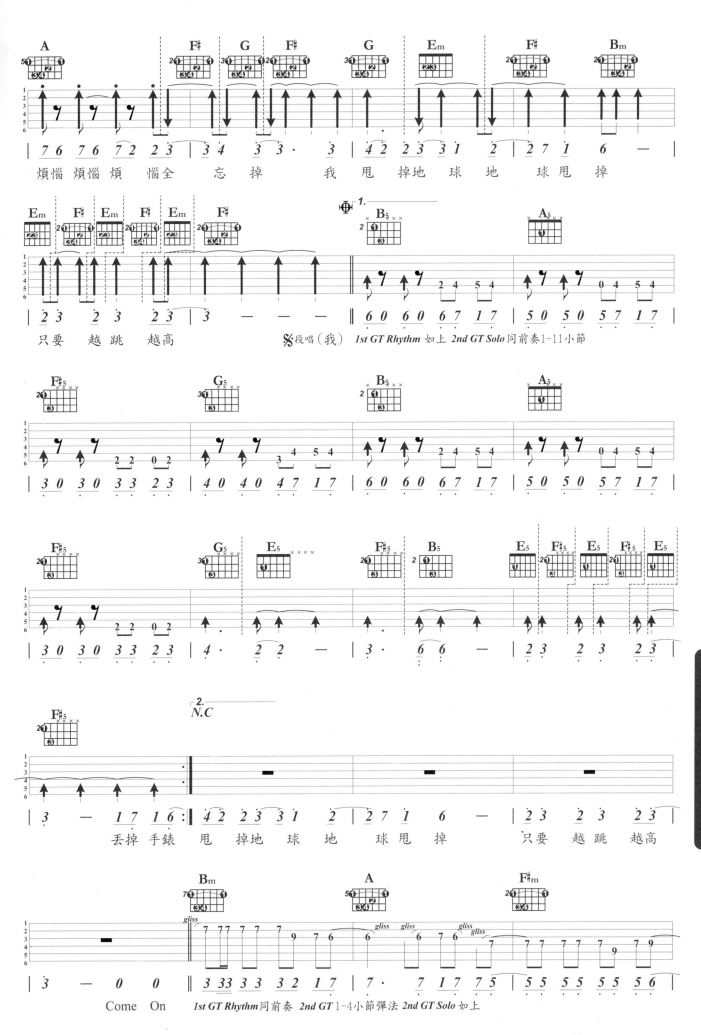

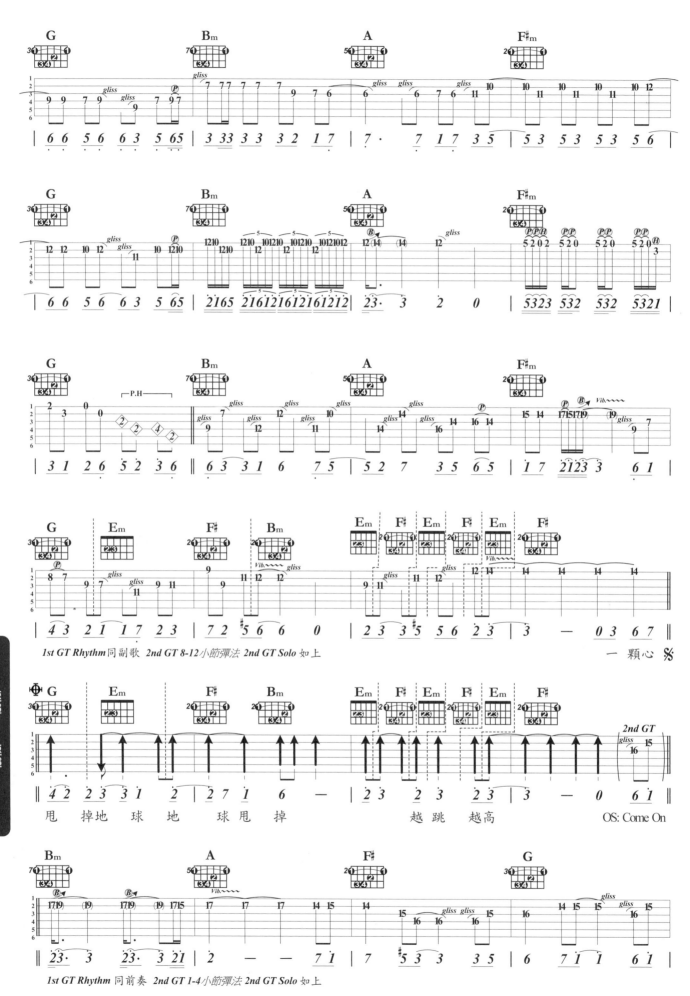

1st GT Rhythm 同副歌　2nd GT 8-12小節彈法　2nd GT Solo 如上

一 顆 心 ％

甩　掉 地　球 地　球 甩 掉　　越 跳 越 高　　OS: Come On

1st GT Rhythm 同前奏　2nd GT 1-4小節彈法　2nd GT Solo 如上

速彈…
速彈…

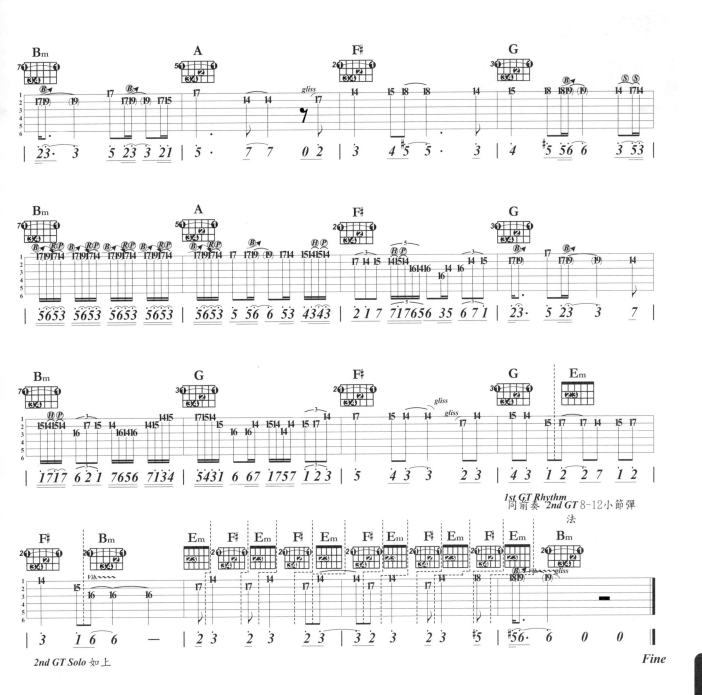

如何抓歌

對玩了好些時日吉他的人而言，等新歌和新譜的出現是種漫長的煎熬，更痛苦的是有了自己中意的歌（不一定見容於別人），卻沒有套譜可練時，可真是〝愛愈深，心愈凝〞（台語）。〝求人不如求己〞，想嘗試抓歌嗎？

筆者在以下的文章裡，分享一些個人的心得，希望能對讀者有些幫助。

聽出曲式、樂節、段落：

先別急著從歌曲的第一小節，慢慢抓到最後一小節，包準你抓得滿頭大汗且挫折橫生。拿出紙筆，耐心地將曲子聽個兩三遍，曲子的曲式是怎麼走的。

是：前奏→主歌（A1）反覆主歌（A2）→副歌（B）間奏→A1→A2→B→尾奏

或是：前奏→A1→A2→橋段→B→間奏→B→尾奏

而各段是各幾個小節？這樣子你抓起歌來也較有踏實感，且才明瞭編曲者的用心和重點。

定調：

1.用調音器調準吉他音在標準C調

這是最基本，也是一定要有的動作，若你沒有調音器請去買一個，以電子調音器最佳。

2.用力地抓出歌詞結束和弦的根音（或是主旋律音）

因為〝這一個音八九不離十是這整首歌的主音（或是該調主和弦根音）。歌曲結束和弦，很少以轉位，或代用和弦出現，頂多是平行轉調的變化和弦，但和弦根音，（主音）的音名仍是相同，（Am和A和弦的，主音都是A）。以此主音（根音）做基準，先試出該結束和弦是大三或小三和弦，而這首歌的調性立即知道。若此和弦為大三和弦那這首歌就是大調而若為小三和弦就是小調歌曲。找出歌曲調性後，推算和C調的音程差距，依音程差的格數夾上Capo，讓它成為較好彈的C調，方便抓歌工作。

3.先抓副歌的旋律：

　a.理由是一首歌的副歌是曲子情感表達的重點，而通常會覆唱Very多次，你較容易熟記。
　b.由於表達副歌的高潮，多以節奏來編寫，和弦編曲的變化會較小，且旋律也較簡單（寫曲的人稱這種技巧叫記憶點）。

4.若歌曲有轉調，則請依轉調段落分段重複1、2兩步驟

這也是要先聽曲式，樂節段落的原因。若盲目抓歌，遇到有轉調的歌一定死的很難看。歌曲轉調常是有跡可循的，遇到了轉調的歌先不用緊張。國內歌曲多為平行轉調，或是在副歌段漸升半音轉調（例如：背叛…etc），還有，有時因應詞意曲境，音域高低突然轉變，而形成的轉調，（例如：A轉C，"Tears In Heaven"）國外歌曲除上述方式外，卻常有神來之筆，較難捉摸，就可得憑真本事來多琢磨了。

一般和弦由Bass音去推算；較複雜的修飾和弦、經過、代用和弦靠樂理反覆推敲

現在的Player都有音場系統，建議你在抓和弦的Bass音時轉到User Type去將低音加重，抓細部和弦及Solo時調高音者的音頻，能獲得較好的抓歌音場。

1.先抓各小節第一拍的 Bass

各小節第一拍的Bass很少是轉位和弦或代用和弦。所以抓了一段樂句（通常4小節）後，你很容易就抓到常用的Bass進行公式。譬如說是1→6→4→5或1→6→2→5或1→3→4→5或1→7→6→

速彈…速彈…

5…etc。但若真是幸運抓的Bass是1→7→6→5的順階音，那這首歌大概就是1→5/7→6m→6m7/5的芭樂和弦進行了。若幸運之神沒有降臨…

2.依Bass的旋律音，對應各調的和弦級數，推出和弦屬性

級數	Imajor	IIminor	IIIminor	IVmajor	V7	VIminor	VIIdim
根音	*1*	*2*	*3*	*4*	*5*	*6*	*7*

　　Bass音抓出來後，我們將Bass音轉成級數，去找出和弦的屬性。譬如你抓的Bass進行是1→6→4→5，依和弦的組成原理，各調（請參考上表）I、IV、V級為大三和弦，II、III、VI級和弦為小三和弦，V級為屬七，VII為減和弦。所以你所抓的這一樂句90％以上的和弦進行有機會是 1→6m→4→57。

3.再抓各小節第三拍的Bass

第三拍的Bass和前後小節有以下的幾種可能：

　　a. 若三者為順階的順降音，則第1小節第3拍上的和弦應為造成Bass Line而插入的轉位，分割和弦。
　　　例如：取上面的1→6m→4→57和弦進行的第1小節到第2小節為例，在第1小節第3拍上若你抓到的Bass若為7，OK！1→7→6是順階的順降音，那第3拍上的和弦該是5/7或3m7/7和弦，So！你的和弦進行可能是1→5/7→6m or 1→3m7/7→6m。

　　b. 前和弦Bass是下一個和弦的V級音…哇！V→I和弦進行佔95％的可能，如第1小節第3拍抓到的是3…嗯！3和6是差5度音（6→3差5度音程），V→I和弦的進行大概是跑不掉了！So！你的和弦進行會是1→3→6m→4→57。當然也有可能只是一般1→3m→6m→4→57。因為各調的III和弦屬性原該是小三和弦。

　　c. 若前和弦與後和弦的Bass只差半音：
　　　如果1跟6間的Bass為5♯，那它極可能是與下一和弦以V→I加上一個後和弦的導音Bass，以轉位和弦方式出現的3/5♯和弦。和弦進行為1→3/5♯→6m。

4.依上述的概念再抓第2、4拍的Bass

　　當然，前提是2，4拍上有和弦的配置與安排。可依上述的1~3項抓歌步驟重複檢驗。將抓和弦的程序細緻到以一小節為單位，這樣你抓的譜大概就有80％的精準度了。

5.和弦修飾複雜的需藉由樂理幫助

　　OK，曲子抓到這裡，該完成了八成左右，但有些和弦抓完後會讓抓歌的人生氣。因為，有修飾和弦時很難抓，畢竟大部分人均非音樂科班出身，絕對音感的敏銳性不高，很難抓得出修飾和弦。其實和弦的修飾是有其規則的，書中所講述的和弦和聲強化方式，是你不可或缺的利器。猶記在抓Right Here Waiting主歌時，若不是記得完全四度和弦進行，常用掛留四和弦修飾，第三、四小節的Dm7sus4和弦及Gsus4還難產了好些時日。

　　當然，治本之法就是給自己適切的音感訓練，在平常練彈時多哼哼旋律，唱唱前、間奏音，一年半載下來，包你相對音感功力大進，還有，"背住特殊和弦的聲音"，譬如掛留，增、減和弦是必要的。

節奏、指法、及前、間奏

1.節奏部份

　　a. **注意平常練習時所學的節奏**
　　　每首歌幾乎都有他的特定節奏型態來概括伴奏模式，譬如四三拍子是Waltz，有三連音拍子是Slow Rock。附點拍子是Swing，有琶音伴奏是Rumba…等等，別將它們學過就忘，牢記！抓歌時遇到就駕輕就熟。

　　b. **歌抓多的人最怕的節奏Soul**
　　　因為Soul沒有固定的節奏模式，遇到外國歌曲節奏變化更大。切分拍、悶音、切音、Slide、Hammer On、Pull off修飾一堆的Funk手法更令人望而生畏。其實這些東西並不難，可怕的是：
　　　"你打從學吉他開始就鍾情指法（分散和弦），而冷落節奏的重要性。"
　　　所以，學習節奏時多培養口語數拍的習慣，別畏懼複雜的節奏，多聽、多學，尤其是Funk節奏。

2.指法部份

　　a. 與節奏概念結合：

　　　　指法彈奏的概念和節奏是相同的，如下例切分音指法，就在國語歌曲中一再使用，其實它是Folk Rock節奏的變型。

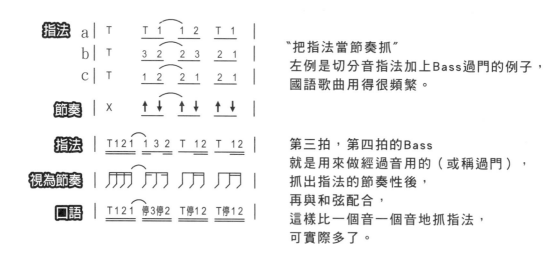

〝把指法當節奏抓〞
左例是切分音指法加上Bass過門的例子，
國語歌曲用得很頻繁。

第三拍，第四拍的Bass
就是用來做經過音用的（或稱過門），
抓出指法的節奏性後，
再與和弦配合，
這樣比一個音一個音地抓指法，
可實際多了。

　　b. 平日練習套譜時多分析名家手法：

　　　　Don Mclean的四Bass指法常和主旋律相配合彈出主旋律音，（ex.Vincent, And I Love you so）；Jim Croce的三Bass完全四度和弦進行（五度圈），配合Bass line或Clich　的和弦修飾（ex.New York Not My Home, These Dreams, Time In A Bottle），John Denver的高音旋律編排（ex.Annie's Song），James Taylor的Jazz和弦編排，指法不規則的切分（ex.Fire And Rain，California-In My Mind），Simon＆Garfunkel的複音Bass三指法（ex.The Boxer），都是民謠吉他手們該熟記的技巧。後世的吉他手不受這些名家影響的很少，當然就會常出現在你所聽的音樂中。

3.前、間、尾奏

　　a. 純吉他伴奏曲

　　　　純吉他伴奏的曲子的前、間、尾奏和弦通常就是取主歌或副歌的和弦進行一模一樣地彈一次，或做旋律的重新編排，這較單純（Ex.You Give Love A Bad Name）。

　　b. 多種樂器或電吉他

　　　　鍵盤編曲（Midi），是抓歌人心中永遠的痛，遇到這樣的歌，可得看個人的吉他編曲造詣的高低了。先抓出主旋律，選擇一個貼切的指法或節奏，再做好和弦配置，依〝吉他編曲概念〞一篇的步驟，循序漸進地編排下來。

　　　　至於電吉他為主奏的前、間、尾奏，最是棘手。現代吉他的演奏大多加入調式音階。調的變化、和弦和聲的吊詭、快速的音符進行，恐非平日只彈民謠吉他的人所能應付得來的。（例如：無樂不作、情非得已、You Give Love A Bad Name）

　　　處理之道有二：

　　　　一是如a.項的方法，藉助本身吉他編曲的造詣，取主歌或副歌的和弦進行做適切的編排，重新編曲。（EX：本書中所介紹的，獨奏吉他編曲（一）～（五）篇編曲方式。）

　　　　二是做雙吉他的編曲，將原曲有恆心地一個音一個音抓下來，配上適切的指法會或節奏。（例如：情非得已、愛我別走）

　　還記得高一初學吉他時看到學長抓Hotel California，亟思效法的我，就這樣持之以恆地奮鬥三個月，硬是把它抓完，雖然錯誤不少（唉！對一個剛學吉他三個月的小伙子@@…＊＊＊）但對我日後吉他精進，卻有不可磨滅的啟發。

　　走筆至此，可說是知無不言，言無不盡，絕無欲言還休之處，願你能藉此抓到你所鍾情的好歌！小伙子！你也能的！加油！

速彈… 速彈…

延伸和弦

當和弦組成音應用了單音程外的音域作為和弦組成的構成時，
稱為延伸和弦（Extension Chords）。
延伸和弦在流行音樂中常用的有以下幾種。

九和弦的組成：以C為主音的九和弦為例

1.以各七和弦為基礎，再加與和弦主音相距大九度音程。

Cmaj9　Cm9　及C9

2.九和弦的使用時機

a.大九和弦（X major9）

以各調的 I major9出現居多，通常是用在歌曲的結束和弦。

b.小九和弦（X m9）

在大調中以 II m9及VIm9出現的機率較多，做為 II m及VIm和弦的代理兼修飾。在小
調中以 I m9出現，做為結束和弦。

c.屬九和弦（X9）

在藍調的Funk Blues樂風中，以 I 9代 I 7，IV 9代IV 7，V 9代V 7

十一和弦的組合：以C為主音的十一和弦為例

1.以各九和弦為基礎，再加與和弦主音相距十一度音程。

Cmaj11　Cm11　及C11

2.十一和弦的使用時機

a.大十一和弦（Xmaj11）：少用

b.小十一和弦（Xm11）

在大調中常用於VIm11，以代用VIm和弦。

c.屬十一和弦（X11）

屬十一和弦的和弦性質兼具IV級＋V級和弦

EX：C調 V 11和弦G11為例，G11＝G B D F A C

和弦中的前三個組成音G B D，為C調 V 和弦G的組成音，後三個組成音 F A C

為C調 IV 和弦F的組成音。So，屬十一和弦常用於各調 IV 及 V 中，做為經過兼代

用和弦。

十三和弦的組成：以C為主音的十三和弦為例

1.以各十一和弦為基礎，再加與和弦主音相距十三度音程。

Cmaj13　Cm13　及C13

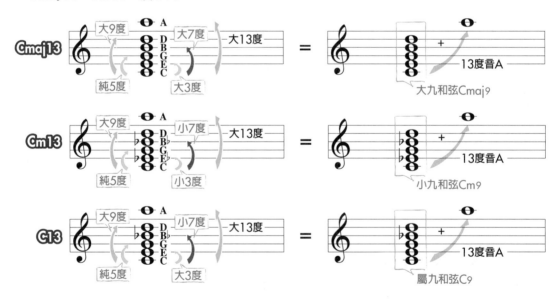

2.十三和弦的使用時機

各種型態的十三和弦，多以做為屬七和弦的修飾或是做屬七和弦到主和弦的經過使用。

屬七和弦 Dominant Seventh的延伸與變化

在一般的編曲通則中，一個和弦可以藉由"延伸（Extended）"，
以九和弦、十一和弦、十三和弦等方式出現，來讓和弦的音色更豐富而多變。
也就是我們在前一篇樂理中所提及的"延伸和弦"概念。
而類似這樣的手法與概念，更被頻繁地使用在屬七和弦中。

屬七和弦的變化類型

1.屬七增五和弦(Dominant Seventh Augmented Fifth Chord)
　屬七減五和弦(Dominant Seventh Diminished Fifth Chord)
　　將原屬七和弦組成音中的第五音升半音或降半音而成。

屬七增五和弦的和弦組成：R 3 #5 b7

和弦寫法：X7+5

屬七減五和弦的和弦組成：R 3 b5 b7

和弦寫法：X7-5

2.屬七增九和弦(Dominant Seventh Augmented Ninth Chord)
　屬七減九和弦(Dominant Seventh Diminished Ninth Chord)
　　將原屬七和弦組成音，再加上一個升九度音或減九度音而成。

屬七增九和弦的和弦組成：R 3 5 b7 #9

和弦寫法：X7+9

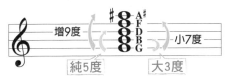

屬七減九和弦的和弦組成：R 3 5 b7 b9

和弦寫法：X7-9

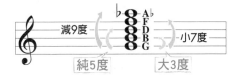

和弦的使用時機

a.後面和弦的和弦主音高於原和弦主音4度時

EX：

| 原和弦進行 | | C / / / | F / / / | 　註：F較C高4度音 |

| 加入屬七和弦變化 | | C9 / C7-9 / | F7 / / / | |
| | | C7 / C7+5 / | Fmaj7 / / / | |

b.後面和弦的和弦主音低於原和弦主音半音時

EX：

| 原和弦進行 | | C / / / | B / / / | 　註：B較C低半音 |

| 加入屬七和弦變化 | | C7+9 / / / | B7 / / / | |

吉他手

Singer By 陳綺貞　Word By 陳綺貞　& Music By 陳綺貞

挑戰指數：★★★★☆☆☆☆☆☆

Rhythm：Slow Soul ♩= 95
Key：F 4/4　Capo：0　Play：F 4/4

1. 主歌2~3小節，正是屬七和弦的擴張與變化篇中所說的應用例子。
2. 使用左手悶音來貫穿全曲的Funk Rock練習。C9和弦需用左手無名指壓1~3弦，挑戰度高。依彙杰經驗：「唯有以時間來克服」是壓好和弦的唯一方法。

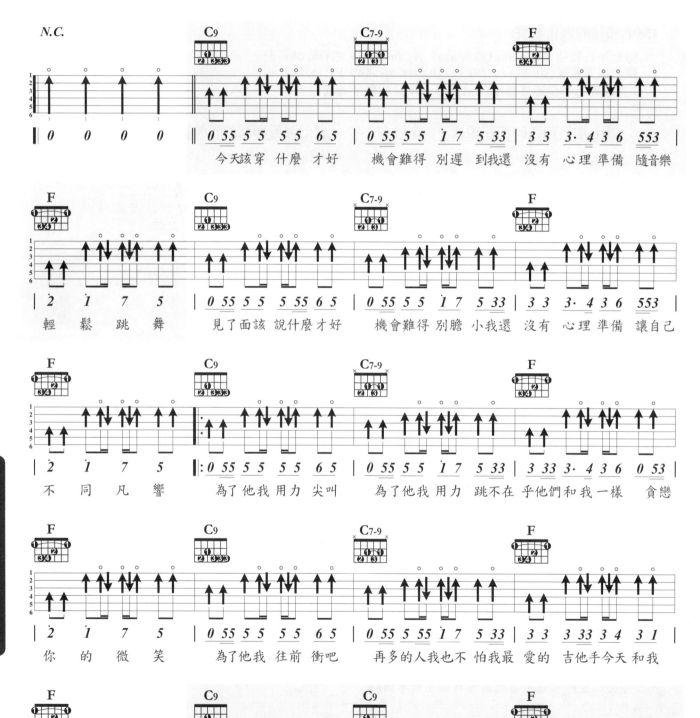

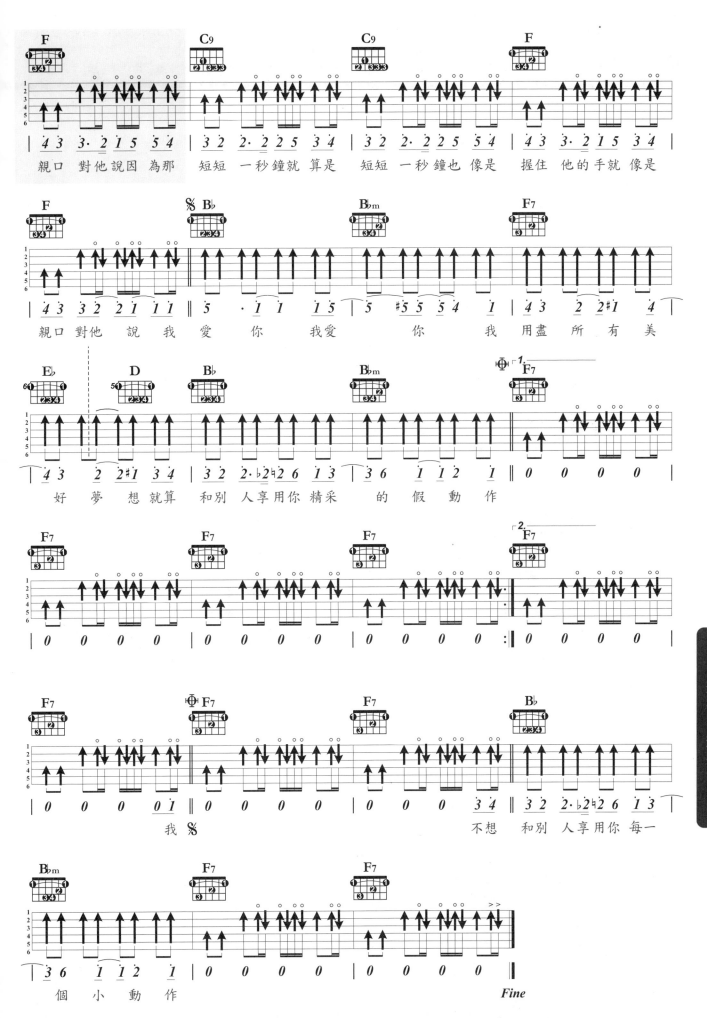

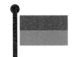

左右手技巧（七）
點弦Tapping

在搖滾樂的眩人技巧中，點弦可說是最酷的一種，
而在日後的Acoustic Guitar的演奏裏，點弦也被拿來廣泛運用。

點弦的基本概念是將左手手指常做的搥音，勾音，滑奏等技巧，也以右手手指來演奏，右手點弦時要注意以下內容：

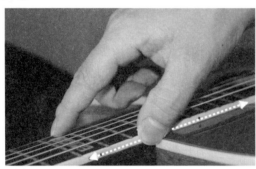

◀ 右手以拇指指腹為支點，輕靠在琴頸的上緣，隨點弦琴格位置的不同作移動。

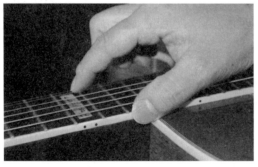

▲ 點弦的動作通常由右手食指來做【左圖】，手拿pick時，則以拇指根部為支點，由中指完成【右圖】。

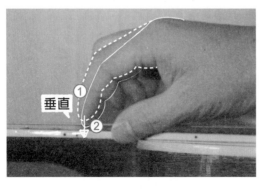

◀ 無論是搥，勾，滑，手指觸弦角度要盡量與指板呈垂直觸弦。

速彈… 速彈…

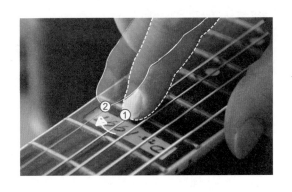

◀ 點完弦產生目的音後，（本例以右手食指點第三弦第十二琴格為例）食（或中）指做輕往下劃的勾弦動作並離弦，以不觸及他弦為原則，產生左手已按好的格數音。

譜例：

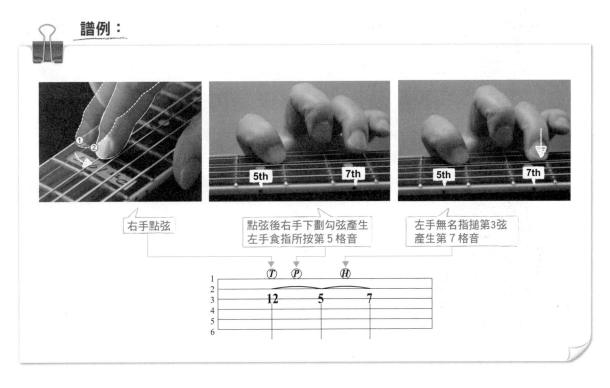

右手點弦

點弦後右手下劃勾弦產生左手食指所按第 5 格音

左手無名指搥第3弦產生第 7 格音

點弦技巧用得爐火純青者，在重金屬中非〝Van Halen〞莫屬，在Jazz界，則是〝Stanley Jordan〞讀者可多聆聽揣摩。

速彈⋯⋯速彈⋯⋯

You Give Love A Bad Name

Singer By Bon Jovi　**Word By** Bon Jovi　**& Music By** Bon Jovi

Rhythm：Rock ♩ = 126
Key：Cm 4/4　Capo：0　Play：Cm 4/4

1. 幾乎是每個copy樂團必練的〝國歌〞。吉他伴奏部分更是每個吉他手〝務必取經〞的經典之作。
2. 間奏的點弦後滑弦並沒有規定得滑到第幾格，而原曲在點弦時還〝含〞了些搖桿技巧，為將重點集中在〝點弦〞技法的解說上，所以彙杰就做了些折衷的譜面省略。
3. 節奏吉他使用很多的下弦枕式悶音技法，請琴友參考P229頁的解說。

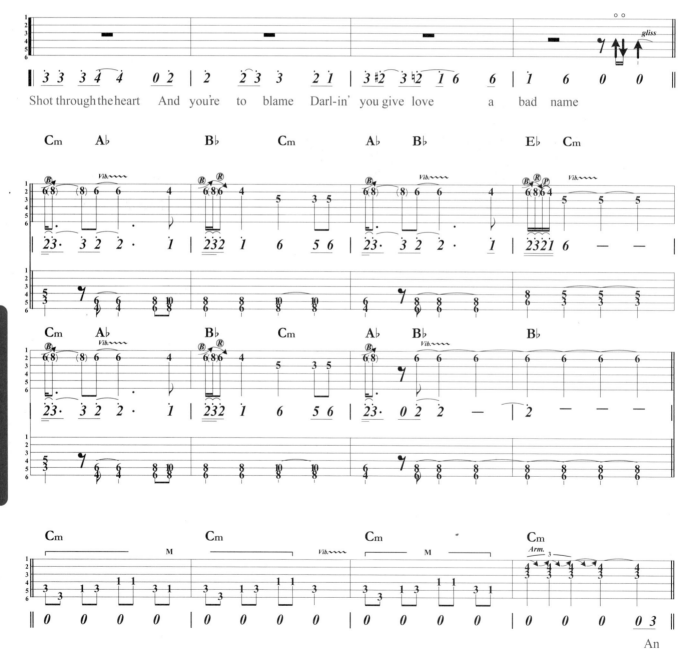

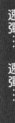

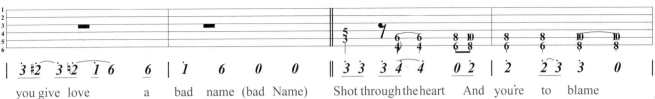

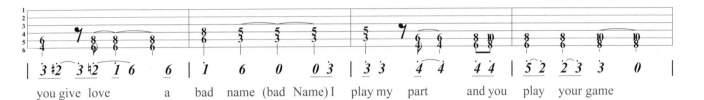

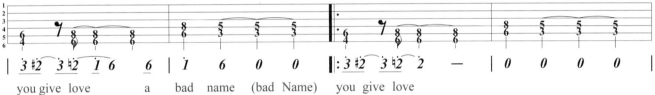

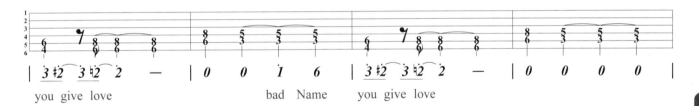

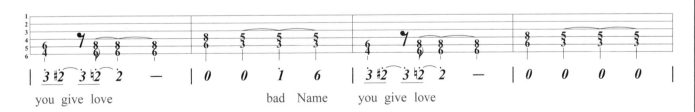

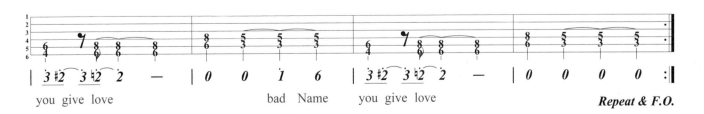

藍調十二小節形態

在藍調音樂的和弦進行運用裡，十二小節形態是最為普遍且廣為人知的。
十二小節使用的和弦為各調的 Ⅰ、Ⅳ、Ⅴ 級和弦。

藍調常用調性的 Ⅰ、Ⅳ、Ⅴ 級和弦的整理表：

和弦＼屬性	Ⅰ (Tonic)	Ⅳ (Subdominant)	Ⅴ (Dominant)
A	A	D	E
C	C	F	G
D	D	G	A
E	E	A	B
G	G	C	D

Rock&Roll Style的伴奏模式

Single Notes 單音伴奏
Rock&Roll Sense(Pop Rock)
12 Bar Blues

⊓：下撥　Ⅴ：回撥

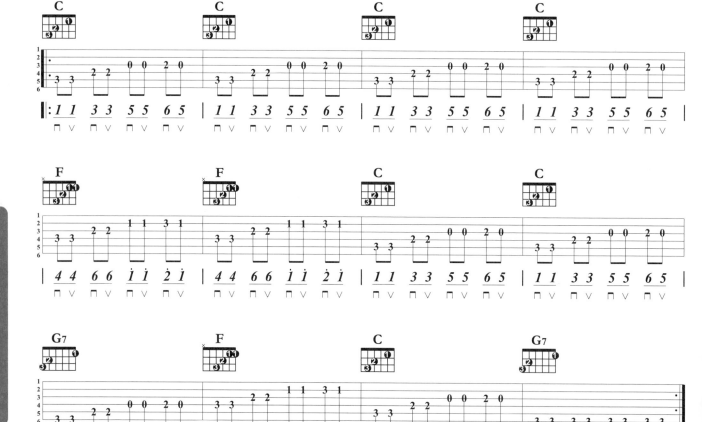

348 ·—— 新琴點撥 ★ 創新五版 ——·

彈藍調也是件很有Sense的事

　　Power Chord是一種只用兩弦同時撥奏，即可構成和弦伴奏條件的方式。

方法是以根音，第五度音為主體。有時也會以根音，第六度音；或根音，小七度音為伴

奏和弦。

（A）×5和弦：根音＋第五度音

（B）×6和弦：根音＋第六度音

（C）×7和弦：根音＋小七度音

藍調的曲式架構

Intro.（前奏）

‖ I7 ／／／ ｜ V7 ／／／ ｜

主題（10小節）

‖: I7 ／／／ ｜ I7 ／／／ ｜ I7 ／／／ ｜ I7 ／／／ ｜

｜ I7 ／／／ ｜ I7 ／／／ ｜ I7 ／／／ ｜ I7 ／／／ ｜

Ending（尾奏）

｜ V7 ／／／ ｜ IV7 ／／／ ｜ I7 ／／／ ｜ V7 ／／／ :‖

　　上面曲式中，前奏和尾奏部分在藍調演奏的術語上叫：Turnarounds。是段套用循環"Single

Notes"的彈奏手法，我們也可以說Turnarounds是Riff的一種。

常見的幾種Turnarounds

　　由於我們是以A調做解說的範例，Turnarounds是以各調的Ⅰ7及Ⅴ7和弦為內容，所以，以下的Turnarounds是用A調的Ⅰ7和弦A7及Ⅴ7和弦E7做為編寫範例。

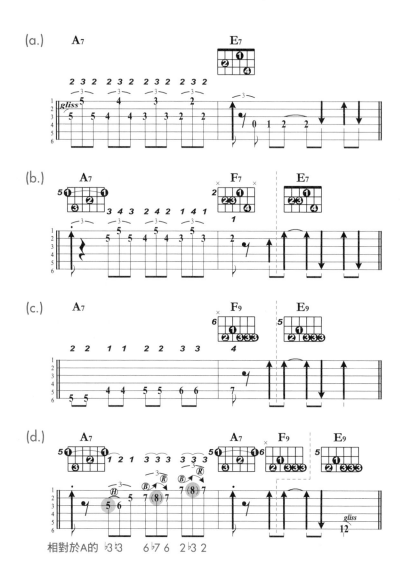

Turnarounds＋Power Chord＋Riff＋Turnarounds＝十二小節藍調

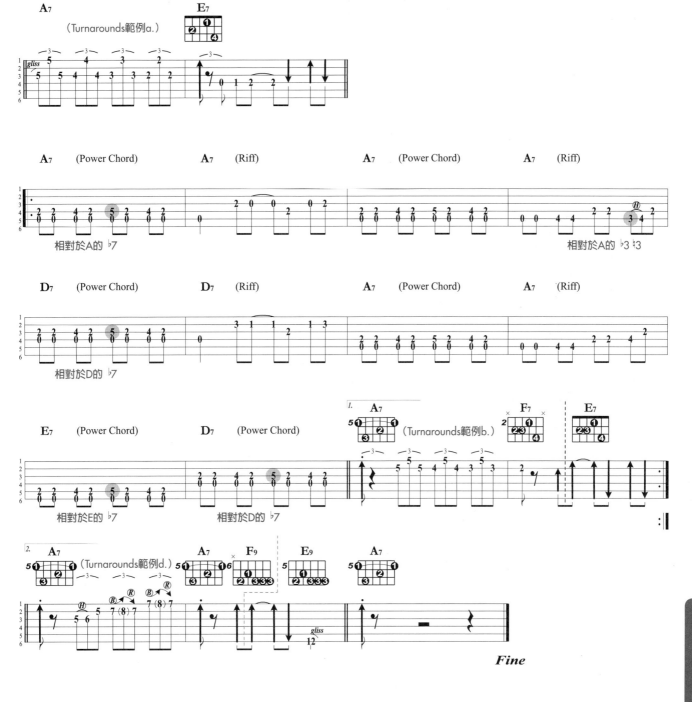

Fine

彈藍調也是件很有Sense的事

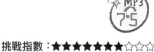

One Night In 北京

Singer By 信樂團　Word By 陳昇＆劉佳慧＆　Music By 陳昇

挑戰指數：★★★★★★☆☆☆

Rhythm：Soul ♩= 86
Key：Am 4/4 Capo：0 Play：Am 4/4

1. Power Chord的絕佳練習曲。滑弦時按著Power Chord的指型要穩定滑動。

2. 濃濃的〝重Blues〞味，沒有Fa和Ti的音，是Pentatonic音階的歌。

3. 注意每個段落的刷Chord輕重，這首歌要很有Feel，刷「輕重」能恰到好處感覺才會棒。

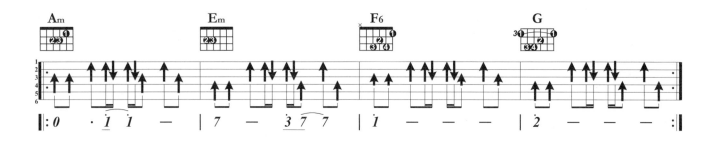

Power Chord Only

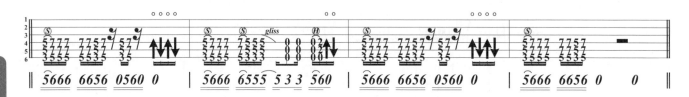

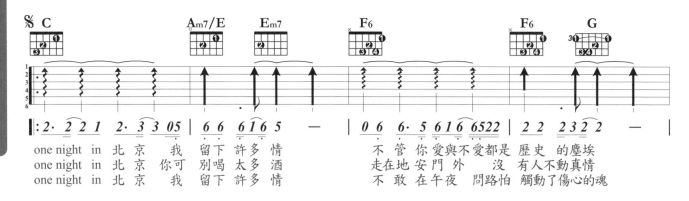

one night in 北京　我 留下 許多 情　　不 管 你 愛與不愛都是 歷史 的塵埃
one night in 北京　你可 別喝 太多 酒　　走 在地 安門 外　　沒 有人不動真情
one night in 北京　我 留下 許多 情　　不 敢 在午夜　問路怕 觸動了傷心的魂

彈藍調也是件很有Sense的事

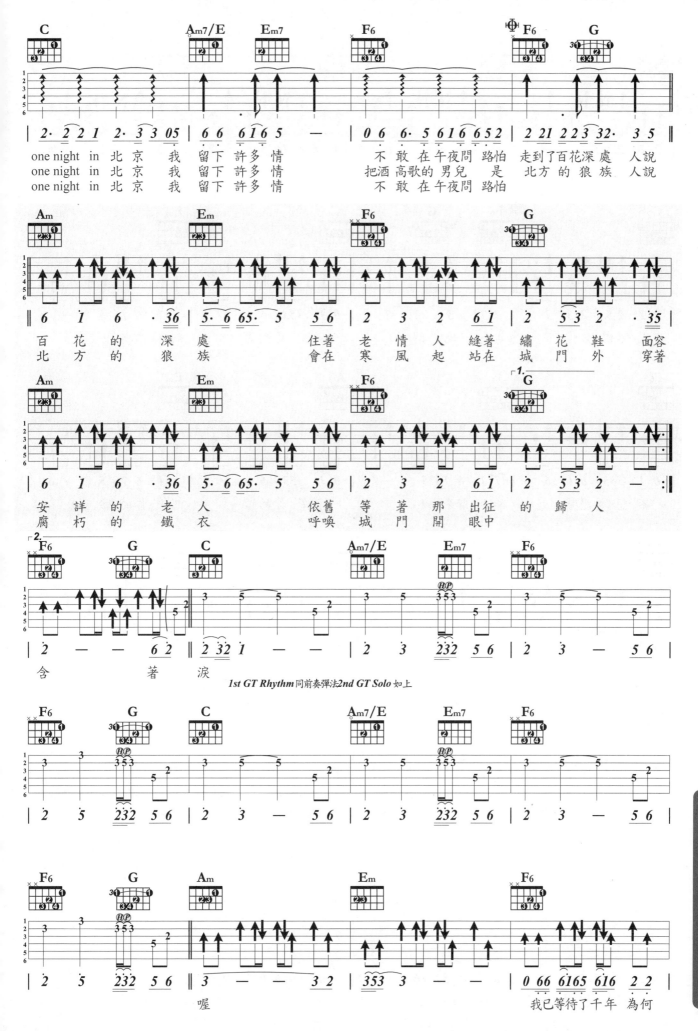

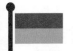

藍調音階入門

大小調五聲音階 Major & Minor Pentatonic Scale

大調五聲音階（Major Pentatonic Scale）是由大調音階中的
主音（1），第二音（2），第三音（3），第五音（5），第六音（6）所組成，
也就是唱音中的Do、Re、Mi、Sol、La所構成，省略了自然大音階中的Fa，Ti兩音。

Major Pentatonic Scale

音程公式	1	2	3	5	6
唱　名	1	2	3	5	6

Minor Pentatonic Scale

音程公式	1	♭3	4	5	♭7
唱　名	6	1	2	3	5

　　比較大調五聲音階，和小調五聲音階的唱名，我們發覺，兩者的唱名竟然完全相同，
只因主音起始的不同（大調主音為Do，小調主音為La）所得的音階音程公式不同。
　　其實音與音間的音程關係，正是造成各種不同音樂風格的奧祕之鑰。
　　用大、小調五聲音階來做比較可知：在大調五聲音階中，沒有造成相對於主音的降音
程發生，故以大調五聲音階所彈奏的音樂，相對於小調五聲音階的憂鬱感，便顯得明朗
許多。

彈奏大調五聲音階時注意兩點：
1. 莫用小調五聲的主音La當起音，否則會和小調五聲音階混淆。
2. Re到Mi時多半會使用滑音（Slide）
　　由於上述中的第二點，大調五聲音階又稱Slide Scale。

大調五聲音階第五弦主音型範例（a.音階，b.運指方法）
請用b.中的運指方法來對應a.中的音階練習

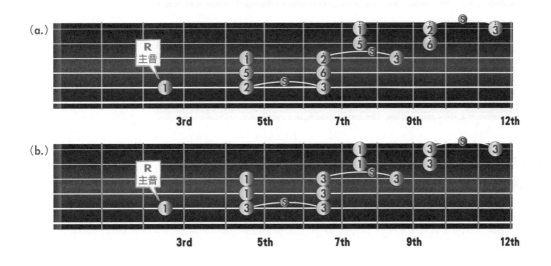

以上音階可推廣至大調：

主音在第五弦格數	0	2	3	5	7	8	10	12
大調名稱	A	B	C	D	E	F	G	A

彈藍調也是件很有Sense的事

小調五聲音階（Minor Pentatonic Scale）是由小調音階中的主音（1），
降三音（♭3），第四音（4），第五音（5），降七音（b7）所組成，也就是由小調音階唱音中
的（La、Do、Re、Mi、Sol）所構成。

這個音階雖非正式的藍調音階，但因有相對於主音的降三音和降七音，使得這個音
階彈奏起來具有憂鬱的藍調音樂特質，故使Bluesman們再再地將它引用在彈奏各小調
的Ⅰ，Ⅳ，Ⅴ級和弦中。
彈奏這個音階時要注意兩個重點：
1. 特別強調各和弦中的降七音
2. 小三度音程的強調是本音階的特色，故主音（6）到降三音（1）；第五音（3）到降
 七音（5），需善加運用，以抓到Blues Sense中，〝多製造小三度音程〞的精髓。

小調五聲音階第六弦主音型 　　　　　（a.音階　b.運指方法）

 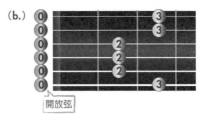

小調五聲音階第六弦主音型 　　　　擴張指型（a.音階　b.運指方法）

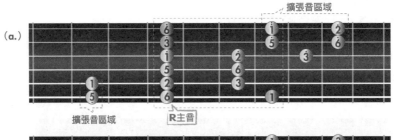

虛線區塊為原
小調五聲音階
音域

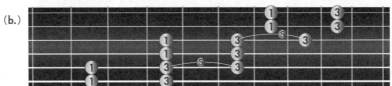

使用擴張指型
時a.圖中的反
白底音大多很
少使用，所以
擴張指型運指
方式變成如左
圖所示。

以上音階可推廣至大調：

主音在第六弦格數	0	1	2	3	4	5	6	7	8	9	10	11	12
小調名稱	E	F	F♯	G	G♯	A	A♯	B	C	C♯	D	D♯	E
			G♭		A♭		B♭			D♭		E♭	

小薇

Singer By 黃品源　Word By 阿弟　& Music By 阿弟

Rhythm：Slow Soul ♩= 78
Key：C 4/4　Capo：0　Play：C 4/4

1. 用大調五聲音階寫的歌，當然是用五聲音階彈Solo囉！
2. 前、間、尾Solo大同小異，有一、兩個音不太一樣，譜中只取前、尾奏的Solo譜例。
3. 節奏的第二拍為附點拍，第四拍的切音也請注意。

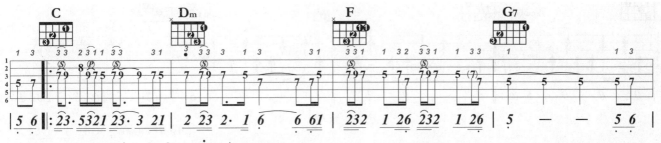

1st GT Rhythm |× ↑·↓ ××↑× |　*2nd GT Solo* 如上

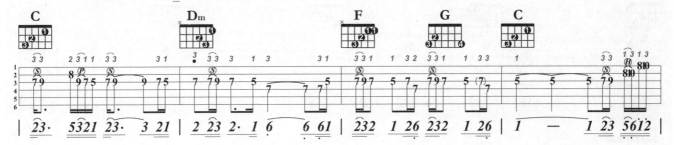

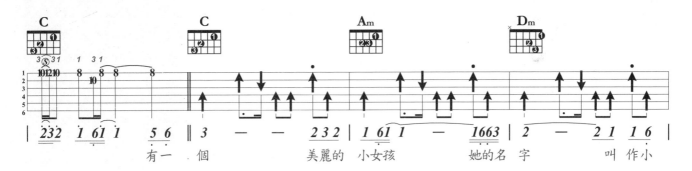

有一　個　　　美麗的　小女孩　　她的名　字　　　叫　作小

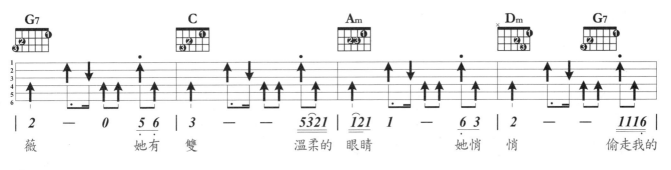

薇　　　她有　雙　　溫柔的　眼睛　　她悄　悄　　偷走我的

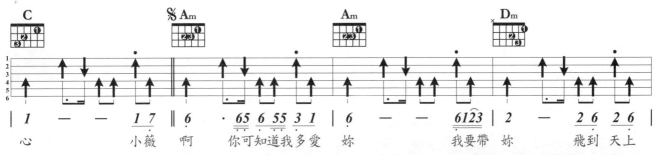

心　　　　小薇　啊　你可知道我多愛　妳　　　　我要帶　妳　　飛到天上

彈藍調也是件很有Sense的事

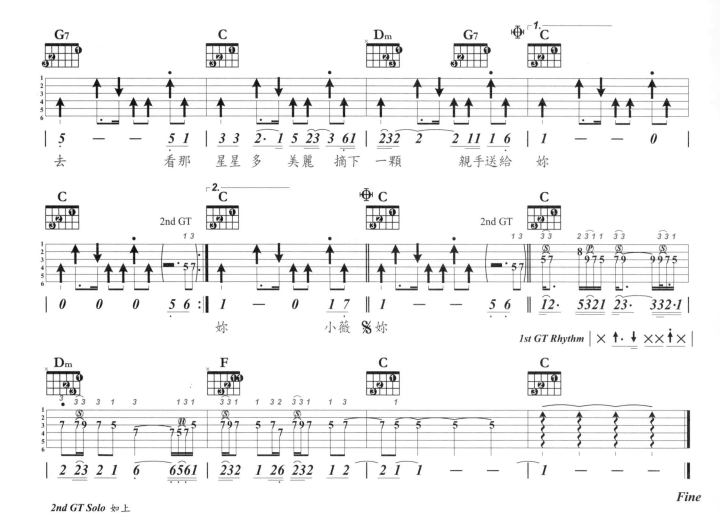

去　　　　看那　星星多　美麗　摘下　一顆　親手送給　妳

妳　　　　　　小薇　妳

2nd GT Solo 如上

Fine

彈藍調也是件很有Sense的事

藍調音階Blues Scale

藍調音階究竟是如何形成呢？
將前兩篇大調五聲音階及小調五聲音階的音程公式列出並合併，看會產生什麼結果。

大調五聲音階音程公式	1	2		3	5	6	
小調五聲音階音程公式	1		♭3	4	5		♭7
合併後成大調藍調音階音程公式	1	2	♭3	3	4	5	6 ♭7

　　合併後，產生了我們所謂的藍調音階（Blues Scale）音程。
由於大調主音為唱名Do，故依上述音程公式，我們可得Blues Scale（Do，Re，降Mi，Mi，Fa，Sol，La，降Ti）。

這樣的合併究竟是從什麼概念而來呢？

讓十二小節和弦進行的Ⅰ，Ⅳ，Ⅴ級和弦都有相對於和弦主音的b7度音：

和弦	Ⅰ	Ⅳ	Ⅴ
主（根）音	1	4	5
相對和弦主音的降七音程	♭7	♭3	4

使大調五聲音階中的每個組成音，都有小三度音程對應

大調五聲音階	1	2	3	5	6
相對大調五聲音階的小三度音	♭3	4	5	♭7	1

　　合併後的藍調音階正具備有相對於Ⅰ，Ⅳ，Ⅴ級的降七音，及小三度音程，十足的憂鬱感。
　　而使得大調五聲音階成為藍調音階的b3，b7兩音，就稱為藍調音（Blues Note）。

第五弦主音型藍調音階（a.音階 b.左手運指）

(a.)

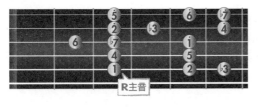

(b.)

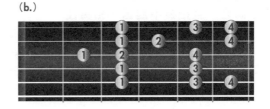

以上音階可推廣至各調：

主音從第五弦開始推算的格數	0	2	3	5	7	8	10	12
調號名稱	A	B	C	D	E	F	G	A

彈藍調也是件很有Sense的事

第六弦主音型藍調音階（a.音階 b.左手運指）

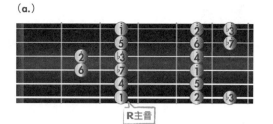

(a.)

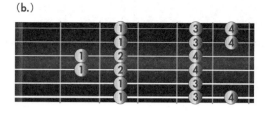

(b.)

R主音

以上音階可推廣至各調：

主音從第六弦 開始推算的格數	0	1	3	5	7	8	10	12
調號名稱	E	F	G	A	B	C	D	E

如何運用藍調音階彈出藍調味？

其實藍調的Sense很容易抓到，要訣是：
善用相對於Ⅰ，Ⅳ，Ⅴ級和弦主音的Blues Note，小三度音及小七度音。

C調的Ⅰ，Ⅳ，Ⅴ級和弦的Blues Note

和弦級數		Ⅰ	Ⅳ	Ⅴ
和弦		C	F	G
主音		1	4	5
相對和弦主音的Blues Note	♭3度	♭3	♭6	♭7
	♭7度	♭7	♭3	4

　　相對於各和弦根音的降三音（小三度音），降七音（小七度音）是使音階憂鬱感的 Blues Note，"藍調的Ⅰ，Ⅳ，Ⅴ和弦，12Bar Blues和弦進行多是使用屬七和弦的 原因，便是為了涵蓋相對於各和弦根音小七度音"（C→C7，F→F7，G→G7）。但漏 網之"餘"的小三度音（降三音）沒辦法納入和弦組成，又該如何使用呢？

答案是：

　　"相對於各Ⅰ，Ⅳ，Ⅴ級和弦主音的小三度音，多做為第二音到第三音間的經過音 或修飾音，且拍長不超過一拍為佳"。
　　這也就是藍調樂手為何常將"相對於和弦根音的小三度音作為搥（Hammer-on）， 勾（Pull Off），滑（Slide），推擠（Bending）目的音"的原因。如上單元藍調 十二小節型態中的最後譜例，即是這種應用的明顯例子。（請見P350，P351）

彈藍調也是件很有Sense的事

Dream A Little Dream

Singer By Laura Fygi Word By Kahn Gus & Music By Schwandt Wilbur, Andre Fabian

挑戰指數：★★★★★★☆☆☆

Rhythm：Jazz ♩= 88
Key：C→A Capo：0 Play：C→A

1. 很讚的爵士經典，翻唱版本無數，這是抓自電視"金莎巧克力"廣告版本。
2. 這首歌演唱版本眾多，彙杰個人較偏愛Laura Fygi的Vocal，所以就以她的版本來採譜。而這版本的吉他也真的是很迷人。
3. Solo是本曲的重點，使用了Jazz、Blues常用的Scale，請多聽MP3中的示範，抓住Jazz味。
4. 當然別忘了！請彈奏出Shuffle的感覺來。

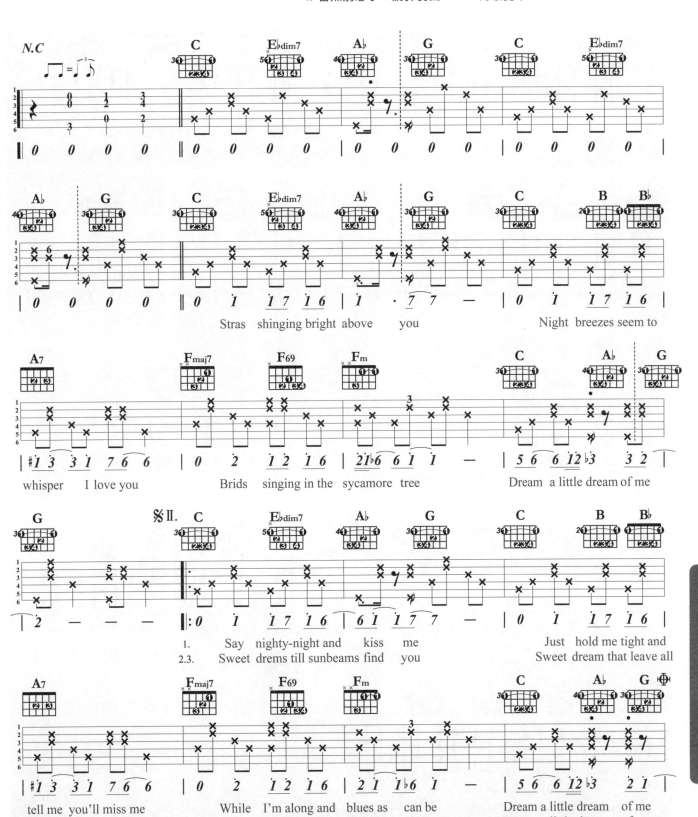

彈藍調也是件很有Sense的事

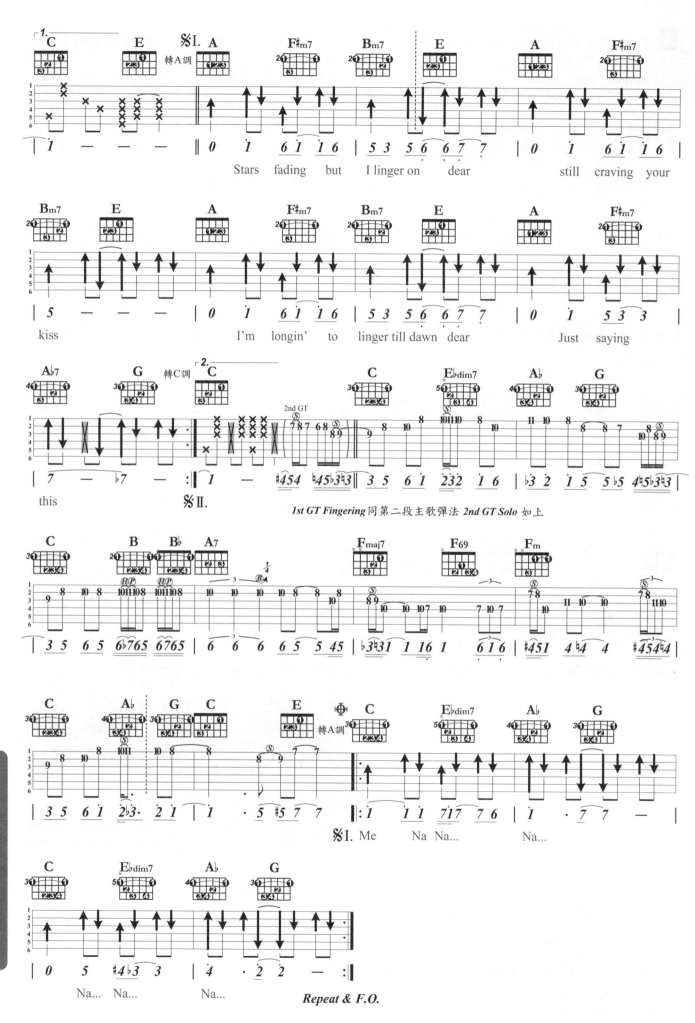

嗚咽的琴聲
Bottleneck-Slide Guitar

在藍調演奏中，Bottleneck的演奏最是令人醉心且聞之欲泣的。
顧名思義，最初，Bottleneck Guitar 是將酒瓶的瓶頸削下，
套在左手手指，在吉他上作滑音演奏，
但近代多已經以塑膠管，鋼管取代。

　　Bottleneck的演奏是為了要模擬人聲裝飾音（如：轉音，滑音，顫音等），所以在彈奏時，依定要把握"柔"的要點。

　　吉他名家在使用Bottleneck時，多將neck帶在左手小指，因為其餘的手指可以不受限地壓和弦，甚至做Solo音階的彈奏，更無須一定在開放調弦法下才能彈藍調。

 指套方法：

　　指上套上Bottleneck時，不要全指都套。右邊上圖是正確方法，下圖是錯誤方式。Bottleneck若全指都套上，等於是將你做Slide的左手指關節的可彎曲性卡死，將導致滑弦彈奏時，降低手指的靈活度。

　　尤其是要彈第二弦以上，需以neck頂端滑弦時，你的手指便動不了了。

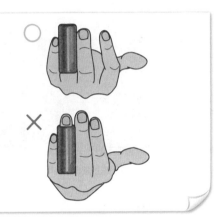

 彈奏方法：

1.左手

a.Neck觸弦的位置是輕放在琴衍的正上方，以不壓彎弦為佳。例如譜上標明你需壓第五格音，Neck應為放在第五根琴衍正上方，而非第五琴格。（圖p-a）

b.譜上標明4.5格是指要彈比第五琴衍高低1/4音的意思。這時，Neck就得放在第五琴格上（第五琴衍與第六琴衍間）。（圖p-b）

在第五格琴衍正上方

p-a

c.彈奏滑音時，以使用Neck外的其他手指指腹觸弦，就能消除Neck滑動時擦弦的聲音。（圖p-c）

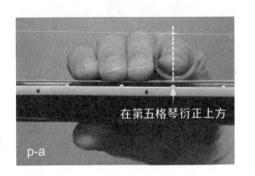

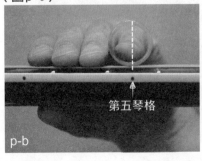
第五琴格
p-b

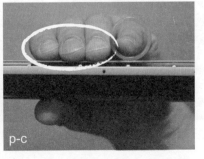
p-c

彈藍調也是件很有Sense的事

d.長音的延續多使用顫音來做延長。將Neck輕放在琴衍上，平行琴頸，以琴衍為中心左右顫動，顫動弧度不要太大。（圖p-d）

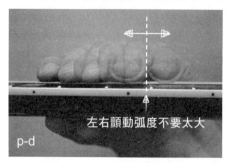

e.在第一弦做Slide時，大多使用Neck的底部，在第二弦以上做Slide時則用Neck的頂端。

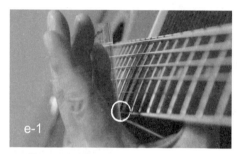

▲ 第一弦做Slide時

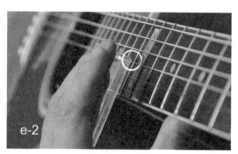

▲ 第二弦以上做Slide時

2.右手

a.彈完某一弦音後，若下一個音仍彈同一弦，請用Pick消去前一個音再撥弦。

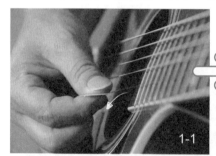

▲ 撥完第二弦音

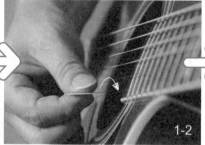

▲ 將Pick回到第二弦上

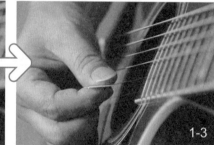

▲ 用Pick消去第二弦音

b.彈完某弦音後，若下一個音是位於下方的弦，請用持Pick的拇指側緣消去前一弦音。

c.彈完某弦音後，若下一個音是位於上方的弦，請用右手的中指消去前一音。

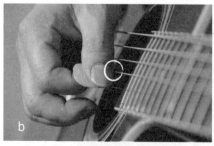

▲ 持Pick的拇指側緣消去剛彈完的第三弦音

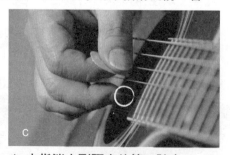

▲ 中指消去剛彈完的第二弦音

無眠

Singer By 蘇打綠　　Word By 青峰/瑋哲　 & Music By 小威

挑戰指數：★★★★★★★☆☆☆

Rhythm：Slow Soul ♩= 72
Key：B 4/4　Capo：2
Play：1st Gt Play：A
　　　2nd Gt Play：C（各弦降半音）

1. 很好的Slide GT練習範例，右手Picking時請輕一點，味道會更好。
2. 副歌的節奏編曲很棒，除了切分拍外，更有輕重音的編排，請琴友注意練習。

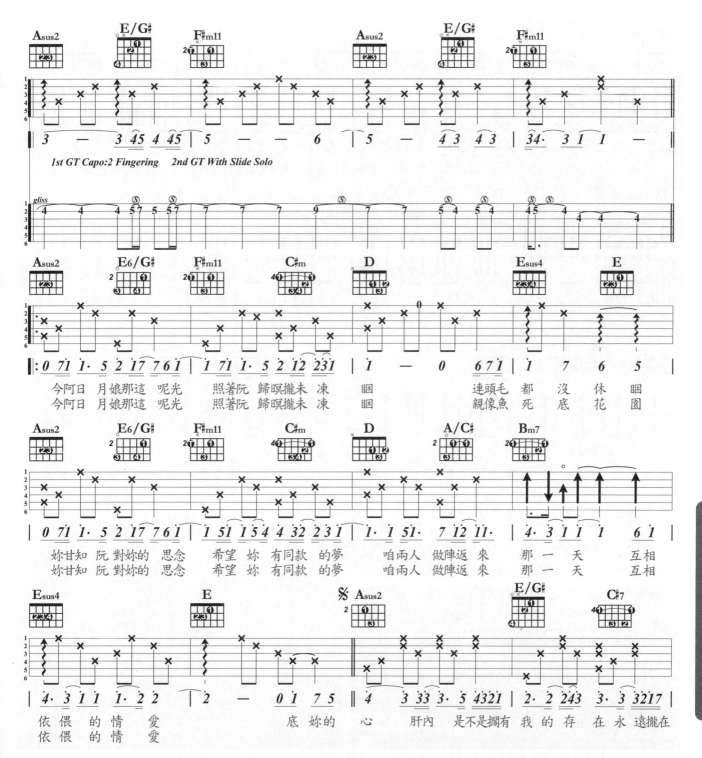

1st GT Capo:2 Fingering 2nd GT With Slide Solo

今阿日 月娘那這 呢光　照著院 歸暝攏未 凍　睏　　　連頭毛 都 沒 休 睏
今阿日 月娘那這 呢光　照著院 歸暝攏未 凍　睏　　　親像魚 死 底 花 園

妳甘知 阮 對妳的 思念　希望 妳 有同款 的夢　咱兩人 做陣返 來　那一 天　　互相
妳甘知 阮 對妳的 思念　希望 妳 有同款 的夢　咱兩人 做陣返 來　那一 天　　互相

依偎 的 情 愛　　　　底 妳的 心　肝內 是不是攏有 我的 存 在 永 遠攏在
依偎 的 情 愛

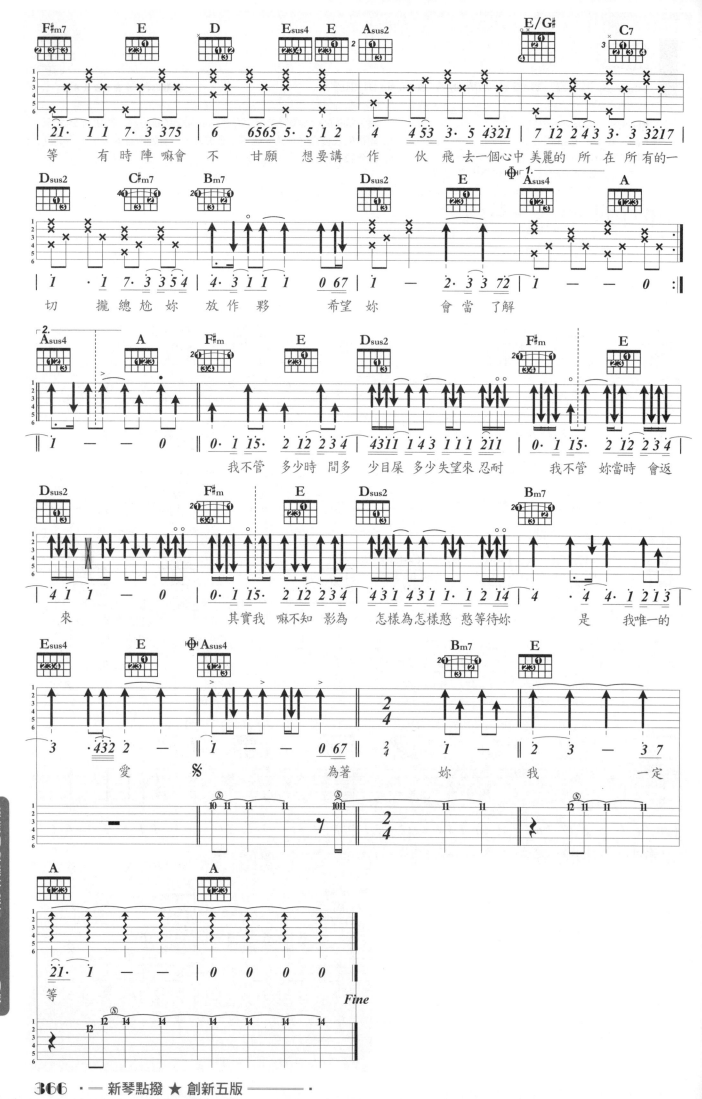

缺口

Singer By 庾澄慶　Word By 九把刀　& Music By 木村充利

挑戰指數：★★★★★☆☆☆☆

Rhythm：Soul　♩= 74
Key：G 4/4　Capo：0
Play：G 4/4

1. 難度在橋段的和弦轉換，這段有「暫時轉調」的和弦進行，是全曲的精華。
2. 前奏前三小節在和弦轉換時，要特別注意，盡量避免發出擦弦聲。

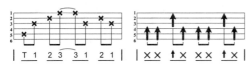

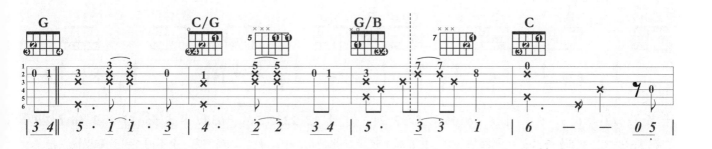

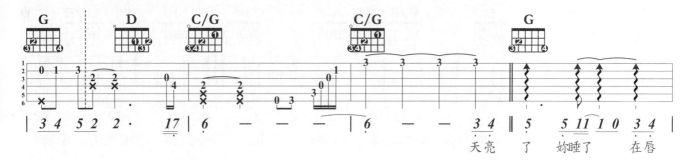

天亮　了　妳睡了　在唇

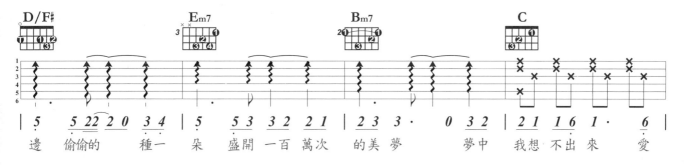

邊　偷偷的　種一　朵　盛開一百萬次　的美夢　　夢中　我想不出來　　愛

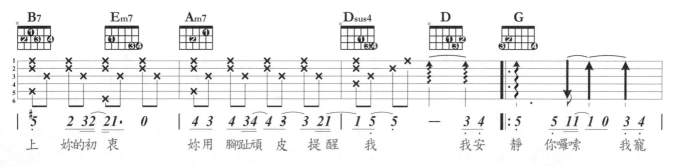

上　妳的初　衷　妳用　腳趾頑　皮　提醒　我　　我安　靜　你囉嗦　我寵

彈藍調也是件很有Sense的事

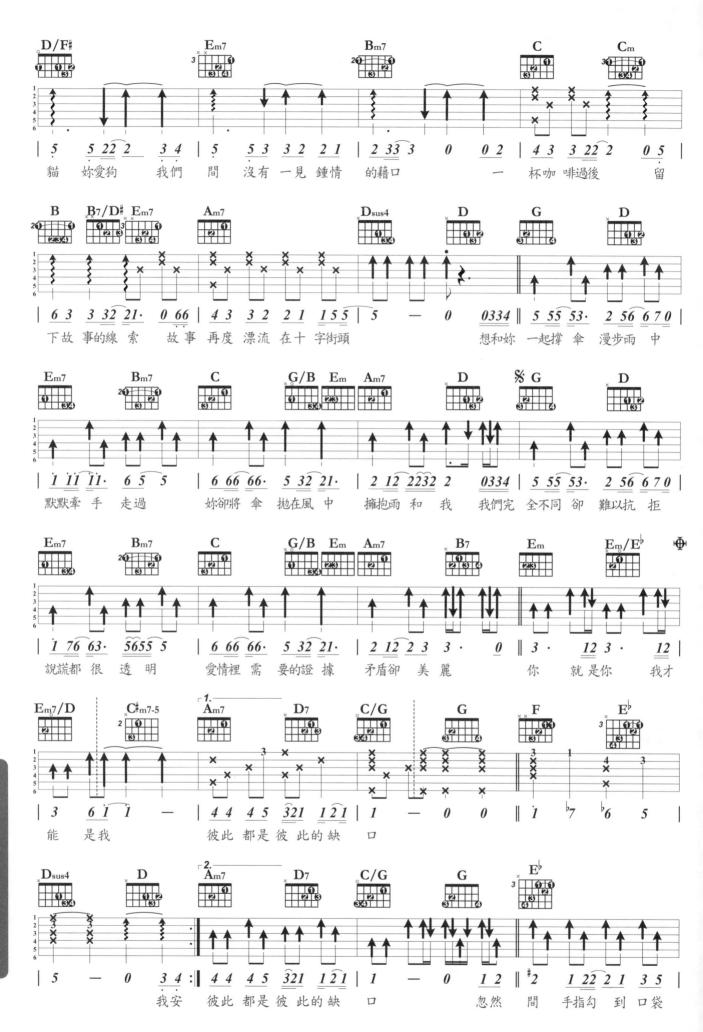

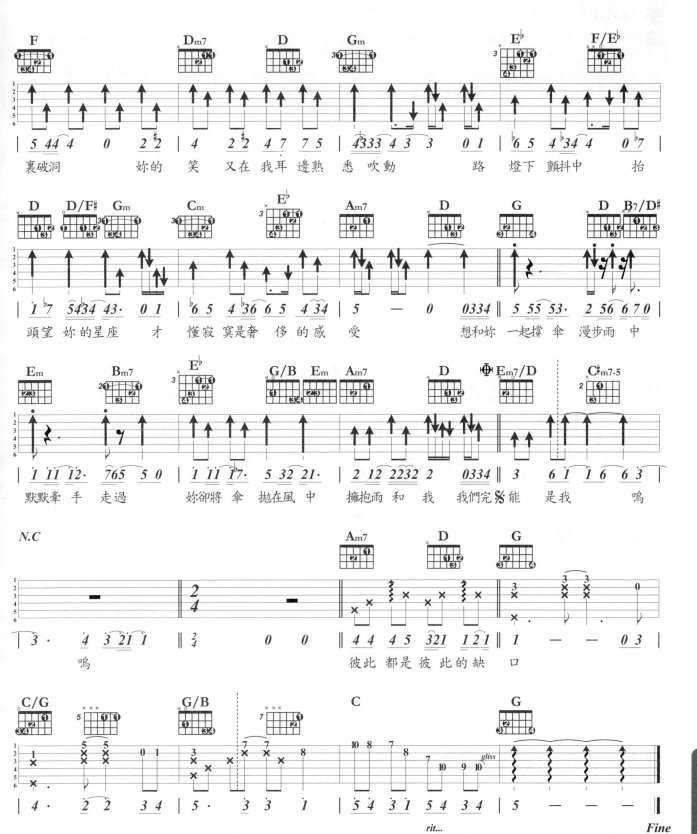

裏破洞　　　妳的　笑　又在我耳邊熟悉吹動　　　路　燈下顫抖中　抬

頭望　妳的星座　才　懂寂寞是奢　侈的感　受　　　想和妳　一起撐　傘漫步雨中

默默牽手　走過　　妳卻將　傘拋在風　中　擁抱雨和我　我們完能　是我　嗚

嗚　　　　　　　彼此　都是彼　此的缺　口

你的背包

Singer By 陳奕迅　Word By 林夕　& Music By 蔡政勳

Rhythm：Slow Blues ♩ = 63
Key：E 4/4　Capo：0　Play：E 4/4

1. 這是一手很棒的Blues，左手須戴Bottle Neck來做Slide哦！
2. 注意！你沒看錯，是地！4.5格、5.5格，這是啥？請看藍調講座中的講解。
3. Solo吉他請調弦成Open E Tuning。1st → 6th 分別為 E B G♯ E B E

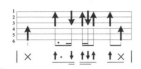

1st GT Rhythm ｜X ↑.↓↓↑↑↑↑X｜　2nd GT Solo，調弦成 Open E Tune，1st → 6th EBG♯EBE

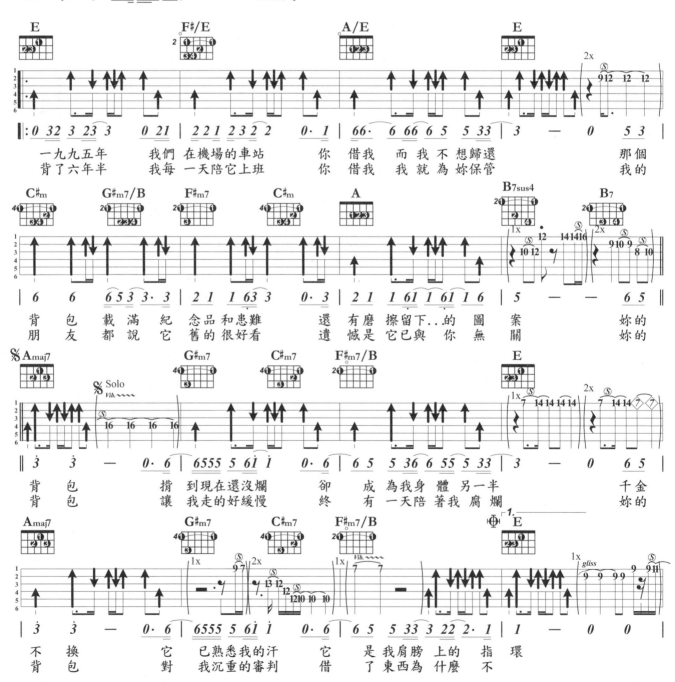

一九九五年　我們 在機場的車站　你 借我 而我不想歸還　那個
背了六年半　我每 一天陪它上班　你 借我 我就為妳保管　我的

背　包 載滿紀 念品和患難　還 有磨 擦留下..的 圖　案　妳的
朋　友 都說它 舊的很好看　遺 憾是 它已與你無 關　妳的

背　包　掮 到現在還沒爛　卻　成 為我身 體另一半　千金
背　包　讓 我走的好緩慢　終　有 一天陪著我 腐爛　妳的

不　換　它 已熟悉我的汗　它　是 我肩膀上的 指　環
背　包　對 我沉重的審判　借　了 東西為什麼 不

彈藍調也是件很有Sense的事

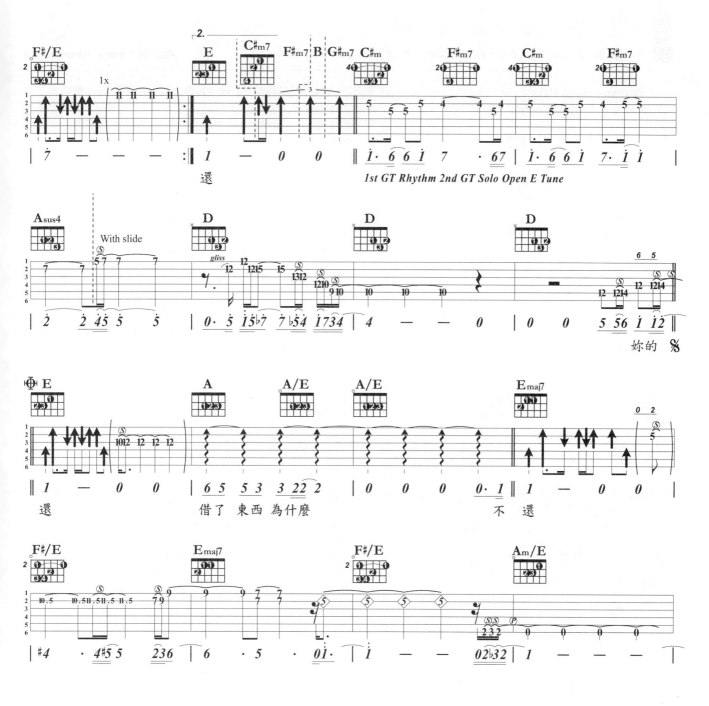

彈藍調也是件很有Sense的事

Fly Me To The Moon

Singer By Olivia Ong　**Word By** Bart Howard　**& Music By** Bart Howard

挑戰指數：★★★★★★☆☆☆

Rhythm：Bassa Nova　♩ = 115
Key：A　Capo：0　Play：A

1. 帶有BassaNova風的輕爵士歌曲。伴奏上左手要在第2拍上做切音，才有味道。
2. 間、尾奏的Solo有隨興的「碎拍音」，不一定得完全遵照譜上標示的彈奏。

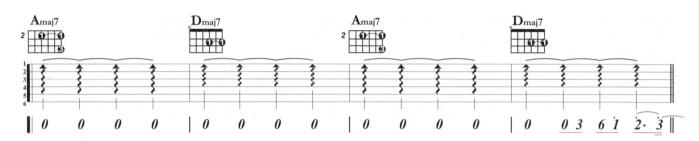

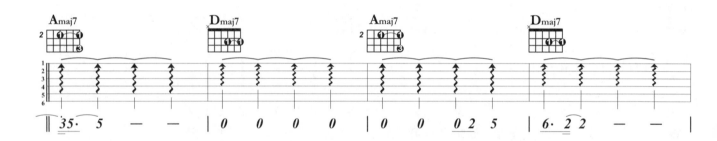

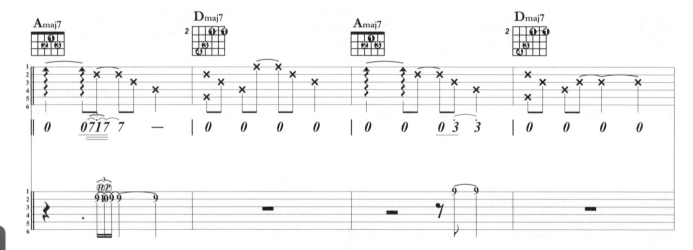

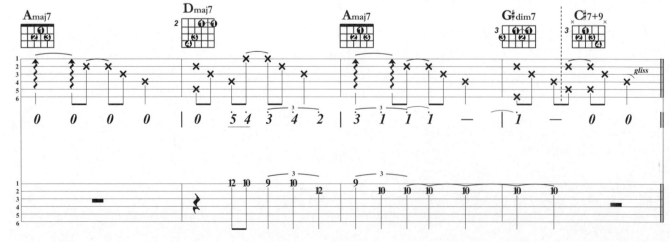

彈藍調也是件很有Sense的事

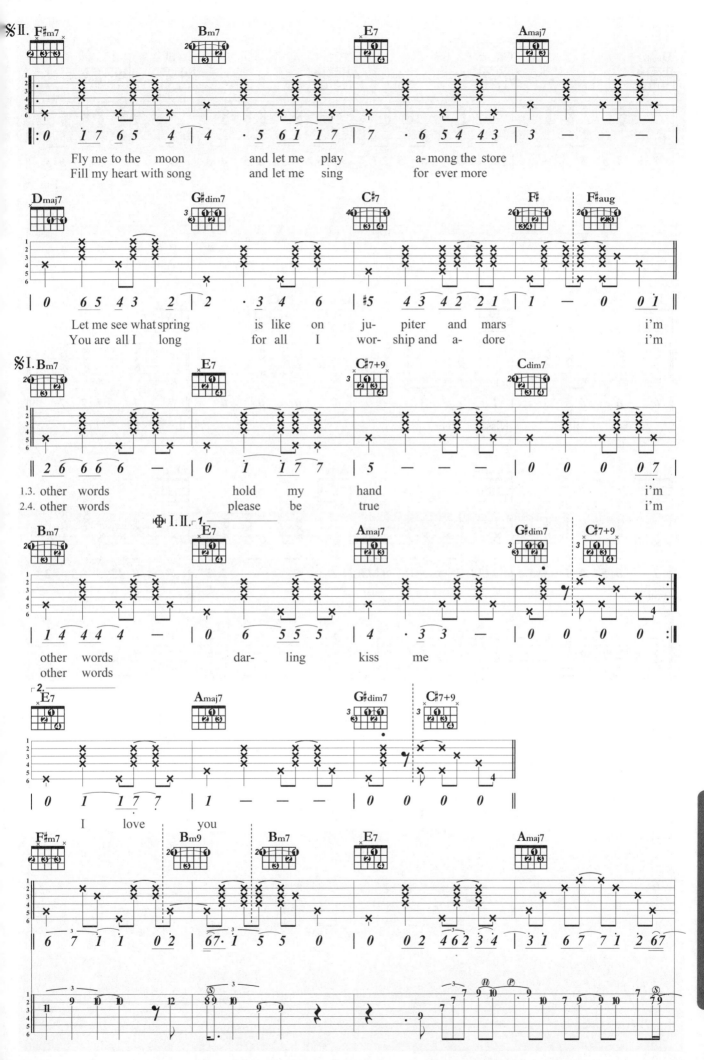

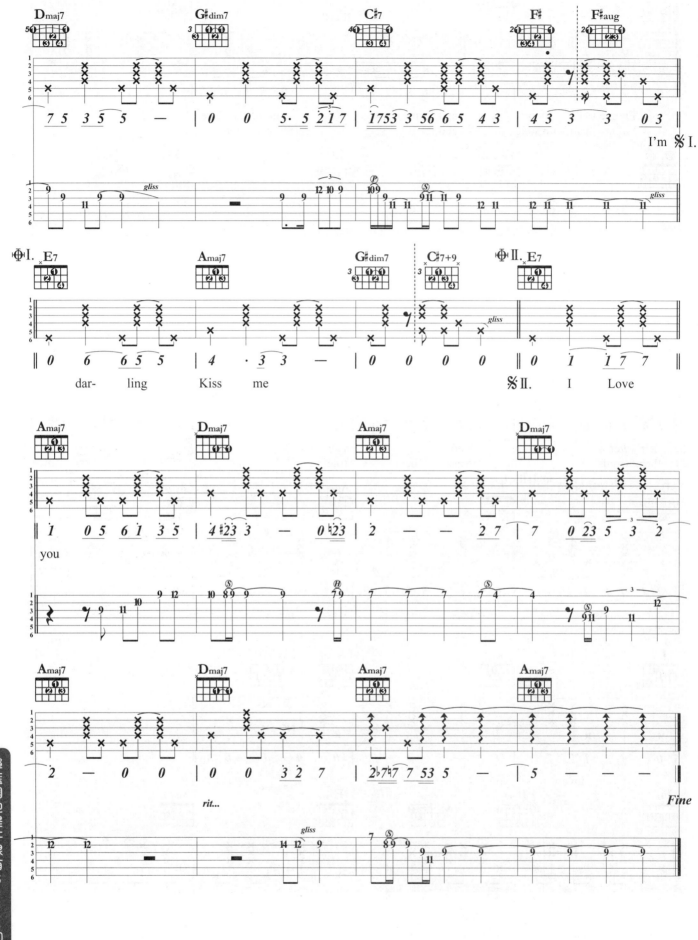

那些年

Singer By 胡夏　Word By 九把刀　& Music By 木村充利

挑戰指數：★★★★★★★☆☆☆

Rhythm：Slow Soul　♩= 79
Key：F 4/4　Capo：5　Play：C 4/4

1. 將轉位和弦的應用發揮到極致，例如前奏 C→G/B→Am→Am7/G →F→C/E→Dm7。
2. Am→Am/Ab→Am/G→Am/G 則為 Cliché 的編曲應用。

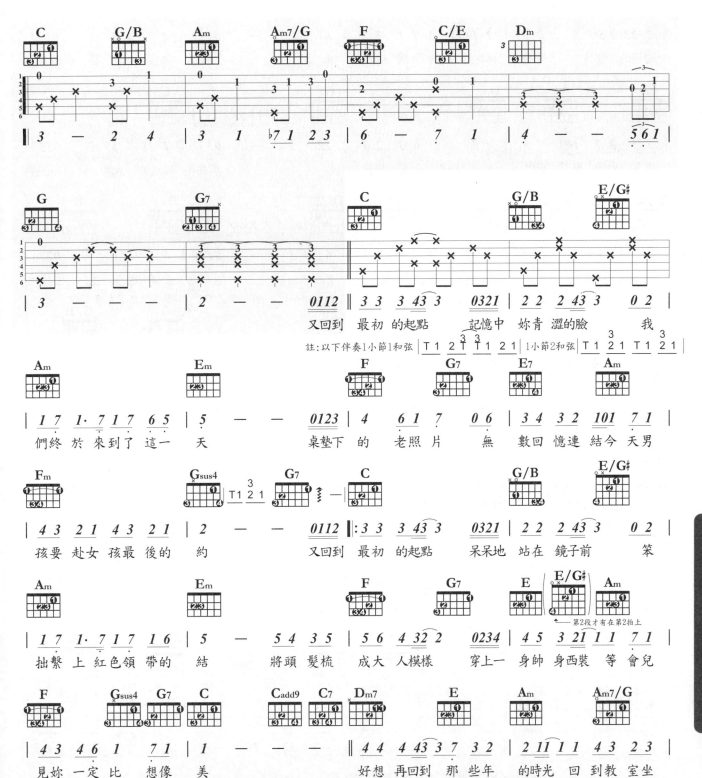

彈藍調也是件很有 Sense 的事

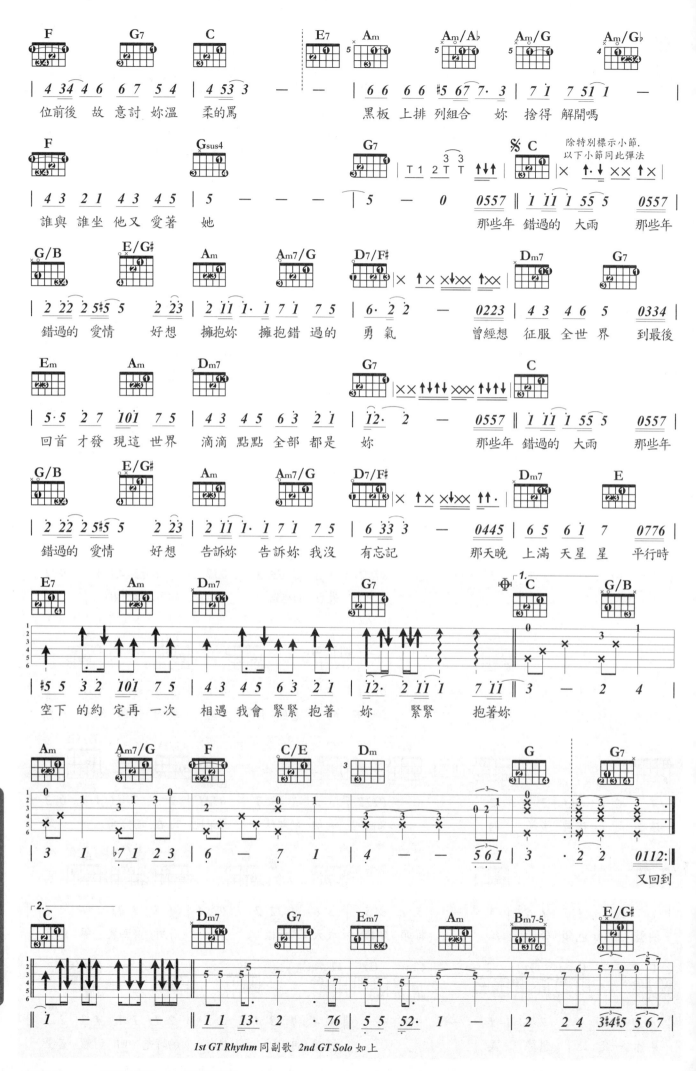

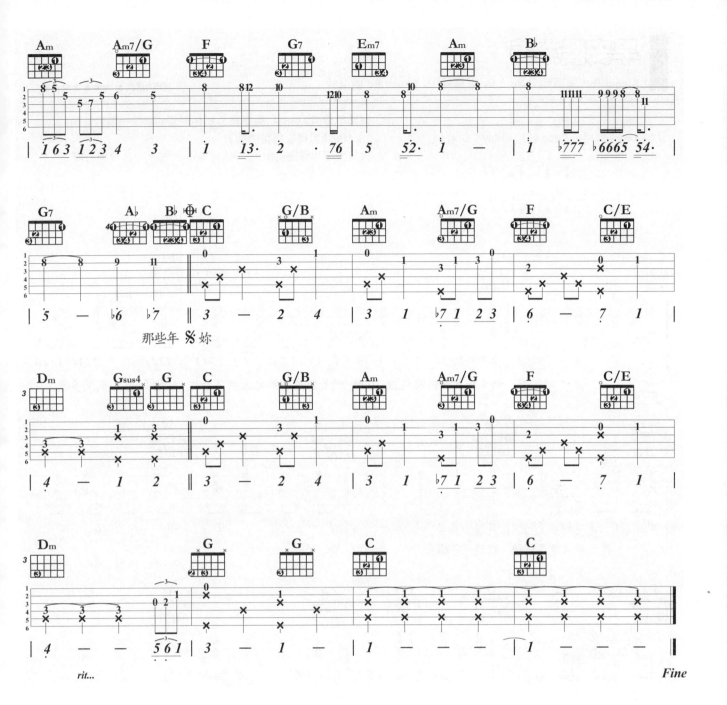

那些年 ※ 妳

rit...

Fine

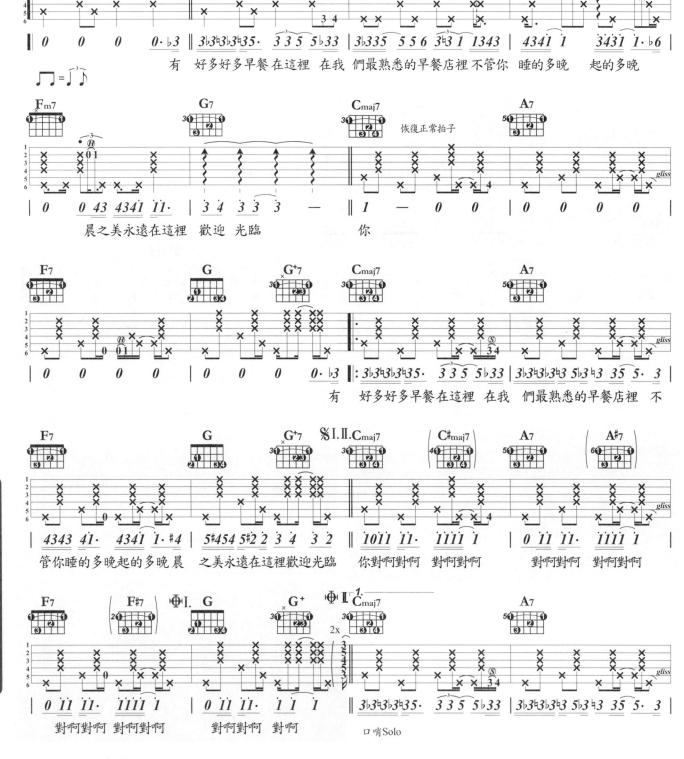

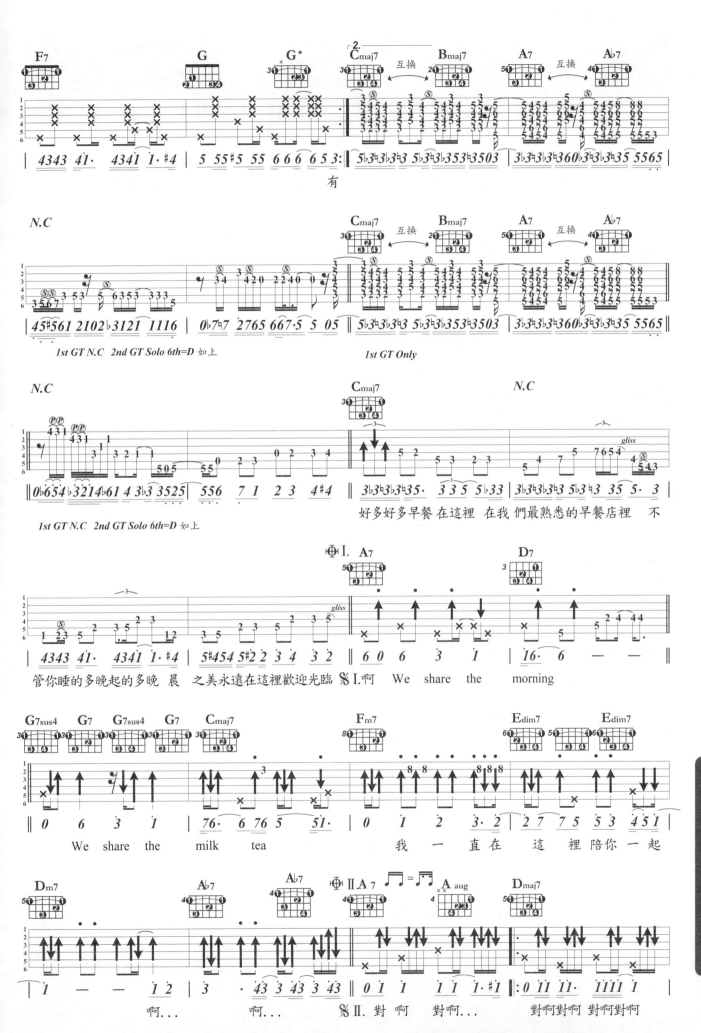

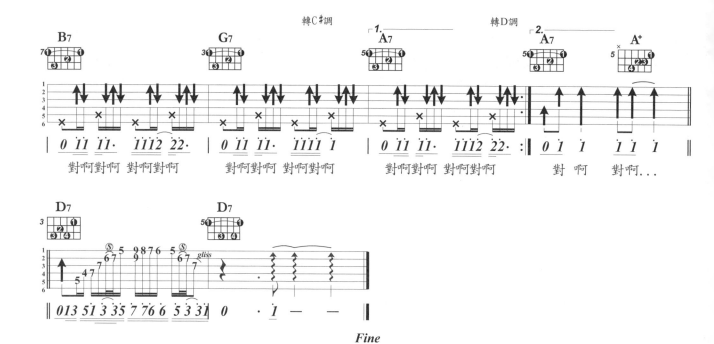

轉C#調　　　　　　　轉D調

| B7 | G7 | 1. A7 | 2. A7 | A+ |

對啊對啊 對啊對啊　對啊對啊 對啊對啊　對啊對啊 對啊對啊　對 啊　對 啊...

| D7 | D7 |

gliss

Fine

旅行的意義

Singer By 陳綺貞　Word By 陳綺貞　& Music By 陳綺貞

挑戰指數：★★★★★☆☆☆☆

Rhythm：Slow Soul ♩= 70
Key：D 4/4　Capo：0　Play：D 4/4

1. 用了很多華麗的修飾和弦來美化，所以你的左手就得多忙些。
2. 沒錯，你沒看錯！F#m7-5和弦有用左手小指同時壓三弦，用力吧！
3. 伴奏指法用的是複根Bass的應用，拍子是標準的Slow Soul Bass吉他走的節奏風。

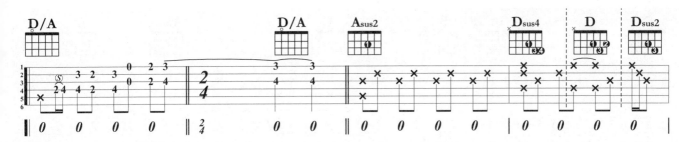

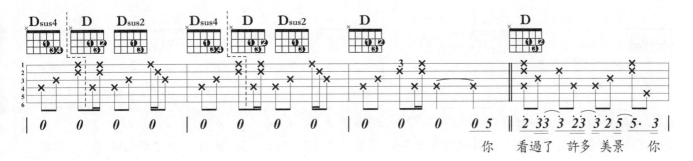

你　看過了 許多 美景 你

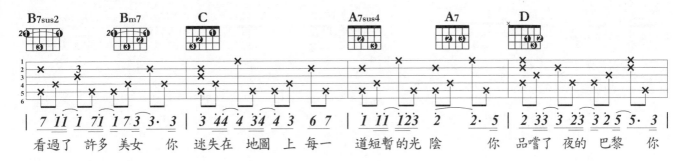

看過了 許多 美女　你 迷失在 地圖 上 每一　道短暫的光 陰　　你 品嚐了 夜的 巴黎 你

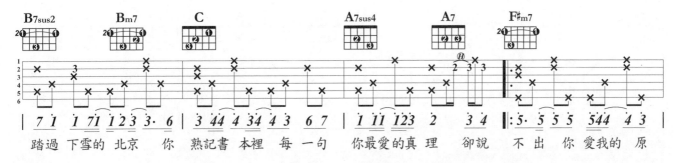

踏過 下雪的 北京　你 熟記書 本裡 每一句　你最愛的真 理　卻說 不 出 你 愛我的 原

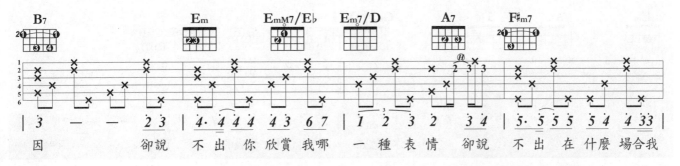

因　　卻說 不 出 你 欣賞 我哪 一 種 表情　卻說 不 出 在 什麼 場合我

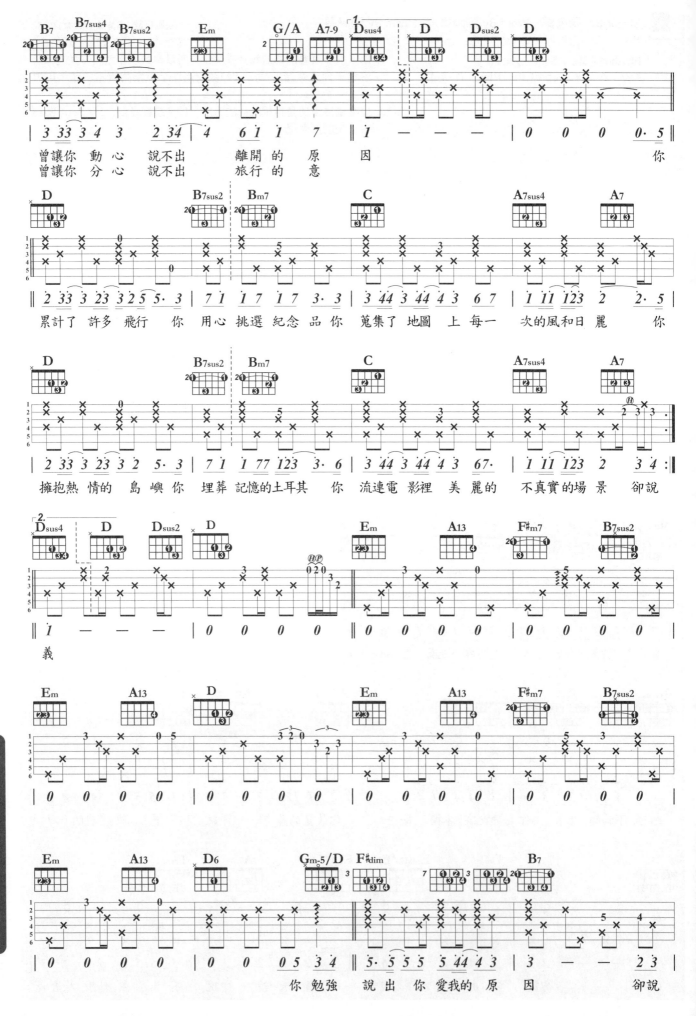

曾讓你 動心 說不出 離開 的 原 因　你
曾讓你 分心 說不出 旅行 的 意

累計了 許多 飛行 你 用心 挑選 紀念 品 你 蒐集了 地圖 上 每一 次的 風和日 麗　你

擁抱 熱 情的 島嶼你 埋葬 記憶的 土耳其　你 流連電 影裡 美 麗的 不真實的 場景　卻說

義

你 勉強 說出 你 愛我的 原因　　卻說

弹藍調也是件很有Sense的事

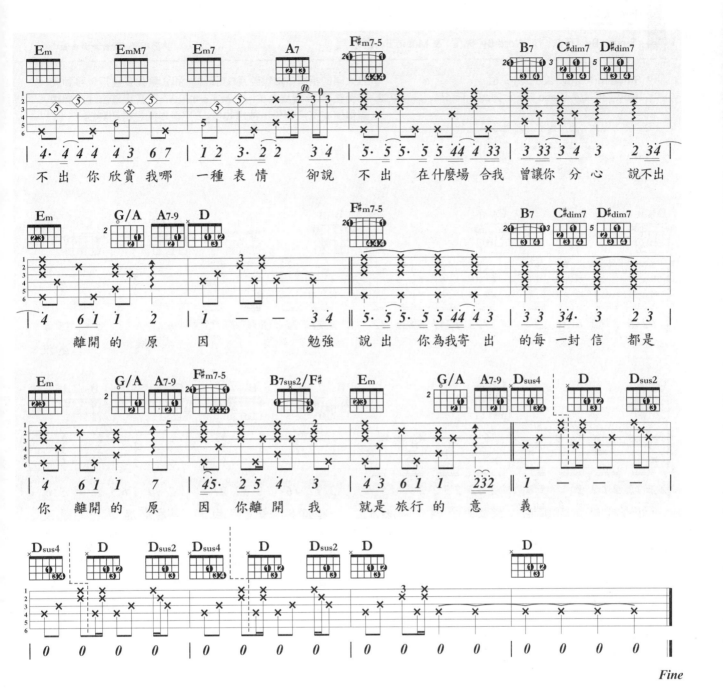

不出 你欣賞我哪 一種表情 卻說 不出 在什麼場 合我 曾讓你分心 說不出

離開的 原 因 勉強 說出 你為我寄 出 的每一封信 都是

你 離開的原 因 你離開我 就是 旅行的 意 義

Fine

紅豆

Singer By　方大同　Word By 林夕　& Music By 柳重言

挑戰指數：★★★★★☆☆☆

Rhythm：Slow Soul ♩= 62
Key：F♯ 4/4　Capo：0　Play：F♯ 4/4

1. 方大同的招牌R&B唱腔及GT彈法。和弦變化多且把位移動大。
2. 尾奏在轉Cm調處為 C minor Pentatonic五音音階，速度頗快。
3. 彈得隨興些沒關係，放慢也OK！尾奏本就是很隨興的。

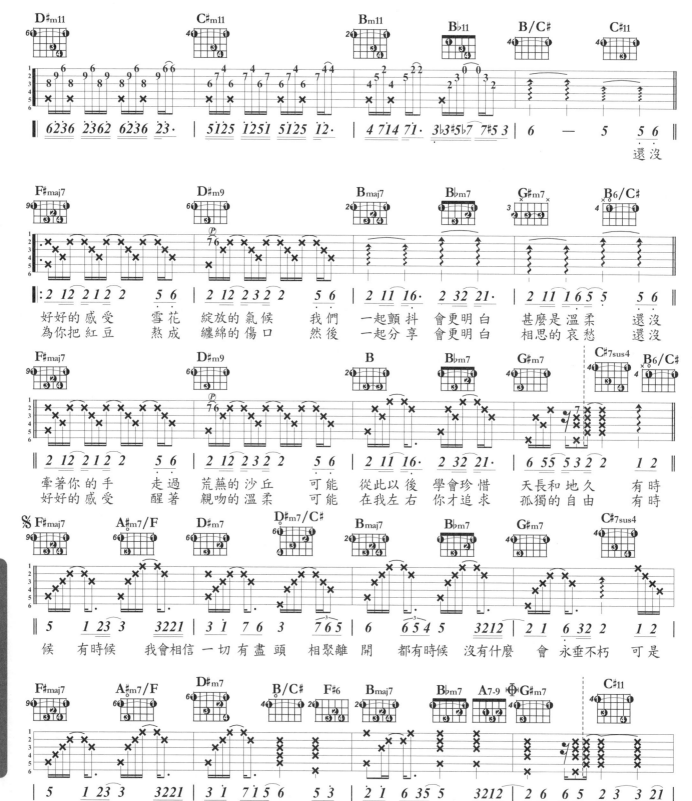

彈藍調也是件很有Sense的事

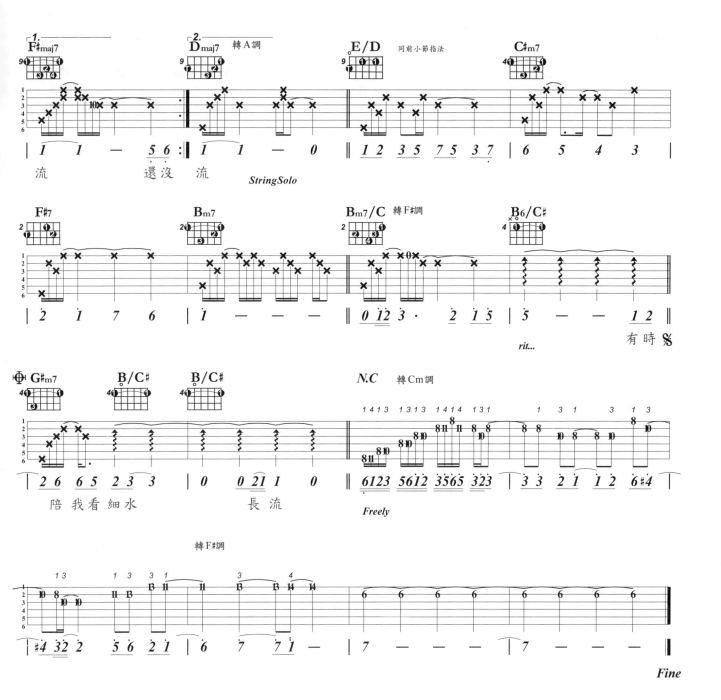

她來聽我的演唱會

Singer By 張學友　**Word By** 梁文福　**& Music By** 黃明洲

Rhythm：Slow Soul ♩＝67
Key：G♭ 4/4　**Capo**：0（各弦調降半音）
Play：G 4/4

1. 超酷，ㄅㄧㄤˋ，屌的Acoustic GT編曲。聽；很爽。But，練；很ㄍㄧㄥ。
2. 用心體會一下〝黃中岳〞近似New Age式的流行伴奏手法。
3. Am9及Bm巧妙地用了一、二兩弦的空弦音，讓和弦音有低音部在高把位，高音都在低把位的聲部共鳴，音響效果很好。

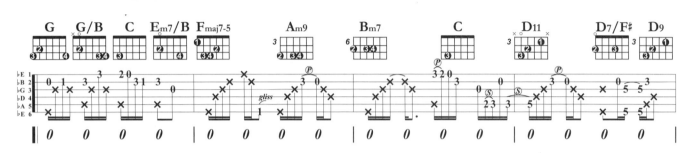

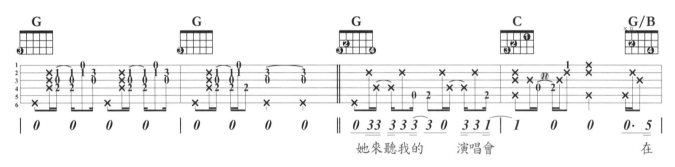

她來聽我的　演唱會　　　　　在

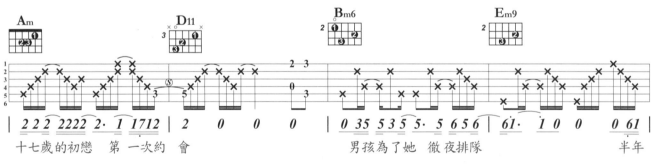

十七歲的初戀　第 一次約　會　　　　　男孩為了她　徹夜排隊　　　　　半年

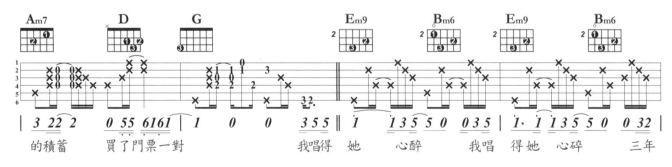

的積蓄　買了門票一對　　　我唱得　她　心醉　我唱 得她 心碎　三年

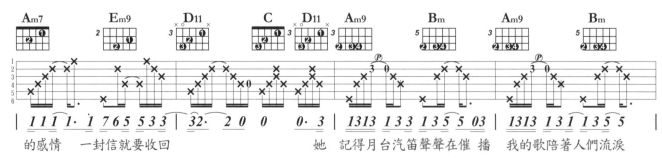

的感情　一封信就要收回　　　她　記得月台汽笛聲聲在催 播　我的歌陪著人們流淚

彈藍調也是件很有Sense的事

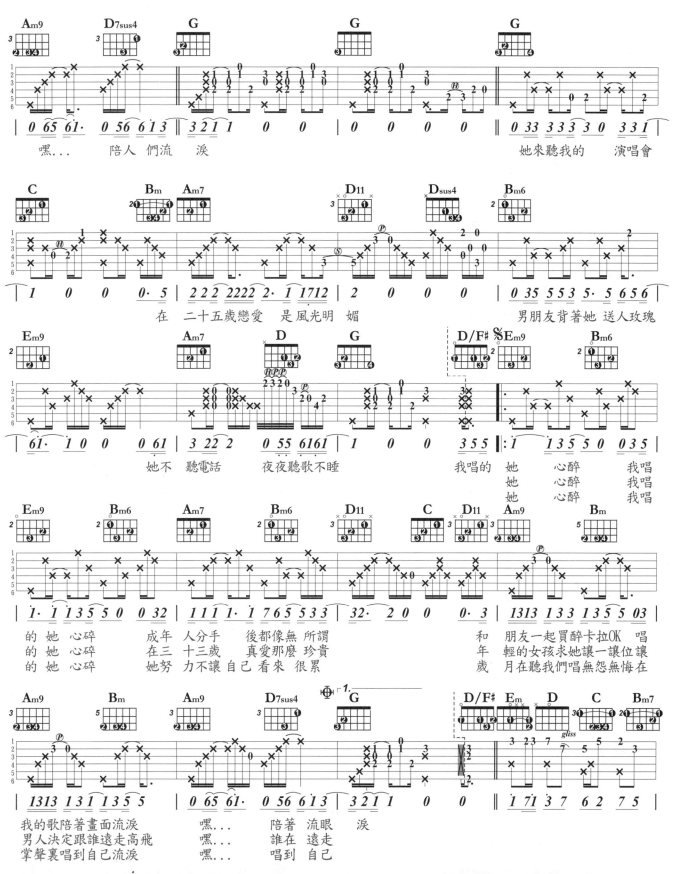

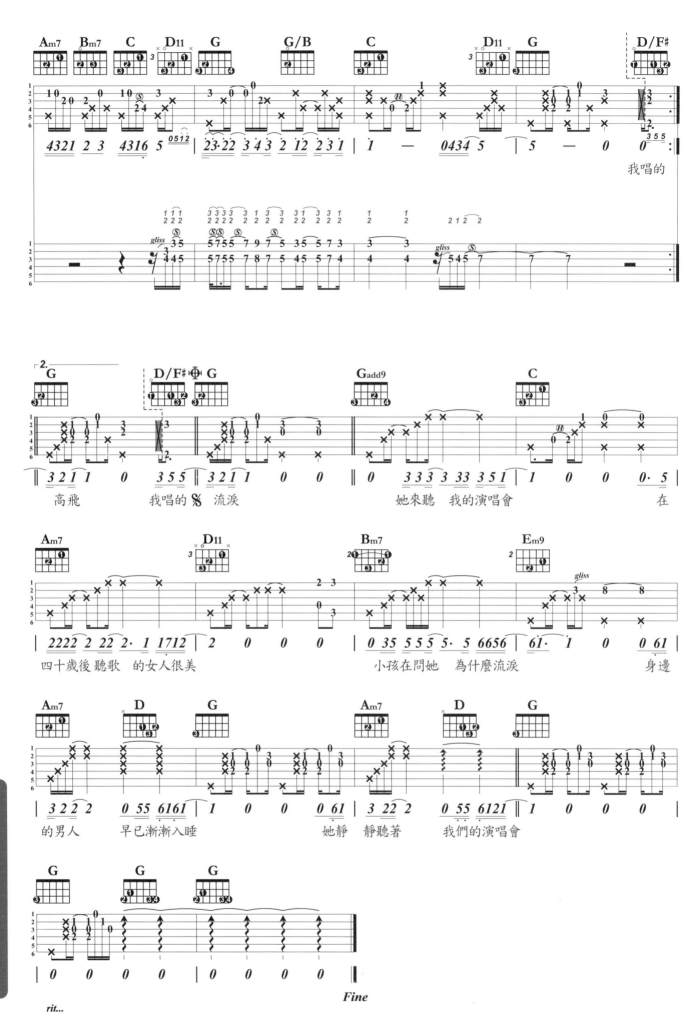

情非得已

Singer By 庾澄慶　Word By 張國祥　& Music By 湯小康

Rhythm：Slow Soul ♩= 108
Key：C→D 4/4　Capo：0　Play：C→D 4/4

1. 2001年度的〝國歌〞，教到快爛，聽到很煩。But，的確是很優的 Country Blues 作品。

2. 間奏的推弦音加雙音演奏是典型的Country　Guitar手法，請注意推弦音的音準及雙音彈奏時的左手運指，彙杰都已幫你標出來了。

3. 雙音的運用需和和弦相對應，本曲的雙音有時是平行三度，有時是完全四度，琴友得瞭解和弦結構與旋律音的搭配方法。

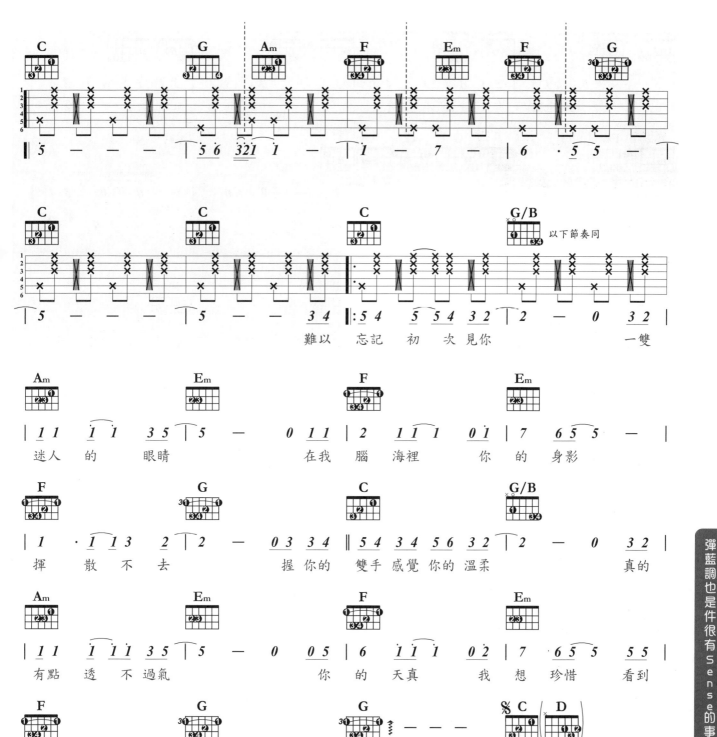

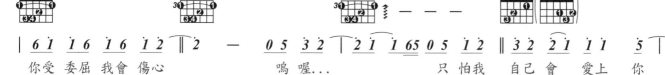

彈藍調也是件很有Ｓｅｎｓｅ的事

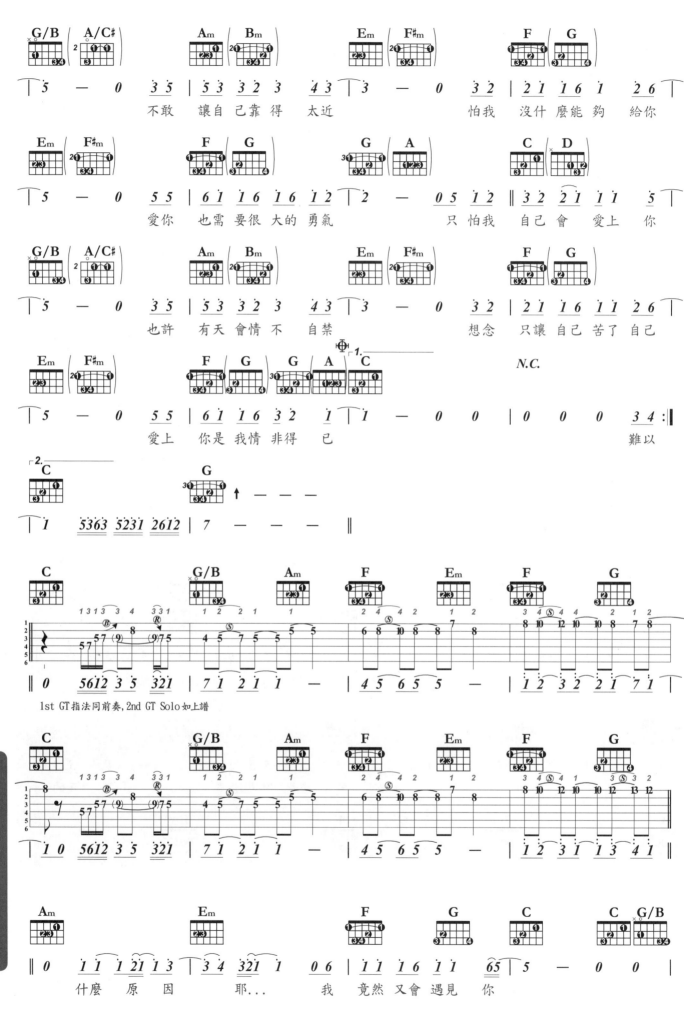

不敢 讓自己靠得 太近　　怕我 沒什麼能夠 給你

愛你 也需要很大的勇氣　　只怕我 自己會 愛上 你

也許 有天會情不 自禁　　想念 只讓自己苦了 自己

愛上 你是我情非得 已　　難以

什麼 原因 耶...　我 竟然又會 遇見 你

1st GT指法同前奏, 2nd GT Solo如上譜

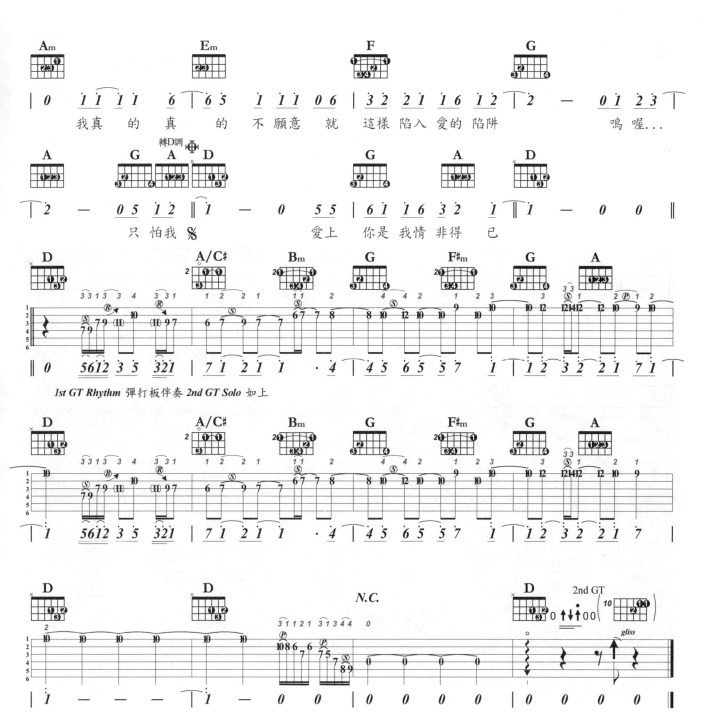

我真 的 真 的 不願意 就 這樣 陷入 愛的 陷阱 嗚 喔...

只 怕 我 愛上 你 是 我 情 非得 已

1st GT Rhythm 彈打板伴奏 *2nd GT Solo* 如上

太聰明

Singer By 陳綺貞　　Word By 陳綺貞　　& Music By 陳綺貞

Rhythm：Slow Soul ♩ = 66
Key：E 4/4　Capo：0　Play：E 4/4

1. 很不習慣陳綺貞唱太"電"的歌，就抓了這首Pure Acoustic GT的歌囉。

2. 主歌前兩小節E→E+→E6→E7，很明顯的是 Cliché 的應用，讓和弦高音部的旋律有5→#5→6→7的對位旋律進行。

3. 過門及間奏用了很多Country Blues的經典手法，指型我都寫的很清楚，練起來要有點心，加油。

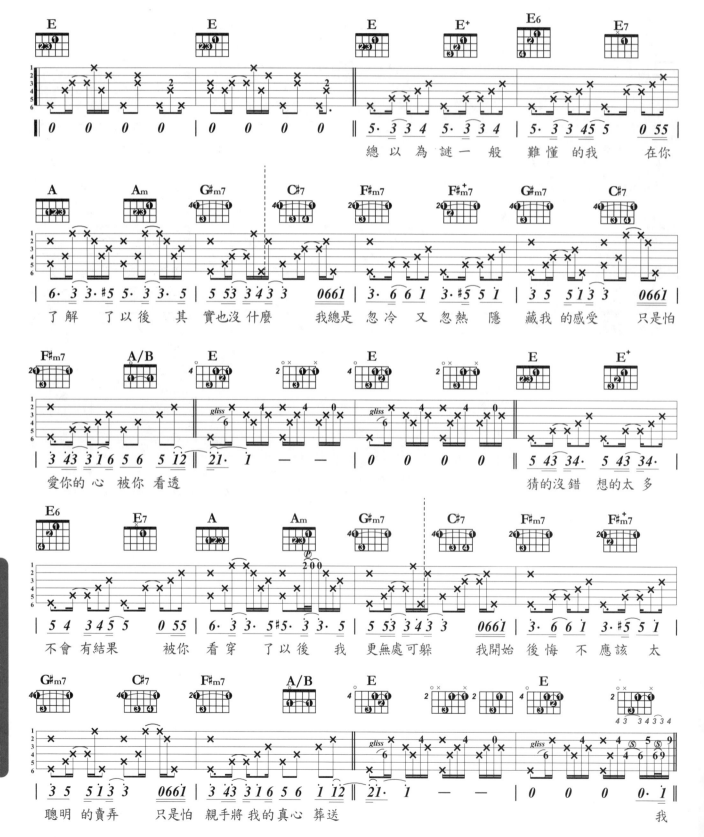

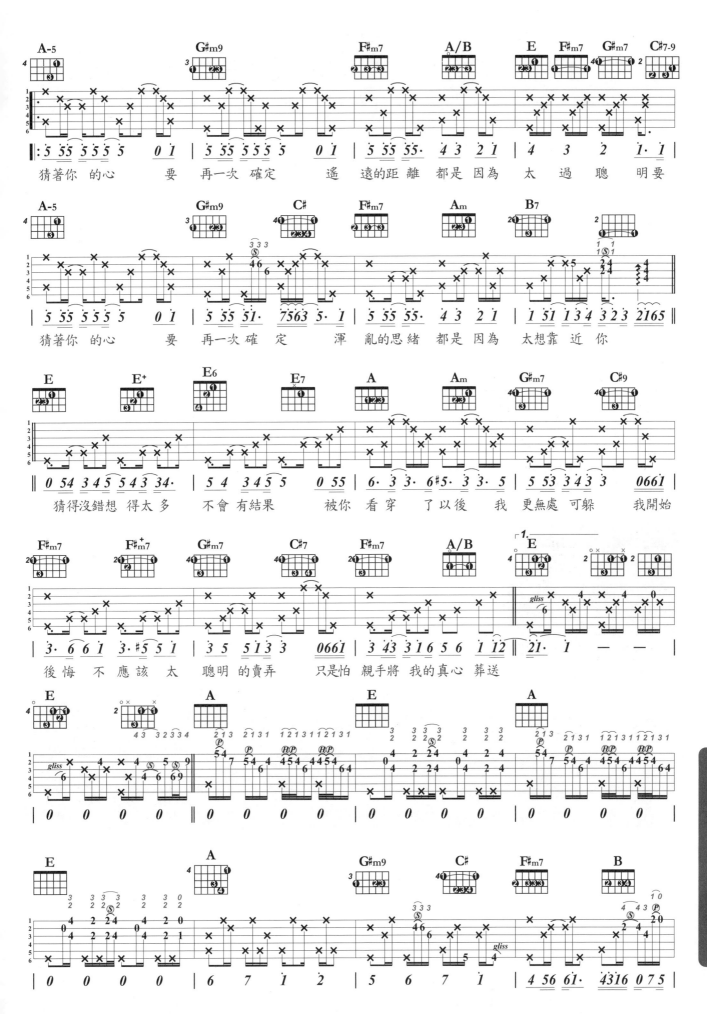

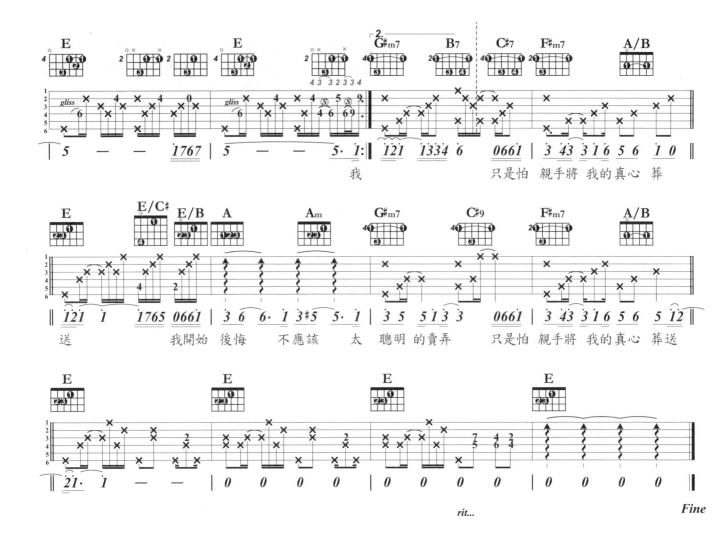

只是怕 親手將 我的真心 葬送

送 我開始 後悔 不應該 太 聰明 的賣弄 只是怕 親手將 我的真心 葬送

This Love

Singer By Maroon 5　Word & Music By　Adam Lecine, James Valentine,
Jesse Carmichael, Mickey Madden, Ryan Dusick

挑戰指數：★★★★☆☆☆☆☆☆

Rhythm：Funk Rock ♩= 92
Key：Cm 4/4　Capo：0　Play：Cm 4/4

1. 1. 以超強的節奏律動及總令人驚奇的和弦編曲見長的〝魔團〞，怎能不介紹給琴友作為用力刷Chord 的練習呢。
2. 前奏用了附點八分音符作為過門律動的主軸，非常有創意的概念。
3. 副歌在切、悶音間緊密連結，要刷好節奏並不容易，琴友加油囉。

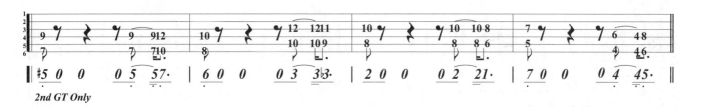

2nd GT Only

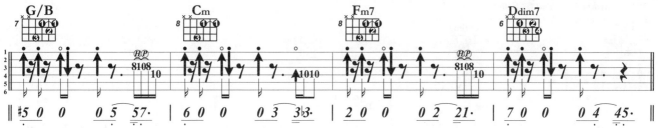

1st GT Rhythm 如上 2nd GT Solo 同前奏1-4小節

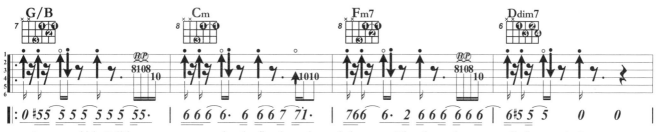

I was　so high　I did　not　　re-cog-nise the fire burn-ing　in her eyes The cha-os that con-trolled my mind
I tried　my best to feed her　　ap-pe-tite to keep com-ing　ev-ery night so hard to keep her sa-tis-fied

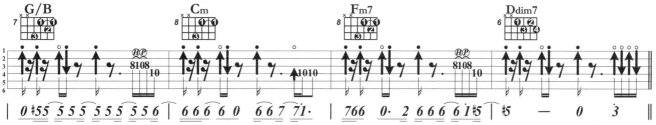

Whis-pered good-bye as she got on a plane　nev-er to re　-turn a-gain but al-ways in my heart　　　Oh
Kept play-ing love like it was just　a game　pre-tend-ing to feel the same then turn a-round and leave a-gain　　Oh

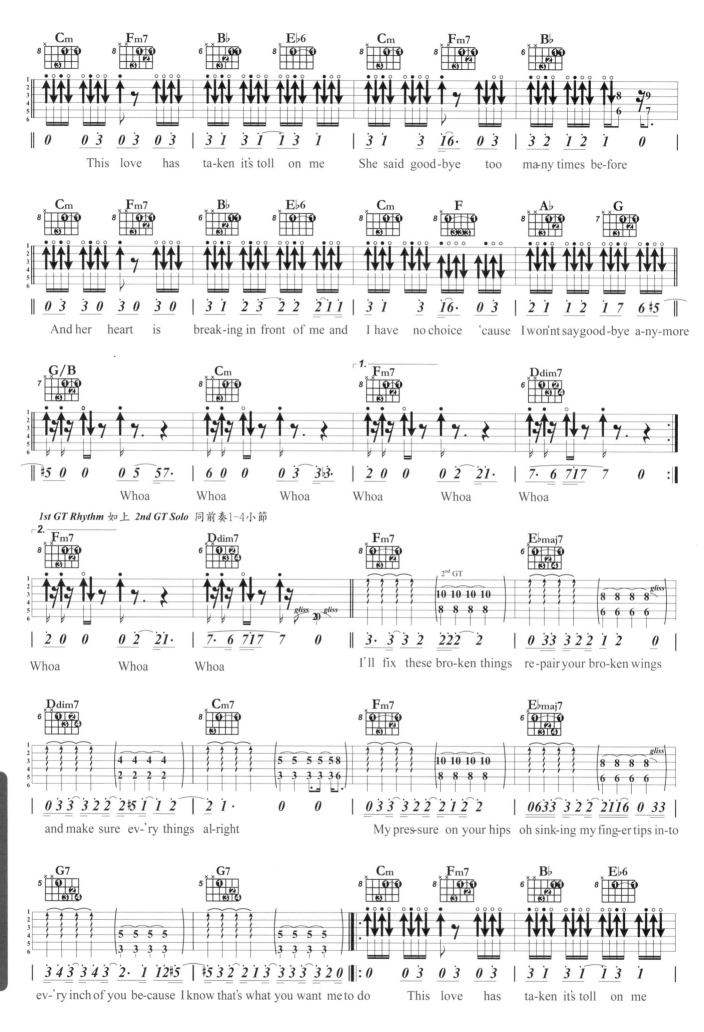

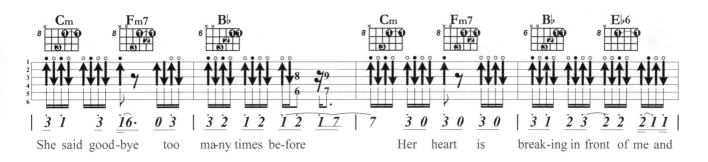

| 3 1 | 3 16· 0 3 | 3 2 1 2 1 2 1 7 | 7 | 3 0 3 0 3 0 | 3 1 2 3 2 2 2 1 1 |

She said good-bye too ma-ny times be-fore Her heart is break-ing in front of me and

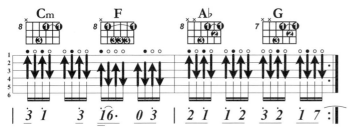

| 3 1 | 3 16· 0 3 | 2 1 1 2 3 2 1 7 |

I have no choice 'cause I won't say good-bye a-ny-more

Repeat & F.O.

New Divide

Singer By Linkin Park **Word By** Linkin Park **& Music By** Linkin Park

Rhythm：Slow Soul　♩= 118
Key：Fm 4/4　Capo：0
Play：F#m（各弦降半音）4/4

1. 很屌的屌歌，High一下吧！
2. 節奏刷的時候，腕力可多用些，只要不〝暴力〞到弦打出雜音，
　 刷出的節奏才有氣勢。

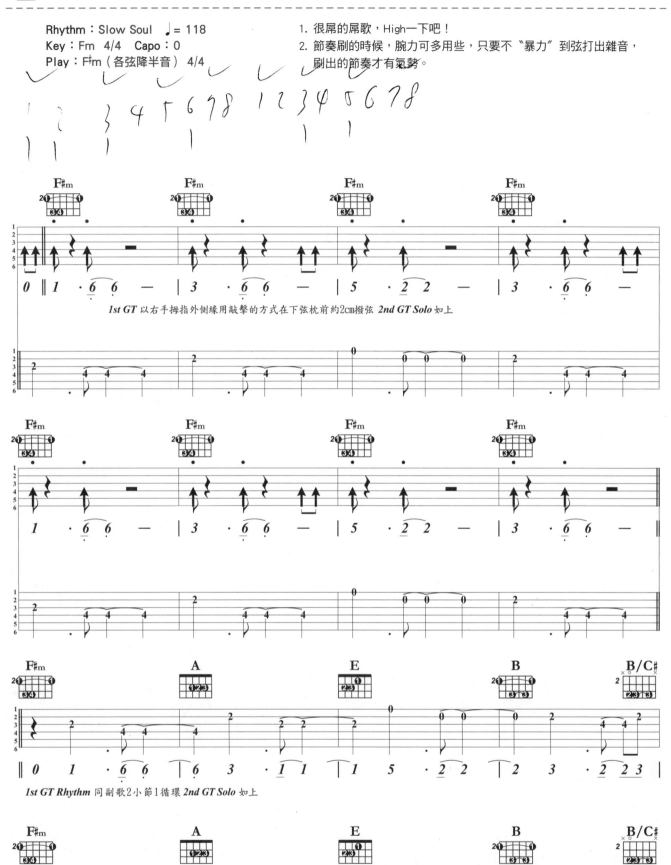

1st GT 以右手拇指外側緣用敲擊的方式在下弦枕前約2㎝撥弦　*2nd GT Solo* 如上

1st GT Rhythm 同副歌2小節1循環　*2nd GT Solo* 如上

I re-

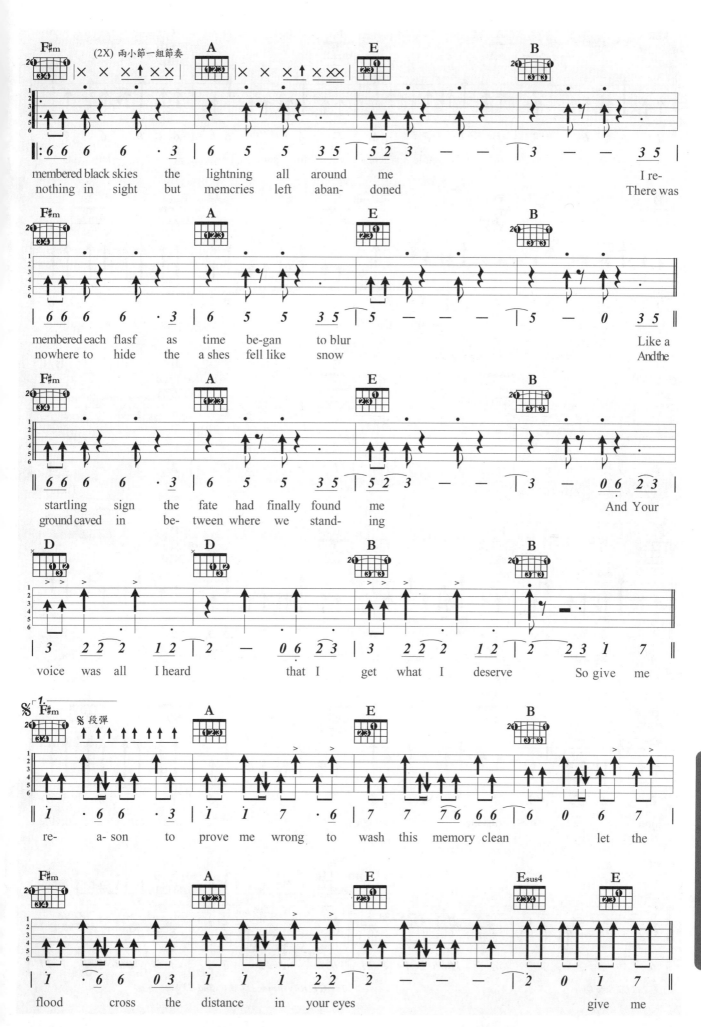

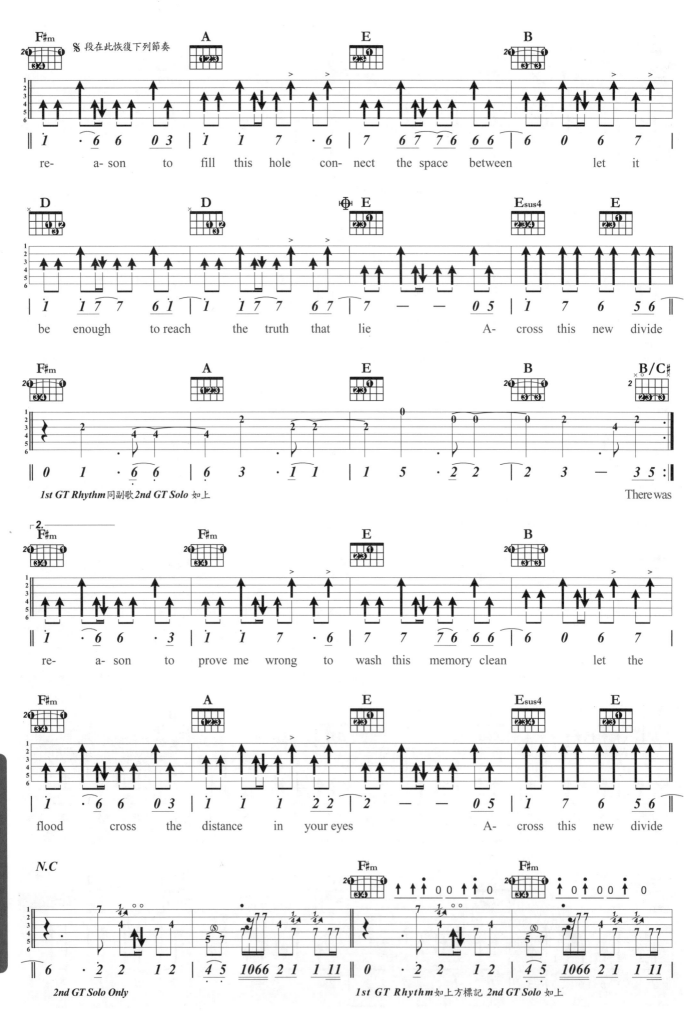

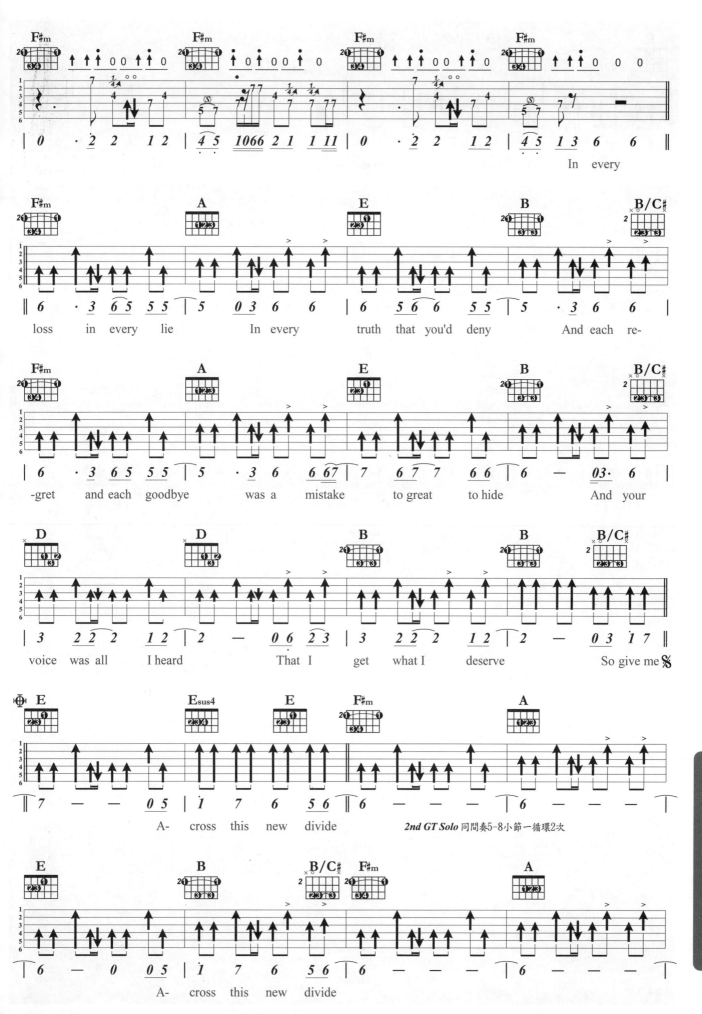

A- cross this new divide

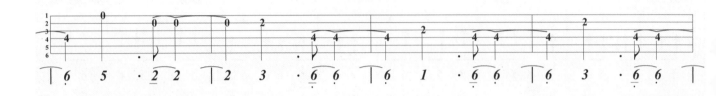

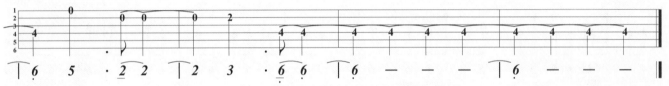

Fine

初學者常用的和弦圖示

C

C₇

C_maj7

D

D₇

D_m

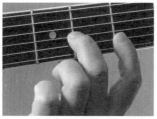

D_m7

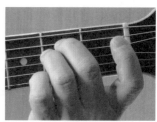

E_m

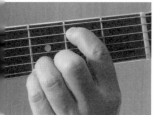

E_m7

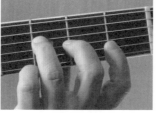

F

F_maj7

G

G₇

A_m

A_m7

B_m

B_m7

執著與癡…

吉他的保養與調整

一、保養

1.溼度與溫度的控制：

　　吉他是木製品，只要是木製品就不得不避免過溼受潮的侵害或曝曬高溫的摧殘。所以，別將吉他放在潮溼的環境，更要遠離高溫源或陽光的照射。若能，偶而給吉他在冷氣房裡吹吹冷氣，或從吉他音孔裏放點粉包乾燥劑，來替吉他除潮。

2.弦和琴身的除銹除垢：

　　吉他的音色明亮和延音效果會隨木材材質及琴弦的老化而遞減。最基本的吉他琴身與琴弦保養方式，就是在彈完吉他後以乾布擦拭留在弦上及琴身的手汗，以免留下汗垢。

　　細膩一點的琴身保養則要考慮你吉他上塗裝方式。上亮光漆的面板，用一般液態琴臘清潔即可，平光漆面板則萬不可用液態琴臘，要用檸檬臘或乾布清潔就好。

　　指板也是只能用檸檬臘。先酌量平均擦拭在指板上，讓臘有廿秒左右的滲透時間，再將留在指板上「吸收不了」的檸檬臘擦掉。指板的清潔工作通常是在換弦時同時進行。因為拆下弦後琴衍與指板的接縫較容易清潔乾淨，而手垢通常也易積垢在這裏。

二、琴頸的調整

　　在海島型潮濕氣候的台灣，吉他琴頸因溼度的改變及琴弦的張力拉扯，容易讓琴頸前彎造成弦距過高，使左手在按壓時多出不必要的施力；或琴頸後彎使弦距過低，彈琴時琴弦打擊指板產生霹啪的雜音。在此，彙杰介紹調整琴頸的方法給琴友參考，琴友可試著自己動手做做看。

1.從琴頭的方向看琴頸的狀況

2.壓住第一格和最後一格，看一下中間把位（第7-9格）的狀況

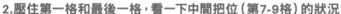

3.弦的拉力大會使琴頸向前彎，反之則向後彎。

4.壓住兩端的琴格時，檢查中間把位處弦和琴衍。若有空隙，是往哪一個方向彎？

向前彎

向後彎

5.用六角扳手來調整（用六角扳手調整時不可以一口氣轉到底，而是以旋轉約45度的方式來回調整為最佳。也不能讓琴頸完全不承受拉力，最好讓琴頸有一點點往前彎。目測法是調整後依步驟2檢視7～9格仍約有一張紙的厚度即可。）

▼琴頸往前彎時的調整方向（順時針）

45°

▼琴頸往後彎時的調整方向（逆時針）

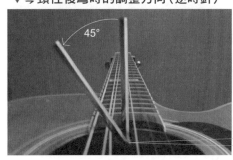
45°

　最後要和琴友分享一個想法。

　琴弦是消耗品，老化的琴弦會使琴頸因受力不穩定，增加變彎的可能外，生銹的琴弦也會使弦音發出暗沈的音響。除了讓你的演奏少了明亮的樂音外，乾澀的琴弦也讓你在學習某些弦上技巧時（如：推、滑弦、把位移動）因難度增加，頻增練習時間成本的累加。因此，適時更替琴弦是儘速成為一個好吉他手的合理投資。況且，想想…小小的一筆花費可以讓你彈出「吉他好聲音」，又能縮短學習進程，絕對值得啦！

Martin DCPAI ──我的夢幻逸品

圖片提供：新麗聲樂器公司

執著與癡…

各種吉他技巧在六弦譜（TAB）上的記譜方式

以下這些譜記符號是在「新琴點撥」中所使用到的範例與解說，
彙杰將它彙整並歸納類別，使讀者在使用「新琴點撥」時能得心應手。

六弦譜

右圖為吉他六弦譜例
a. 以左手中指壓第五弦第二格後，右手撥奏。
b. 第三弦空弦音，左手不須壓弦，右手直接撥弦。
c. 以左手小指壓第二弦第三格後，右手撥奏，
　左手小指再由第二弦第三格，滑到第二弦第六格。

和弦圖例

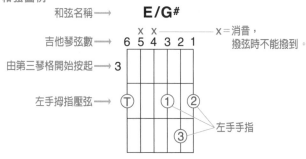

和弦名稱 ⟶ **E/G#**

吉他琴弦數 ⟶ 6 5 4 3 2 1

x＝消音，撥弦時不能撥到。

由第三琴格開始按起 ⟶ 3

左手拇指壓弦 ⟶ (T)　①　②

左手手指

③

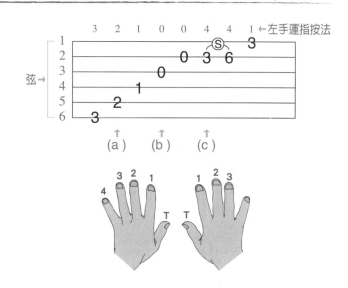

3 2 1 0 0 4 4 1 ← 左手運指按法

弦 →

(a)　(b)　(c)

指法（Finger Picking）

又稱分散和弦（Arpeggios）
左手按好和弦後，右手依序將和弦內音彈出

T＝右手拇指彈奏和弦主音（根音），通常彈奏四、五、六弦
1＝右手食指：通常彈奏第三弦
2＝右手中指：通常彈奏第二弦
3＝右手無名指：通常彈奏第一弦

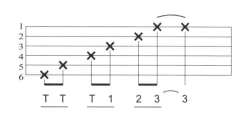

T T　T 1　2 3　3

節奏（Rhythm）

節奏乃為音符在有限制的拍子中
（視歌曲小節拍數而定）做長短、強弱的組成。

X：通常彈奏四、五、六弦
$: 琶音：依譜示，逐弦順撥
↑：切音
↑：通常彈奏三到一弦，右手往下撥奏
↓：通常彈奏一到三弦，右手往上回撥
>：重拍記號，比同小節中的其他拍子彈重些。
↑：悶音奏法
⌒：聯音線：彈完前面拍子後，延長拍子到次一拍點上。
　聯音線後面的拍點不需再做彈奏動作。

彈節奏有Pick彈法，和FingerPicking兩種方法，建議您先學
好FingerPicking，再做手持Pick的節奏彈法，因為這樣較能
學好正確姿勢。FingerPicking時，以拇指撥 ×，食指撥 ↑。

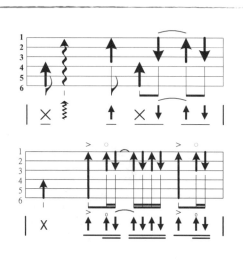

執著與癡…

以Pick彈奏

Pick 彈奏時的動作記號

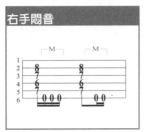

`□`：表Pick做下撥動作。
`∨`：表Pick做回撥動作。

右手悶音

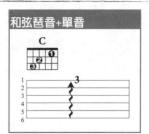

第6弦空弦需彈悶音，悶音通常是用右手小指下的外側掌緣壓下弦枕再撥弦所產生。

掃弦式悶音

先用左手某一手指壓住第1弦第5格，其他手指把2到4弦悶住，再用右手一口氣彈下撥動作，讓2到4弦的悶音及第1弦第5格音同時發出。

和弦琶音+單音

左手按好和弦圖所標示的和弦後，再加上六線譜上所標示的單音位置，右手做琶音動作下撥。

搥、勾、滑弦

搥弦 Ⓗ、勾弦 Ⓟ

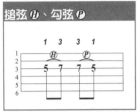

搥弦：先彈奏左手食指所壓的第3弦第5格，等第3弦第5格音產生後再以左手無名指迅速下壓第3弦第7格，產生第3弦第7格音。
勾弦：先彈奏左手無名指所壓的第3弦第7格，等第3弦第7格音產生後再將左手無名指下勾產生食指所按的第3弦第5音。

滑弦 Ⓢ（有起始音及目的音）

左手食指按好第3弦第5格後彈奏，等第3弦第5格音產生後沿指板壓緊弦，朝第7格滑動，產生第3弦第7格音。

滑弦 gliss，gliss（沒起始音或沒目的音）

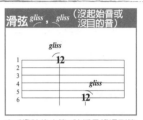

右手撥弦後由第1弦低音格滑到第12格，右手撥弦後由第6弦第12琴格滑到低音格。

推弦、鬆弦

推弦 Ⓑ、鬆弦 Ⓡ

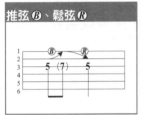

彈奏第3弦第5格音後，將第3弦上推造成弦繃緊產生第7格音後再將第3弦放鬆回到弦原位置產生第5格音。

重複彈奏推完弦後的音 ⁽⁷⁾

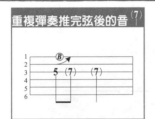

彈奏第3弦第5格音後，將第3弦上推造成弦繃緊產生第7格音，然後再彈一次繃緊的第3弦產生第7格音。

鬆弦 Ⓡ

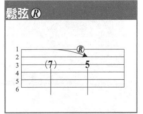

先按第3弦第5格音，並將之推高到同第7格音高，彈奏後再將弦放鬆回到第5格音。

推1/4音高

彈奏完第5格音後將第3弦微往上推，讓這個音比原來的音高1/4音高。

泛音

自然泛音 ◆

以左手無名指指腹輕觸欲彈奏音格音的琴衍正上方，然後右手撥弦。

人工泛音 A.H.

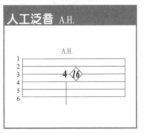

以左手食指壓第三弦第四格，再用右手食指指腹輕觸第三弦第16格琴衍上方，以右手無名指撥弦。

Pick 泛音 P.H.

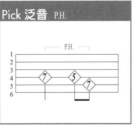

以右手手持Pick撥弦同時，併用右手姆指左上側順勢觸弦。

點弦泛音 T.H.

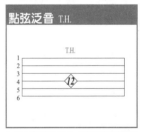

右手食指以點弦方式輕觸自然泛音常用的 4、5、7、9、12 格迅速離弦。

其他

Pick 刮弦

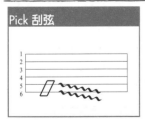

將Pick側向的薄面放在第5、6弦上由低音往高音位格或由高音往低音位格刮弦摩擦發出聲響。本例是由高音往低音為例。

手指代號

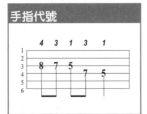

六線譜上方較小的數字代表左手所需按琴格的手指代號，1為食指、2為中指、3為無名指、4為小指。

右手點弦 Ⓣ

用右手手指做仿照左手搥弦動作的技巧動作，譜例中的Ⓣ符號標示處為右手迅速搥向第12琴格並按壓產生第12琴格音。

執著與癡…

我的夢想、
我的音樂、我的愛

【執著和癡是有分別的：執著是理性的堅持；
癡，是無以名狀的瘋狂追求。】

每個人都有夢！我的夢就從擁有自己的第一把吉他開始！

那年夏天和一群仍是稚嫩的同儕加入吉他社，在滿室的嘈雜及音準失控的琴聲中，埋頭苦練學長剛教的曠世名曲—小蜜蜂。

學長很用心地在授完課後，走下台來給我們一一點撥，當他到我的面前剛想指導我的時候，突然狂笑地對全場一百多位社員說：「各位社　　員請注意，這世界上竟有這麼短的手指頭，而更難得的是竟有這麼合這雙手的的詭異吉他！」

那把吉他，在父親將它交給我時，我亦曾抱怨它的詭異，因為它是父親在夜市裡買回來的，按照正規吉他縮小約三分之二的比例製成。在嘀咕時，卻沒考慮到父親的細心。為了我手指較短，特別為我挑一把順手的吉他。

在眾人的訕笑中，我指著學長的鼻子告訴他：學長，三個月後，我要教你彈吉他！

就從那年九月，我懷著夢想奮起！！

我的夢想一練就一手好琴藝。而從那一刻起至今，我決不訕笑任何人；對有心學好吉他的學生，知無不言，言無不盡。

我現在是位吉他教學者，每年指導二十多校吉他社的成千學生。我擁抱著我的夢想！

前後四十年（至今已二十四年）的教學歲月，是苦的！

日復一日的掙扎，眼見音樂受接納的門戶越來越窄。從各類音樂的推動：搖滾、藍調、爵士、民謠，到今天不教流行、偶像型歌手的〝口水歌〞就沒飯吃，心中豈有酸？更有痛！不放棄不是為了捨不得，是為了自己對音樂的痴。

執著和痴是有分別的：執著是理性的堅持；痴，卻是無以名狀的瘋狂追求。

我可以為一段新學的音樂理念而數日苦思、為一小節極難克服的吉他技巧或爵士節奏而廢寢忘食、有時為了模仿新學的技巧或節奏，就在騎車停紅燈時雙手演練　　而忽略周遭異樣的眼光。這樣的男人很少了！比用舒適牌烏溜刮鬍刀的人還少。

我喜歡將觀念應用在自己彈奏的曲子中，在教學裡也再再地告訴同學不要只會背譜，而要明白樂理、架構，要活學活用。但這再而三的苦心叮嚀，仍敵不過已受數十年僵化教育體制下學生不喜思考的習慣。

在表演後的欽佩與掌聲裡，心中是抑不住的激動！

不是那份驕傲的榮耀，是知道想將教

執著與癡…

學理念推廣的抱負很難實現。人們知道喝采，卻忘了自己也該能辦得到的。既能辦到，為何只做個鼓掌的人？

龍吟
是該回首已遠的漢唐？
還是告知你該定位的方向？
我親愛的孩子，可知我內心的掙扎？

在黑白以變彩色的混亂，
是非真假不是你我能辯白，
我親愛的孩子，我想帶你回歸真實的天堂？

壓抑不注是心中的吶喊，
平衡不定是傳承的苦難，
龍種的熱血
在不停地澎湃，
傳人何時能
在真理的環境中
成長？

路仍很長！我
仍會堅持，堅持
無以名狀的痴！

從前，我以為愛是先因對某事的嚮往或對某人的欽慕，再藉由相處、瞭解、契合的時間發酵，才會蘊釀出著迷及眷戀的不克自拔。而今我才明白，愛也能不經瞭解、相處；不用時間的發酵，就能讓人為之瘋狂著迷、無名眷戀得不克自拔！

是因妳的誕生--晴，我最深愛且折服的女兒…

2000年的8月19日，晴用超乎同儕的4200公克體重誕生，向世人宣告她的與眾不同。滿足歲和爸比逛聖陶莎島時，路上遊客的爭相與晴合照，彷彿向爸比說:「你看，我在往新加坡的飛機上，才用4個鐘頭就以我『天生好動』的公關魅力，蠱惑了全機4百多位乘客。」兩歲開始拍平面廣告和電視CF，甜了的笑和超

合作的工作態度，不只贏得諸位阿姨和導演叔叔的頻仍青睞而邀約不斷，讓我成為人人稱羨的星爸。更從而累積了一小筆財富讓爸比可以「不花成本」地放膽教育並養成她多項才藝和理財蓄富的好習慣…

麗質天生的外在固然是晴討人喜歡的因素，但真正教人感動的是她常以柔軟的心照顧我，讓我縱使面臨生命的坎坷，卻永遠持有正向的念動…

「爸比…你錄音很辛苦，這杯茶給你喝。」這是晴在我夜半工作時，最常遞出的一杯溫暖…

「爸比…我的聰明是你遺傳給我的對不對？」是晴在我努力卻仍不得志時，為我加冕的桂冠…

「爸比…你看…」倒身從胯下扮著鬼臉惹我發噱，是晴在我落寞於挫折時最常安慰我的臉龐…

晴是我的天使，守候我生命讓我不放棄任何希望和可能的天使！

今年的我四十五歲…

我仍舊在追求的夢想--練就一手更好的琴藝。

依然癡倚我的音樂--奮力教導後進。

有個教我生命因她而燦爛，永遠笑著撲身要抱抱，教我「愛能不經瞭解、相處;不用時間的發酵，就能讓人為之瘋狂著迷、無名眷戀得不克自拔！」的女兒--晴…

彙杰

執著與癡…

午後藍調

Word By 簡彙杰 & **Music By** 簡彙杰

Rhythm：Blues ♩= 72
Key：C 4/4 Capo：0 Play：C 4/4

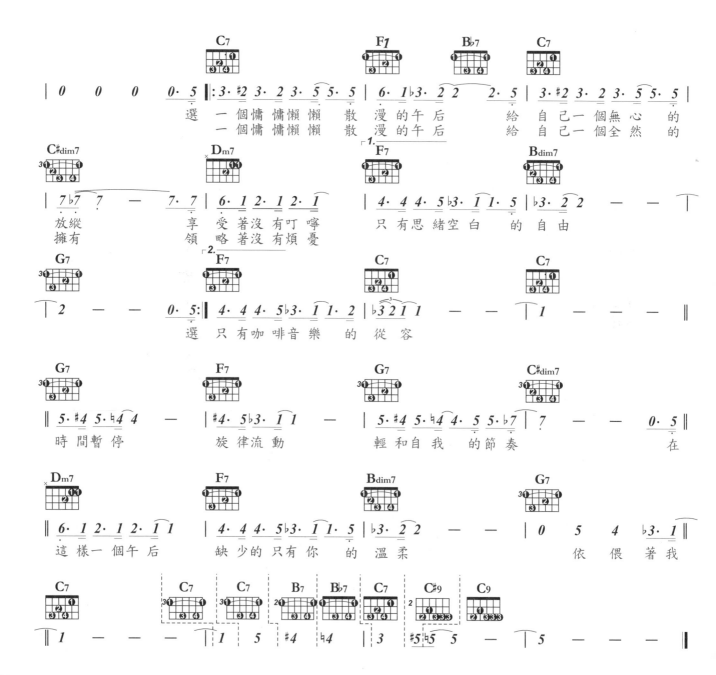

選 一個 慵 慵 懶 懶 散 漫 的 午后　　給 自 己 一 個 無 心 的
一個 慵 慵 懶 懶 散 漫 的 午后　　給 自 己 一 個 全 然 的

放縱　　　享 受 著 沒 有 叮 嚀　　只 有 思 緒 空 白 的 自 由
擁有　　　領 略 著 沒 有 煩 憂

2　　　　選 只 有 咖 啡 音 樂 的 從 容

時 間 暫 停　　旋 律 流 動　　輕 和 自 我 的 節 奏　　　　在

這 樣 一 個 午 后　　缺 少 的 只 有 你 的 溫 柔　　　　依 偎 著 我

執著與癡…

龍吟

Singer By 萬世師表、第六屆全國熱門音樂大賽創作佳作　Word & Music By 簡彙杰　挑戰指數：★★★★★★★☆☆☆

Rhythm：Rock ♩= 132
Key：Am 4/4　Capo：0　Play：Am 4/4

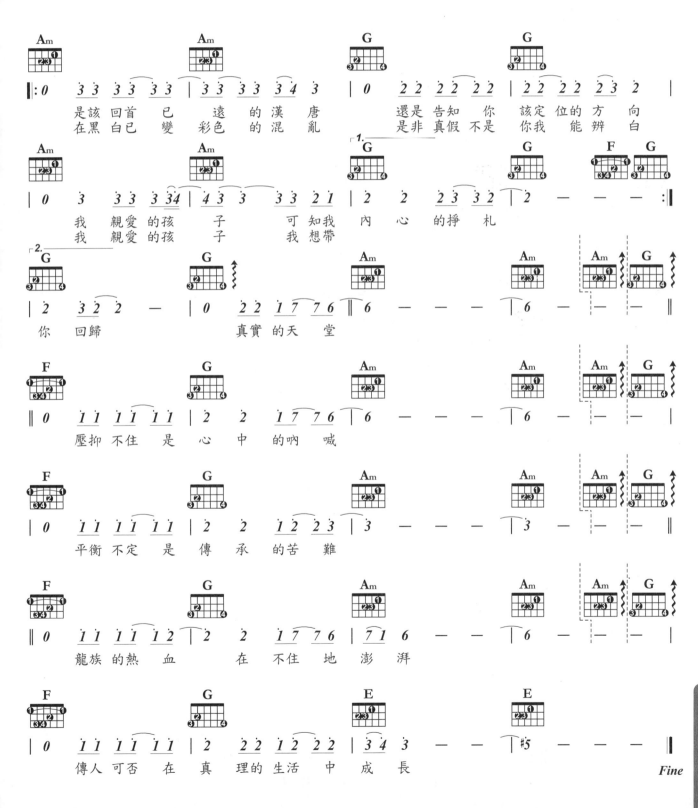

執著與癡……

Fine

造音工場吉他系列叢書

新琴點撥
Essentials of Guitar

1 DVD INCLUDED +MP3

民謠、搖滾、藍調吉他綜合有聲教材
【創新五版】
發行人/簡彙杰

編輯部

作者/簡彙杰

插畫/謝紫凝　美術編輯/羅玉芳、李蕙譱、朱翊儀

樂譜編輯/洪一鳴、謝孟儒　行政助理/溫雅筑

發行所/典絃音樂文化國際事業有限公司

地址/台北市金門街1-2號1樓

登記證/北市建商字第428927號

聯絡處/251 新北市淡水區民族路10-3號6樓

電話/+886-2-2624-2316　傳真/+886-2-2809-1078

印刷工程/皇城廣告印刷事業股份有限公司

定價/每本新台幣三百六十元整（NT＄360.）

掛號郵資/每本新台幣五十五元整（NT＄55.）

郵政劃撥/19471814　戶名/典絃音樂文化國際事業有限公司

出版日期/2014年09月（增訂十九版）

OverTop Music Publishing
典絃音樂文化國際事業有限公司

電話/886-2-2624-2316　傳真/886-2-2809-1078

郵政劃撥/19471814

請沿線摺疊黏貼後直接投入郵筒
請您詳細填寫以下問卷，並剪下寄回〝典絃音樂文化國際事業有限公司〞，您即成為〝典絃〞的基本會員，
可定期接獲〝典絃〞的出版資料及活動訊息！！

造音工場吉他叢書系列─民謠、搖滾、藍調吉他綜合有聲實用教材 **新琴點撥（創新五版）**

📖 您由何處購得 新琴點撥（創新五版）
　□書局（店名：＿＿＿＿＿＿＿＿＿＿＿＿＿＿＿＿）
　□樂器行（店名：＿＿＿＿＿＿＿＿＿＿＿＿＿＿）
　□老師推薦（老師大名及連絡電話：＿＿＿＿＿＿＿）
　□學校社團　　□劃撥訂購

📖 您認為 新琴點撥（創新五版）的單元內容如何？

　□詳細　　□易懂　　□艱深　　□難易適中
　建議：＿＿＿＿＿＿＿＿＿＿＿＿＿＿＿＿＿
　＿＿＿＿＿＿＿＿＿＿＿＿＿＿＿＿＿＿＿＿

📖 在 新琴點撥（創新五版）中您最有興趣的單元
　是？（請例舉）
　1.＿＿＿＿＿＿＿＿＿＿＿＿＿＿＿＿＿＿
　2.＿＿＿＿＿＿＿＿＿＿＿＿＿＿＿＿＿＿
　3.＿＿＿＿＿＿＿＿＿＿＿＿＿＿＿＿＿＿

📖 在 新琴點撥（創新五版）中您最喜歡的曲例
　是？（請例舉）
　1.＿＿＿＿＿＿＿＿＿＿＿＿＿＿＿＿＿＿
　2.＿＿＿＿＿＿＿＿＿＿＿＿＿＿＿＿＿＿
　3.＿＿＿＿＿＿＿＿＿＿＿＿＿＿＿＿＿＿

📖 您認為 新琴點撥（創新五版）的曲例比重如
　何？

　□應多加合唱曲　　　□應多加英文歌曲
　□應多加男性歌曲　　□應多加女性歌曲
　□曲例太多　　　　　□曲例太少

📖 請列舉您希望 新琴點撥（創新五版）改版時
　所增加的經典曲例：
　1.＿＿＿＿＿＿＿＿＿＿＿＿＿＿＿＿＿＿
　2.＿＿＿＿＿＿＿＿＿＿＿＿＿＿＿＿＿＿
　3.＿＿＿＿＿＿＿＿＿＿＿＿＿＿＿＿＿＿

📖 在 新琴點撥（創新五版）中的版面編排如何？
　□活潑　□清晰　□呆板　□創新　□擁擠
　建議：＿＿＿＿＿＿＿＿＿＿＿＿＿＿＿＿

📖 您覺得 新琴點撥（創新五版）再改版時可增加
　哪些資訊？
　1.＿＿＿＿＿＿＿＿＿＿＿＿＿＿＿＿＿＿
　2.＿＿＿＿＿＿＿＿＿＿＿＿＿＿＿＿＿＿
　3.＿＿＿＿＿＿＿＿＿＿＿＿＿＿＿＿＿＿

📖 您覺得 新琴點撥（創新五版）的零售價格？
　（NT$360，包含MP3＋DVD）
　□適中　　□便宜　　□稍貴

📖 您希望 典絃 能出版哪方面的音樂叢書？
　□藍調吉他　　　□搖滾吉他　　　□重金屬
　□爵士吉他　　　□鄉村吉他　　　□爵士鼓
　□其他＿＿＿＿＿＿＿＿＿＿＿＿＿＿＿＿

📖 您是否購買過 典絃 所出版的其他音樂叢書？
　□否，沒買過其他典絃出版品
　□是，買過＿＿＿＿＿＿＿＿＿＿＿（書名）
　＿＿＿＿＿＿＿＿＿＿＿＿＿＿＿＿＿＿＿

📖 您對 新琴點撥（創新五版）的綜合建議？
　＿＿＿＿＿＿＿＿＿＿＿＿＿＿＿＿＿＿＿＿
　＿＿＿＿＿＿＿＿＿＿＿＿＿＿＿＿＿＿＿＿
　＿＿＿＿＿＿＿＿＿＿＿＿＿＿＿＿＿＿＿＿
　＿＿＿＿＿＿＿＿＿＿＿＿＿＿＿＿＿＿＿＿
　＿＿＿＿＿＿＿＿＿＿＿＿＿＿＿＿＿＿＿＿
　＿＿＿＿＿＿＿＿＿＿＿＿＿＿＿＿＿＿＿＿
　＿＿＿＿＿＿＿＿＿＿＿＿＿＿＿＿＿＿＿＿
　＿＿＿＿＿＿＿＿＿＿＿＿＿＿＿＿＿＿＿＿

請您詳細填寫此份問卷，並剪下 **傳真至** 02-2809-1078，
或 **免貼郵票寄回** 〝典絃音樂文化國際事業有限公司〞。

廣　告　回　函
台灣北區郵政管理局登記證
北　台　字　第 8 9 5 2 號
免　貼　郵　票

TO：251

新北市淡水區民族路10-3號6樓

典絃音樂文化國際事業有限公司

Tapping Guy 的 〝X〞 檔案　　　　　　　（請您用正楷詳細填寫以下資料）

您是 □新會員 □舊會員，您是否曾寄過典絃回函 □是 □否

姓名：_____ 年齡：_____ 性別：□男 □女 生日：_____年_____月_____日

教育程度：□國中 □高中職 □五專 □二專 □大學 □研究所

職業：_____ 學校：_____ 科系：_____

有無參加社團：□有，_____社，職稱_____ □無

能維持較久的可連絡的地址：□□□-□□_____

最容易找到您的電話：（H）_____ （行動）_____

E-mail：_____（請務必填寫，典絃往後將以電子郵件方式發佈最新訊息）

身分證字號：_____（會員編號）　　　回函日期：_____年_____月_____日

SP-201308

晉升主奏達人

原價1060
套裝價
NT$795元

屬主奏吉他聖經＋金屬吉他技巧聖經

風格單純樂癮

原價1280
套裝價
NT$960元

獨奏吉他＋通琴達理－和聲與樂理

突破初階之路

原價740
套裝價
NT$555元

吉他哈農＋搖滾吉他超入門

狂妄低音聖手

原價1020
套裝價
NT$765元

lap Bass 技巧全攻略＋Slap Style Bass 聖經

超絕吉他達人

原價1100
套裝價
NT$895元

首發合購價
NT$600元

超絕吉他手養成手冊＋Kiko Loureiro 電吉他影音教學

窺探主奏秘訣

原價1160
套裝價
NT$870元

狂戀瘋琴＋365日的電吉他練習計劃

熟悉節奏技法

原價1160
套裝價
NT$870元

金屬節奏吉他聖經＋吉他奏法大圖鑑

掌控華麗旋律

原價1060
套裝價
NT$795元

新古典金屬吉他奏法解析大全＋吉他快手先修班

吉他地獄訓練

原價1000
套裝價
NT$750元

超絕吉他地獄訓練所－叛逆入伍篇
超絕吉他地獄訓練所

歌唱地獄訓練

超絕歌唱地獄訓練所－奇蹟入伍篇
超絕歌唱地獄訓練所

貝士地獄訓練

原價1060
套裝價
NT$795元

超絕貝士地獄訓練所－決死入伍篇
超絕貝士地獄訓練所

鼓技地獄訓練

超絕鼓技地獄訓練所－光榮入伍篇
超絕鼓技地獄訓練所

BK 092